BIBLIOTHÈQUE
DES MERVEILLES

PUBLIÉE SOUS LA DIRECTION

DE M. ÉDOUARD CHARTON

MERVEILLES DE LA FORCE
ET DE L'ADRESSE

11382 — PARIS, IMPRIMERIE A. LAHURE
Rue de Fleurus, 9

BIBLIOTHÈQUE DES MERVEILLES

MERVEILLES
DE LA FORCE
ET DE L'ADRESSE

Agilité — Souplesse — Dextérité
Les exercices de corps chez les Anciens et chez les Modernes

PAR

GUILLAUME DEPPING

QUATRIÈME ÉDITION
ILLUSTRÉE DE 69 GRAVURES DESSINÉES SUR BOIS
PAR E. RONJAT, P. SELLIER, ETC.

PARIS
LIBRAIRIE HACHETTE ET C^{ie}
79, BOULEVARD SAINT-GERMAIN, 79

1886

Droits de propriété et de traduction réservés

P

PRÉFACE

Le lecteur qui s'imaginerait trouver, dans les pages qui vont suivre, un traité de gymnastique, serait grandement désappointé; nous n'avons pas qualité pour écrire un livre semblable. Notre but a été uniquement celui-ci : tracer une histoire, — je ne dis pas complète, mais aussi exacte que possible — des exercices du corps, de ceux du moins qui ont mis le plus en relief la force, l'adresse et l'agilité personnelles. C'est une histoire formée à l'aide des traits les plus remarquables que la manifestation de ces qualités physiques a pu produire, dans la suite des temps, et chez les différents peuples. Pour recueillir ces traits épars, il nous a fallu, — comme on le comprendra facilement, — fureter et fouiller à travers un nombre

considérable d'ouvrages anciens ou modernes; et si nous n'avions pas eu à notre disposition la collection, si riche en tout genre, que possède le grand dépôt de la rue de Richelieu, il nous eût été impossible de répondre à l'appel du directeur de la *Bibliothèque populaire des Merveilles*. Cette déclaration faite, faut-il ajouter que nous n'avons emprunté nos renseignements qu'à des sources authentiques et dignes de foi ? Nous aurions pu donner une liste bibliographique des ouvrages où nous avons puisé les faits que nous racontons; mais il nous a semblé que cet étalage serait prétentieux dans une publication d'où le pédantisme doit être banni.

<div style="text-align: right">G. D.</div>

LIVRE PREMIER

FORCE

CHAPITRE PREMIER

LA FORCE PHYSIQUE DANS L'ANTIQUITÉ
LES ATHLÈTES CÉLÈBRES

La profession d'athlète chez les Grecs. — Les vainqueurs aux jeux publics. — Les couronnes. — Le triomphe. — Le musée d'Olympie. — Milon de Crotone. — Polydamas de Thessalie. — Théagène. — Les empereurs Commode et Maximin.

A l'origine des sociétés, la force physique était plus honorée qu'elle ne l'est de nos jours. Elle était aussi plus utile. Quand les hommes n'étaient pas encore réunis en communautés, ou que les communautés établies n'étaient pas assez puissantes pour protéger tous leurs membres, il était bon que chaque individu pût se défendre lui-même. Le progrès vint compléter l'œuvre de la nature et de la nécessité. Tout concourut alors à favoriser le développement de la force matérielle : le climat, la religion et les institutions sociales. Le vêtement, réglé d'après l'état d'un ciel toujours pur, ne dissimulait point les formes, mais au contraire les mettait en évidence. La religion n'était autre chose que le culte de la nature extérieure. On adorait la beauté physique sous les noms de Vénus et d'Apollon, la force physique sous les traits d'Hercule. L'esprit finit par l'emporter sur la matière ; mais alors même la matière ne fut pas entièrement vaincue ; comment d'ailleurs l'aurait-elle été ? peut-on supprimer le corps ? C'est pour-

quoi Samson est, dans la Bible, le représentant de la force, comme Hercule dans la mythologie païenne.

Il n'est donc pas étonnant que, sous l'empire de ces idées, il se soit de bonne heure formé, dans la société antique, une classe spéciale de gens dont l'unique pensée était de développer leur force physique et que les États aient encouragé cette tendance, en établissant des jeux publics, consacrés à tous les exercices du corps. En Grèce, pour ne pas remonter plus haut dans l'histoire, cette profession s'appelait l'*athlétique*, et ceux qui s'y livraient *athlètes*,

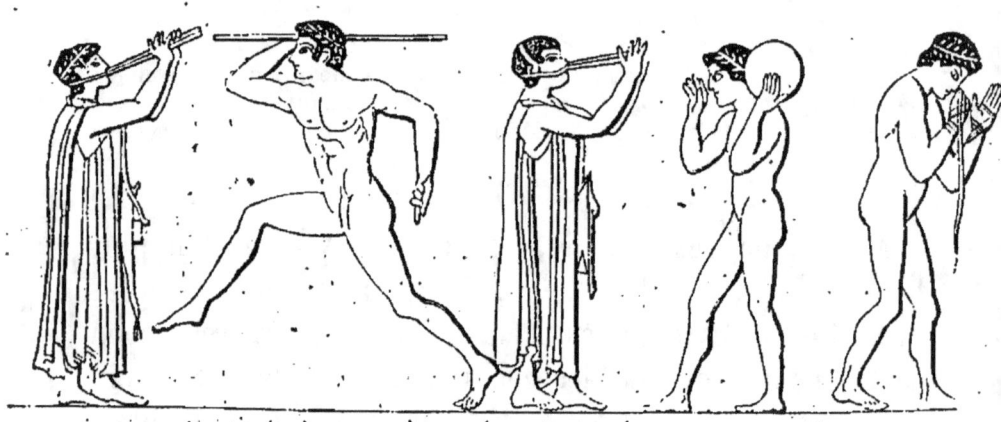

Athlètes s'exerçant au javelot, au disque et au pugilat, au son de la flûte.
(Vase peint du musée de Berlin.)

d'un mot qui signifie travail, et par extension, combat. En effet, les athlètes passaient par de longues et pénibles épreuves avant d'en venir à la lutte en public. Ils étaient obligés de se soumettre à un régime particulier, de s'accoutumer à supporter la faim, la soif, la chaleur et la poussière, en un mot, toutes les privations qu'ils devaient subir pendant des exercices qui duraient quelquefois depuis le matin jusqu'au soir. Aussi le médecin Galien n'a pas assez d'invectives contre cette profession, qu'il refuse d'admettre parmi les beaux-arts; « car, dit-il,

on s'y occupe surtout du soin d'accroître le volume des chairs et l'abondance d'un sang épais et visqueux; on n'y travaille pas simplement à rendre le corps plus robuste, mais plus massif, plus pesant, et par là plus capable d'accabler un adversaire par sa masse; c'est donc un métier inutile à l'acquisition de cette vigueur qui se contient dans les limites de la nature, et en outre très dangereux. »

Mais l'amour de la gloire, si vif chez les Grecs, faisait oublier aux athlètes les fatigues présentes de la palestre, et les maux dont ils étaient menacés dans l'avenir. Ils n'avaient qu'un but : gagner la récompense accordée à celui qui remportait la victoire. Cette couronne avait peu de prix en elle-même; elle était, suivant les localités, d'olivier sauvage, de pin, d'ache ou de laurier. On a prétendu qu'autrefois, dans les premiers temps, elle avait été d'or. Mais cette opinion semble contredite par le sentiment des anciens et des principaux intéressés, les athlètes eux-mêmes, qui estimaient d'autant plus une telle récompense et en tiraient d'autant plus de gloire, qu'elle était plus simple et sans aucune valeur vénale. La couronne de feuillage ne valait que par l'idée qu'on y attachait, et parce qu'elle se décernait devant la Grèce entière, aux applaudissements du peuple. D'autres ovations attendaient le vain-

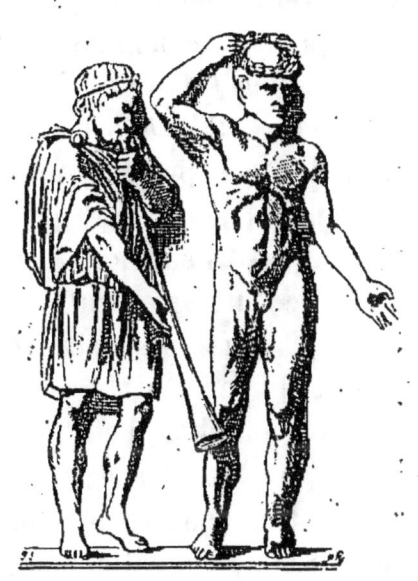

Vainqueur à la lutte accompagné d'un crieur. (Bas-relief du musée Pie-Clémentin.)

queur, quand il rentrait dans ses foyers avec la couronne et la palme, les deux signes de son triomphe. Il faisait son entrée solennelle dans la ville sur un quadrige, précédé de gens qui portaient devant lui des flambeaux et suivi d'un nombreux cortège. Ce n'était point par la porte commune qu'il passait, mais par une brèche pratiquée exprès dans les remparts de la ville. On voulait marquer par cette allégorie qu'une cité qui comptait dans son sein d'aussi vaillants athlètes, n'avait plus besoin de murailles pour protéger son indépendance. Mais était-il certain que ces hommes, malgré toute leur force, eussent fait de bons soldats? « Qu'un athlète excelle à la lutte, dit Euripide, qu'il soit léger à la course, qu'il sache lancer un palet, ou appliquer un coup de poing sur la mâchoire de son antagoniste, à quoi cela sert-il à sa patrie? Repoussera-t-il l'ennemi à coups de disque, ou le mettra-t-il en fuite, en s'exerçant à la course, armé d'un bouclier? On ne s'amuse pas à ces bagatelles quand on se trouve à portée du fer... »

Ces triomphes d'athlètes étaient quelquefois très brillants; on vit, par exemple, dans la 92e olympiade, Exénète entrer dans Agrigente, sa patrie, avec une escorte de trois cents chars, attelés, comme le sien, de deux chevaux blancs, et appartenant tous à des citoyens agrigentais. Mais là ne s'arrêtaient point les honneurs accordés aux athlètes victorieux. Ils jouissaient de nombreux privilèges, soit honorifiques, soit lucratifs. C'est ainsi qu'ils avaient le droit de préséance dans les jeux publics, que leur nom était gravé sur des tables de marbre, et qu'ils étaient dispensés des fonctions civiques; d'autre part, ils obtenaient la faveur d'être exempts des charges qui pesaient sur les autres citoyens, et d'être nourris, pour le reste de leurs jours, aux frais du trésor public. Leur ville natale leur érigeait en outre des statues, à l'origine en simple bois de

figuier et plus tard en bronze. Ces statues reproduisaient l'attitude même de l'athlète pendant le combat qui lui avait procuré la victoire. C'était un général athénien, Chabrias, qui, selon Cornelius Nepos, son biographe, avait mis cet usage à la mode, depuis qu'il s'était fait ainsi représenter après une guerre contre les Spartiates.

Dans la suite des temps, les statues d'athlètes se multiplièrent, et formèrent un musée sans pareil à Olympie, ville de l'Élide et théâtre des jeux publics les plus célèbres de la Grèce. C'était un musée en plein air, disséminé dans l'*Altis* ou bois sacré qui, dans sa vaste enceinte, renfermait encore le temple de Jupiter avec la figure colossale du dieu en or et en ivoire par Phidias, le temple de Junon, le théâtre et une foule d'autres édifices. Les Grecs, très enthousiastes de leur nature, étaient si portés à exagérer les honneurs rendus aux vainqueurs des jeux Olympiques, que les magistrats durent contenir et réprimer cet élan ; — ils veillaient soigneusement à ce que les statues ne fussent pas plus grandes que nature ; celles qui dépassaient les proportions ordinaires étaient abattues sans pitié ; on craignait que le peuple, entraîné par son penchant naturel, ne rangeât au nombre des dieux ou des demi-dieux les modèles de ces images.

Les statues d'Olympie étaient l'œuvre des premiers artistes de la Grèce.

Parmi les plus célèbres, ou du moins parmi celles qui devaient transmettre à la postérité le souvenir des prouesses les plus extraordinaires, on distinguait au premier rang la statue de Milon de Crotone, sortie des mains du sculpteur Damoas, son compatriote. Une preuve que le prix de la lutte ne lui avait pas été injustement décerné, c'est qu'il avait porté sur ses épaules et installé lui-même en ce lieu la statue, symbole de sa victoire. Mais ce n'était pas une fois seulement qu'il avait été couronné ;

six fois, il avait obtenu la palme aux jeux Olympiques, dont une lorsqu'il était encore enfant; son succès avait été le même aux jeux Pythiques. Crotone, sa patrie, ville sur la côte orientale du Brutium (Calabre), était célèbre pour sa population forte et vigoureuse; Milon ne démentit point cette antique renommée. Il aimait à donner des preuves de sa force prodigieuse : c'est ainsi qu'il parcourut toute la longueur du stade en portant sur ses épaules un bœuf de quatre ans, qu'il assomma d'un coup de poing et qu'il mangea totalement en une journée ; c'est ainsi qu'il se posait debout sur un disque qu'on avait huilé pour le rendre plus glissant et s'y tenait si ferme qu'aucune secousse n'était capable de l'ébranler. Nulle force humaine ne pouvait lui écarter les doigts lorsque, appuyant son coude sur son flanc, il présentait sa main fermée, à l'exception du pouce qu'il levait. Quelquefois, dans cette même main, il tenait enfermée une grenade, et, sans l'écraser, la serrait assez fortement pour réduire à l'impuissance tous les efforts de ceux qui prétendaient la lui arracher. Une femme qu'il aimait était la seule qui pût lui faire lâcher prise, ce qui fait dire à Élien que la force de l'athlète Milon était purement matérielle et ne le garantissait pas des faiblesses humaines.

Hercule, son héros et son modèle de prédilection, n'avait-il pas, lui aussi, filé aux pieds d'Omphale?

Et non seulement il prenait Hercule pour exemple, mais il copiait même ses attributs ; car il marcha contre une armée de Sybarites à la tête de ses compatriotes, drapé dans une peau de lion et brandissant une massue.

Telle était sa vigueur qu'il enlaçait quelquefois une corde autour de son front et, retenant fortement son haleine, faisait rompre cette corde par le gonflement et la pression des veines de sa tête.

Une fois, se trouvant dans une maison avec des disciples

de Pythagore, le plafond menaça de s'écrouler; mais l'athlète soutint la colonne qui le supportait et sauva la vie aux assistants.

Aussi n'est-il pas étonnant qu'un aussi vigoureux lutteur ne trouvât plus, dans les jeux publics, d'antagoniste désireux de se mesurer avec lui, et qu'une fois il ait été couronné sans combattre. Mais, au moment où il se disposait à saisir la couronne que lui présentait le président des jeux, son pied glissa, et il fit une chute. Des spectateurs s'étant écriés qu'on ne devait pas couronner un athlète qui n'avait pas eu d'adversaire, et surtout après une chute : « Je suis tombé, c'est vrai, répondit Milon ; mais au moins aurait-il fallu que je fusse terrassé ! »

Cependant, à en croire Élien, Milon trouva son vainqueur, en la personne d'un berger nommé Titorme, qu'il rencontra sur les rives de l'Évenus, fleuve d'Étolie (aujourd'hui le Fidari). C'était sans doute à l'époque où ses forces commençaient à décliner, ce qu'il ne voulait pas s'avouer à lui-même, et ce qui finit par lui devenir fatal. En effet, ayant trouvé sur son chemin un chêne, dans l'écorce duquel on avait enfoncé des coins, il voulut achever l'œuvre commencée et tenta d'élargir l'ouverture avec ses mains; mais il y resta pris, et dans cette position devint la proie des bêtes féroces.

On dit qu'il fallait à Milon de Crotone, pour apaiser sa faim, 20 livres de viande, autant de pain, et 5 conges de vin ou 15 pintes.

Polydamas de Thessalie, athlète d'une force prodigieuse et d'une taille colossale, ainsi que le témoignait sa statue que Pausanias put voir à Olympie, n'était pas moins extraordinaire. On racontait de lui des traits merveilleux. Il avait, disait-on, seul et sans armes, sur le mont Olympe, tué, comme Hercule, un lion énorme et furieux. Lorsqu'il retenait un char par derrière, et d'une seule main, les

chevaux les plus vigoureux n'auraient pu le tirer en avant.

Un jour, il saisit un taureau par un de ses pieds de derrière; l'animal ne put lui échapper qu'en laissant la corne de ce pied aux mains du puissant athlète. Le roi de Perse, Darius II, ayant ouï vanter sa force surprenante, voulut le voir, et lui opposa trois de ses gardes, de ceux qu'on appelait les Immortels, et qui passaient pour les plus aguerris de son armée; Polydamas lutta contre eux trois et les tua. De même que Milon, il périt par son trop de confiance en sa force musculaire. Il était entré avec quelques compagnons dans une caverne pour se garantir de l'extrême chaleur, quand tout à coup la voûte se fendit et s'entr'ouvrit en plusieurs endroits; les amis de Polydamas prirent la fuite; lui, sans rien craindre, essaya de soutenir avec les mains la montagne qui s'écroulait, mais il resta sous les ruines.

Ces athlètes étaient tellement accoutumés à la victoire, qu'ils ne comptaient plus leurs couronnes. Tel par exemple l'athlète Chilon, de Patras en Achaïe, à qui ses compatriotes élevèrent un tombeau, Chilon, dont la statue sortie du ciseau du célèbre Lysippe, se voyait à Olympie du temps de Pausanias; — tel surtout Théagène de Thasos (île de la mer Égée, sur les côtes de Macédoine), dont les couronnes se montèrent au nombre non de 10 000 comme le déclarait un oracle rendu après sa mort, mais de 1200 ou de 1400, suivant Pausanias et Plutarque. On racontait, à propos de Théagène, une histoire singulière. Après la mort de cet athlète, un de ses rivaux venait toutes les nuits, sans doute par vengeance, fouetter sa statue qui, étant tombée inopinément, l'écrasa sous ses débris. Les fils du défunt mirent cette statue en jugement et la firent condamner par les Thasiens à être jetée dans la mer. Mais à peine cet arrêt eut-il été exécuté, que les

habitants de Thasos furent visités par une horrible famine. Ils consultèrent l'oracle de Delphes, qui leur répondit, comme toujours, une phrase à double sens : « Vos maux ne finiront qu'avec le rappel des exilés ». Ils obéirent à l'oracle sans éprouver aucun soulagement dans leur détresse ; consultée de nouveau, la Pythie leur expliqua qu'ils avaient oublié Théagène. Mais comment faire ? Heureusement des pêcheurs ramenèrent dans leurs filets la statue de l'athlète, qui fut conduite en grande pompe et dressée de nouveau dans l'endroit où elle se trouvait auparavant. On lui rendit même les honneurs divins, et dans la suite Grecs et barbares vinrent adorer cette image réputée miraculeuse, et l'implorer pour la guérison de quelques maladies.

L'empereur romain Maximin, Goth d'origine et ancien pâtre, eût mérité de figurer parmi les athlètes de la Grèce ; du reste, pendant les jeux donnés par Septime Sévère, il se mesura contre les plus forts athlètes de son temps et en terrassa seize sans reprendre haleine. Caïus Julius Verus Maximinus, qui avait plus de 8 pieds de haut, et qui reçut les surnoms d'Hercule et de Milon Crotoniate, réduisait en poudre sous ses doigts les pierres les plus dures, — fendait de jeunes arbres avec sa main, — brisait d'un coup de poing la mâchoire, et d'un coup de pied la jambe d'un cheval. Le bracelet de sa femme lui servait de bague. Jamais il ne fit usage de légumes pour sa nourriture ; mais en revanche, au dire de Capitolin, il mangeait 40 et même 60 livres de viande, et buvait une amphore de vin par jour.

L'empereur Maximin avait reçu, disons-nous, le surnom d'Hercule ; mais l'empereur Commode se l'était décerné lui-même. Il se faisait appeler Hercule, fils de Jupiter, au lieu de Commode, fils de Marc Aurèle, et se montrait en public vêtu d'une peau de lion et armé d'une massue ;

puis un beau jour, il lui prit fantaisie de quitter son nom divin pour adopter celui d'un fameux gladiateur qui venait de mourir. Son plaisir était de descendre dans l'arène et, rejetant la pourpre qu'il déshonorait, du reste, par ses débauches et par ses extravagances, d'y combattre nu, sous les yeux du peuple. Mais ses exploits du cirque étaient sujets à caution. Le piédestal de sa statue portait, il est vrai, cette inscription : A, *Commode, vainqueur de mille gladiateurs !* Il est à présumer que ces mille gladiateurs y avaient mis de la complaisance et qu'ils s'étaient défendus avec mollesse pour faire leur cour à César ; mais si la force de l'empereur Commode n'était pas toujours de bon aloi, son adresse, en revanche, était incontestable, et nous aurons occasion d'en parler.

CHAPITRE II

LA LUTTE ET LES LUTTEURS

Les inventeurs de la lutte. — Hercule et Antée. — Thésée et Cercyon. — Deux espèces de lutte : la perpendiculaire et l'horizontale. — La lutte du bout des doigts. — Une description d'Homère. — A quelle époque les athlètes combattirent tout à fait nus. — Le *Pancrace*. — Onctions et frictions. — Le groupe des Lutteurs. — Les avantages de la lutte chez les anciens. — Les montagnards suisses.

Tous les athlètes que nous venons de citer, Milon, Polydamas, Théagène, etc., étaient de la catégorie des lutteurs.

La lutte est un des exercices les plus anciens, sinon le plus ancien de tous. Il ne supposait pas toujours, entre ceux qui le pratiquaient, un état d'hostilité, de haine et de vengeance; — loin de là. — La plupart du temps ce n'était pour des individus de même race, de même tribu, de même famille, qu'un moyen d'essayer leurs forces respectives. Deux frères d'armes se saisissaient au corps et tâchaient de se renverser; histoire de plaisanter, et de se préparer à des combats plus sérieux. Mais ces duels corps à corps étaient empreints de toute la grossièreté des temps primitifs. La force brutale y décidait de la victoire; on accablait son adversaire sous le poids et la masse du corps; on l'écrasait comme on écrase le grain sous la meule, et on ne lâchait prise que s'il s'avouait vaincu. Dans les siècles héroïques, l'homme s'attachait donc à rendre

son corps aussi massif que possible, soit par des exercices répétés, soit par un régime fortifiant, afin de peser dans les combats de toute la force de sa taille et de ses muscles. Que des hommes aient profité, pour dominer et exploiter leurs semblables, des qualités physiques que la nature leur avait départies et qu'ils avaient encore développées par la culture — c'est là un sentiment dont personne ne sera surpris. Plus tard l'homme abusa, et il continue tous les jours à faire abus, pour la même fin, de ses facultés morales. De là, dans l'ordre physique, ces êtres redoutables, d'une façon exceptionnelle, qui tourmentaient les hommes et les dominaient par la crainte; Antée et Cercyon étaient les plus dangereux de ces monstres, dont Hercule et Thésée furent forcés de purger la terre. On prétend que c'est à eux que nous devons l'invention de la lutte. Ils obligeaient les voyageurs à se mesurer avec eux, en venaient facilement à bout et les tuaient après les avoir terrassés. Antée, géant de Libye, ne courait pas personnellement de grands dangers. Dans ces rencontres, sa chute n'était pas une défaite, comme pour le commun des lutteurs, mais le point de départ et l'occasion de nouveaux succès; il était, ainsi que l'on sait, fils de la Terre, et chaque fois qu'en tombant il touchait le sein maternel, il reprenait de nouvelles forces. Il fallut qu'Hercule s'arrachât trois fois aux redoutables étreintes de son adversaire, le soulevât dans ses bras noueux, et l'étouffât sans lui permettre de prendre terre.

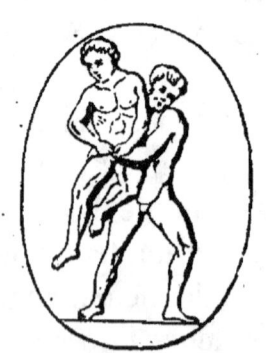

Hercule et Antée. (Pierre gravée du musée de Chiusi.)

Thésée eut des obstacles du même genre à surmonter dans sa lutte avec Cercyon d'Éleusis, qui arrêtait les passants et les attachait à des branches d'arbre; l'arbre avait

d'abord été recourbé ; — quand il se redressait, les membres de ces malheureux se déchiraient avec d'horribles craquements. Les brigands de nos jours, en Calabre et ailleurs, ont aussi de ces raffinements de cruauté. Mais les gouvernements d'aujourd'hui sont armés de moyens de répression beaucoup plus efficaces. Thésée ne disposait d'aucune de ces ressources des sociétés modernes ; c'était tout bénévolement, et à ses risques et périls, qu'il remplissait des fonctions dévolues de nos jours à la force publique. S'il se tira d'une lutte inégale à son avantage et même avec honneur et gloire, c'est qu'il avait découvert quel était le défaut de tous ces hercules de grand chemin. Ils possédaient la force brutale et grossière ; mais cela ne suffisait pas, tant qu'on n'y joignait point l'adresse ; l'adresse qui tire de la force tout le parti désirable, — l'adresse qui réfléchit, juge et combine, — qui devine et ne se laisse pas deviner, — qui sert à la fois de bouclier et d'arme offensive. Thésée sentit le premier de quel poids cet élément devait peser dans la balance, et ce fut lui qui l'introduisit dans la lutte ; ce qui jusqu'alors n'avait été qu'un exercice sans méthode et sans règles, devint un art qui fut enseigné dans les gymnases ou *palestres.*

La lutte fit partie des jeux Olympiques dès les temps reculés, puisque le héros Hercule (qu'il ne faut pas confondre avec l'Hercule-dieu, fondateur de ces solennités gymniques) y remporta le prix offert à la force physique. Les troubles de la Grèce firent tomber en désuétude la célébration de ces jeux ; mais quand ils eurent été rétablis sur les avis de l'oracle de Delphes, la lutte y fit sa rentrée triomphale dans la 18e olympiade ; et le Lacédémonien Eurybate eut le premier l'honneur de s'y entendre proclamer vainqueur à la lutte.

Les Grecs connaissaient deux manières de lutter : l'une debout, dite *perpendiculaire,* dans laquelle les combat-

tants pouvaient se relever, quand ils avaient été renversés; — l'autre, où les lutteurs n'avaient pas à craindre de chute, puisqu'ils ne se tenaient pas sur leurs jambes; c'était la lutte couchée, autrement dite *horizontale*. On l'appelait aussi rotatoire, parce que dans leurs évolutions et leurs enlacements multiples, les lutteurs, tantôt dessus, tantôt dessous, se roulaient d'un côté et de l'autre sur le sable de l'arène.

Quelques auteurs ont affirmé qu'il existait une troisième espèce de lutte, l'*acrochéirisme*, qui consistait à saisir

Lutte avec le bout des doigts. — Vase peint de la collection Hamilton.
(Tischbein, vol. IV, 44.)

l'extrémité des doigts de l'adversaire, sans toucher aucune autre partie de son corps; le nom le fait assez entendre (de ἄκρος, extrême, et χείρ, main); mais Krause, dont le savant ouvrage sur la gymnastique des Hellènes fait autorité, démontre que l'acrochéirisme était simplement le prélude de la lutte proprement dite, et non un exercice particu-

lier[1]. Toutefois, cette entrée en matière semble avoir eu par elle-même quelque importance, puisque certains athlètes en firent leur spécialité; plusieurs même y excellèrent. On cite en ce genre Sostrate, de Sicyone, ainsi que Léontisque, de Messine, qui, selon Pausanias, ne se fatiguait jamais à combattre corps à corps, mais se contentait de serrer, de tordre les doigts à son adversaire avec tant de vigueur, que celui-ci était obligé d'avouer sa défaite. Ainsi la lutte pouvait se borner quelquefois à ce jeu de mains préliminaire. — Il n'est donc pas étonnant que des critiques modernes l'aient considéré comme un exercice spécial.

Dans les temps homériques, on ne connaissait pas ce

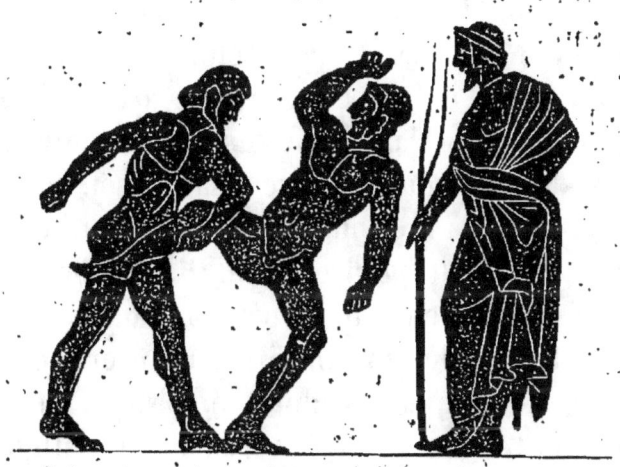

Lutte perpendiculaire. (*Monument. pubbl. dall' Instituto...*, I, 22, n° 8 *b.*)

procédé, non plus que l'art savant et recherché de combattre dans la position horizontale. La lutte debout était la seule qu'on pratiquât. Quand Ajax, fils de Télamon,

1. *La Gymnastique et l'Agonistique des Grecs*, d'après les monuments écrits et figurés de l'antiquité, par J.-H. Krause. — Leipzig, 1841, 2 vol. Dans son grand ouvrage : *Institutions, mœurs et usages de la Grèce ancienne*. (En allemand.)

se mesure avec l'ingénieux Ulysse, aux jeux célébrés pour les funérailles de Patrocle, cette lutte a lieu de pied ferme. « Les deux héros se dépouillent, se ceignent les reins, et se poussent; ils se serrent étroitement dans leurs bras nerveux; on dirait deux poutres qu'un habile charpentier unit au sommet d'un édifice pour qu'elles puissent braver l'impétuosité des vents. Leurs dos craquent sous les coups redoublés de leurs bras robustes; — la sueur coule à flots de leurs membres, — sur leurs flancs et sur leurs épaules s'élèvent des tumeurs rouges de sang. Ulysse ne peut abattre Ajax, ni Ajax terrasser Ulysse. Craignant que cette lutte indécise ne lasse la patience des Grecs, Ajax prend la parole : « Fils de Laërte, enlève-moi, ou laisse-toi enlever « par moi, et que le puissant Jupiter décide du reste. » A ces mots, il soulève Ulysse; mais celui-ci a recours à son adresse ordinaire, il frappe du pied le jarret d'Ajax, et lui fait plier le genou; Ajax tombe sur le dos, entraînant son adversaire dans sa chute. Ulysse essaye à son tour de soulever Ajax; — mais il s'épuise en efforts inutiles, et c'est à peine s'il lui fait perdre terre. Ils tombent pour la seconde fois et roulent l'un à côté de l'autre, couverts de poussière. Ils se relèvent; ils allaient recommencer pour la troisième fois, quand Achille intervient, et, retenant leurs bras : « C'en est assez, dit-il; ne vous fatiguez point « à ces combats dangereux. Vous êtes tous deux dignes de « la victoire. » Et Achille leur donne généreusement le prix *ex æquo.*

Cette description d'Homère peut suggérer quelques remarques. Laissons de côté le coup que le malicieux Ulysse applique sur le jarret de son adversaire; ce qui lui donnerait le droit de réclamer la priorité pour l'invention du *coup de Jarnac.* Mais il est dans ce morceau d'autres détails à relever.

Notons d'abord que les adversaires se dépouillent de

leurs vêtements. Ainsi, du temps d'Homère, les lutteurs n'étaient pas nus, au moins à l'endroit des reins, qu'ils entouraient d'une ceinture, d'une écharpe ou d'un tablier. Mais on reconnut dans la suite que c'était une gêne inutile, à l'occasion d'un accident grave dont l'athlète Orsippe fut victime, en disputant le prix de la course; sa ceinture glissa sur ses talons, et ses pieds s'y embarrassèrent. Aussi supprima-t-on ce faible voile à partir de la 15e olympiade, au risque de blesser la pudeur des assistants; mais il faut remarquer que les hommes étaient seuls admis aux jeux Olympiques, et que la vue de ces spectacles était interdite aux femmes. Il existait une loi très sévère à ce sujet; mais tel est pour le sexe curieux l'attrait du fruit défendu, que plusieurs fois des femmes cherchèrent à se glisser aux jeux Olympiques, et assistèrent au spectacle sous des habits d'homme, bravant la peine terrible qui les attendait, car les coupables étaient précipitées du haut d'un rocher.

Les lutteurs d'Homère étant ainsi préparés, ils en viennent aux mains, se poussent violemment, se serrent avec force; mais observez qu'ils ne se frappent pas. Les coups qui meurtrissent étaient réservés pour un autre genre de lutte, pour le pugilat, dont il sera question au chapitre suivant. Dans la lutte proprement dite, il y avait défense absolue de frapper son adversaire. Cette règle n'était point particulière à l'âge homérique; elle fut toujours en vigueur dans les siècles qui suivirent; on l'appliquait aux deux es-

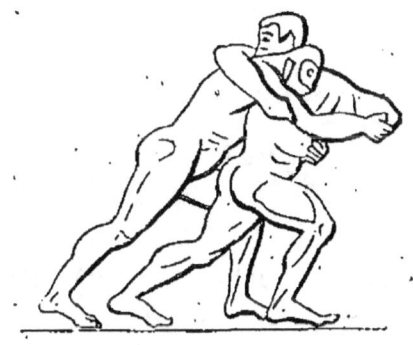

Lutteurs. — Peinture d'une amphore de la collection du prince de Canino. (*Monum. pubbl. dall' Instituto....* (I, 22, 5 *b.*)

pèces de lutte, à la perpendiculaire, qui était la plus ancienne, la seule usitée, avons-nous dit, du temps d'Homère, et à celle où les deux adversaires se roulaient sur le sable.

Mais c'était une prétention singulière que de vouloir régler l'attitude de deux combattants, emportés par l'ardeur de la lutte. Comment n'y aurait-il pas eu de part et d'autre quelques coups de poing donnés ou reçus en contrebande? Le moyen d'empêcher deux hommes, dont

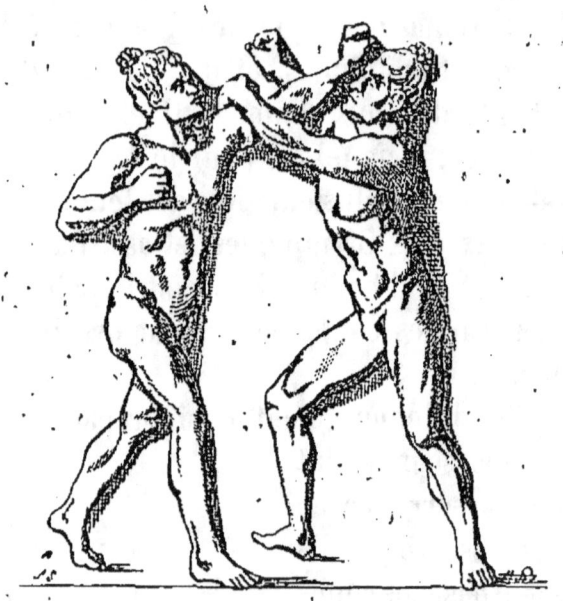

Lutteurs au pancrace. — Bas-relief du musée Pie-Clémentin.
(Visconti, t. V, pl. 56.)

l'un se débat sous les étreintes de l'autre, de se menacer réciproquement du poing, et de passer du geste à l'action? Le lutteur devenait donc malgré lui pugiliste; et les entraves qu'on prétendait lui imposer ne servaient de rien; — ce fait bien avéré détermina sans doute l'invention de cet autre exercice qui s'appelait le *pancrace*. Inconnu du temps d'Homère, le pancrace ne fut introduit dans les jeux publics qu'à la 33ᵉ olympiade. C'était un exercice

des plus violents, qui tenait à la fois de la lutte et du pugilat ; car il était permis non seulement d'y pousser et d'y serrer un adversaire de toute la force de ses muscles, mais encore de le frapper à poing fermé.

Homère est un historien tellement exact et consciencieux, qu'il faut noter ce qu'il dit, comme aussi ce qu'il ne dit pas. Les personnages qu'il met en scène, dans la description que nous avons citée, ne se présentent point au combat le corps frotté d'huile. Donc les onctions n'étaient pas encore en usage parmi les lutteurs. Et pourtant, c'était une opération indispensable pour donner aux muscles plus de souplesse et d'élasticité. Cette coutume ne s'introduisit que plus tard ; mais elle devint générale ; — aucun lutteur ne la négligeait, ni dans les gymnases, ni dans les jeux publics. On ne se contentait pas de se frotter d'huile, on se trempait aussi le corps dans la boue. Quel n'est pas l'étonnement du Scythe Anacharsis, que Lucien le satirique fait pénétrer dans les palestres d'Athènes[1] ! Il y voit des êtres à deux pieds comme lui, « qui se roulent dans la boue, et s'y vautrent comme des pourceaux ». Plus loin, dans la partie découverte de la cour, il en aperçoit d'autres auprès d'une fosse remplie de sable : « Ils s'en répandent, dit-il, à pleines mains les uns sur les autres, en grattant la poussière comme des coqs. » En effet, des torses enduits d'une couche huileuse eussent glissé comme des anguilles, sans laisser aucune prise ; il fallait bien que la main pût mordre sur ces chairs. La poussière dont ils se couvraient avait un autre avantage ; en se mêlant à l'huile et à la sueur, elle formait un enduit qui garantissait le corps des impressions du froid. Les lutteurs, comme on vient de le voir

1. *Œuvres complètes de Lucien de Samosate.* Traduction nouvelle, par E. Talbot. 2ᵉ édition. — Paris, Hachette, 1866, 2 vol. in-12. Voy. le 49ᵉ traité : *Anacharsis, ou les Gymnases.*

dans Lucien, se rendaient les uns aux autres ce petit service ; ils se saupoudraient et se frottaient, puis, la lutte terminée, se décrassaient mutuellement, armés d'une étrille nommée *strigille*, dont les bains et les gymnases étaient toujours amplement pourvus. Les monuments antiques reproduisent quelques-uns de ces ustensiles, avec des athlètes qui en font usage, soit deux à deux, soit séparément.

L'art grec nous a transmis des œuvres plus curieuses et plus importantes pour le sujet qui nous occupe ; — ce sont des lutteurs en action. Le groupe le plus célèbre est celui de la galerie de Florence. Qui ne le connaît? Quel apprenti dessinateur n'a copié cet antique au moins une fois dans sa vie ? Il n'est pas de salle de dessin, pas d'atelier de peinture ou de sculpture qui n'en possède un moulage. Cependant ces deux figures ne représentent pas des lutteurs de profession. Il est facile d'en juger à leurs corps fins et déliés, à leurs traits qui ne portent aucun vestige de fatigue ni de contraction, à leur charpente nerveuse, qui n'a rien de la musculature exagérée des athlètes, et surtout à leurs oreilles, dont les contours délicats ne sont ni entamés, ni déformés par les coups, comme il arrivait chez les lutteurs et les pancratiastes.

Avec son érudition sagace, Winckelmann a fixé le sens historique de ce groupe jusqu'alors anonyme. Il y a reconnu les fils de Niobé, les victimes de la colère d'Apollon et de Diane, qui, au moment où le dieu s'apprêtait à les percer de ses flèches, se livraient, dans une plaine, à divers exercices, les aînés à des courses de chevaux, les plus jeunes à la lutte. Au reste, ce groupe si remarquable par son anatomie savante, et qui malgré l'entrelacement hardi des membres, n'offre rien de tourmenté, rien de choquant pour l'œil du spectateur, bien au contraire, qui le repose, grâce à l'harmonie de l'ensemble ; ce groupe fut déterré

le ventre avec les jambes, lui applique le pouce sur le
gosier et étouffe déjà le malheureux qui, lui frappant sur

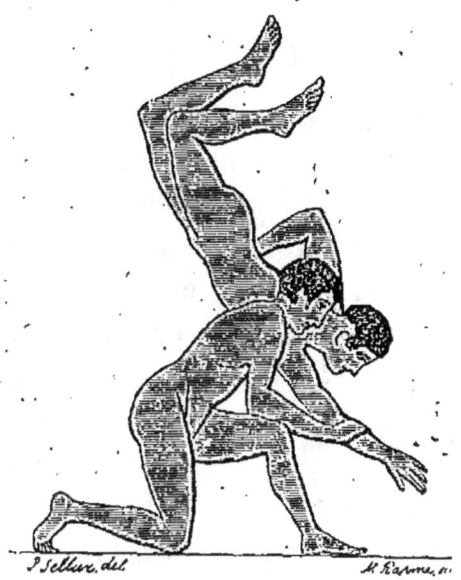

Lutteurs. — Peinture d'un tombeau étrusque à Chiusi.

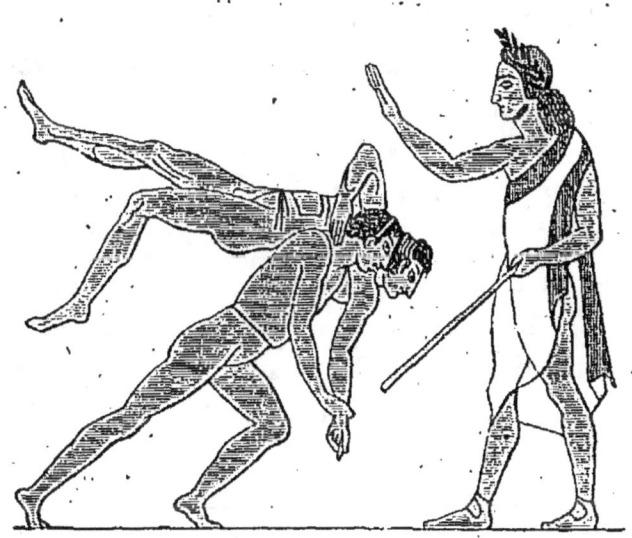

Autre scène. — *Ibid.*

l'épaule, le presse avec instance de ne pas l'étrangler.... »
Les règlements établis autorisaient, en effet, à labourer

dans le même lieu que les autres statues des Niobides. Une qui rehausse encore aux yeux de l'artiste le prix de ce chef-d'œuvre, c'est la conservation des mains, qui manquent dans la plupart des statues antiques, mutilées par le temps ou par la barbarie des hommes.

Toutes les statues de lutteurs qui sont parvenues jusqu'à nous n'ont pas cette valeur esthétique; mais elles servent du moins à faire comprendre les descriptions des poètes et des historiens. Les poètes surtout se sont étendus complaisamment sur un sujet qui prêtait aux images fortes et vives; on a dans l'*Iliade* la lutte dont nous avons parlé plus haut (liv. XXIII); dans l'*Énéide* (liv. V), celle de Darès et d'Entelle; dans les *Métamorphoses* d'Ovide, celle d'Hercule et d'Achéloüs (liv. IX); dans la *Pharsale* de Lucain (liv. IV), celle du même Hercule avec Antée; dans la *Thébaïde* de Stace (liv. VI), la lutte de Tydée et d'Agyllée; — enfin, dans l'*Histoire Éthiopienne* d'Héliodore (liv. X), celle de Théagène et d'un Éthiopien.

On peut voir dans ces tableaux tout ce que les lutteurs déployaient d'énergie, de ruses et d'adresse pour venir à bout de leur adversaire. Chacun cherchait à jeter l'autre à bas; c'était le seul but de la lutte perpendiculaire.

Pour y parvenir, ils s'empoignaient par les bras, se tiraient en avant, se poussaient en arrière, se prenaient à la gorge, se tordaient le cou jusqu'à se faire crier, s'enlaçaient sous les membres, se secouaient vigoureusement, essayant de se soulever en l'air ou de s'abattre sur le flanc. On en voyait qui commençaient par le jeu de mains dont nous avons parlé; d'autres qui se précipitaient tête baissée en se frappant le front comme des béliers. Ce n'était pas tout : « Voici que l'un enlève son adversaire par les jambes, raconte Lucien, à propos des exercices dans les gymnases, le jette à terre, se précipite sur lui, l'empêche de se relever, et le pousse dans la boue, lui presse

l'abdomen de son adversaire, comme à lui enfoncer le coude sous le menton, de manière à lui ôter la respiration. Malgré les terribles secousses que ces combats occasionnaient, les médecins de l'antiquité recommandaient cet exercice comme favorable à la santé, prétendant que la lutte horizontale agissait d'une façon salutaire sur les reins et les membres inférieurs, tandis

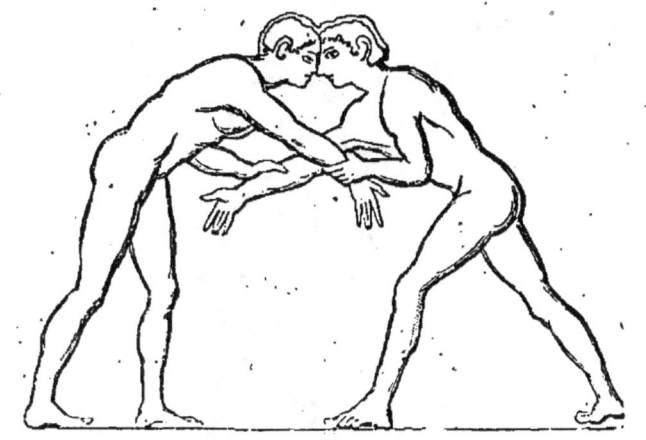

Lutteurs se précipitant tête baissée. — D'après un vase peint trouvé à Vulci.

que la perpendiculaire exerçait principalement son influence sur les parties supérieures du corps. Cœlius Aurelianus la vantait comme un préservatif contre l'embonpoint.

Ce qui est certain, c'est qu'en général la lutte des Hellènes aidait au développement des muscles et des organes respiratoires, à la circulation du sang, à l'expulsion des humeurs vicieuses qui se dégageaient par les pores. On était si convaincu des effets salutaires de cet exercice qu'on y encourageait même les enfants qui jouissaient du privilège de combattre contre leurs pareils aux jeux Olympiques.

La lutte permettait, en outre, de faire valoir l'élégance

et la beauté du corps dans les poses les plus variées. La palestre et le stade n'étaient pas seulement pour la jeunesse des écoles d'émulation, c'étaient comme des académies ou des cours permanents de beaux-arts. « Forcés de paraître sans vêtements devant une nombreuse assemblée, dit Solon à Anacharsis dans le dialogue de Lucien,

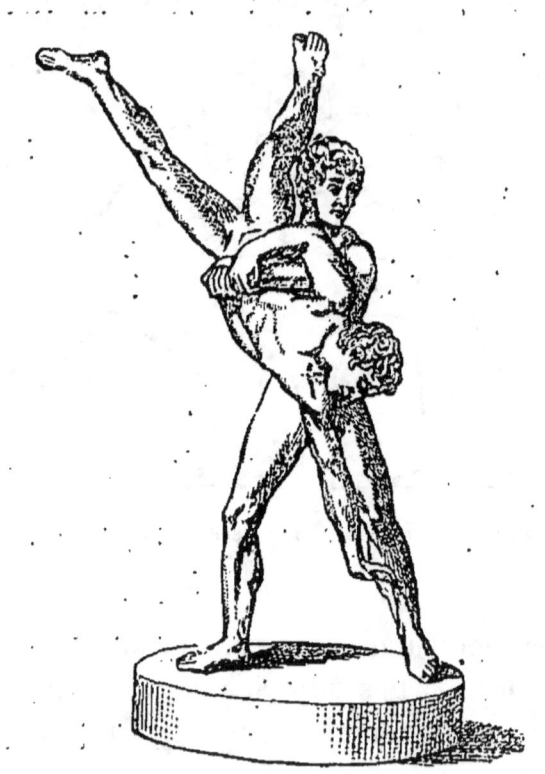

Lutteurs. — Bronze antique. (D'après Grivaud de la Vincelle, pl. 20.)

ils auront soin de prendre de belles attitudes, afin de n'avoir pas à rougir de cette nudité, et de se rendre en tout dignes de la victoire.... »

Les luttes des montagnards suisses offriraient à l'artiste d'aujourd'hui des sujets d'étude non moins intéressants; pour le touriste, elles ne présentent guère qu'un attrait de curiosité; mais que l'étranger y prenne garde! Qu'il se

borne prudemment au rôle de spectateur et n'aille pas se mêler à ces jeux véhéments, comme les gens du pays ne manqueront pas de l'y convier. Car, fût-on le plus fort gymnaste de la gymnasticante Allemagne, on aurait immanquablement le dessous.

Je ne prétends pas dire que les pâtres de l'Helvétie rappellent les athlètes des jeux Olympiques, mais ils les imitent en beaucoup de points. Ils inaugurent parfois le combat comme les lutteurs anciens, en ne se touchant que le haut du corps et en se frappant tête contre tête; d'ordinaire, avant d'en venir aux prises, ils se tendent la main, pour indiquer qu'ils ne se garderont pas rancune. Alors ils posent une main sur la ceinture du pantalon de l'adversaire et l'autre sur son épaule. C'est le signal de la lutte qui consiste à renverser son ennemi sur le dos. La victoire ne s'obtient qu'à cette condition. Bientôt tous les muscles sont tendus, toutes les veines gonflées, les yeux semblent sortir de leur orbite, les narines s'ouvrent haletantes; chacun cherche à passer sa jambe sur celle de l'autre afin de la comprimer et de faire choir le lutteur (*Fleutischwung*); mais à ce tour, le champion riposte par un autre non moins ingénieux; il glisse sa main gauche sous la cuisse droite de son adversaire, la ramène en avant autour de la cuisse gauche, et le tenant ainsi par les jambes, le soulève en l'air de toute la force de ses poignets et le lance sur le dos par-dessus sa tête. (*gerade aufziehen*). D'autres fois, c'est une espèce de croc-en-jambe, un coup porté talon contre talon (*Hœggeln*), qui détermine la chute.

On se doute bien que tous les stratagèmes sont mis en œuvre; une de leurs ruses favorites, c'est, au milieu de l'action, de dégager leur main droite, de la passer devant le nez de l'adversaire et de l'appliquer à plat sur la peau du cou, du côté gauche, comme s'ils voulaient écraser une

mouche; c'est même de là que ce mouvement tire son nom (*Fleugendætsch*). Cette main, comme bien vous pensez, n'est pas venue se poser sur l'épaule avec autant de délicatesse et de légèreté que l'abeille sur la fleur. — Mais une fois qu'elle tient sa proie, elle ne la quitte plus; le lutteur se recule un peu en arrière, fait plier les genoux à son adversaire, et le lance à terre.

Le pancrace, c'est-à-dire la lutte assaisonnée de pugilat, ne paraît pas faire partie de ces jeux helvétiques. Chez les Grecs, le pancrace était la lutte élevée à sa suprême puissance. Les athlètes qui s'y destinaient devaient être les plus vigoureux de tous, et cela se conçoit; car, dans ce genre de combat, tous les membres entraient en action, les mains comme les pieds, les bras comme les cuisses, les épaules, le cou, les coudes et les genoux. Le pancrace était la fusion des deux exercices les plus violents; nous avons décrit le premier, il nous reste à parler du second.

CHAPITRE II

LE PUGILAT CHEZ LES ANCIENS

Les Grecs, fanatiques du pugilat, malgré leur délicatesse. — D'où venaient les meilleurs pugilistes. — Diagoras et ses trois fils. — Les coups de *ceste*. — Le combat de Kreugas et de Damoxène. — Férocité d'un athlète. — Mélancomas et sa méthode artistique. — Glaucus. — Les enfants s'en mêlent. — Épigrammes de l'Anthologie.

Le pugilat remonte à la plus haute antiquité. Longtemps avant la fabrication des armes défensives et offensives, les hommes durent se servir de l'arme la plus simple et la plus naturelle, de celle qui se trouvait à leur portée. Comment les Grecs, amis des arts, les Grecs, si délicats, en vinrent-ils à se passionner pour un exercice dont la force brute, matérielle, grossière, constituait tout le mérite? C'est que les Grecs, malgré le raffinement de leur civilisation, étaient restés les enfants et les disciples de la nature. Quoi qu'il en soit, ils avaient fait du pugilat une science qu'on enseignait à l'égal de la philosophie et des beaux-arts. Les jeunes gens venaient s'instruire et se former dans les gymnases, sous des maîtres habiles, connaissant à fond toutes les ruses et les ressources de cet art homicide. Dans les divertissements publics, aux funérailles des héros, et jusque dans les cérémonies religieuses, se célébraient des luttes de ce genre. Le pugilat figure, par exemple, dans l'*Iliade*, au nombre des jeux funèbres donnés en l'honneur de Patrocle. On voit par

l'*Odyssée* qu'il était pratiqué chez les Phéaciens, à la cour d'Alcinoüs. Les héros antiques mettaient une bonne partie de leur gloire dans la solidité de leurs poings. Parmi ceux qui excellèrent dans cet exercice, on peut citer, d'après le poëte grec, Amycus, roi des Bebrices (Bithynie), qui ne laissait sortir les étrangers de ses États qu'à condition qu'ils lutteraient avec lui ; — l'avantage lui restait toujours ; — et Épéus, constructeur du fameux cheval de bois qui causa la ruine des Troyens ; — lequel Épéus

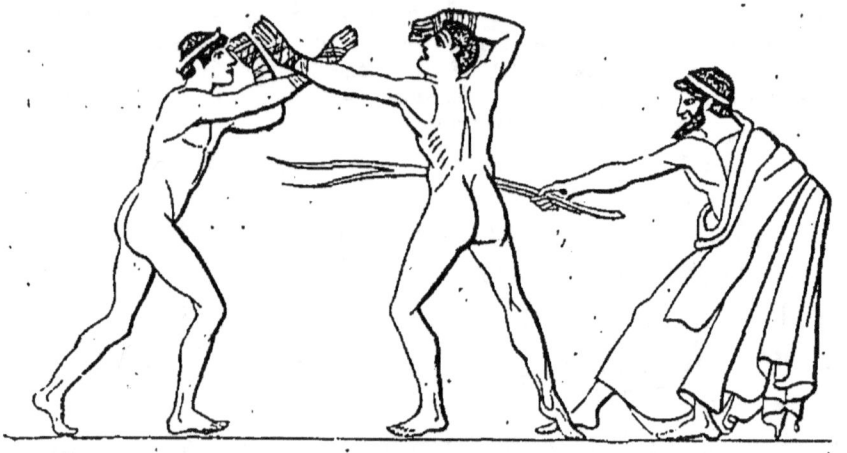

Pugilistes et surveillant de la lutte dans un gymnase. — Peinture d'un vase grec.

se vantait de n'avoir pas encore rencontré son pareil au pugilat. C'est à ces deux héros qu'on doit l'introduction du pugilat parmi les exercices des athlètes. Toutefois, on n'en fit d'abord que peu de cas, et après tout, le cas qu'il méritait ; car on ne l'admit qu'assez tard aux jeux célébrés en Élide ; ce fut dans la 23ᵉ olympiade, et celui qui en remporta le prix pour la première fois était un certain Onomaste de Smyrne.

Les meilleurs pugilistes, chez les Grecs, sortaient de Rhodes, d'Égine, de l'Arcadie et de l'Élide. C'était un Rhodien que ce Diagoras, chanté par Pindare, qui, après

avoir remporté dans son temps de nombreuses couronnes, conduisit, sur le déclin de sa vie, deux de ses fils aux jeux Olympiques. Les jeunes gens furent proclamés vainqueurs; aussitôt, prenant le vieillard sur leurs épaules, ils le portèrent dans l'assemblée aux applaudissements d'une foule enthousiaste. « Tu peux mourir, Diagoras, s'écria un Lacédémonien; tu ne monteras pas au ciel! » voulant dire par

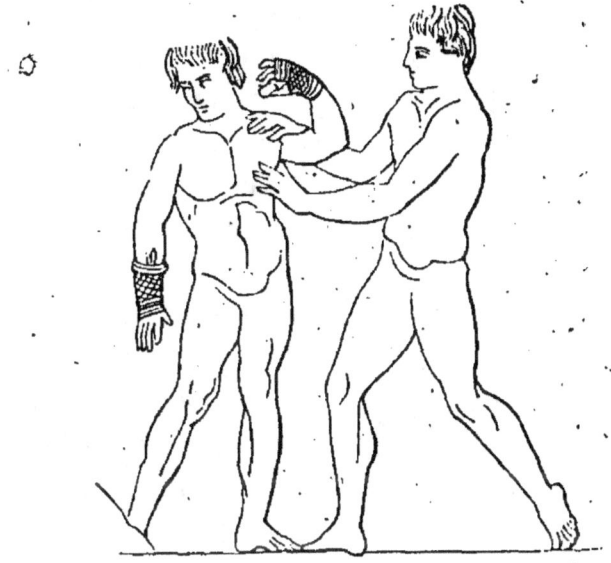

Pugiliste se préparant à la lutte et se faisant frotter d'huile. — D'après une ciste en bronze appartenant à l'Académie de Saint-Luc.

là que le vieillard avait atteint le plus haut degré de bonheur auquel l'homme puisse parvenir sur la terre. Diagoras était aussi de cet avis; car, ne pouvant supporter l'émotion de cette journée, il expira, sous les yeux des Grecs assemblés, entre les bras de ses fils aînés, dont il avait au moins salué la victoire. Mais il ne put voir les triomphes du troisième, qui plus tard éclipsa même la gloire de son père.

Si des coups de poing appliqués suivant les règles de l'art provoquaient chez les Grecs de semblables témoi-

gnages d'admiration, peut-on dire, avec certains auteurs, que cet exercice fût méprisé et presque entièrement abandonné aux gens du peuple? Il est triste de songer à cette passion, à cet enthousiasme des Grecs pour un jeu si brutal; c'était ridicule, insensé; mais enfin c'est un fait que l'histoire doit constater tout en le déplorant.

Malgré cette partialité, le pugilat des anciens, manifestation de la force matérielle en ce qu'elle a de plus brutal et de plus grossier, ne mériterait pas qu'on s'y arrêtât, si certains athlètes n'avaient trouvé moyen de l'élever jusqu'à la hauteur d'un art. Tous les lutteurs ne se ruaient pas à poings fermés, faisant pleuvoir sur l'adversaire une grêle de coups, rendus plus dangereux par les lanières de cuir, enroulées autour de la main et de l'avant-bras, qui formaient le gantelet appelé ceste. Les coups ainsi portés devaient être terribles : « On entend les mâchoires craquer sous les coups, dit Homère en parlant de la lutte d'Épéus et d'Euryale. Le *divin* Épéus, fondant sur son adversaire, lui applique sur la joue un violent coup de poing qui fait trébucher Euryale; il tombe; ses amis l'entourent et l'emmènent, les jambes pendantes, vomissant un sang noirâtre, la tête inclinée sur l'épaule, sans connaissance. » Tels étaient les résultats du pugilat vulgaire, où les efforts de l'athlète tendaient à frapper au visage, tout en rejetant

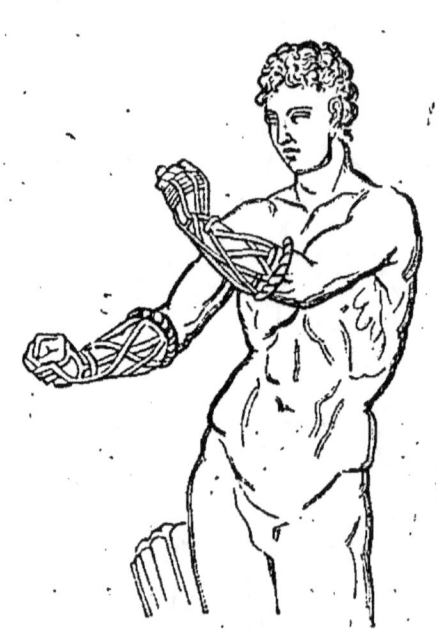

Pugiliste armé du ceste. (Statue du musée du Louvre.)

soi-même la tête en arrière, — à étourdir son adversaire, en faisant le moulinet avec les poings, et enfin à lui porter le coup de grâce asséné par les deux cestes à la fois.

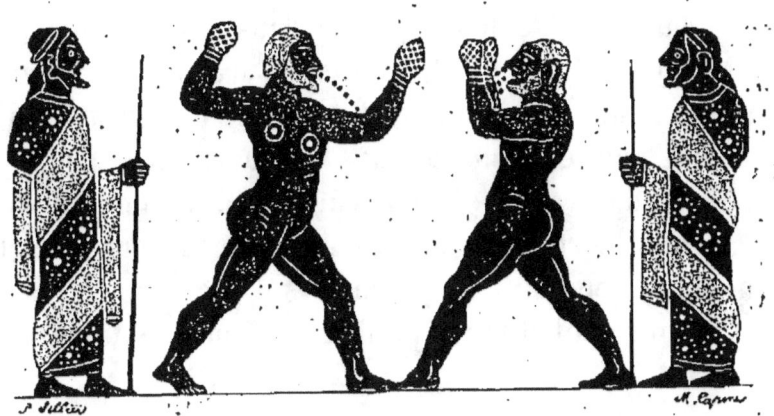

Lutte au pugilat. — D'après un vase peint du musée Blacas.
(Panofka, I, 2.)

Les combats de ce genre présentaient quelquefois un caractère particulier de férocité; tel fut celui de Damoxène et de Kréugas, aux jeux Néméens.

Kréugas était un athlète originaire d'Épidamne, autrement Dyrrachium (aujourd'hui Durazzo, dans l'Albanie); Damoxène, son antagoniste, était de Syracuse.

Comme la lutte terrible qu'ils avaient engagée menaçait de se prolonger fort avant dans la nuit, tous deux, à un certain moment, convinrent de ne plus parer les coups qui seraient portés. Pendant que l'un frappait, l'autre devait rester immobile et inerte. Kréugas donna le premier; son poing tomba comme un lourd marteau sur la tête de son adversaire. La tête résista. C'était le tour de Damoxène. Il fit signe à Kréugas de tenir son bras levé au-dessus de sa tête, ce qui fut exécuté; il avança alors sa main, dont les ongles étaient longs et pointus, sa main, qui n'était enveloppée que de *meiliques*, simple lacis de courroies molles et déliées qui venaient s'attacher dans la paume de la

main, laissant l'extrémité des doigts libre et à découvert, très différentes par conséquent du ceste, qui n'était pas encore inventé. Damoxène la dirigea vers le bas-ventre de Kreugas et l'enfonça jusque dans ses entrailles, qu'il saisit, tira dehors, et répandit sur l'arène. Le malheureux athlète rendit l'âme sur-le-champ. Les magistrats qui présidaient aux jeux chassèrent Damoxène, parce qu'il était interdit de frapper l'adversaire avec l'intention de lui donner la mort, et ils accordèrent la couronne au défunt, qui obtint, en outre, les honneurs d'une statue.

Certains athlètes comprenaient d'une tout autre ma-

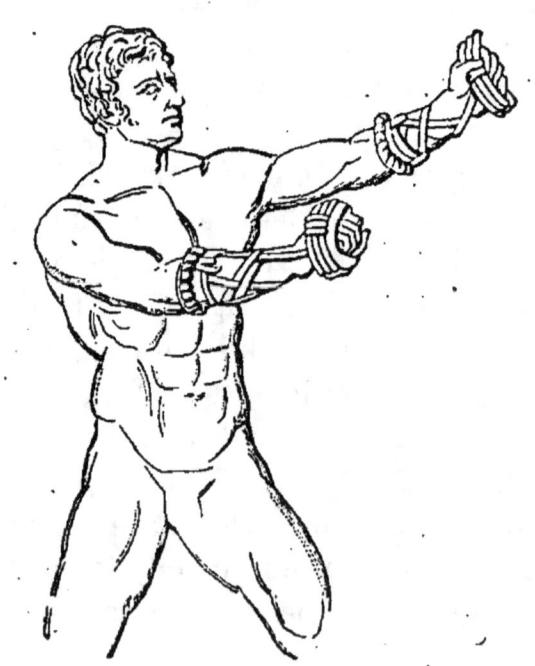

Statue antique. (Clarac, *Musée de sculpture*, t. V, n° 2181.)

nière les principes de leur profession. Ils ne frappaient pas de grands coups, ils s'abstenaient même d'en porter; ils obtenaient la victoire sans coup férir. Ils n'étaient occupés que d'une chose : fatiguer leur antagoniste, lasser sa patience sans lui donner de prise sur eux. Aucun n'ex-

cella plus que Mélancomas dans ce genre difficile d'escrime.

Il vivait sous l'empereur Titus, qui l'affectionna particulièrement, et il faut que ses talents aient été fort admirés et surtout estimés, car de grands orateurs, entre autres Dion Chrysostome, n'ont pas dédaigné d'écrire son panégyrique. Mélancomas restait des heures entières, les bras étendus, en face de son adversaire, qui cherchait en vain à pénétrer jusqu'à lui et se brisait en efforts impuissants contre ces deux barres d'acier. On dit qu'il pouvait demeurer deux jours consécutifs dans cette position fatigante, où d'autres eussent épuisé leurs forces. Par cette manœuvre, il fermait pour ainsi dire toutes les issues à son adversaire, qui, de guerre lasse, finissait par lui abandonner une victoire, que plusieurs auraient mieux aimé payer de leur sang. Mélancomas sortait de la lutte sans avoir donné ni reçu le moindre coup. C'était là le comble de l'art. Il trouvait cette manière de lutter beaucoup plus honorable et plus glorieuse que l'autre ; car il devait la victoire, non à la force brutale, mais à sa persévérance, à l'énergie et à la vigueur de son corps, qu'il avait fortifié par de longs exercices et par des habitudes de tempérance sévère. Aussi regardait-il en pitié ses confrères qui, se frappant lourdement au visage, quittaient l'arène mutilés et défigurés. Cette grande dépense de forces lui paraissait, au contraire, un signe de faiblesse ; car en se hâtant pour remporter la victoire, on semblait dire qu'on était incapable de supporter longtemps les fatigues inséparables d'une telle lutte.

Avant cet athlète hors ligne, d'autres, chez les Grecs, avaient employé les mêmes procédés. Tel était Glaucus, qui brillait en plusieurs genres d'exercices. Sa statue, que Pausanias put voir à Olympie, le représentait dans l'attitude où se plaisait Mélancomas, c'est-à-dire les bras raidis,

portés en avant, pour tenir l'adversaire à distance et dans l'impossibilité de nuire.

Mais on peut croire qu'il se servait aussi de la méthode

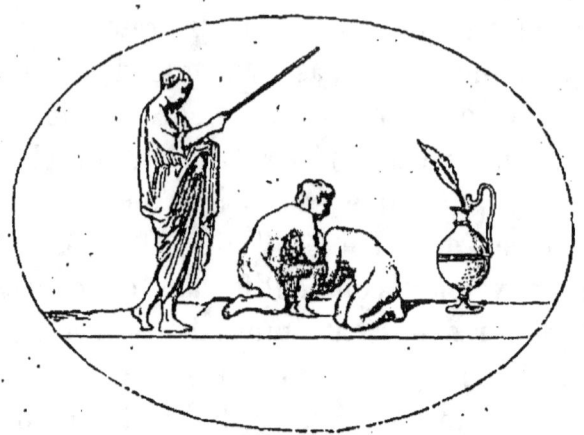

Lutte d'enfants. — Pierre gravée du musée de Florence.

ordinaire, plus prompte et plus facile; dans ce cas, son bras faisait l'office d'une massue et laissait des traces ef-

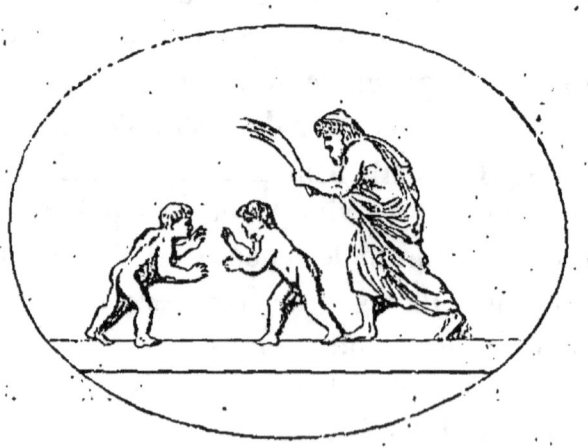

Lutte d'enfants. — Pierre gravée du musée de Florence.

frayantes de son passage. C'est lui, comme on sait, que son père aperçut un jour, se servant de sa main en guise de marteau, pour enfoncer le soc de sa charrue, qui s'était

détaché. Car Glaucus n'était pas d'abord un lutteur de profession ; c'était un simple laboureur. Devinant par ce seul trait quelle serait la vigueur de son bras, le père le conduisit aux jeux Olympiques. Là, Glaucus concourut pour le combat du ceste ; mais, pressé par un adversaire plus adroit et plus exercé, il allait succomber, quand son père lui cria : « Frappe, mon fils, comme sur la charrue ! » Ranimé par cette parole, le pugiliste redoubla d'ardeur et la victoire lui resta.

Des enfants eux-mêmes pratiquaient la méthode employée par Glaucus ; on cite entre autres un jeune Éléen, Hippomaque, qui, dans les combats enfantins, mit ainsi de côté trois antagonistes, qu'il lassa successivement plutôt qu'il ne les combattit, se tirant d'une triple rencontre, sans un coup, sans une cicatrice. En effet, le triomphe devait être de sortir d'une si rude épreuve sain et sauf, le visage intact, le corps entier ; mais c'était là l'exception. Tous les autres se retiraient affreusement défigurés, et quelquefois estropiés pour la vie.

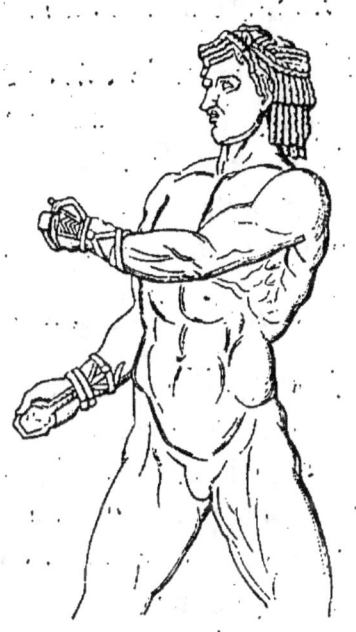

Pugiliste combattant. (Clarac, *Musée de sculpture*, t. V, n° 2182.)

L'état piteux dans lequel ils se trouvaient eût ému des cœurs de roche ; mais les poètes, gens qui s'attendrissent d'ordinaire assez facilement, n'en ont pas été touchés, surtout les poètes satiriques, car le recueil de l'*Anthologie grecque* fourmille d'épigrammes sur ce sujet fécond. Si nous les reproduisons, ce n'est pas tant pour nous apitoyer sur le sort des vaincus que pour constater la force déployée par les vainqueurs dans ces engagements redoutables :

« Le vainqueur aux jeux Olympiques que tu vois en cet état, avait jadis un nez, un menton, des sourcils, des oreilles et des paupières. Mais, à l'exercice du pugilat, il a perdu tous ces agréments, et même son patrimoine. En effet, il n'a pu avoir part à la succession paternelle. Car on l'a confronté avec son portrait que son frère a produit en justice ; il a été décidé que ce n'était pas le même individu. Pas la moindre ressemblance entre ce portrait et lui. »

« Ulysse, de retour dans sa patrie, après vingt ans d'absence, fut reconnu par son chien Argos ; mais toi, Stratophon, après quatre heures de pugilat, tu deviens méconnaissable, non seulement pour les chiens, mais pour toute la ville, et si tu veux te regarder au miroir, tu t'écrieras :

« Je ne suis pas Stratophon », et tu le jureras. »

« Apollophane, ta tête est devenue comme un crible, ou comme les marges d'un livre mangé des vers. On prendrait les cicatrices que le ceste y a laissées pour une tablature de musique lydienne ou phrygienne. Cependant, tu peux lutter encore, sans craindre de nouveaux outrages ; ta tête n'a plus de place pour porter d'autres blessures. »

« Moi, Andreolus, j'ai combattu vaillamment au pugilat dans tous les jeux de la Grèce. A Pise, je perdis une oreille ; à Platée, un œil ; à Delphes, on m'emporta sans connaissance. Mais Damotèle, mon père, avec mes compatriotes, était préparé à me faire enlever de l'arène ou mort ou blessé. »

« Aulus le pugiliste consacre au dieu de Pise tous les os de son crâne, recueillis un à un. Qu'il revienne vivant des jeux Néméens, puissant Jupiter, et il t'offrira sans doute aussi les vertèbres de son cou ; c'est tout ce qui lui reste. »

CHAPITRE IV

LES DISCOBOLES OU LANCEURS DE DISQUE

Le disque ou palet. — N'était-ce pas un jeu d'adresse. — Dangers de cet exercice. — Apollon, Zéphir et Hyacinthe. — Le disque dans les temps héroïques. — Exagération du bon Homère. — Les attitudes du discobole. — La fameuse statue de Myron. — Les exercices des Suisses (canton d'Appenzell).

A côté des lutteurs et des pugilistes, il convient de ranger ceux qu'on appelait discoboles, c'est-à-dire qui lançaient le disque. Il semble naturel, au premier abord, de classer le jet du disque parmi les exercices d'adresse; mais il faut considérer que le disque était une masse fort pesante, peu facile à manier, et qu'il s'agissait pour les joueurs non de la diriger vers un but marqué, mais de la soulever et de la pousser le plus loin possible. C'était un exercice qui demandait beaucoup plus de force que d'adresse.

Le disque, masse fort lourde, disons-nous, consistait en un morceau de métal plat, ou simplement en un bloc de pierre qu'on jetait en l'air au loin devant soi. Quelquefois, on le façonnait en bois, mais en bois lourd et serré; le plus communément, il n'entrait dans sa composition que du fer ou du cuivre.

Quand on le tenait dans la main droite, il atteignait d'ordinaire la moitié de l'avant-bras.

Au reste, les formes du disque se perfectionnèrent

avec le temps; aux plus beaux jours de la Grèce, on pouvait le comparer au globe de l'œil, qui se bombe dans le milieu et s'amincit vers les bords. Lucien le dépeint sous la forme d'un petit bouclier rond, dont la surface est si polie et si brillante, qu'il échappe à tout moment à celui qui le porte.

Le lancement du disque était un jeu très ancien, pratiqué déjà dans l'âge héroïque. On en faisait remonter l'invention à Persée, fils de Jupiter et de Danaé. Ce héros, après avoir accompli ses exploits, s'étant rendu à Larissa, eut le malheur d'y tuer son aïeul Acrisius d'un coup de palet. Une maladresse de ce genre avait, plus anciennement, causé la mort du bel Hyacinthe, de Lacédémone, aimé d'Apollon, qui souvent abandonnait le séjour céleste et son temple de Delphes pour se rendre à Sparte et jouer au palet avec son favori. Était-ce bien la faute d'Apollon? Il faut supposer que le dieu qui maniait l'arc avec tant d'adresse savait de même diriger un palet. Aussi ne paraît-il coupable en cette circonstance que d'homicide involontaire. Devant un jury, le vrai coupable aurait été Zéphyr, qui, de son côté, nourrissait une tendre passion pour le jeune Hyacinthe, et qui, jaloux d'Apollon, fit dévier le disque de sa route normale. Tant il est vrai que les dieux et les demi-dieux n'étaient pas exempts des passions humaines! Zéphyr aurait peut-être obtenu le bénéfice des circonstances atténuantes; mais le véritable auteur de la catastrophe, c'était bien lui, lui seul. Quel est le sens de cette allégorie? Les Grecs, sans doute, ont voulu indiquer par cet illustre exemple combien dans ce jeu les malheurs étaient à redouter.

Au temps d'Homère, le disque était une masse de fer brut qu'on appelait *solos*; on l'employait telle qu'elle était sortie de la forge, avant même que le marteau l'eût travaillée. C'était donc une sorte de lingot, plus rigoureuse-

ment de grosses galettes de fonte ; en terme de mines, on dirait, si je ne me trompe, un *puddling*. Homère n'en calcule pas le poids ; mais Achille en donne une idée quand il dit, à l'occasion du disque qu'il a proposé comme prix pour les funérailles de Patrocle : « Celui qui deviendra maître de ce bloc aura du fer pendant cinq années ; quand même il posséderait de vastes terres, ses bergers et ses laboureurs n'auront pas besoin d'en acheter à la ville, tant ils en auront en abondance ». Il est probable que le bon Homère a, en cette occasion, un peu exagéré les choses. Imaginez quelle devait être la pesanteur d'une masse d'où l'on pouvait tirer du fer pendant une si longue période de temps. Cinq ans de fer ! Et pourtant Polypétès soulève ce bloc d'une main légère et le lance de manière à dépasser tous ses rivaux. On eût dit une houlette lancée par un berger dans un troupeau de génisses. (*Iliade*, liv. XXIII.)

Nous voyons, par ce passage d'Homère, qu'on n'assignait pas de but pour le jet du disque, et cet usage fut toujours maintenu dans la suite. Chacun lançait le palet à son tour, sans doute dans un ordre réglé par le sort, et s'efforçait de dépasser ses concurrents ; le prix restait à celui qui avait poussé le disque le plus loin possible. Cette disposition prouve bien que le jeu du disque était fait pour la force plutôt que pour l'adresse. La distance à laquelle une main vigoureuse pouvait lancer le projectile ne tarda pas à devenir une mesure de longueur ratifiée par l'usage, et, dans l'antiquité, chacun savait ce que voulait dire une portée de disque, de même que chez nous on entend ce que signifie une portée de fusil. Homère était compris de son temps quand il disait — en parlant d'une course de chars — « que les chevaux d'Antiloque devançaient ceux de Ménélas de toute la distance parcourue par un palet que lance un jeune homme qui veut essayer ses forces. » Une

autre remarque à faire sur ce passage du poète grec, c'est que le même instrument servait pour tous les antagonistes et que chacun n'avait pas son palet, comme on pourrait le croire, et comme on a cherché à l'accréditer d'après certains monuments dont l'authenticité n'est pas prouvée. A chaque coup, l'endroit où le disque tombait était marqué par un piquet, ou par une flèche ou par un signe quelconque. On se rappelle que dans l'*Odyssée*, c'est Minerve qui, sous un déguisement, rend ce service à Ulysse; et la déesse est si bonne marqueuse, que le disque du héros se trouve bien au delà des marques de tous les autres.

Car Ulysse avait trouvé ces jeux établis chez les Phéaciens, à la cour du *magnanime* Alcinoüs, dans les États duquel la tempête l'avait jeté, après la prise de Troie. Il n'était pas étonnant que cet exercice lui fût familier; ne venait-il pas de le voir pratiqué dans l'armée des Grecs, sous les murs de la ville de Priam? Avant ce Polypétès dont nous avons parlé, Protésilas y excellait, Protésilas qui le premier aborda la rive troyenne, et qui tomba sous les coups du puissant Hector; — Ulysse avait pu voir encore de ses propres yeux, pendant le siège, Diomède, qui ne se privait pas de ce délassement, et surtout les compagnons d'Achille, les Myrmidons, qui, tandis que leur chef boudait dans son coin et refusait sa collaboration à l'œuvre patriotique, s'amusaient, sur les bords de la mer, à lancer le disque, en même temps qu'à tirer l'arc et à manier le javelot. Enfin on devine que les prétendants de Pénélope, qui, pendant l'absence du mari, faisaient bombance dans son palais, ne devaient pas négliger un tel passe-temps, dont les anciens appréciaient le mérite beaucoup plus que ne sauraient le faire les modernes.

La légende d'Hyacinthe, que nous avons rapportée plus haut, prouve qu'à Sparte on cultivait particulièrement ce

jeu, sans doute parce que c'était une excellente préparation à la guerre, où les jeunes hommes se présentaient avec des bras robustes, capables de manier le glaive, et propres à lancer le javelot. Enfin les Romains, même à l'époque impériale, s'adonnèrent à cet exercice, auquel les anciens attachaient une importance qui ferait sourire notre génération efféminée.

Celui qui jetait le disque se plaçait dans un endroit nommé *balbis*, — il avançait la jambe droite, ployant un peu le genou ; tout le poids du corps reposait sur son pied droit. Quand il était prêt à lancer la masse pesante, il s'inclinait ; sa main gauche prenait un point d'appui ; son bras droit, étendu, tenait le disque, et, levé à la hauteur de l'épaule, restait un moment dans cette position, prêt à décrire un demi-cercle dans l'air, ce qui avait lieu quand l'athlète, recueillant toutes ses forces, lâchait ce qu'il portait à la main, tandis que lui-même sautait de quelques pas en avant, comme pour augmenter encore la vigueur et la portée du jet.

Tout discobole qui, entré dans le *balbis*, et au moment de jouer son coup, laissait échapper le disque de ses mains, était par cela même exclu du concours. Aussi les athlètes avaient coutume de se frotter la main droite de sable ou de poussière ; ils en enduisaient également le disque, qui, rendu moins glissant, pouvait être plus facilement manié. Cette friction locale était accompagnée d'une onction huileuse sur tout le corps, l'onction ordinaire aux athlètes ; mais à quoi bon cette précaution, si les athlètes n'étaient pas nus, comme quelques-uns le prétendent?

Et dans le fait, il ne semble pas qu'il fût nécessaire, pour lancer un palet, de se débarrasser de ses vêtements. Tout au plus, le bras intéressé dans l'action devait-il être nu, pour conserver sa pleine et entière liberté. On a beaucoup disserté sur ce point, à savoir si les discoboles dé-

pouillaient tout ou partie de leurs habillements, et surtout s'ils se frottaient d'huile avant d'entrer en lice, question qui se rattache à la précédente; car s'ils n'allaient pas nus, que signifiait cette onction de tout le corps? C'eût été une peine superflue. On dira peut-être que c'était en vue de développer la force, d'accroître l'élasticité des muscles, rien de plus vrai; mais on admet, par cela même, la nudité complète des discoboles.

Il est une raison plus concluante encore : c'est la manière dont cet exercice se pratiquait dans les jeux publics. La lutte pour le jet du disque n'avait pas lieu isolément; elle faisait partie du *pentathle*, c'est-à-dire des cinq espèces d'exercices dont se composèrent pendant longtemps les êtes Olympiques, et qui étaient : la lutte, le saut, la course à pied, le jet du javelot et celui du disque, lequel, dans l'ordre des jeux, devait venir au troisième rang. Or, pour les exercices qui précédaient celui-ci, par exemple la course à pied et la lutte, les athlètes étaient nus; de plus, ils étaient frottés d'huile et de poussière; s'ils avaient dû reprendre leurs vêtements avant de lancer le disque, un bon bain n'eût pas été de trop; mais où donc auraient-ils pris le temps nécessaire à cette opération?

Au reste, à quoi bon s'arrêter à cette question d'archéologie? N'avons-nous pas les statues antiques pour nous renseigner, au moins en ce qui concerne la nudité de cette classe d'athlètes? L'attitude du discobole était en effet un thème favori pour les artistes grecs; aucun n'a traité ce sujet avec autant de bonheur que le sculpteur Myron. L'œuvre originale n'est point parvenue jusqu'à nous, mais il en existe plusieurs copies, dont la meilleure se trouve dans la collection d'antiques du British Muséum à Londres. Myron, qui florissait vers l'an 435 avant Jésus-Christ, était un artiste de génie qui excellait à représenter les animaux et ne réussissait pas moins dans

les figures humaines. Toutes ses créations respiraient la vie et le mouvement. C'est aussi par ces qualités que brille la statue sortie de ses mains, et que l'on connaît sous le nom du *Discobole*. Elle était déjà fort admirée des anciens, et Quintilien la cite comme un modèle du genre. « Combien, s'écrie le critique latin, l'effet est plus puissant sur le spectateur, quand l'artiste a représenté son personnage en action, et non fixe, au repos! » C'était là précisément ce qui faisait le mérite de l'artiste. Cet essai de réalisme devait être une nouveauté du temps de Myron, par conséquent une grande hardiesse; car beaucoup d'autres avaient représenté les discoboles avant ou après l'action; mais Myron était le premier qui avait eu l'idée de le montrer au moment précis où le palet va s'échapper de ses mains. « Figure qui, au premier abord, paraît travaillée et tourmentée, dit Quintilien; mais ce serait n'avoir pas le sentiment des arts que de blâmer cette attitude; car son

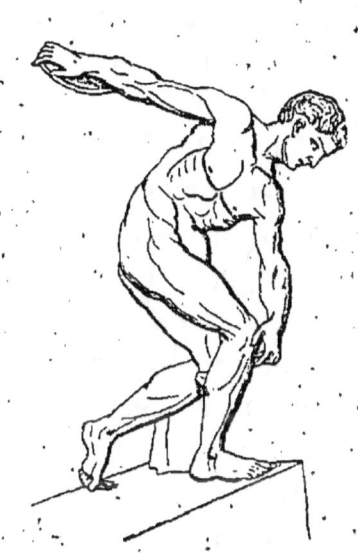

La statue du Discobole.

mérite consiste principalement dans la manière nouvelle dont le sujet est traité, et dans la difficulté vaincue. »

Le *Discobole* de Myron est le meilleur commentaire pour les descriptions que nous ont laissées Lucien, Philostrate, Quintilien et d'autres sur le jet du disque. Dans tous les mouvements de cette statue, on peut vérifier l'exactitude des textes; c'est bien là le discobole tel qu'on le dépeint, inclinant une partie du corps, fixant les yeux obliques sur la main qui tient le disque; ayant son centre de gravité sur le pied droit, — le genou droit légèrement ployé, —

l'autre jambe pliée plus fortement, et reposant sur les doigts de pied, comme si l'athlète allait se redresser de toute sa taille, — le bras droit ramené de bas en haut, et tendu de tout l'effort de la musculature.

Quelquefois le disque était perforé au centre; en ce cas, il ne posait pas directement dans la main, on le tenait à l'aide d'une corde ou d'une courroie. Le disque, sous cette forme, était une espèce de fronde. Les montagnards du canton d'Appenzell, en Suisse, ont adopté, dit-on, cette méthode pour lancer, non le disque, mais des pierres d'un poids considérable. Ils se réunissent deux fois l'année pour se livrer à cet exercice violent; — le projectile est le même pour tous, comme chez les anciens; — un autre point d'analogie avec l'antiquité, c'est qu'il n'existe pas de but, la masse qui tombe le plus loin emporte le prix. Le montagnard qui a ce rocher à lancer en use comme le discobole; il le lève jusqu'à la hauteur de son épaule droite, il incline le corps, et saute de plusieurs pas en avant.

C'est l'auteur du *Dictionnaire des antiquités grecques et romaines* (Londres, 1856, in-4°, 2ᵉ édition, en anglais), William Smith, qui fait ce rapprochement. Ajoutons, comme complément à sa narration, que les Helvétiens ne se servent pas toujours de courroies pour soulever et lancer de lourdes pierres par manière de passe-temps. Ils jettent ces pierres avec la main, comme faisaient, au reste, les héros de l'antiquité. De temps en temps, on célèbre en Suisse des fêtes gymnastiques, qui réunissent la jeunesse de plusieurs cantons; on y voit des montagnards vigoureux soulever, brandir et jeter au loin des quartiers de roche.

Les Écossais ont un jeu à peu près semblable, dont nous parlerons plus loin, le *lancement du marteau* (Throw the hammer).

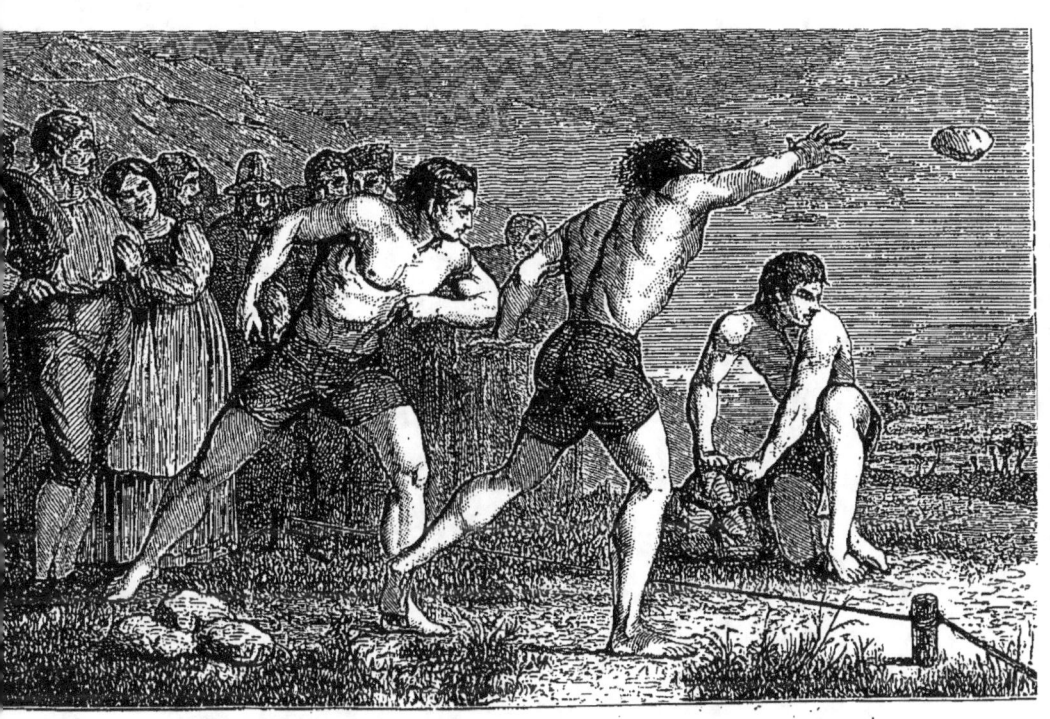

Fêtes dans le canton d'Appenzell. — Suisses lançant de lourdes pierres.

CHAPITRE V

LA BOXE EN ANGLETERRE — HOMMES ET FEMMES

Le siècle de la philosophie et de la boxe. — La boxe protégée par l'aristocratie. — L'ami d'un prince du sang. — J. Broughton, le *Père de la Boxe*. — Les derniers jours d'un artiste. — Les champions de l'Angleterre. — Le gentilhomme du coup de poing. — Le bréviaire et le livre d'or des boxeurs. — Rupture de l'entente cordiale entre l'Amérique et l'Angleterre. — Nègre et blanc. — Le fameux Crib. — Un grand jour. — Ovations insensées. — Cook découvre la boxe en Polynésie. — Boxeuses anglaises.

Rien ne ressemble moins à la Grèce que l'Angleterre; rien ne donne moins l'idée d'un Grec qu'un Anglais, et pourtant c'est la Grande-Bretagne qui a continué la tradition antique, en fait de pugilat.

Mais si les Anglais ont hérité du goût des anciens, leurs exercices ne brillent pas précisément par cet air d'élégance et de noblesse que les Grecs apportaient jusque dans leurs amusements les moins délicats. On sait combien le pugilat, *boxing*, est en vogue chez nos voisins, combien les combats de ce genre étaient autrefois fréquentés par la plus haute aristocratie. En France, au contraire, ces spectacles n'ont jamais pu s'acclimater.

Il est singulier que les Anglais se soient pris de passion pour le pugilat dans le siècle même où l'esprit philosophique avait fait chez eux de si grands progrès et s'était, de là, répandu sur le continent; car l'introduction de la

boxe en Angleterre ne date que du dix-huitième siècle. Les règles suivies jusqu'à ce jour, et qui déterminent les conditions de la lutte ; — les lois à observer pendant les passes ou tours (*rounds*) dont elle se compose, — l'intervalle d'une demi-minute que les combattants sont obligés de laisser entre chaque passe, faible concession aux principes d'humanité méconnus par ce jeu barbare, ces règles sont l'œuvre d'un certain Jack Broughton, habile pugiliste, qui les composa et les fit adopter par le monde du sport le 10 août 1743. Les exhibitions de combats à l'épée commencèrent à décliner sous le règne de George Ier ; la boxe, amusement plus inoffensif en apparence, les remplaça dans la faveur publique.

Jack Broughton est le premier qui se décerna, ou qui obtint des suffrages de la foule le titre, très-recherché depuis lors par ses pareils, de *champion de l'Angleterre* (*champion of England*). Mais s'il est difficile de gagner ces couronnes, il est encore plus malaisé de les conserver. A la longue, la palme finit par échapper aux uns comme aux autres ; on n'est jamais sûr de ne pas rencontrer un cœur plus vertueux, ou bien un poing plus solide que le sien.

Dès le début, la boxe se plaça sous le patronage des grands. Jack Broughton, qui tenait son théâtre — ou son académie — à Tottenham-Court-Road, avait pour protecteur zélé, pour spectateur assidu, le second fils du roi, le duc de Cumberland, connu par sa victoire de Culloden et par les actes de cruauté qui la suivirent. Le prince fréquentait l'école de boxe avant de partir pour cette expédition, où le sort d'une dynastie fut tranché ; — il y revint aussitôt après son triomphe. Il prit même son professeur tellement en amitié qu'il l'emmena dans sa suite ; pendant un voyage sur le continent, et en lui montrant la parade des grenadiers, à Berlin, il lui demanda ce qu'il pen-

sait de ces grands gaillards pour un assaut, un *set-to*, comme disent les Anglais : « Ma foi, répondit le pugiliste, je viendrais bien à bout de tout un régiment, pourvu qu'il me fût accordé de déjeuner après chaque assaut. »

Les amateurs parlent encore avec éloge de l'originalité que Broughton mettait dans son jeu, — je crois même, Dieu me pardonne ! qu'ils disent : *dans son style*. Mais, ô vanité des vanités ! et que la gloire est peu de chose en ce bas monde, où les réputations les mieux établies s'écroulent en un instant, pareilles à ces chênes puissants qui ont mis des siècles à croître et qui sont renversés par un seul coup de foudre ! La foudre ici se présenta sous les traits vulgaires d'un nommé Slack, boucher de son état, boxeur par circonstance, qui, s'étant pris de querelle avec le champion de l'Angleterre sur le terrain de courses d'Hounslow, eut la témérité grande de lui envoyer un cartel. Plein de mépris pour un adversaire dont le nom était inconnu sur le turf, Broughton ne douta pas un seul instant que la victoire ne lui restât fidèle comme d'habitude, et il ne prit pas la précaution de se faire la main. Il avait même tant de présomption que, la veille du combat, il ne redoutait qu'une chose, l'absence de Slack pour le lendemain, et dans cette crainte, il lui envoya, dit-on, un présent de 10 guinées pour l'engager à ne pas manquer à sa parole.

La lutte eut lieu le 10 avril 1750. C'était un mardi. Broughton eut d'abord une incontestable supériorité ; les paris étaient de dix contre un en sa faveur. Mais cet avantage ne fut pas de longue durée ; au bout de deux minutes, la chance avait tourné contre lui. Slack, remis presque aussitôt des violentes secousses de son adversaire, se lança sur lui d'un bond, et lui porta entre les yeux un coup auquel Broughton ne s'attendait pas. Aussi en resta-t-il comme ahuri et aveuglé. Quelques minutes se passèrent

avant que les spectateurs se fussent aperçus de l'accident; ils avaient simplement remarqué de Broughton ne chargeait pas avec son entrain ordinaire, qu'il se tenait plutôt sur la défensive, et son patron, le duc de Cumberland, lui cria sérieusement : « Qu'as-tu donc, Broughton? Tu ne peux combattre. Tu es vaincu! — Hélas! monseigneur, répondit le malheureux, je ne vois plus mon adversaire, je suis aveugle, mais non battu; mettez-moi seulement en face de lui, et vous verrez! » La position de Broughton était lamentable; les spectateurs de l'amphithéâtre passèrent tout à coup de l'admiration au mépris pour leur idole; « leurs figures, dit un témoin oculaire, étaient de toutes les couleurs et de toutes les longueurs; » car ils avaient parié gros, et dans la proportion que nous avons indiquée, dix contre un. Slack maintint son avantage, et remporta la victoire en quatorze minutes. Un quart d'heure ne s'était pas écoulé que Broughton avait perdu sa renommée et son titre de champion de l'Angleterre! N'est-ce pas le cas de s'écrier avec le poète :

Farewell, a long farewell to all my greatness [1]!

Le duc de Cumberland, de son côté, changea de sentiments pour Broughton; il est vrai qu'il perdait par son fait plusieurs milliers de livres sterling. Les entrées avaient produit près de 150 livres, outre un grand nombre de billets d'une guinée et d'une demi-guinée, qui avaient été placés d'avance; comme le gain provenant des entrées était pour le vainqueur, Slack recueillit en cette occasion près de 600 livres sterling (15 000 francs).

Jack Broughton, privé de la protection de *His Royal Highness* le duc de Cumberland, ne fit plus que végéter; il parut encore en public, mais sur des scènes de province, pareil à ces acteurs dont Paris ne veut plus et qui traînent

1. « Adieu, un long adieu à toute ma grandeur ! »

es restes d'un talent usé sur quelque théâtre infime, loin, bien loin de la capitale. Il vécut ainsi trente-neuf ans, et mourut le 8 janvier 1789.

Le père de la boxe, cette espèce particulière de pugilat, d'un genre éminemment anglais, est enterré dans le cimetière de Lambeth.

Ce pugiliste fut-il réellement l'inventeur de la boxe, ou bien ne doit-il être regardé que comme le restaurateur d'un exercice pratiqué depuis longtemps en Angleterre? On dit en effet que l'art du boxeur remonte en ce pays à une haute antiquité. Du temps du roi Alfred, c'était, à ce qu'on prétend, un exercice faisant partie de l'éducation militaire. Richard III faisait très-bien le coup de poing. Un de ses prédécesseurs et de ses homonymes, Richard Ier, n'avait pas non plus la main légère, ainsi que le prouve une anecdote racontée par Walter Scott, dans ses notes d'*Ivanhoé*. « Richard Ier, prisonnier en Allemagne, fut provoqué par le fils de son geôlier à une lutte à coups de poing. Le roi accepta, en brave qu'il était, et reçut d'abord un coup qui le fit chanceler. Il riposta par un autre appliqué sur l'oreille, et si violent qu'il tua son antagoniste sur place. Il avait préalablement enduit sa main de cire, pratique inconnue, je crois, aux amateurs de la science moderne. »

Dans une des pièces de Shakespeare, on voit le héros gagner le cœur et la main d'une jeune princesse pour avoir fait convenablement le coup de poing en sa présence. Je ne sais si c'est avant ou après la venue de Broughton qu'un lord boxa un jour un parfumeur en pleine rue et qu'un évêque lutta de ses poings fermés contre un individu qui l'avait outragé. Au reste, que la boxe date de Broughton ou remonte aux premiers âges de l'Angleterre, ce n'est, au fond, qu'un jeu renouvelé des Grecs!

Quoi qu'il en soit, ce fut seulement au dix-huitième siècle, ainsi que nous l'avons raconté plus haut, que la boxe prit

faveur en Angleterre. Dans ce siècle passionné pour toutes les idées nouvelles, les boxeurs en renom donnaient des représentations sur les théâtres ou plutôt ouvraient eux-mêmes des théâtres pour y faire briller leurs talents, et des académies où ils enseignaient l'art de briser méthodiquement les os à son prochain. La noblesse venait y prendre des leçons et, en échange, accordait toutes ses faveurs aux artistes du pugilat.

Le titre de *champion de l'Angleterre* était échu, depuis Broughton, à l'un de ses brillants émules, Tom Johnson, dont le premier *set-to*, c'est-à-dire l'apparition sur la scène, date de 1783. Sa force surprenante fut révélée par une bonne action : c'était déjà depuis une vingtaine d'années un de ces portefaix de Londres qui chargent et déchargent le blé sur les quais de la Tamise. Un de ses compagnons tombe malade ; il avait femme et enfants, et ceux-ci n'avaient d'autres ressources que le travail du chef de la famille. Johnson, qui ne connaissait ni les uns ni les autres, s'offre pour faire la besogne de l'absent, jointe à la sienne propre. Les magasins, d'où l'on tirait le blé, se trouvaient sur une colline située à quelque distance et nommée, à cause de sa pente escarpée, *Labour-in-vain-Hill*. C'était là que Tom apportait tous les jours deux sacs au lieu d'un, et la pauvre famille eut ainsi de quoi vivre, tant que le malade ne put reprendre son service. Quelquefois, en manière de passe-temps, Johnson levait un sac de blé d'une main et le faisait tourner autour de sa tête ; une fois même il exécuta ce tour de force au sortir d'un assaut avec un célèbre pugiliste, montrant par là combien peu la lutte avait épuisé ses forces.

Mais s'il possédait la vigueur musculaire, Johnson ne déploya jamais l'élégance d'un de ses successeurs, John Jackson, qui mérita le surnom de gentleman de la boxe (*gentleman-boxer*). Ce dernier était répandu dans le meil-

leur monde; on voyait même l'héritier de la couronne d'Angleterre assister quelquefois à ses assauts. Que de gentlemen, que de futurs membres du Parlement se formèrent à son école! Lord Byron, qui pratiquait aussi ce violent exercice, se vante, en plusieurs endroits de ses ouvrages, d'avoir eu pour maître cet habile artiste.

Ce qui prouve au reste la haute estime que le peuple professe pour cet art national de la boxe, c'est le soin avec lequel ont été recueillis les moindres souvenirs qui se rattachent à l'histoire des boxeurs les plus célèbres. On a conservé le récit de leurs luttes grossières comme s'il s'agissait de traits de courage et de grandeur d'âme dignes de figurer dans la *Morale en action;* on a rassemblé leurs portraits, comme si ces physionomies, abjectes pour la plupart, devaient éveiller dans l'âme de ceux qui les contemplent le désir de les imiter! Avec tous ces matériaux on a construit un ouvrage bien singulier, qui est le *Livre d'or* du métier, et dont voici le titre : *Boxiana, ou Esquisses du pugilat ancien et moderne,* par Pierre Egan (Londres, 1820-24, in-8°). Ce recueil bizarre, que nous avons sous les yeux en écrivant ce chapitre (tout écrivain consciencieux doit consulter les textes!), n'a pas moins de cinq gros volumes de quatre cents à cinq cents pages chacun. Cinq volumes pour raconter l'histoire et la théorie du coup de poing! Je ne sais s'il existe en Espagne une collection semblable relative à l'histoire des combats de taureaux; mais je suis sûr que la vertu, couronnée tous les ans à l'Académie française, n'a pas encore produit de recueil aussi volumineux.

Quand on possède son *Boxiana* sur le bout du doigt, ou plutôt du poing, on peut se passer de professeur. C'est comme la méthode Ollendorf : *L'anglais appris sans maître!* Le boxeur y trouve tout ce qu'il est bon de connaître pour venir facilement à bout d'un adversaire. La force

brute ne suffit pas, gardez-vous de le croire; ce don naturel ne serait même pas d'une grande ressource, si l'art ne lui prêtait son appui. La vigueur fournie par la nature est la mise de fonds indispensable; mais un capital ne vaut pas par lui-même, il faut le faire fructifier. Les muscles, dont toute la puissance constitue la force physique de l'homme, — les muscles, ces ressorts et ces leviers qui exécutent les différents mouvements de notre corps, peuvent doubler leur puissance d'action par le secours de l'art. De là, nécessité pour le boxeur de savoir la théorie du centre de gravité; car la position du corps est de la plus haute importance dans ce genre de lutte. Quand le poids du corps est justement réparti, et que l'équilibre est maintenu, l'homme est plus en état de résister à la force du dehors. Ce sage équilibre s'obtient en gardant une proportion convenable dans l'écartement des jambes; cette règle ne doit jamais être perdue de vue, sans quoi les efforts, même les plus puissants, seraient inutiles. La jambe gauche se présente en avant à quelque distance de la droite, car c'est le côté gauche qu'on offre à l'adversaire : le bras sert de bouclier pour parer les coups, tandis qu'on se lance avec agilité et qu'on riposte avec le bras droit.

Il y a peu de boxeurs, même parmi les gens du métier, vieillis dans une longue pratique, qui aient étudié les principes de leur art et se soient donné la peine de remonter des effets aux causes. La plupart portent les coups instinctivement, machinalement; il est vrai qu'ils les reçoivent de même. Ils n'ont pas la sagacité de Garo, dans la fable du *Gland et de la Citrouille*, — de Garo, qui, tout en se plaignant

> de n'être point entré
> Au conseil de celui que prêche son curé,

s'inquiétait au moins du pourquoi des choses.

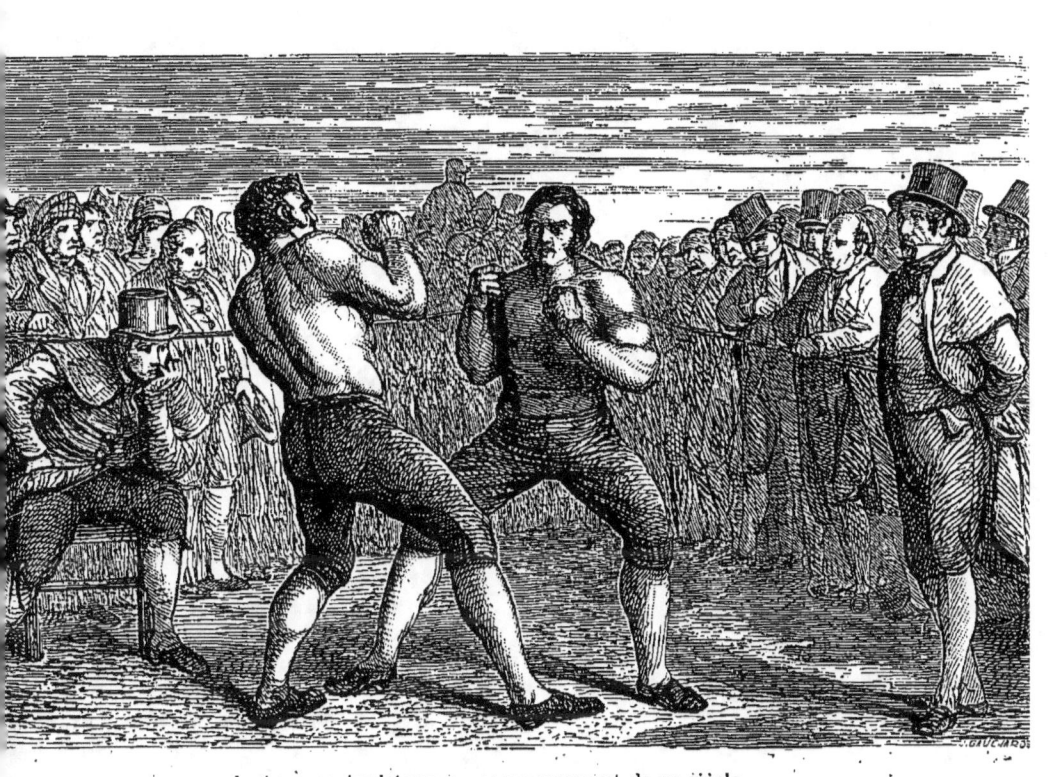

La boxe en Angleterre au commencement de ce siècle.

Les coups les plus dangereux — nous parlons d'après le *Boxiana* et non par expérience, qu'on veuille bien le croire! — sont ceux qui frappent le dessous de l'oreille, l'entre-sourcils et l'estomac. Le coup porté entre l'angle de la mâchoire gauche et le cou est le plus sensible, parce qu'en cet endroit existent des vaisseaux sanguins qui amènent le sang du cœur à la tête. Ces vaisseaux venant à s'engorger par suite de la violente compression, réagissent sur le cerveau, ce qui fait perdre connaissance, tandis que le sang coule abondamment des oreilles, de la bouche et du nez. Les Anglais appellent *claret* (nom qu'ils donnent au vin de Bordeaux) le sang qui jaillit de la blessure.

Celui qui vise entre les sourcils est à peu près sûr de la victoire, car la pression entre deux corps durs, tels que le poing et l'os frontal, produit une violente ecchymose qui envahit immédiatement les paupières; celles-ci, d'un tissu très lâche, incapables de résister à ce débordement, se gonflent aussitôt, et ce gonflement obscurcit la vue. Dans ces conditions, un lutteur se trouve entièrement à la merci de son adversaire.

L'estomac est également très sensible. Aussi recommande-t-on aux boxeurs de ne pas surcharger le leur par trop de nourriture; ils se trouvent généralement bien d'avoir observé cette précaution. Avant le combat, un breuvage cordial suffit; c'est un astringent pour les fibres, qu'il comprime dans un plus petit espace.

Ainsi faisait un des héros du pugilat, le nommé Tom Crib, qui, à l'époque où le *Boxiana* fut publié, était en possession du titre plus envié qu'enviable de *champion of England*.

Crib naquit le 8 juillet 1781, à Hanham, sur les limites du Glocestershire et du Somersetshire, en sorte que deux comtés de l'aristocratique Angleterre se disputent l'honneur d'avoir donné le jour à ce vilain. Mais

les Anglais ont oublié sa condition primitive de charbonnier et de portefaix, pour ne voir en lui que le boxeur sans pareil.

Ils sont fiers de leur compatriote, parce qu'en deux rencontres il battit l'Amérique en la personne de Molineaux ou Molineux le nègre, qui avait passé les mers pour ceindre son front du laurier britannique.

L'homme de couleur avait la plus grande confiance dans son talent et dans ses forces. Crib aurait pu décliner la lutte avec cet adversaire transatlantique; il ne repoussa pas son défi. Le combat eut lieu, le 10 décembre 1810, à Copthall-Common, dans le voisinage d'East-Grinstead (comté de Sussex). Ce jour-là, tombait une de ces pluies qui rappellent vaguement le déluge. Malgré le mauvais temps et la distance, les amateurs étaient accourus en foule de Londres; beaucoup de curieux avaient voyagé dans la boue pendant un trajet de plus de 5 milles, aussi contents de leur voyage que s'ils eussent foulé l'herbe verdoyante d'un boulingrin. Molineux fut vaincu; mais il demanda sa revanche. Ce ne fut plus de l'enthousiasme, ce fut une véritable frénésie parmi les amateurs de sport. Les plus grands noms de l'Angleterre tinrent à honneur d'assister à ce *match*, à ce spectacle incomparable. Le lieu choisi pour théâtre de l'action était Thiselton-Gap (comté de Rutland); — la date, le samedi 28 septembre 1811. Tom Crib, le plébéien, avait été, trois mois avant le grand jour, accaparé par un de ses protecteurs de l'aristocratie, qui l'avait retenu chez lui, en Écosse, pour lui faire suivre un traitement convenable, en un mot pour l'*entraîner* (*train*). Le pugiliste était obligé de se soumettre à toutes les fantaisies de son Mécène, et volontiers il se serait écarté quelquefois d'un régime trop sévère, si le gentleman n'avait aussitôt réprimé la moindre infraction à ses règlements. Au sortir de cet entraînement, Crib avoua qu'il aimerait

mieux affronter n'importe quelle lutte au pugilat que de subir une seconde fois une pareille diète.

La veille de l'événement, il n'était pas possible, à 20 milles à la ronde, d'obtenir un lit à quelque prix que ce fût. Le jour même, dès six heures du matin, des centaines de curieux étaient en marche pour se rendre au *match*; — on y compta 20 000 spectateurs. Les champions les plus robustes, émules de Crib, avaient été choisis pour garder les abords de l'amphithéâtre; mais la foule emporta tous les obstacles et fit irruption dans l'enceinte, au détriment du vainqueur, à qui revenait de droit la recette considérable des entrées.

Nous ne décrirons pas toutes les phases de ce tournoi mémorable que les Anglais regardaient presque comme une lutte nationale; nous emprunterons seulement au bulletin très circonstancié de la bataille les traits suivants :

« ... 18e tour. — Le champion de l'Angleterre frappe son adversaire au corps avec la main droite; Molineux riposte par un coup sur la tête; — il en reçoit à son tour un sur le front qui le fait chanceler; — mais celui qui vient de le frapper si rudement, tombe par la violence de son propre coup. *Tous deux dans un état d'épuisement extrême.*

« 19e tour. — Impossible de distinguer les traits des combattants, leurs faces sont si horriblement meurtries! mais la *différence de couleur permet de les reconnaître....* »

On remarquait dans l'assistance des généraux, des pairs d'Angleterre, le marquis de Queensbury, lord Yarmouth, lord Pomfret, le général Grosvenor, le major Mellish, le capitaine Barclay, qui gagna ce jour-là 10 000 l. st. (250 000 fr.), car son client, Crib, remporta la victoire. Crib eut pour sa part 400 livres (10 000 fr.). Des paris étaient engagés sur la tête du champion pour plus d'un million. Un boulanger joua son fonds, sa maison, tout son avoir, se montant à 1700 l. st. (42 500 fr.). Nos

arrière-neveux auront peine à croire qu'on dut réprime des émeutes en plusieurs quartiers de Londres, où le peuple ne connaissait pas encore l'issue de la lutte.

La rentrée de Crib fut une marche triomphale. Un amateur de la *gentry* le ramena dans une calèche à quatre chevaux, pavoisée et enrubannée, et dans les villes qu'ils traversèrent, Crib fut reçu comme les messagers qui apportent la nouvelle d'une victoire. Aux approches de sa maison, dans la rue du Lion-Blanc, la foule rendit le passage impraticable, tout en poussant des hourras pour le *champion de l'Angleterre*.

Ce concert de louanges fut pourtant troublé par quelques notes discordantes.

Un journal d'Édimbourg hasarda la remarque qu'une souscription, ouverte en ce temps-là pour envoyer des secours à des Anglais prisonniers en France, n'avait pas donné des résultats aussi brillants; à ce propos il se permit de critiquer l'inconséquence de ses compatriotes. Le vainqueur ne trouva pas de son goût les réflexions du journal écossais, il lui écrivit qu'il aurait l'honneur de *faire connaissance* avec le rédacteur de l'article à son prochain passage à Édimbourg. « Si M. Crib, répondit le journal, entend par faire connaissance avec nous, quelque trait de son métier, comme nous ne sommes pas versés dans la noble science du pugilat, il voudra bien nous accorder le temps nécessaire pour que nous puissions trouver un champion capable de se mesurer avec lui. »

Les ovations prodiguées à Tom Crib étaient en effet de nature à lui faire perdre la tête. On lui offrit un grand banquet, où il occupa le siège d'honneur; il fut harangué par des lords; on entonna des chansons à sa louange, et séance tenante, on lui vota comme récompense une coupe d'argent d'une valeur de 50 guinées. Les souscriptions recueillies montèrent sur-le-champ à 80 guinées. Ce

témoignage de la reconnaissance des Anglais lui fut présenté dans un autre banquet solennel où l'on fit circuler à la ronde la coupe en question ; tous les convives la vidèrent en son honneur. Elle portait au sommet les armes du comté de Glocester, et dans le champ brillait un écu à quatre compartiments, représentant la scène du combat et des attributs emblématiques, entre autres, Molineux sous forme de castor, se cachant la tête en signe de défaite ; le castor était là comme symbole de l'Amérique, pays natal du vaincu. Un vers de Shakespeare était gravé au-dessous :

« *Honni soit qui criera le premier : Arrêtez! c'est assez!* »

L'histoire de Crib prouve d'une manière éclatante combien est vive la passion du peuple anglais pour ce genre de spectacles. Cependant les combats ne sont pas toujours aussi dangereux qu'ils en ont l'air. Quelquefois les champions arrangent entre eux dans une taverne les péripéties de la lutte ; c'est comme la répétition d'une comédie ou d'un ballet. Il est convenu que l'un recevra le premier coup, que l'autre fera semblant de lâcher pied et ainsi de suite. Celui qui consent au rôle de vaincu reçoit une somme plus forte ; mais il y a des champions scrupuleux qui ne veulent pas accepter de tels arrangements.

On cite un boxeur honnête à qui l'on faisait, il y a quelques années, une semblable proposition, qu'il repoussa comme une honte. La lutte s'engagea donc le plus sérieusement du monde ; et le malheureux reçut, au milieu du front, un coup de poing qui l'étendit raide mort. S'il faut en croire les journaux, depuis longtemps déjà les spectacles de boxe ne feraient plus leurs frais, sans la complicité de certains industriels, surtout des hôteliers de bas étage. Ce sont eux qui mettent le premier enjeu, sûrs qu'ils rentreront dans leurs avances et que l'affluence du public les dédommagera fort amplement. Où la spéculation ne va-t-elle pas se nicher ? Heureux encore quand ils ne font

pas entrer dans leurs calculs la recette des pick-pockets, qui viennent dépenser à leurs tavernes le produit d'une coupable industrie !

Ce goût pour les combats de la boxe, si répandu parmi ses compatriotes, le capitaine Cook fût à la fois surpris et flatté de le retrouver chez les insulaires de la Polynésie. Dans l'île d'Hapaaë, ou plutôt dans le groupe d'îles alors connu sous ce nom, il y eut une grande représentation donnée en son honneur (mai 1777). D'abord parurent des hommes armés de massues faites avec les branches vertes du cocotier ; — ils paradaient un instant, puis se retiraient. Bientôt après, ils formèrent des combats singuliers. Un champion, sortant des rangs de son parti, allait provoquer par des gestes ceux du parti opposé. Les combats de boxe vinrent ensuite ; ceux-ci ne différaient que peu de ce qui se pratique en Angleterre. « Mais ce qui nous causa beaucoup de surprise, raconte le célèbre explorateur, ce fut de voir un couple de robustes jeunes filles s'avancer, et commencer à boxer, sans la moindre cérémonie, avec autant d'adresse que des hommes. L'engagement fut de courte durée, car au bout d'une demi-minute, l'une d'elles était déjà hors de combat. Celle qui remporta la victoire fut applaudie non moins chaleureusement que l'avaient été tout à l'heure les boxeurs du sexe fort. Nous manifestâmes quelque peu notre aversion pour cette partie du programme : ce qui n'empêcha pas deux autres femmes d'entrer en lice. Elles paraissaient pleines de feu ; nul doute qu'elles ne se fussent distribué quelques bons coups, si deux vieilles femmes ne les avaient séparées. Ce spectacle se passait en présence d'une assemblée d'au moins trois mille hommes qui faisaient cercle autour des combattants. La bonne humeur ne cessa de régner des deux côtés, quoique plusieurs des champions mâles et femelles eussent reçu des coups dont ils durent se ressentir longtemps après. »

Cook ignorait sans doute que les combats de boxe féminine n'étaient pas chose rare en Angleterre, ainsi que le prouve une annonce relevée dans les journaux anglais de 1722, et reproduite par le *Boxiana* :

« Élisabeth Wilkinson, de Clerkenwell, ayant eu des mots avec Anna Hyfield, et voulant en obtenir satisfaction, l'invite à monter avec elle sur l'estrade, où elles boxeront ensemble ; chacune d'elles tiendra dans chaque main une demi-couronne, et la première qui laissera tomber la pièce perdra la bataille. »

Voici qu'elle fut la réponse à ce cartel :

« Anna Hyfield, du marché de Newgate, ayant appris la résolution d'Élisabeth Wilkinson, accepte son défi et répondra de son mieux. Elle désire de son adversaire des coups qui portent. Pas de ménagements ! Élisabeth Wilkinson n'a qu'à se bien tenir ! »

CHAPITRE VI

LUTTEURS ANGLAIS — TH. TOPHAM

La lutte dans l'Angleterre contemporaine. — Clubs et meetings. — Les jeux des Écossais. — L'exercice du marteau. — Les lutteurs du Cornouailles et du Devonshire. — Un traité d'érudition sur le croc-en-jambe. — Le kick. — Sir Thomas Parkyns, magistrat et athlète au dix-huitième siècle. — Son originalité. — Th. Topham. — Sa force prodigieuse. — Ses expériences devant le physicien Désaguliers.

Bien avant l'invention de cette espèce particulière de pugilat qu'on appelle la boxe, les Anglais se livraient avec amour à la lutte corps à corps. Les habitants de Londres étaient très avides de cet exercice, il y a plusieurs siècles, et ils ne manquaient jamais de donner des preuves de leurs talents pendant les fêtes qui se célébraient chaque année au mois d'août, à la Saint-Barthélemy. L'ardeur des Anglais en général et des Londoniens en particulier s'est bien refroidie depuis cette époque. Cependant la coutume de lutter corps à corps (*wrestling*) s'est perpétuée jusqu'à nos jours sur plusieurs points de l'Angleterre, et vous la trouverez qui fleurit encore dans les comtés de l'Ouest : Cornouailles et Devon, ainsi que dans ceux du Nord : Chester, Lancaster, Cumberland et Westmoreland. Des clubs se sont organisés dans ces provinces pour entretenir le feu sacré parmi la jeunesse, réveiller le zèle des endormis et décerner des prix aux plus méritants. Ces clubs tiennent de temps en temps des *meetings*, accompagnés de jeux et d'exercices du corps,

qui attirent une foule considérable. La société, fondée à Liverpool sous le nom d'*Athletic Society*, reconnaît pour patron ce païen d'Hercule, dont le torse puissant s'étale au centre des médailles qu'elle distribue tous les ans.

Les bonnes traditions menaçaient également de se perdre en Écosse; une société s'est constituée il y a quelques années pour les faire revivre. Lord Holland a pris cette société sous son patronage, et lui a généreusement ouvert son magnifique parc d'Holland's House, à Kensington, au milieu duquel s'élève le château célèbre où naquit Fox, où mourut Addison, pour que les sociétaires pussent s'y livrer à leur aise à leurs jeux nationaux : la course, la danse des claymores, le *caber*, le jeu des marteaux, etc. Le caber est un exercice qui consiste à lancer un sapin de quatre mètres environ de longueur. L'arbre est entier, seulement on a eu soin de l'ébrancher et d'amoindrir une de ses extrémités : le joueur saisit la solive par cette poignée, l'élève à la hauteur de son épaule et la jette verticalement. Le caber, pour être lancé dans les règles, doit retomber sur sa base, et y rester un moment en équilibre. Le jeu des marteaux est un divertissement du même genre. Il s'agit d'une boule en fer ou en fonte, très pesante, emmanchée au bout d'un bâton, qui mesure un mètre de longueur. Le lutteur, les bras nus, saisit cette masse, lui fait faire plusieurs tours de moulinet, et la lance au loin, après avoir pris son élan. L'essentiel ici n'est pas tant de déployer sa force et son adresse, sans lesquels toutefois on ne pourrait tenter cette épreuve, que de savoir s'arrêter dans son élan, afin de ne pas franchir un mât couché par terre, au pied duquel doit se marquer le dernier pas. Le gagnant est celui qui lance sa masse le plus loin du point de départ.

C'est dans les comtés de Cornouailles et de Devon que se rencontrent aujourd'hui les meilleurs et les plus intrépides

lutteurs de la Grande-Bretagne. « Si jamais on rétablissait les jeux Olympiques, dit un écrivain anglais, ces gens-là y feraient des merveilles. » Cependant aucune rivalité ne règne entre les habitants de ces provinces limitrophes, qui, cantonnés chez eux, ne vont pas se mesurer avec leurs voisins; s'ils se battent, cela ne sort pas de la famille. Ils suivent d'ailleurs depuis des siècles des méthodes diamétralement opposées, et pour rien au monde ils n'empiéteraient sur leur domaine respectif. Ceux du Cornouailles cultivent particulièrement le croc-en-jambe qui, d'après eux, a reçu le nom, fameux en Angleterre, de *Cornish-hug*, car ils y sont non moins experts que chez nous les Bretons. Ceux du comté de Devon abandonnent cet exercice à leurs voisins; mais en revanche ils pratiquent un coup particulier, dangereux, terrible, le *kick*, qui s'adresse principalement aux jambes de l'adversaire. En conséquence, les combattants tâchent de se garantir le mieux possible les cuisses, les mollets, le bas des jambes. Si le lecteur a vu des combats de taureaux, il se rappellera que les *picadores* prennent des précautions analogues; sous leur pantalon de peau de buffle, les cavaliers portent des jambières en tôle, dont l'effet est d'amortir les coups de corne d'un animal furieux, mais qui, d'autre part, alourdissent le combattant et l'empêchent de se relever quand il roule sur le sable de l'arène.

Le *Cornish-hug*, ou croc-en-jambe des gens du Cornouailles, a été l'objet d'un livre fort curieux, composé dans le siècle dernier par un spécialiste, sir Thomas Parkyns[1]. L'auteur n'était pas un pur dilettante; il aimait au contraire à confirmer la théorie par la pratique. On peut voir encore aujourd'hui son image, quelque peu mutilée par le temps, à l'église de Bunny, sa paroisse (comté

1. *Le Lutteur du Cornouailles* (*the Cornish-hug Wrestler*).

Jeux écossais. — Lancement du marteau.

de Nottingham); il est représenté dans son costume et dans son attitude de lutteur. C'était, pour un magistrat, employer ses loisirs d'une singulière façon; mais chacun sait que l'homme n'est pas toujours maître de diriger ses penchants. Sir Thomas Parkyns était venu en ce monde avec la passion, ou plutôt la manie des exercices athlétiques; les jeux qu'il avait institués, dans sa paroisse et sur ses domaines à Bunny-Park, furent continués après sa mort, advenue le 28 mars 1741; car il légua des prix dont la distribution n'a cessé qu'en 1810. Cet échappé d'Olympie, fourvoyé dans un siècle qui s'occupait des choses de l'esprit plutôt que de celles du corps, se plaisait à descendre dans l'arène et à y disputer ses propres récompenses, qu'il gagnait quelquefois; de cette manière, son argent rentrait dans sa caisse. Ses domestiques payaient tous de mine; c'étaient de grands et vigoureux gaillards qui eussent fait d'excellents lutteurs; quelques-uns avaient en effet passé par cette profession, entre autres son cocher et son valet de chambre, qu'il n'avait pris à son service qu'après avoir éprouvé la solidité de leurs poings. Nous ne livrons pas ce procédé comme une recette infaillible pour se procurer de bons domestiques, d'autant qu'il ne serait pas à la portée de tout le monde; mais le calcul de sir Thomas Parkyns n'était pas si mauvais, car il savait par sa longue expérience qu'un bon athlète n'est jamais un ivrogne. Cette vertu de la tempérance, qu'il pratiqua pour son propre compte, le conduisit sans encombre, c'est-à-dire sans qu'il eût éprouvé jamais aucune maladie, jusqu'à l'âge de 78 ans; mais, arrivé là, il lui fallut bien subir l'étreinte de ce formidable lutteur qui n'épargne personne.

Sir Thomas Parkyns avait aussi la manie de collectionner. Je vous laisse à deviner sur quels objets se portaient ses goûts fantasques. Il collectionnait... des cercueils. Il en avait déjà rassemblé bon nombre dans le cimetière de

Bunny, quand l'idée lui vint d'en choisir un pour son usage, et de le faire dresser vis-à-vis de son prie-Dieu, dans l'église de l'endroit, surmonté de son image en marbre sculptée par son chapelain. J'aime à croire que le digne ecclésiastique était plus fort sur la théologie que sur la statuaire; car son talent, comme artiste, ne brille guère dans ce morceau, témoin l'auréole burlesque qui entoure le corps du châtelain de Bunny, et dont les rayons ressemblent à s'y méprendre aux dents recourbées d'une herse.

Le même siècle vit un autre lutteur plus redoutable qui exécutait des tours d'une force surprenante, Thomas Topham. Né à Londres en 1710, il vint s'établir à Derby, vers 1731; ce fut là qu'il accomplit, le 24 mai, un tour de force prodigieux, celui de soulever trois tonneaux, remplis d'eau, d'un poids de 1836 livres anglaises.

Un des aldermen de Derby, voyant un homme, dont l'extérieur n'avait rien d'extraordinaire, se présenter devant lui pour obtenir la permission d'exécuter certains tours de son répertoire qui dénotaient une force peu commune, le pria de vouloir bien se dévêtir un instant, afin qu'il pût l'examiner et le visiter en détail. Topham était alors un homme de 5 pieds 10 pouces, d'une trentaine d'années environ, sans aucun signe particulier, mais bien proportionné et extraordinairement musculeux; les aisselles et les jarrets, creux chez les autres individus, n'étaient chez lui qu'un tissu de fibres et de ligaments.

C'est ce qu'un savant physicien de Londres, le docteur J.-T. Désaguliers (1683-1743), élève de Newton, et membre de la Société royale, exprime, en disant qu'il avait des muscles très forts *qui paraissaient en dehors*. En effet, à l'époque où Désaguliers faisait ses curieuses expériences de physique et de mécanique, et cherchait à expliquer scientifiquement certains effets de force musculaire, il était allé

Thomas Topham. — Expérience des tonneaux, à Derby, en 1741.

voir Thomas Topham, ne s'en rapportant pas à ce qu'il avait entendu dire, et voulant s'instruire par ses propres yeux. Topham était de très bonne foi dans tous ses exercices. « Il ignore entièrement l'art de faire paraître sa force plus surprenante, dit le savant anglais, et même il entreprend quelquefois des choses qui deviennent plus difficiles par sa position désavantageuse, tentant et faisant souvent ce qu'on lui dit que les autres hommes ont exécuté, mais sans profiter des mêmes avantages. » C'est ainsi qu'ayant parié de tirer contre deux chevaux, en s'appuyant contre un tronc d'arbre, il fut enlevé de sa place et porté violemment en l'air; un de ses genoux heurta contre le bois; de là, rupture de la rotule, ce qui lui fit perdre une partie de la force de cette jambe. Or, s'il s'était mis dans une position avantageuse, il aurait pu, selon Désaguliers, qui en donne la recette, suivie par les faiseurs de tours, tirer non pas contre deux, mais contre quatre chevaux, sans le moindre inconvénient.

Est-ce par suite de cet accident que, dans son épreuve des tonneaux, où il souleva, comme nous avons dit, un poids de 1836 liv. angl., il opéra, non avec les muscles des jambes (comme d'autres qui faisaient à peu près le même tour, en tirant à l'aide d'une sangle passée autour des reins), mais avec les muscles du cou et des épaules?

Topham possédait à lui seul la force de douze hommes réunis, ainsi que le prouvent les tours exécutés devant Désaguliers, qui, leur ayant fait l'honneur de les admettre dans son *Cours de physique expérimentale* (*System of Experimental Physic*, London, 2 vol. in-4°), en a, par sa haute sanction, garanti l'authenticité.

Il levait avec les dents une table longue de 6 pieds, qui portait à son extrémité le poids suspendu d'un demi-quintal, et il la maintenait pendant un temps considérable dans une position horizontale.

Il prenait une barre de fer, dont il tenait les deux bouts dans ses mains, en appuyait le milieu contre sa nuque, puis en ramenait les deux extrémités par devant; il défaisait ensuite ce qu'il venait de faire; c'est-à-dire qu'il redressait la tige de fer presque entièrement : opération bien plus difficile, nous apprend Désaguliers; car les muscles qui séparent les bras horizontalement l'un de l'autre n'ont pas autant de force que ceux qui les réunissent.

Cette expérience, il la renouvela dans la suite sur un quidam avec lequel il eut quelques démêlés. Décrochant une broche en fer du manteau de la cheminée, il la lui passa autour du col, et la tortilla plus aisément qu'il n'eût fait d'une cravate ou d'un mouchoir. Cela valait mieux pourtant que de la lui passer au travers du corps. Aussi les voisins de ce terrible homme faisaient tous leurs efforts pour vivre en bonne intelligence avec lui. Les ménagères dérobaient à ses regards leurs plats et leurs pots d'étain, de crainte qu'il ne lui prît fantaisie de broyer les uns comme des coquilles d'œufs, ou de rouler les autres en volutes comme cornets de papier.

Enfin « je l'ai vu, dit Désaguliers, élever avec ses mains seules un rouleau de pierre d'environ 800 livres, se tenant debout dans un châssis au-dessus, et saisissant une chaîne qui était attachée à la pierre. Par là, je compris qu'il était à peu près aussi fort qu'aucun de ceux qui sont regardés communément comme les hommes les plus forts; car ordinairement ceux-ci ne soulèvent pas plus de 400 livres, de cette manière. Les hommes les plus faibles, qui se portent bien sans être trop gras, élèvent environ 125 livres, ayant à peu près la moitié de la force des hommes les plus forts. »

Cette comparaison, Désaguliers l'entendait principalement des muscles lombaires ou des reins, parce que, dans

cette opération, il fallait pencher le corps en avant. Il ajoutait qu'on devait tenir aussi compte du poids de ce corps. Le corps d'un homme fort, pesant par exemple 150 livres, le fardeau qu'il pourrait lever serait de 550 livres, c'est-à-dire de 400 livres, plus 150 pour le poids du corps. Topham en pesait environ 200, qui, ajoutées aux 800 qu'il levait, donnaient pour total 1000 livres. Mais, alors, il aurait dû logiquement élever 900 livres, outre le poids de son corps, pour être aussi fort en proportion qu'un homme qui, pesant 150 livres, en levait 400. Quand Désaguliers parlait ainsi, Topham n'avait pas encore fait l'expérience des tonneaux, dans laquelle il leva plus de 1800 livres : — ce qui aurait contraint le savant physicien à modifier ses calculs.

Par un contraste fréquent, Topham n'était pas doué d'une force d'âme en rapport avec sa vigueur physique. Cet hercule britannique avait une femme qui lui rendit la vie tellement insupportable, qu'il se suicida dans toute la force de l'âge.

Les *magazines* anglais du dix-huitième siècle racontent qu'il s'amusait quelquefois à broyer à l'oreille de ceux qui se trouvaient près de lui des noix de coco, comme un autre eût cassé des noisettes. Un jour, plutôt une nuit, apercevant un watchman endormi dans sa guérite, il les porta tous deux, l'homme et sa carapace, à une très grande distance, et les déposa sur le mur d'un cimetière. Quel ne fut pas l'étonnement du gardien de nuit, lorsque, le lendemain matin en s'éveillant, il se trouva si haut perché et en lieu si lugubre!

CHAPITRE VII

JEUX A VENISE AU MOYEN AGE

Hercule et Venise. — Jusqu'où peut descendre ou plutôt jusqu'où peut s'élever la politique. — La rivalité des Castellani et des Nicoloti. — La bataille du Jeudi gras. — Les *Forze d'Ercole*. — Une architecture en chair et en os.

Que sous un ciel sombre, humide et froid, les Anglais se plaisent aux jeux que nous venons de décrire, il n'y a là rien d'étonnant. Les amusements d'un peuple sont en raison directe de son caractère, et le caractère des peuples dépend ordinairement des latitudes qu'ils habitent. Les Anglais sont fidèles à leur nature, en aimant la viande saignante, la poésie un peu sauvage et les exercices violents. Mais qui se douterait que Venise, Venise la folle et la rieuse, se soit livrée, pendant plusieurs siècles, depuis le Moyen âge jusqu'à l'époque de la Révolution, à des distractions de ce genre? d'où vient que dans ces fêtes brillantes, où la mascarade, la danse, l'amour et la musique n'avaient jamais trop de place pour leurs ébats, dans ce carnaval célèbre qui attirait autrefois des étrangers de tous les points de l'Europe, on eût introduit des jeux dont la force physique faisait tous les frais, entre autres ce qu'on appelait les *Forze d'Ercole*, c'est-à-dire les *Travaux d'Hercule*? Qu'avait à voir Hercule parmi ce peuple léger et frivole? Hercule filant aux pieds d'Omphale, à la bonne heure, mais non Hercule domptant les lions et les hydres. Ces spectacles, d'une origine très ancienne, avaient un

but dont les visiteurs étrangers ne se rendaient peut-être pas compte, mais que le gouvernement ombrageux de Venise savait fort bien apprécier.

Le sénat entretenait ainsi la rivalité entre deux factions puissantes, les *Castellani* et les *Nicoloti*, qui prenaient part à ces jeux et luttaient à qui déploierait le plus de force et d'adresse. Les Castellans et les Nicolotes tiraient leur nom du quartier qu'ils habitaient, des rues *di Castello* et *di San Nicolo*, situées sur les deux rives du Grand Canal, et séparées par un pont, sorte de terrain neutre entre deux camps ennemis. Ce terrain devenait quelquefois un champ de bataille vivement disputé. On ignore quelle était l'origine de l'ardente rivalité qui régnait entre les Castellans et les Nicolotes. Les uns prétendent qu'elle datait des premiers temps de Venise, alors que les iles, qui forment aujourd'hui la ville des Lagunes, n'étant pas réunies entre elles, et les droits de chacun étant encore indécis, les limites des propriétés incertaines, on se disputait un coin de mer pour la pêche ou un coin de terre pour la chasse. Les autres la font remonter à l'époque où les habitants d'Equilium et ceux d'Héraclée, chassés par l'invasion des barbares, vinrent chercher un refuge au milieu des lagunes, et s'établirent sur les rives opposées du Grand Canal; or ces émigrants étaient des ennemis déclarés. En se mêlant aux indigènes, ils leur communiquèrent l'esprit de jalousie et de haine qui les animait, et qui ne fit que croître avec le temps.

Les enfants des deux partis se rencontraient-ils dans les rues, c'était aussitôt une lutte acharnée. Personne ne s'empressait de les séparer; bien au contraire, on laissait couler le sang, non en trop grande abondance, mais assez pour que le vaincu conservât le désir de se venger à la première occasion. Le gouvernement de Lacédémone poussait la jeunesse à des luttes semblables, fait remarquer

Amelot de la Houssaye[1]; mais au moins c'était pour la former à la guerre; tandis qu'en cette occasion, il ne s'agissait que de semer et d'entretenir la division parmi la populace. En effet, si les citoyens, au lieu de se jalouser, s'étaient unis; si en s'unissant ils s'étaient comptés, c'en était fait de l'autorité des patriciens; car le peuple aurait vu combien il était supérieur par le nombre à cette aristocratie qui cherchait à garder pour elle seule la richesse et le pouvoir. Diviser pour régner, telle était la politique du gouvernement de Venise à l'intérieur.

Les Castellans et les Nicolotes ne s'apercevaient pas qu'ils fortifiaient par ces rivalités un pouvoir jaloux de ses privilèges et ennemi des droits du peuple, pouvoir qu'il leur aurait été si aisé d'affaiblir par leur union. Une autre cause de jalousie, c'était que les Nicolotes avaient le droit d'élire un doge particulier, un artisan du quartier Saint-Nicolas, que les Castellans criblaient de quolibets et de sarcasmes. Mais c'était surtout aux jours solennels que cette animosité se manifestait publiquement et passait des paroles à l'action. Le *Giovedi grasso* (jeudi gras) était une de ces occasions autorisées par les lois, et que les partis opposés saisissaient avidement. Ce jour-là, il y avait grand pugilat entre les deux factions; l'arène était le pont dont nous avons parlé; les Castellans et les Nicolotes, postés sur la rive qui formait la lisière de leur quartier respectif, en partaient et s'élançaient sur le pont; on se rencontrait au milieu; c'était à qui forcerait le passage et parviendrait sur la rive occupée par ses adversaires. Il faut ajouter que le pont n'avait pas de parapet; c'était là le côté comique de la lutte, qui toutefois ne se terminait jamais sans effusion de sang; quelquefois même on devait repêcher les morts.

1. *Histoire du gouvernement de Venise.* — Amsterdam, 1705, 3 vol. in-12

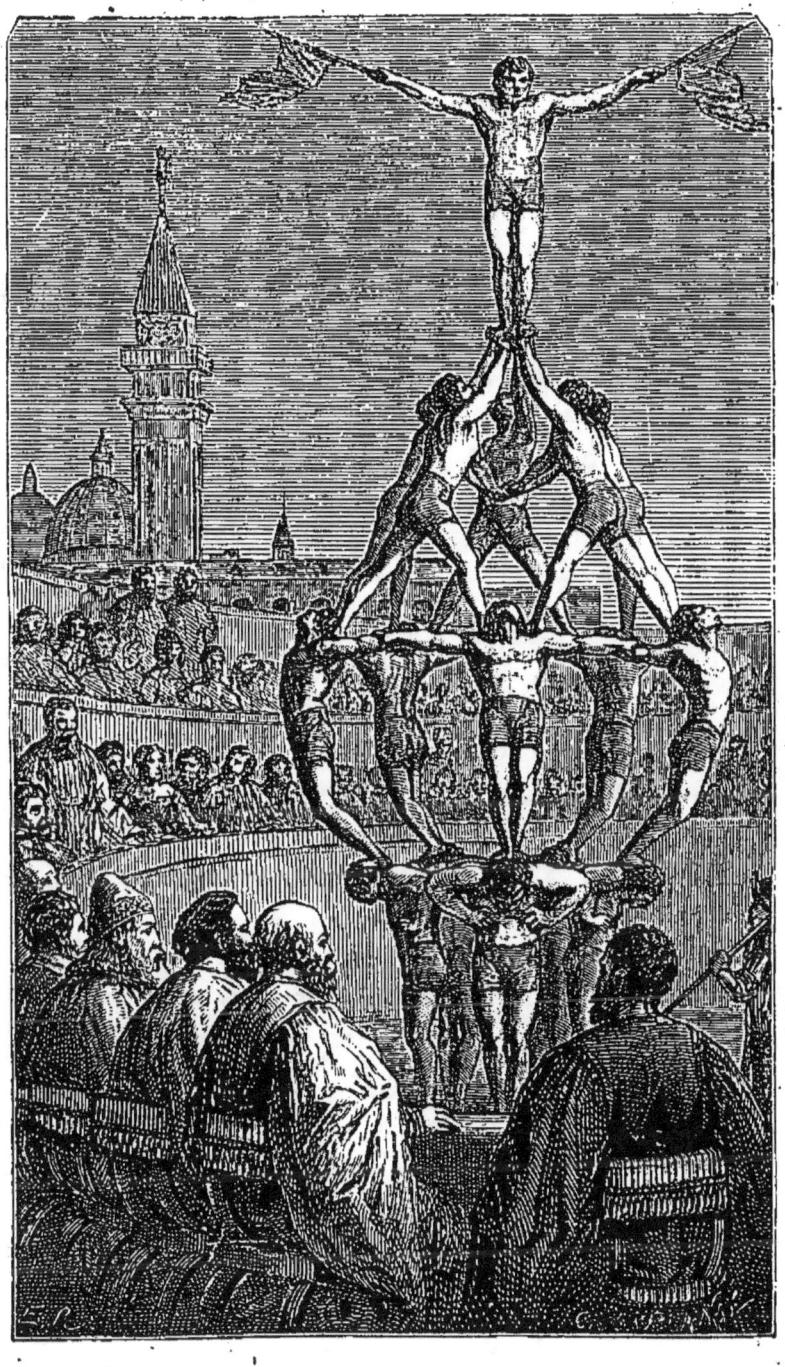

Les *Forze d'Ercole* à Venise, au moyen âge. — Exercices de deux factions rivales.

Les *Forze d'Ercole* ne laissaient pas de traces aussi sanglantes. On choisissait, pour y prendre part, des hommes d'élite, tandis que pour la *Guerra dei pugni* (la bataille à coups de poing), le premier venu suffisait. Les *travaux d'Hercule* étaient des pyramides humaines, composées d'une trentaine d'hommes bien découplés et vigoureux; une vingtaine environ formaient la base, et le nombre allait diminuant jusqu'au sommet, qui était ordinairement terminé par un enfant se livrant à mille évolutions téméraires et hardies. Quand cet enfant avait fini ses tours, il s'inclinait devant le doge, et sautait de toute la hauteur de la pyramide sur un matelas, ou simplement un coussin, qu'on avait eu soin d'étendre au-dessous; l'homme qui le supportait sautait après lui, puis un second, un troisième, et ainsi de suite jusqu'au dernier. Lorsqu'une faction avait terminé ses exercices, l'autre venait, à son tour, montrer sa force et son habileté; la victoire demeurait au parti qui avait formé la pyramide la plus haute ou bien à celle qui s'était maintenue le plus longtemps en équilibre.

Ceux qui exécutaient ces tours étaient pour la plupart des artisans, c'est-à-dire qu'ils n'en faisaient pas leur métier.

Cependant là ne se bornait point leur adresse; ils se livraient à des exercices bien plus surprenants. Ils avaient, dit-on, le talent de construire en un clin d'œil des temples et des palais, de jeter des voûtes hardies, de dresser des colonnes, et, sur ces colonnes, d'entasser des frontons, bref de réaliser des merveilles d'architecture, en imitant par exemple des dessins de Palladio, sans pierre ni mortier, sans autres matériaux que des hommes.

Un tableau sur émail attribué à Jean Cousin, — célèbre peintre de l'école française, et qui fut en grande réputation sous les règnes de François Ier, Henri II et Charles IX —

reproduit une scène de ce genre. Du moins, c'est en ce sens que l'explique Landon, dans ses *Annales du Musée* (tome III. Paris, 1802, in-8°, p. 65). Ce tableau, qui appartenait alors à un amateur distingué, M. Cambry, auteur d'ouvrages archéologiques, représente, au dire de Landon, « une espèce de gymnastique, connue en Italie sous le nom de *Forze*; ces sortes de jeu s'exécutent à Venise. Les six figures qui forment cette composition sont remarquables par la hardiesse et la souplesse des attitudes. Si le dessin n'en est pas absolument correct, au moins a-t-il un certain grandiose et cette sorte d'élégance qui le rapproche de l'école florentine.... » La composition, en tout cas, est originale, et nous ne sommes pas étonné que cette pièce ait été, comme le dit le même critique, « recherchée pour l'originalité et le genre de son exécution ».

CHAPITRE VIII

SCANDERBEG ET LES TURCS

Les *gouressis* ou lutteurs du Grand Turc, au quinzième siècle. — Scanderbeg et le géant scythe. — Les cavaliers persans. — Une bonne lame. — Hommes tronçonnés d'un coup de sabre.

A l'époque où ces jeux vénitiens, qui ne cessèrent qu'avec la fin du dix-huitième siècle, étaient dans tout leur éclat, vivait, non loin des possessions de la république des lagunes, un homme capable d'accomplir, à lui seul, tous les *travaux d'Hercule*. Peu d'hommes ont surpassé, pour la force physique, ce héros du Moyen âge qui fut la terreur des Turcs, après avoir été leur hôte.

C'était le fameux Scanderbeg, roi d'Albanie, de son vrai nom Georges Castriot. Né en 1404 ou 1414, il fut livré comme otage par son père, petit souverain d'Albanie et d'Épire, au sultan Amurat II, qui le fit élever à sa cour. Georges, remarquable par sa belle prestance, excellait à la voltige équestre, au maniement de l'épée et au tir de l'arc ; son bonheur était de lutter avec les jeunes seigneurs turcs dans les joutes et les tournois, et presque toujours il remportait le prix.

Les exercices du corps furent de tout temps en grande faveur chez les Turcs. A peine maîtres de Constantinople, les sultans entretinrent à leur cour des lutteurs de profession, les *gouressis*, au nombre d'une quarantaine, qu'ils faisaient de temps en temps combattre en leur présence.

Les *gouressis* étaient des hommes forts et vigoureux qui venaient des États barbaresques de l'Inde et de la Tartarie. Ils n'étaient pas esclaves, comme d'autres serviteurs du Grand Seigneur, mais de condition libre. Ils s'engageaient à son service, par *bonne vogle*, comme on disait alors, « parce que tel était leur bon plaisir ». Dans leurs luttes, ils employaient toutes les ruses des athlètes antiques pour terrasser un adversaire; mais ils s'aidaient en outre d'autres armes qui n'étaient pas tolérées chez les Grecs; car ils égratignaient et mordaient le nez et les oreilles; ils emportaient parfois la pièce; en un mot, ils faisaient le plus de mal possible, s'acharnant sur leur proie, comme un chien sur une bête fauve. Ce qui les animait ainsi, ce n'était pas tant le désir de la victoire que l'appât, ou, comme disent les historiens du seizième siècle, *la friandise*, de quelques ducats que le Grand Turc jetait au vainqueur et quelquefois même aux deux combattants, quand il était satisfait de leurs efforts respectifs. Ces *gouressis* combattaient nus, sauf des *grègues*, espèce de caleçon ou maillot de cuir collant, partant de la ceinture et descendant un peu au-dessous des genoux; ce caleçon, ainsi que le reste de leur corps, était huilé afin de donner moins de prise à l'antagoniste. Le combat fini, les lutteurs s'enveloppaient d'une pelisse ou d'une longue soutane fendue par devant et boutonnée jusqu'à mi-corps; une large ceinture de toile, rayée d'or, à la mode turque, s'enroulait autour de leur taille; et sur leur tête ils posaient un bonnet, dit *taquia*, pareil à celui que portaient alors les Polonais, en velours noir, ou bien en peau d'agneau crêpée, et dont l'extrémité supérieure retombait sur l'épaule. Ainsi accoutrés, ils marchaient en troupes de dix ou douze, prêts à se mesurer avec quiconque les eût arrêtés dans leur chemin; mais on se souciait peu de leur chercher noise, tant à cause de la furie qu'ils dé-

ployaient dans la lutte que de l'habitude qu'ils avaient de ces combats, étant dressées à ce métier dès leur plus tendre enfance, et y étant « tellement adroits que malaisément s'en peut-il trouver qui les surpasse ni même qui les puisse égaler. »

Cette troupe de *gouressis* organisait des assauts pour divertir le sultan, quand Sa Hautesse n'avait rien de mieux à voir ; mais, en ce temps de paladins et de chevaliers errants, il ne manquait jamais de spectacles plus nobles et plus attrayants.

Un jour, par exemple, arrive à Andrinople un Scythe à la taille colossale, pour défier en combat singulier les personnages de la cour.

Personne ne s'empressait de relever le gant. L'aventurier se targuait déjà de son importance, quand tout à coup Scanderbeg, placé par son rang et par sa naissance bien au-dessus d'un tel adversaire, s'avance, au grand étonnement de toute la cour, qui tremblait pour sa jeunesse. Mais on ne tarda pas à se rassurer sur son compte ; on le vit s'élancer sur son ennemi, saisir de la main gauche le bras droit du géant avec autant de précision que de force, au moment où il allait en être frappé, et en même temps lui enfoncer son poignard dans la gorge.

A quelque temps de là, deux cavaliers persans, montés sur des chevaux magnifiques, se présentèrent devant Amurat, qui tenait pour lors sa cour à Pruse, en Bithynie, et lui offrirent leurs services, en demandant comme une grâce d'être mis, d'abord à l'épreuve. Scanderbeg consentit à combattre seul contre les deux étrangers, à condition que ceux-ci ne l'attaqueraient que séparément. Le combat était à peine entamé que l'autre chef, violant son serment, se précipite, la lance au poing, sur Scanderbeg qui, le voyant venir, n'attend pas son assaut, mais fond sur lui à toute bride, et d'un coup vigoureux lui fait payer

cher cette odieuse félonie. Débarrassé de cet adversaire, il se tourne aussitôt, le cimeterre à la main, contre celui qui restait, l'atteint à l'épaule droite tout près du cou, et lui plonge le fer si avant, que l'homme est fendu en deux jusqu'aux hanches. Le jeune prince vint offrir leurs têtes au sultan. « Il en fut reçu, dit le R. P. Du Poncet, de la Compagnie de Jésus, historien de Scanderbeg, — avec tous les honneurs que méritait son triomphe, et qui lui firent bien sentir quel nouveau degré d'estime il venait d'acquérir. » (*Histoire de Scanderbeg*, Paris, 1709, in-12.) L'estime des rois s'accordait en ce temps-là pour des actes de cette nature.

C'est à la suite de ces prouesses que les Turcs lui donnèrent le nom de Scander ou Iskanderbeg : **Alexandre seigneur.**

Il était d'une haute stature; son bras, d'une vigueur prodigieuse, toujours nu hiver comme été, renversait tous les obstacles. Scanderbeg se servait d'un cimeterre fait à sa taille, presque aussi légendaire que la Durandal de Roland, dont il portait toujours dans un large fourreau un second exemplaire. La précaution n'était pas inutile, eu égard aux terribles épreuves par lesquelles cette lame avait à passer. Les historiens anglais parlent d'un sieur de Courcy, comte d'Ulster, au treizième siècle, qui, devant le roi d'Angleterre, fendit un jour d'un seul coup d'épée un casque d'acier; l'arme entama le bois sur lequel le casque était posé, et s'y logea si profondément que personne, excepté le comte, ne put l'en détacher. Des épreuves semblables n'eussent été qu'un jeu pour Scanderbeg, à qui, plusieurs fois, dit-on, il arriva de fendre en deux des hommes armés de pied en cap.

Le sultan Mahomet II, qui vivait alors en bons termes avec lui, s'avisa de lui demander un jour cette fameuse lame dont chacun vantait les vertus, et grâce à laquelle

Scanderbeg accomplissait des prodiges. Le héros s'empressa de l'offrir à son souverain. Mahomet l'essaya lui-même et la fit essayer par les guerriers les plus robustes de sa cour. Mais, voyant qu'elle ne produisait aucun effet extraordinaire, il la renvoya, disant qu'il en possédait plusieurs d'aussi bonne trempe, sinon meilleure. Scanderbeg reçut l'objet sans sourciller; il s'en servit sous les yeux du messager impérial de manière à convaincre celui-ci de sa force prodigieuse, puis il le congédia par ces simples mots : « Dites à votre maître qu'en lui envoyant mon cimeterre, je ne lui avais pas envoyé mon bras. »

Son adresse à faire voler une tête d'un coup de sabre était passée en proverbe. C'est ainsi qu'il tua ce taureau sauvage et furieux qui ravageait les terres de la princesse Mamise, sa sœur, et qu'il abattit dans la Pouille un monstrueux sanglier, la terreur de tout le pays. Scanderbeg s'était promis d'exercer des représailles contre un certain Ballaban, convaincu de cruautés envers les Albanais. On lui amène un jour, liés ensemble, le frère et le neveu de son ennemi ; transporté de fureur à leur vue, et sans permettre que d'autres y portent la main, il les coupe en deux d'un seul coup de sabre, ou, comme dit un de ses historiens, dans son langage énergique[1], « il les *tronçonna au travers du corps d'un seul coup*[2] ».

1. *Histoire de George Castriot, surnommé Scanderbeg, roi d'Albanie*, par J. de Lavardin, seigneur du Plessis-Bourrot. Paris, 1621, in-4°.

2. Shakespeare a employé une expression non moins énergique. Il a dit à propos de Macbeth (act. I, sc. II) : « *Till he unseamed him from the nave to the chops* (Il ne quitta son ennemi qu'après l'avoir décousu depuis le ventre jusqu'à la mâchoire, c'est-à-dire *fendu en deux*). »

CHAPITRE IX

DE QUELQUES PERSONNAGES HISTORIQUES

L'électeur de Saxe, Auguste II. — Un fantôme allemand. — Ce qui tombe par terre n'est pas toujours ce qu'on a jeté par la fenêtre. — Les chambellans de l'empereur du Brésil. — Un bain pris à contre-cœur. — Maurice de Saxe. — Mlle Gauthier, de la Comédie-Française. — Assiette roulée en cornet. — L'ancienne noblesse. — Le jeu du *quintain*. — Le manoir du comte de Foix. — La fête de Noël. — L'âne enlevé à la force du poignet — L'homme après l'âne. — Le coup de Jarnac.

Une nuit que Joseph I^{er}, empereur d'Allemagne, alors simple roi des Romains, dormait dans ses appartements au palais de Vienne, il fut brusquement réveillé par un bruit insolite. Il lui sembla qu'on entrait dans sa chambre, et il crut d'abord à une méprise de la part d'un de ses domestiques. Mais il s'aperçut bientôt que le bruit se rapprochait, et distingua nettement un son de chaînes traînées sur le sol. Tout à coup retentit une voix formidable : « Joseph, roi des Romains ! je suis une âme qui endure les peines du purgatoire. Je viens te trouver de la part de Dieu pour t'avertir de l'abîme où tu es près de tomber, par tes liaisons avec l'électeur de Saxe. Renonce à son amitié, ou prépare-toi à la damnation éternelle. » Ici le bruit des chaînes redoubla et le fantôme continua en ces termes : « Tu ne me réponds point, Joseph ? serais-tu assez malheureux pour résister à Dieu ? L'amitié d'un homme est-elle plus précieuse pour toi que celle de l'Être à qui tu dois toutes choses ? Va, je te laisse penser à ce

que tu as à faire! Dans trois jours, je viendrai savoir ta réponse, et si tu persistes à voir l'électeur de Saxe, ta perte et la sienne sont assurées. » A ces mots, le spectre disparut.

Le lendemain, quand l'électeur de Saxe, Auguste II, qui était l'hôte de la cour de Vienne, et qui avait mille raisons pour cultiver l'amitié du roi des Romains, entra dans l'appartement de celui-ci, sa surprise fut extrême ; le prince qu'il avait quitté la veille gai, bien portant, dispos, était au lit, pâle, abattu, tremblant. « Asseyez-vous un moment, cousin, dit Joseph, écoutez, et peut-être ensuite serez-vous aussi rempli de crainte. » Et le roi des Romains lui conta l'aventure de la nuit précédente.

Auguste n'était pas homme à se laisser tromper par des impostures grossières. Il engagea le prince à dissimuler, à ne parler à qui que ce fût de la scène qui venait de se passer, et lui demanda seulement la permission de coucher dans sa chambre. La troisième nuit, on entendit le même fracas et la voix qui appelait : « Joseph, Joseph, roi des Romains! » Ce fut l'électeur qui se chargea de la réponse. Auguste II était d'une force herculéenne. Il marche droit au fantôme, le saisit, le porte à la croisée et le lance dans l'espace en lui disant : « Va, retourne au purgatoire, d'où tu es venu. »

L'électeur avait jeté par la fenêtre un spectre, c'est-à-dire une forme vague, immatérielle ; mais savez-vous ce qu'on ramassa par terre ?... Un révérend père jésuite. Il y a certes une providence pour les fantômes, car celui-ci, dans sa terrible chute, en fut quitte pour une cuisse cassée, ainsi que nous l'apprend le courtisan baron de Pœllnitz en son livre : *la Saxe galante*. Un laïque y eût laissé les deux jambes et le reste.

Ce qui pour Auguste II était une vengeance fut pour un autre souverain, l'empereur du Brésil, dom Pedro Ier, un

simple passe-temps. A Rio-Janeiro, le carnaval autorise une foule de licences, dont la principale est d'asperger d'eau les citadins inoffensifs. C'est à qui se glissera dans les maisons pour y faire des victimes. Ceux qui ne trouvent pas la plaisanterie de leur goût, n'ont qu'à se barricader chez eux; quand, au contraire, on veut prendre part au divertissement, on laisse sa porte ouverte, et le premier venu peut entrer, car pendant cette espèce de saturnales, il n'existe plus de distinction de rangs ni de personnes. Un passant a-t-il été atteint et quelquefois trempé jusqu'aux os, il pénètre dans l'habitation d'où le coup est parti et se venge sur les premières personnes qu'il rencontre. Les dames se servent pour arroser leur monde de jolis petits instruments remplis d'eau parfumée. Or l'empereur dom Pedro était passionné pour ces amusements du mardi gras; il n'y avait pas de maisons qu'il n'explorât, bien entendu quand les propriétaires en avaient permis l'accès. Pendant le dernier carnaval qui eut lieu sous son règne, se trouvant à sa maison de campagne de Saint-Christophe, et ne pouvant par conséquent se livrer à son divertissement favori, mais ne voulant pas laisser passer sans en profiter les immunités du carnaval, voici ce qu'il imagina. Je ne sais pourtant si le coup était prémédité de sa part, ou bien si l'idée lui en vint subitement, pendant une promenade qu'il faisait en mer avec deux de ses chambellans qui s'étaient revêtus, pour accompagner le souverain, de leur plus bel uniforme; toujours est-il que, saisissant soudain par le collet les deux courtisans assis à ses côtés, et les tenant suspendus quelques instants au-dessus de l'abîme, il les plongea jusqu'au cou dans la mer, des deux côtés de son canot. La foule qui garnissait le rivage battit des mains à ce tour de force. Mais quelle mine faisaient les pauvres chambellans au sortir de ce bain forcé? C'est ce que la chronique ne dit pas.

Nous citons, comme on voit, d'illustre exemples, mais c'est à dessein que nous les choisissons dans une classe où la force physique est du luxe. Autrement, où serait le mérite? Donner des preuves de force, quand on en fait profession, qu'y a-t-il là de surprenant?

Après les rois, car l'électeur de Saxe, Auguste II, était alors ou devint plus tard souverain de Pologne, voici venir les fils de rois, et d'abord le fils même de cet électeur, — fils naturel il est vrai — le fameux Maurice, comte de Saxe, le vainqueur de Fontenoy, qui avait hérité de la vigueur athlétique de son père. C'était au reste, le seul legs considérable qu'il en eût reçu.

Pendant une halte de chasse à Chantilly, le comte, qui offrait une collation à ses invités, s'aperçut que les tire-bouchons avaient été oubliés. « Qu'est-ce que cela? » dit-il, et il se fit apporter un gros clou qu'il tordit entre ses doigts, et à l'aide de cet instrument improvisé, déboucha cinq ou six bouteilles de suite. Les seigneurs qui l'accompagnaient voulurent l'imiter, mais vainement.

Durant son séjour à Londres, Maurice de Saxe s'amusait à courir les rues à pied : pendant une excursion de ce genre, il se prit de querelle avec un des ouvriers chargés d'enlever les boues et immondices de la ville. Le comte, qui était un fort boxeur, laissa venir sur lui son adversaire, et quand l'homme fut à sa portée, le saisissant par la tête, et le lançant en l'air de toute sa force, il l'envoya choir au beau milieu de son tombereau.

On sait que le fils d'Auguste II et de la comtesse de Kœnigsmark cassait avec ses doigts les fers à cheval les plus durs. S'étant arrêté dans un village pendant le temps d'une foire, pour faire ferrer ses chevaux, il demanda cinq ou six fers neufs qu'il cassa comme verre l'un après l'autre. Le maréchal ferrant, pour lui jouer un tour, donna un coup de ciseau dans un écu de 6 livres qu'il venait

de recevoir du comte, puis, le rompant avec ses doigts : « Monseigneur, lui dit-il, vous voyez que votre écu ne vaut pas mieux que mes fers. » On lui tendit un second écu, qui se brisa de même sous ses doigts. Maurice finit par s'apercevoir de la supercherie, et s'en alla en se frottant les mains, heureux de n'avoir trouvé personne de sa force.

Il rencontra pourtant, par la suite, quelqu'un qui lui résista. Ce fut une femme, chose extraordinaire! Une femme résister à Maurice de Saxe! voilà ce que bien des gens ne voudront pas croire. C'était une actrice. Inutile de dire qu'il ne s'agit point d'Adrienne Lecouvreur.

C'était Mlle Gauthier, appartenant au même théâtre, à la Comédie-Française, et qui ne craignit pas de se mesurer avec le comte de Saxe. Maurice parvint à lui faire ployer le poignet; mais il avoua que de toutes les personnes qui s'étaient essayées contre lui, c'était la première qui lui eût tenu tête pendant si longtemps.

Mlle Gauthier avait dans le bras une vigueur peu commune. Elle roulait entre ses doigts une assiette d'argent aussi facilement que le faisait Topham.

Toutefois, c'est moins par sa force prodigieuse que par la singularité de sa vie que Mlle Gauthier se recommande à l'attention.

Née en 1692, elle débuta sur le théâtre à dix-sept ans; elle y eut assez de succès.

Aux avantages extérieurs elle joignait des talents agréables : elle peignait fort bien la miniature et faisait des vers qui n'étaient pas sans mérite. Jusqu'à l'âge de trente ans, elle mena la vie de luxe et de plaisir, se plongeant, comme elle le dit elle-même, dans une *mer de délices*, lorsqu'un jour, à l'anniversaire de sa naissance — 26 avril 1722 — elle s'avisa, par le plus grand des hasards, d'aller entendre la messe. Elle fut, pendant l'office, touchée par la

grâce d'en haut, car elle revint avec l'idée bien arrêtée de changer de conduite et de condition. Le 20 janvier 1725, elle prit le voile des carmélites à Lyon, sous le nom de *sœur Augustine de la Miséricorde*. Autant elle avait eu naguère d'entraînement pour une vie dissipée, autant elle montra de zèle et d'ardeur pour la dévotion. La nouvelle convertie vécut trente-deux ans dans le cloître, sans regretter un seul instant ce monde si brillant et si vide qu'elle avait abandonné. Les méchantes langues insinuèrent que le repentir et la piété n'entraient pour rien dans sa conversion, mais qu'une passion malheureuse était la seule cause de ce brusque revirement.

Si, quittant les hautes sphères, nous descendons de quelques degrés, nous n'aurons, pour faire une moisson de traits curieux, que l'embarras du choix dans les rangs d'une noblesse adonnée par tradition et par goût à tous les exercices du corps, et qui se piquait de développer sa force physique beaucoup plus que son intelligence. Le maréchal de Tavannes (1509-1573) nous montre, en ses *Mémoires* (Collection Petitot, I^{re} série, t. XXIII), la jeunesse de son temps « à l'envi sautant, courant, jetant la barre ». Et ce n'était pas par désœuvrement, comme on serait tenté de le croire. Pour les gentilshommes, la paix n'était pas toujours une époque d'oisiveté, mais un intervalle entre deux combats, que les mieux avisés mettaient à profit pour se perfectionner dans le métier des armes, et s'aguerrir à des dangers futurs. « Le temps était employé à sauter, lutter, combattre, dit le même capitaine, à éprouver les périls en paix, pour ne les craindre en la guerre. » Car la fin qu'on se proposait n'était pas tant d'accroître les forces du corps, que de se rendre inaccessible à la crainte. Ceux qui négligeaient cette préparation à la vie des camps avaient souvent lieu de s'en repentir.

« Sans les exercices, venant neufs aux armées », ils étaient

aisément battus, « ainsi que les François l'étoient par les Italiens anciennement, et iceux Italiens maintenant le sont par les François. »

On prenait exemple sur les Turcs qui, à force de frapper sur leurs boucliers, rendaient leurs bras plus robustes. De là, sans doute, le proverbe : « Fort comme un Turc ». Les nations occidentales avaient, pour se faire la main, le jeu de *quintaine*, ou *quintain*, qui consistait à courir et à frapper une tête postiche de mécréant, faite en bois ou en carton. C'est ainsi que les bras se fortifiaient, « car c'est avec le bras que s'acquièrent et défendent les royaumes », remarque le maréchal de Tavannes (p. 286). Ce qu'était la vigueur des hommes façonnés par ces exercices quotidiens, Froissart va nous le dire en ses curieuses et naïves histoires.

Dans le midi de la France vivait un riche, puissant et magnifique seigneur, toujours entouré d'une cour nombreuse de chevaliers, d'écuyers et de pages. Froissart était pour lors son commensal. Le caractère du gentilhomme n'avait rien de tendre, comme le prouvait du reste sa conduite envers son jeune fils, que Froissart nous fait connaître. Le comte de Foix n'était pas moins dur pour lui-même sous le rapport physique. Dans ce pays de Béarn, où la saison froide est fort rigoureuse, il vivait sans feu, l'hiver, ou du moins ne souffrait qu'un pauvre petit feu, dont les autres avaient grand'peine à se contenter. Cependant au jour de Noël de l'an 1388, après dîner, étant monté dans sa galerie, à laquelle on parvenait par un large escalier, haut de vingt-quatre degrés, il regarda le feu qui était fort maigre, et s'en plaignit à ceux qui l'entouraient. Il est juste de dire « qu'il avait gelé très fort ce jour-là, et qu'il faisait moult froid ».

C'était dans cette même galerie que Froissart avait trouvé le comte pour la première fois, et l'avait salué lors

de son arrivée au château. Le noble seigneur se tenait volontiers en cet endroit; il y venait toujours après son souper, qu'il prenait vers minuit. Quand donc il avait passé ses deux heures et demie à table, devant douze flambeaux allumés qui « donnoient grande clarté en la salle, laquelle salle étoit pleine de chevaliers et d'écuyers ; et toujours étoient à foison tables dressées pour souper, qui souper vouloit » ; — quand il s'était bien rassasié de venaison, en ayant soin de ne choisir que les ailes et les cuisses du gibier et de laisser tout le reste ; — quand il avait arrosé ce repas d'un vin pris à petite dose, suivant une ancienne habitude, dont il ne se départait jamais ; — quand il avait envoyé quelques entremets à ses chevaliers et écuyers, — entendu la *ménestrandie* ou musique, à laquelle il prenait grand ébattement, et enfin fait chanter à ses clercs des chansons et des virelais, il se levait de table et montait à ses appartements du premier étage. S'en allait-il comme il était venu, c'est-à-dire précédé de douze varlets qui portaient autant de torches allumées? Froissart oublie de nous le dire.

Or, à peine entré dans la vaste et glaciale galerie, le comte s'écria : « Quel misérable feu par le temps qu'il fait ! »

Il y avait ce jour-là nombreuse compagnie au château de Foix, car c'était la Noël, comme nous avons déjà dit, et le noble sire célébrait toujours cette fête avec pompe, en offrant un grand et plantureux festin. Un seigneur de l'entourage du comte entendit et recueillit sa plainte. C'était Ernaulton d'Espagne, qui tout récemment avait fait merveille au siège de Lourdes, en frappant de sa hache tout ce qui se trouvait à sa portée et en laissant morts sur la place tous ceux qu'il frappait, car il était, dit Froissart, « grand et long et fort, et de gros membres, sans être trop chargé de chair ». Ernaulton avait vu par les fenêtres de la

galerie donnant sur la cour une quantité d'ânes qui arrivaient chargés de bois pour le service du château. Saisir le plus grand de ces quadrupèdes, y compris son fardeau, le charger sur ses épaules *moult légèrement*, — monter ainsi les vingt-quatre degrés, — et, fendant la presse des chevaliers qui obstruaient la cheminée, renverser dans l'âtre, sur les *cheminaux* (chenets), le bois et l'âne par-dessus, les quatre fers en l'air[1], fût pour Ernaulton d'Espagne l'affaire de quelques instants.

C'était presque aussi fort que Milon de Crotone, portant sur ses épaules un bœuf dans le stade d'Olympie. L'amphitryon en eut grand'joie, raconte Froissart, et ses convives également, et « s'émerveilloient de la force de l'écuyer, comment tout seul il avoit si grand faix chargé, et monté tant de degrés ». (*Chroniques de Froissart*, dans la *Collection des Chroniques nationales*, par Buchon, t. IX, page 287.)

Mais ce qui n'était qu'un jeu pendant la paix, devenait une ressource précieuse en temps de guerre. Qu'à la place d'un quadrupède ridicule, il se fût agi d'enlever et d'emporter un bipède, ne se prêtant pas à la plaisanterie d'une façon aussi débonnaire, on eût trouvé de même des gens de bonne volonté. Que dis-je? on en trouvait.

« Avancez ici, dit un jour à un certain Lupon le marquis de Pescaire, gouverneur du duché de Milan pour l'empereur Charles-Quint; je désire être exactement informé de l'état de l'armée française : allez, poussez jusqu'au camp ennemi, et tâchez de découvrir quelque chose. » Ce Lupon était, à ce que nous apprend Paul Jove, cité par Simon Goulard, dans son *Trésor d'histoires admirables*

1. Le texte porte : « Il renversa la bûche et l'âne, les pieds dessus... » *Dessus*, c'est-à-dire en l'air; *the asse's fete upward*, comme dit la traduction anglaise de Froissart, par lord Berners. — (London, 1523, f°.)

Ernaulton d'Espagne chez le comte de Foix (1388).

(1610, in-8°), un « homme si robuste et si léger du pied, qu'avec un mouton chargé sur ses épaules, il devançoit à la course tout autre homme qui entreprenoit d'aller plus vite que lui ». Lupon rumina longuement ce qu'il allait faire, et, prenant sa course, s'approcha d'une sentinelle qui n'était pas sur ses gardes. « Et combien que ce soldat fût de haute taille, et gros à l'avenant, Lupon vous le trousse et charge sur ses épaules ; et quoique ce pauvre corps se débattît, résistât le plus qu'il pouvoit, et criât, à pleine tête qu'on vînt à l'aide, l'Espagnol l'emporte sur son col, et commence à arpenter en diligence... » Il ne se déchargea de son fardeau que dans le camp espagnol, aux pieds du marquis, qui « ayant ri tout son saoul de ce stratagème, et su de la bouche du prisonnier si plaisamment porté sur ce genet à deux pieds, l'état du camp, assaillit promptement les François... »

François de Vivonne, seigneur de la Chasteigneraye, qui vivait à la cour de François Ier, était doué d'une force non moins remarquable. Il saisissait un taureau par les cornes et l'arrêtait à l'instar de cet athlète antique dont nous avons parlé plus haut, Polydamas de Thessalie, qui, lui, retenait l'animal par ses jambes de derrière. La Chasteigneraye excellait dans tous les exercices du corps, surtout à la course et à la lutte. Il passait pour le plus fort tireur d'armes qu'il y eût à la cour de France ; ce qui n'avait rien de surprenant, car il faisait de l'escrime son occupation principale, s'étant formé la main à l'école des maîtres italiens, très renommés à cette époque. Habile cavalier, on le voyait, aux jeux de bague, lancer en l'air et reprendre sa lance plusieurs fois de suite avant d'enlever l'anneau. Mais il brillait principalement dans les combats *corps à corps*, comme il s'en livrait souvent entre les seigneurs du temps, duels à pied, qui faisaient revivre en pleine France les combats de gladiateurs romains. Dans ces luttes à ou-

trance, la haute taille et la vigueur de la Chasteigneraye lui procuraient presque toujours l'avantage. Son père, André de Vivonne, grand sénéchal de Poitou, n'aurait pas demandé mieux que de le plonger, à sa naissance, dans les eaux du Styx, pour donner à ses membres une trempe vigoureuse ; mais comme les géographes n'avaient pas encore découvert la position topographique de ce fleuve, force lui fut de recourir à d'autres expédients, et de nourrir son fils, dès l'âge le plus tendre, avec de la poudre d'acier, d'or et de fer, qu'on mêlait à tous les aliments de l'enfant. Brantôme, qui rapporte le fait, ajoute que le grand sénéchal tenait ce secret d'un médecin de Naples qui en vantait l'efficacité. Était-ce à ce traitement original ou bien à sa complexion naturelle que la Chasteigneraye devait la vigueur qui fit l'admiration de ses contemporains ? Je ne sais ; mais, ce qui est certain, c'est que, grâce à ses avantages physiques, il avait fait rapidement son chemin à la cour. Par malheur, sa trop grande présomption finit par l'aveugler et le perdre : autre point de ressemblance avec certains athlètes de l'antiquité.

Dans le même temps, résidait à la cour de François Ier Guy Chabot, seigneur de Monlieu, plus tard Jarnac. De même que son compatriote et ami la Chasteigneraye, il avait commencé par être *enfant d'honneur*, en d'autres termes, page du roi ; lui aussi faisait brillante figure à la cour, mais l'adresse et l'ardeur de François de Vivonne lui faisaient défaut, ce qui n'empêchait pas qu'ils se mesurassent quelquefois ensemble dans les salles d'armes et dans les tournois. Chabot, dit un chroniqueur du temps, « faisait plus grande profession de courtisan et de damaret, à se curieusement vêtir, que des armes et de guerrier ».

Des bruits qui portaient atteinte à l'honneur des Chabot-Jarnac ayant été répandus à la cour, le dauphin, plus tard Henri II, se fit l'écho de ces rumeurs. On en parla jusqu'en

province. Charles de Chabot, sire de Jarnac, le père, quitte aussitôt son manoir seigneurial et s'en vient, accompagné de son fils, à Compiègne où séjournait le roi ; tous deux se jettent aux genoux du monarque, pour lui demander justice. Guy Chabot somme l'auteur de tous les bruits calomnieux de se déclarer, disant que ceux qui les répandaient en avaient menti par la gorge. Le dauphin reste muet ; mais la Chasteigneraye, qui avait embrassé le parti de Diane de Poitiers, et par conséquent du dauphin, par opposition au parti de la duchesse d'Étampes et du roi, dans lequel Guy Chabot s'était rangé, la Chasteigneraye, prenant tout sur lui, se nomme, dans l'espoir de se faire bienvenir de l'héritier du trône. Il acceptait toutes les conséquences de ce mensonge, se fiant sur sa force et sur son talent à l'escrime. Le combat en champ clos fut résolu ; cependant François Ier ne voulut jamais l'autoriser, tant qu'il vécut. La rencontre n'était que différée ; elle eut lieu dès l'avènement de Henri II. La lice s'ouvrit à Saint-Germain, le 10 juillet 1547 ; des deux côtés, suivant la mode du temps, on implora le secours du ciel ; on fit chanter des messes, on visita les églises, comme si le ciel devait s'intéresser à ces querelles profanes. La Chasteigneraye s'avançait avec la confiance d'un homme sûr de la victoire ; dans cette espérance, il avait fait préparer un festin dans sa tente, pour célébrer la défaite de son adversaire. Guy Chabot, plus modeste, parut en effet avoir d'abord le dessous ; à un moment même, il semble près de tomber, mais ce n'était qu'une feinte ; se dérobant sous son adversaire, il lui porta deux coups d'épée sur le jarret gauche ; c'est là l'origine du *coup de Jarnac*. La Chasteigneraye, tombé, se trouvait à la merci de Guy Chabot, qui l'offrit au roi, si celui-ci voulait le prendre sous sa protection. Mais, voyant que la Chasteigneraye faisait un mouvement pour se dégager : « Ne bouge pas, dit le vainqueur, ou je

te tue. — Tue-moi donc! » cria Vivonne, souffrant plus de son jarret coupé que de la blessure faite à son amour-propre. Il ne put survivre à ce malheur, d'autant plus sensible qu'il avait chanté d'avance victoire; mais ainsi que le dit un chroniqueur, « Dieu qui l'attendoit au passage, le fit de vainqueur de fantaisie, demeurer vaincu en effet ». Écumant de rage, la Chasteigneraye arracha l'appareil de sa plaie et expira au milieu des blasphèmes.

Le peuple, qui méprise les calomniateurs et les fanfarons, faisait des vœux pour la cause de Guy Chabot, qui était celle du bon droit. Il s'était porté en foule de Paris à Saint-Germain pour assister au duel des deux courtisans. Tout ce monde d'écoliers, d'artisans, de curieux, se rua sur la tente de François de Vivonne « à corps perdu, comme au sac d'une ville », dit le maréchal de Vieileville en ses *Mémoires* (*Collection Petitot,* I^{re} série, tome XXVI). Le souper déjà servi fut enlevé *tout cru* par les suisses et les laquais de la cour, tandis que la populace, renversant « pots et marmites », répandant « potages et entrées de tables, » dévorait tout ce qui restait. La vaisselle d'argent et les riches buffets que l'amphitryon avait empruntés aux principales maisons de la cour furent « dissipés, volés, ravis avec le plus grand désordre et confusion ». Les archers des gardes, accourus pour arrêter le pillage, eurent bien de la peine à chasser cette multitude, qui avait envahi la tente et le pavillon du festin : *pour dessert,* on lui distribua cent mille coups de hallebarde et de bâton.

« Ainsi passe la gloire du monde, qui trompe toujours son auteur, s'écrie le maréchal, principalement quand on entreprend quelque chose contre le droit et l'équité ! »

LIVRE II

ADRESSE

AGILITÉ — SOUPLESSE

CHAPITRE PREMIER

COURSE ET COUREURS DANS L'ANTIQUITÉ ET AU MOYEN AGE

Utilité de la course, dans les temps anciens. — Achille aux pieds légers. — Combien la course était tenue en honneur. — Les différentes espèces de course. — Coureurs grecs et romains. — La rate. — Opinion des anciens sur son influence. — On cherche à la brûler ou à l'extirper. — Les *peichs* ou coureurs du Grand Turc. — Leur singulier accoutrement. — L'abbé Niquet. — Le coureur des Polignac.

Quelques éléments d'anatomie n'auraient peut-être pas été déplacés dans cet ouvrage. La connaissance du squelette humain eût fait mieux comprendre les phénomènes de la force. A ces notions scientifiques seraient venues se mêler des considérations tirées de la physiologie, pour expliquer le principe de l'action des muscles; mais ces développements nous auraient entraîné trop loin. Il suffira de savoir que les manifestations dont il a été parlé dans le livre précédent, et les phénomènes qui formeront le sujet de celui-ci, découlent d'un seul et même principe, le mouvement. Que seraient la force et l'adresse, si les corps n'avaient pas la faculté de se mouvoir et de se déplacer? C'est sans doute par instinct que l'homme eut l'idée du mouvement. Que se passa-t-il, dans son cerveau, le premier jour de sa création? Je l'ignore, et mon lecteur n'est pas beaucoup plus instruit que moi, sur ce point. Mais je ne crois pas trop m'aventurer en disant que ce jour-là, dès qu'il se sentit pressé par la faim, l'homme se leva,

et marcha pour atteindre les fruits qu'il jugeait à sa convenance ; — chemin faisant, il rencontra quelque obstacle, et le franchit en sautant, — peut-être même courut-il, en voyant courir des animaux qui cherchaient comme lui leur pâture. Voilà donc la marche, le saut et la course faisant en même temps leur apparition dans le monde.

Dans les premiers âges, la course était pour l'homme d'une utilité merveilleuse. Il ne s'agissait pour lui de rien moins que d'atteindre les animaux dont il avait besoin pour sa nourriture ou de fuir leur dent redoutable. Tel est le seul usage que les premiers hommes firent de la course. Plus tard, quand la chasse à l'homme ou la guerre, remplaçant la chasse aux animaux, devint l'occupation principale du genre humain, l'agilité fut également d'un très-grand secours, pour échapper à un ennemi plus fort ou pour en surprendre un plus faible. La course fut le complément de l'art de guerre.

Qui n'a entendu parler d'*Achille aux pieds légers*? Dieu sait combien le retour fréquent de cette épithète a valu de sarcasmes au chantre d'Ilion ! Mais le bien courir n'était pas à dédaigner dans un temps où l'on serrait de près son adversaire. Après l'invention des armes à longue portée, l'agilité devint moins nécessaire, et de notre temps la victoire ne dépend plus de la souplesse des jambes, que le canon d'ailleurs fauche sans merci, pareil au moissonneur qui fauche les blés mûrs. Achille avec ses pieds légers ferait de nos jours un triste personnage. Car il aurait beau dire, on le prendrait, bon gré mal gré, comme un simple colis ; on le transporterait par la voie ferrée jusque sur le théâtre de ses exploits, et peut-être reviendrait-il, avec une jambe de moins, pensionnaire de l'hôtel des Invalides.

En raison des services importants qu'elle pouvait rendre autrefois à la guerre, la course était considérée comme

une des occupations les plus dignes d'un homme libre. On ne tarda pas à la cultiver dans les gymnases, et à lui donner une place dans les jeux publics, surtout à Olympie. Elle faisait même le principal ornement de ces fêtes. C'est par cet exercice envisagé comme le plus noble, que s'ouvraient les jeux solennels; la lutte ne venait qu'en second lieu. C'est également par là que débute Homère, quand il décrit les jeux de force et d'adresse; c'est par là que commencent les odes de Pindare et que s'allume l'enthousiasme du poète. Les Grecs comptaient le temps par olympiades, c'est-à-dire par l'espace de quatre années, qui s'écoulait entre le retour périodique des fêtes d'Olympie. L'art de courir était même tellement honoré, que les an-

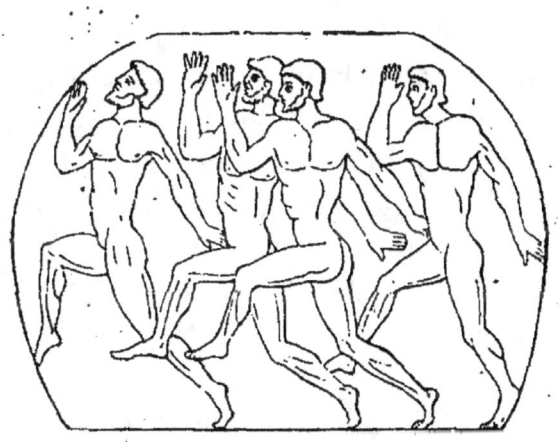

Course antique à pied. — D'après un vase du musée de Berlin.
(Gerhard, *Ant. Bidw.* Cent. I, 6.)

ciens historiens, Thucydide, Denys d'Halicarnasse, Diodore de Sicile et Pausanias, qui datent les événements par olympiades, ne manquent presque jamais d'y joindre le nom de l'athlète qui, dans ces solennités, avait remporté le prix de la course. Les combattants vainqueurs dans les autres exercices ne sont jamais gratifiés d'une pareille faveur, que la course devait à son utilité et à l'ancienneté de son origine.

Il existait plusieurs variétés de la course à pied, la seule dont nous ayons à nous occuper ici; — la longueur de la carrière faisait toute la différence entre elles. Il y avait 1° la *course du stade*, ou course simple, qui consistait à parcourir une seule fois l'étendue de la carrière ou stade, laquelle était de 6 à 700 pieds (185 mètres) à Olympie; 2° le *diaule*, ou course double, c'est-à-dire que les athlètes, après avoir atteint le but, devaient revenir au point de départ; 3° le *dolique*, au sujet duquel les avis sont très-partagés, qui était de 7 stades suivant les uns, et selon les autres de 12 diaules, ou, ce qui revient au même, de 24 stades. Qui faut-il croire? La discussion de ce point obscur a produit une foule de longs et savants mémoires. Ah! messieurs les érudits, ce n'était pas votre plume qu'il fallait laisser courir en cette occasion, mais vos jambes! Que ne sortiez-vous de vos cabinets et de vos in-folio? que ne descendiez-vous sur le terrain? Que ne suiviez-vous l'exemple de ce philosophe qui, pour démontrer le mouvement, se contentait tout simplement de marcher, ou celui de lord Byron, qui se jetait à l'eau pour prouver que Léandre avait pu traverser l'Hellespont à la nage? Un gymnaste allemand, Gutsmuths, procéda de la même manière: il fit courir ses élèves, et resta convaincu que le dolique pouvait bien être de 24 stades, car son parcours n'excédait pas du tout les forces humaines.

Il est vrai qu'à ce métier trop souvent répété l'on risquait de perdre la vie. Tel fut le sort de Ladas (de Lacédémone), qui tomba mort en arrivant au but, après avoir couru le dolique. C'était un des plus fameux athlètes pour la course : on a pu dire de lui, quand l'expression était dans toute sa fraîcheur, « *que ses pieds ne laissaient aucune empreinte sur le sable* ». L'Anthologie grecque contient deux épigrammes qui le concernent. « Ladas a-t-il bondi? Ladas a-t-il volé à travers le stade? Personne ne peut le dire. »

L'autre est relative à la statue de cet athlète, œuvre du fameux sculpteur Myron, dont nous avons déjà parlé :

« Tel que tu étais, lorsque, penché en avant, tu effleurais le sol de tes pieds, tel, ô Ladas vivant encore, Myron t'a coulé en bronze, en imprimant sur tout ton corps l'attente de la couronne olympique. Le cœur palpite d'espérance, sur les lèvres on voit le souffle intérieur de la poitrine haletante. Peut-être le bronze va s'élancer vers la couronne, la base même ne le retiendra pas[1].... ».

La Grèce comptait d'excellents coureurs; les plus estimés étaient originaires de l'île de Crète, de la Messénie et de la Laconie; Crotone en fournissait également qui n'étaient pas sans mérite. S'il fallait énumérer tous ceux qui se distinguèrent en ce genre, un volume ne suffirait pas. Mais, parmi les célébrités hors ligne, on peut citer Hermogène, de Xanthe (en Lycie), qui remporta huit victoires en trois olympiades, et fut baptisé du surnom flatteur de *Cheval*; — Lasthène le Thébain, qui battit un de ces quadrupèdes dans le trajet de Choronée à Thèbes, — et Polymnestor, jeune chevrier de Milet, qui attrapait un lièvre à la course et qui, pour ce fait, fut envoyé par son maître aux jeux Olympiques.

Alexandre le Grand avait un coureur, Philonide, qui parcourait en neuf heures l'espace de Sicyone à Élis (mesurant 1200 stades).

« La barrière et la borne sont les seuls endroits du stade où se laisse voir le jeune athlète, dit un poète de l'*Anthologie* à propos d'un certain Arias de Varse (en Cilicie); — jamais on ne l'aperçut au milieu de la carrière. » On ne peut exprimer d'une manière plus délicate et plus frappante l'agilité d'un athlète. Et comment oublier ce soldat, exténué de fatigue, qui courut pour annoncer la victoire de Ma-

1. *Anthologie grecque*. Paris, Hachette. 2 vol. in-12. — T. II, p. 143.

rathon et tomba mort aux pieds des magistrats d'Athènes? et cet Euchidas de Platée, qui s'en vint chercher à Delphes le feu nécessaire pour les sacrifices afin de remplacer celui que les Perses avaient souillé? Le même jour, avant le coucher du soleil, Euchidas était de retour; il avait fait 1000 stades à pied, mais il expirait en arrivant.

Les Romains n'étaient pas moins alertes. Pline parle de certains athlètes de son temps, qui parcouraient dans le cirque 160 000 pas[1]; il cite même un enfant qui, en courant depuis midi jusqu'au soir, fit un trajet de 75 000 pas. Or, ces faits sont d'autant plus étonnants, dit le même Pline, que, quand Tibère se rendit en Germanie, près de son frère Drusus qui se mourait, il ne put arriver qu'au bout

Course armée. — Coupe du musée de Berlin.

de vingt-quatre heures, quoiqu'il n'y eût que 200 000 pas, et l'empereur, comme bien on pense, n'allait pas à pied.

Les coureurs, comme tous les autres athlètes, étaient nus; mais il y avait une espèce de course où les concur-

1. Le *pas* (*passus*) était une mesure itinéraire des Romains.

rents se présentaient armés, non de pied en cap, mais au moins avec le casque et le bouclier. On les appelait les

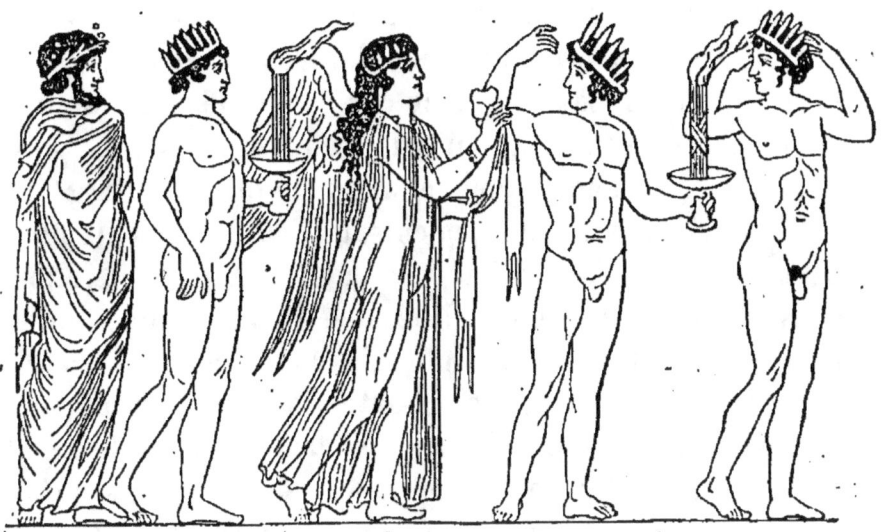

Course aux flambeaux. — D'après un vase peint de la collection Hamilton. — Tischbein, II, 25.)

hoplitodromes. Il existait encore des courses au flambeau, qui s'exécutaient à pied et même à cheval et consistaient,

Course aux flambeaux. (Gerhard, *Ant. Bildw.* Cent. I, 4.)

soit à porter son flambeau tout en courant et à parvenir au but sans l'éteindre, soit à le transmettre intact à un autre

coureur qui devait le porter dans le même état à un troisième, et ainsi de suite.

Xénophon fait remarquer que les athlètes adonnés à cet exercice avaient ordinairement de grosses jambes, et des épaules minces, ce qui était le contraire chez les lutteurs.

Les coureurs de l'antiquité qui se destinaient aux jeux Olympiques avaient grand intérêt à ce que rien ne gênât la rapidité de leurs mouvements, et, dans ce but, ils prenaient un soin particulier de leur rate, dont l'altération pouvait exercer sur leur agilité une influence funeste. En effet, le gonflement et l'endurcissement de cette partie contribuent beaucoup à appesantir le corps tout entier; si ce viscère est altéré, le sang, n'étant plus subtilisé par lui, — comme c'est sa fonction, — le sang, dis-je, s'épaissit, ne coule plus aussi facilement et ne peut fournir aux muscles la substance nécessaire pour entretenir la souplesse; de plus, le diaphragme étant comprimé, la respiration devient fréquente et pénible, et cet état nuit beaucoup à la vitesse des coureurs.

Au reste, cette opinion au sujet de l'influence de la rate sur l'économie entière n'était pas particulière aux coureurs de profession, c'était le sentiment général, et quand quelqu'un, en ce temps-là, se trouvait moins agile qu'à l'ordinaire, il s'en prenait aussitôt à la mauvaise constitution de sa rate. Plaute, dans une de ses pièces, met en scène un valet paresseux qui accuse sa rate pour excuser l'inertie de ses jambes : « Ah! voici un coureur à qui les jambes manquent! s'écrie le valet. Ciel! je suis perdu! Ma rate s'agite et me gagne la poitrine. Je ne puis plus respirer. Je ferais un très mauvais joueur de flûte. »

Aussi, les athlètes qui voulaient disputer le prix de la course veillaient à entretenir leur rate dans le meilleur état possible. D'autres, afin d'être délivrés une fois pour toutes d'un tel souci, cherchaient à se débarrasser d'un

viscère qui leur était trop à charge. Ils appelaient à leur aide la médecine et la chirurgie. Au nombre des médicaments employés dans ce but, il y avait certaines herbes auxquelles on attribuait, bien à tort, la vertu de dissoudre et de résorber la rate. Le seul résultat qu'on en obtenait était de diminuer son volume en dissipant les obstructions qui s'y étaient formées. Pline parle d'une plante, *equisetum*, dont les coureurs buvaient une décoction pendant trois jours consécutifs, après s'être abstenus vingt-quatre heures auparavant de tout aliment. Il y avait bien d'autres remèdes pour fondre les tumeurs de la rate, — on peut lire à ce sujet Cœlius Aurelianus et Marcellus l'Empirique, — et les coureurs ne manquaient pas sans doute de les mettre en pratique.

La chirurgie leur offrait d'autres moyens plus efficaces, mais plus violents ; — l'extirpation par le fer ou par le feu. Pour ce qui est de l'opération au moyen d'instruments tranchants, les médecins anciens ne disent pas si jamais elle a été pratiquée avec succès. Il paraît pourtant que l'amputation peut se faire, sans amener la mort du sujet ; c'est ainsi que le célèbre empirique Léonard Fioravanti — l'inventeur du baume qui porte son nom — guérit en 1549, à Palerme, une jeune Grecque souffrant d'une tumeur à la rate ; il la guérit, paraît-il, en extirpant le viscère même, qui pesait plusieurs livres.

Le savant Thomas Bartholin, en racontant cette cure remarquable, fait observer que les Turcs avaient depuis longtemps un procédé pour extirper la rate à leurs coureurs ; mais qu'ils en faisaient un mystère, que les curieux cherchaient à pénétrer encore vainement au dix-septième siècle.

Le feu était d'un usage plus sûr. Du temps d'Hippocrate, on appliquait sur la région de la rate huit ou dix champignons desséchés auxquels on mettait le feu, et qui for-

maient autant de plaies. On cautérisait aussi la même région en plusieurs endroits à la fois, à l'aide d'un cautère à trois dents rougi au feu, qui perçait la peau de part en part. Néanmoins, tout cela ne prouve pas que les anciens aient cautérisé la substance même de la rate. Leurs écrits ne fournissent aucun renseignement à ce sujet. Mais on a une preuve de la probabilité de cette opération dans un fait raconté par un médecin allemand, Godefroy Mœbius, qui vivait au dix-septième siècle. Il avait vu, dans la ville d'Halberstadt, un coureur du comte de Tilly, qui ne devait son agilité surprenante qu'à l'opération que le médecin du comte avait pratiquée sur lui, dans la région de la rate. On l'avait d'abord, ainsi qu'il raconta lui-même au docteur Mœbius, endormi par un narcotique, puis on lui avait fait une incision dans le flanc et brûlé la rate avec un fer légèrement rougi. Mœbius put voir la cicatrice qui labourait encore le flanc du coureur; — on avait, disait le patient, pratiqué dans le même temps la cautérisation sur cinq autres individus, et un seul était mort des suites de l'opération.

On croit que les individus qui, chez les Turcs, s'adonnaient à la profession de coureurs, se servaient plutôt de la méthode du feu que de celle du fer. Autrefois le Grand Turc entretenait toujours quatre-vingts ou cent coureurs, nommés *peichs* (laquais), généralement originaires de la Perse. Ces Persans étaient pour lui ce que les Basques étaient en France pour les grands seigneurs avant la Révolution, des messagers très dispos et très agiles. Ils précédaient leur maître quand celui-ci sortait; mais ils ne se contentaient pas de marcher ou plutôt de courir devant lui à la manière des laquais ordinaires, de ces Basques dont nous parlons; ils allaient, sautant et cabriolant, avec une agilité surprenante, sans avoir besoin de reprendre haleine. Pour amuser Sa Hautesse encore davantage, sitôt

que le cortège arrivait en rase campagne, ils se retournaient du côté du Grand Seigneur, et couraient ainsi à reculons, dodelinant de la tête, avec mille sauts et gambades, ou, comme disent les historiens du seizième siècle, mille « cabrioles découpées et fleuries ». Tout le long du chemin, ils criaient : « *Allah Deicherin!* Dieu maintienne le Seigneur en puissance et en prospérité! »

Les anciens peichs galopaient toujours nu-pieds. Cette

Peich, ou coureur du Grand Turc (xv° siècle), d'après Bl. de Vigenère.

partie de leur corps était tellement endurcie et calleuse qu'ils se faisaient ferrer comme les chevaux, au moyen de petits fers très légers; pour rendre la ressemblance encore plus sensible, ils portaient toujours dans la bouche de petites balles d'argent, creuses et percées de trous, qu'ils mordillaient ainsi que les chevaux mâchent leur mors; en outre, leurs ceintures et leurs jarretières étaient garnies de clochettes et de grelots qui tintaient fort agréa-

blement partout où ils passaient. Tel était l'équipage des anciens coureurs du Grand Turc.

Vers la fin du seizième siècle et au dix-septième, les peichs ne tournaient plus dans leur bouche des ballottes d'argent, mais, en revanche, ils n'étaient plus déchaussés. Outre leur solde (15 à 20 aspres par jour), le Grand Seigneur leur donnait par an deux habillements complets. Le costume consistait en une casaque à l'albanaise, d'un damas de plusieurs couleurs ou de satin rayé ; en une large ceinture ou *cochiach* de soie, enrichie d'or, où pendait un poignard dont le manche était fait d'ivoire et la gaine de l'écaille de quelque poisson rare ; enfin, en des chausses tout d'une venue comme les Turcs en portaient alors généralement, fort longues, plissant un peu vers le bas et qui figuraient assez bien des bottes à l'allemande. Leur tête était coiffée d'un bonnet très élevé, appelé *scuff*, en argent battu ; un tuyau de même métal, doré et quelquefois constellé de pierreries, laissait jaillir une énorme aigrette ou panache formé d'une réunion de plumes d'autruche. D'une main ils tenaient leur *anagiach*, ou hachette damasquinée, ayant un large tranchant d'un côté et de l'autre un marteau ; dans l'autre main, leur mouchoir plein de dragées et de confitures, dont ils s'humectaient la bouche en courant, afin d'y entretenir la fraîcheur. Dans cet accoutrement, ils accompagnaient partout le Grand Seigneur, ou bien ils portaient ses messages aussi loin qu'il lui plaisait de les envoyer ; dès qu'ils avaient reçu ses ordres, ils partaient, sautant et gambadant au milieu de la foule comme des daims ou des chevreuils, criant à tue-tête : *Sauli, sauli !* c'est-à-dire : *Gare, gare !* et ils galopaient nuit et jour avec une vitesse sans pareille, ne prenant aucun repos qu'ils ne se fussent acquittés de la commission dont ils étaient chargés.

S'ils avaient plus de fatigues à supporter que leurs ca-

marades les *vlachrars* ou courriers à cheval, du moins ils ne recueillaient pas, comme ces derniers, les malédictions du peuple sur leur route. En effet, les vlachrars avaient le droit exorbitant de pouvoir prendre le cheval du premier venu, soit chrétien, juif ou même Turc, dès que leur monture était fatiguée. Il fallait, bon gré mal gré, que le passant mît pied à terre, et il lui était interdit d'emmener en échange le cheval que le courrier venait de quitter; l'animal était abandonné dans les champs et devenait ce qu'il pouvait. Le cavalier démonté n'avait d'autre ressource que de suivre à pied son spoliateur et de s'arranger avec lui moyennant finance. Souvent les courriers n'attendaient même pas que leur cheval tombât de lassitude, ils le changeaient à leur fantaisie quand ils en rencontraient un qui leur plaisait davantage, et ils s'enfuyaient au galop, poursuivis par les cris de fureur du propriétaire dépossédé. Grâce à cette facilité de renouveler constamment leur monture fourbue et de courir la poste sur des chevaux frais, les messagers du Grand Seigneur auraient dû parcourir d'énormes distances; mais ils en prenaient à leur aise, ne voyageant que le jour et se reposant la nuit. Aussi, ne faisaient-ils pas autant de trajet que les courriers des autres nations, que l'abbé Nicquet, par exemple, le plus fort des courriers de son temps (seizième siècle), qui allait de Paris à Rome en six jours et quatre heures, quoique la distance soit de 350 lieues.

Les *peichs*, qui n'avaient d'autre monture que leurs jambes, étaient plus expéditifs et plus scrupuleux que les coureurs à cheval. Ils s'en allaient de leur pied léger de Constantinople à Andrinople, aller et retour, en deux jours et deux nuits; la distance était de 80 lieues, soit 40 lieues en vingt-quatre heures. Un de ces messagers fit un jour le pari de parcourir la distance d'une de ces villes à l'autre, entre deux soleils, pendant les plus fortes cha-

leurs du mois d'août, et il l'accomplit en effet, selon ce que rapporte Théodore Cantacuzène.

En racontant le fait, dans ses commentaires sur l'historien byzantin Chalcondyle, un assez mauvais traducteur, mais un curieux érudit du seizième siècle, Blaise de Vigenère, ajoute quelques détails qu'on ne s'attend pas à trouver en cet endroit, et qui sont d'autant plus précieux à recueillir pour le sujet qui nous occupe :

« Cela n'est pas du tout incroyable, dit-il; car je sais au vrai qu'il n'y a point vingt-trois ans, un grand laquais du feu vicomte de Polignac, âgé de plus de soixante ans, vint du Puy, en Auvergne, à Paris, où il y a près de 100 lieues de l'un à l'autre, et retourna en l'espace de sept jours et demi, si qu'on l'estimoit faire les grandes traites par quelque voie extraordinaire. Je le rencontrai, allant lors en poste à Rome, secrétaire pour le roi Charles IX en Italie, — près la Charité, environ la fin de juillet, l'an 1566, et me mis tout exprès à le suivre, rebroussant chemin vers Paris, où il alloit, une gaule blanche à la main, par plus d'une bonne lieue pour voir à l'œil ce que c'en étoit; mais je le vis arpenter avec ses grandes jambes (car il étoit fort bien fendu) de telle sorte devant moi, qu'il s'en *forlongea* (c'est-à-dire gagna de l'avance) aisément, quoique je pressasse au grand galop mon cheval, qui n'étoit des pires. — Au moyen de quoi, je jugeai qu'il n'y avoit autre secret ni enchantement dans son fait qu'une disposition naturelle en ce grand corps avantageux, accompagné d'une haleine longue, joint sa sobriété, et aussi qu'il ne s'arrêtoit aucunement en nulle part, et ne reposoit que quatre heures en toute la nuit, et le jour il gagnoit païs[1]. »

[1]. *Histoire de la décadence de l'empire grec, et établissement de celui des Turcs*, par Chalcondyle, Athénien. De la traduction de Bl. de Vigenère, illustrée par lui de curieuses recherches.... — Paris, 1612, in-folio.

CHAPITRE II

COUREURS DE LA NOBLESSE EN ANGLETERRE ET AILLEURS. — COUREURS MODERNES

La poste avant 1789. — Courir comme un Basque. — Les pays de montagnes et les pays de plaines. — Les laquais d'autrefois. — Coureurs anglais. — Un déjeuner dans une canne. — Coureurs de la noblesse en Autriche. — Fleurs et oripeaux. — Le zagal d'Espagne. — L'aristocratie écossaise. — L'homme-cheval. — Le duc de Queensbury et sa livrée. — Une enseigne de Londres. — Coureurs actuels. — L'escorte du roi de Saxe. — Un coureur à cheveux blancs. — Marcheurs infatigables. — Le capitaine Barclay et ses prouesses.

La noblesse entretenait autrefois, comme on vient de le voir, des coureurs qui portaient les messages de leurs maîtres en ville et au dehors, ou qui précédaient les carrosses en voyage, prêtant main-forte au besoin, dans les endroits difficiles. Avant 1789, la poste n'était pas organisée sur un aussi bon pied qu'aujourd'hui, et les routes n'étaient ni ferrées ni macadamisées. L'administration des ponts et chaussées n'était pas non plus ce qu'elle est aujourd'hui. Ceux qui n'avaient pas de coureurs risquaient fort de rester sans nouvelles à domicile, ou, s'ils voyageaient, de séjourner au fond d'une ornière, implorant à grands cris un secours qui ne venait pas. D'ailleurs, c'était un luxe que les gens riches se donnaient pour se distinguer des autres. Ce qui facilitait la tâche de ces coureurs, c'était que, les routes étant mauvaises, les voitures ne brûlaient pas le pavé comme de nos jours; elles ne faisaient guère, en

moyenne, que 5 milles par heure. Néanmoins, tout le monde ne pouvait pas se livrer à cet exercice pénible, et les bons coureurs étaient rares.

En France, cet office était le plus souvent rempli par des Basques. Qui ne connaît le proverbe : *Courir comme un Basque?* En général, les montagnards sont plus agiles que les habitants de la plaine ; c'est une qualité qui tient à la nature du terroir. Or tout le monde sait que la Navarre et la Biscaye ne sont pas précisément des pays plats. Les anciens Crétois étaient cités, avons-nous dit déjà, pour leur vitesse à la course : ce qui n'avait rien d'étonnant ; car depuis l'enfance ils foulaient un sol montueux, impraticable aux chevaux et aux véhicules. La même différence se remarque chez les sauvages, selon qu'ils habitent sur les montagnes ou dans les vallées. Lescarbot, en vantant, au dix-septième siècle, l'agilité des Indiens de la Nouvelle-France, faisait observer combien ceux qui vivaient sur les hauteurs l'emportaient en agilité sur les peuplades des bas-fonds. C'est que les premiers, dit-il, respirent un air plus pur et plus subtil, et jouissent d'une alimentation meilleure ; les seconds cultivent des terres plus basses et plus malsaines au milieu d'une atmosphère plus épaisse. Il citait à ce propos certains peuples de la côte de Malabar, renommés alors pour leur adresse et leur agilité, « qui manient si bien leur corps qu'ils semblent n'avoir pas d'os », et contre lesquels il était difficile d'*escarmoucher*, car grâce à leur souplesse, ils avançaient et reculaient avec la rapidité de l'éclair, sans pouvoir être atteints. Il est vrai que pour parvenir à ce degré de perfection, ils aidaient la nature. Dès l'âge de sept ans, on leur étirait les nerfs et les muscles, qu'on avait eu soin de frotter auparavant avec de l'huile de sésame[1].

1. *Histoire de la Nouvelle-France.* Paris, 1611, in-8°.

Les Basques exerçaient aussi leurs jambes de bonne heure; plus tard ils développaient par une pratique assidue leurs facultés locomotrices. Ces aptitudes les désignaient naturellement pour les fonctions de coureurs, qu'ils remplissaient auprès de la noblesse sous l'ancien régime. Dans Rabelais (liv. I, chap. xxviii), Grand-Gousier dépêche « *le basque son lacquais* pour querir Gargantua en toute hâte ». Ce qui prouve que déjà, sous François Ier, les enfants de cette contrée étaient employés aux services qui demandent le plus de diligence et d'agilité. « Du pays de Béarn viennent des laquais, les plus propres à courir qu'on sauroit demander », dit un auteur de la fin du seizième siècle. Les noms de *laquais* et de *basque* étaient à peu près synonymes, dans l'ancien langage français ainsi que dans les usages de la société qui s'est éteinte en 89; or, les fonctions du laquais consistaient à courir pour le compte de son maître. Les bourgeois qui voulaient se donner les airs de gens de qualité feignaient d'avoir un Basque à leur service; c'est à eux qu'Henri Estienne fait allusion, lorsqu'il dit dans ses *Dialogues sur le langage français* : « Et quand vous écrivez en quelque lieu, encore qu'il n'y ait qu'un petit mot, et que vous n'ayez aucun porteur exprès, mais mettiez la lettre en la miséricorde du premier que vous rencontrerez, si faut-il dire que vous ayez dépêché *votre basque qui va comme le vent*. » Et non seulement les Basques couraient, mais encore ils sautaient dans la perfection.

En Angleterre, pays aristocratique s'il en fut, ces vélocipèdes étaient recherchés. Les qualités requises pour cette profession étaient en premier lieu la souplesse du corps et l'agilité, mais il fallait en outre une constitution robuste. Les coureurs étaient obligés de prendre beaucoup de précautions, à l'instar de nos jockeys; ils avaient un genre de vie particulier et suivaient un régime sé-

vère. En route, ils portaient toujours avec eux un bâton de 5 ou 6 pieds de longueur, terminé par une boule de métal, ordinairement en argent. Cette capsule, servant à la fois de garde-manger et de cellier, renfermait leurs provisions de bouche, des œufs durs et un peu de vin blanc. Le caducée des coureurs de la noblesse anglaise est sans doute l'origine de ces cannes à pomme d'argent, que portent encore certains domestiques, dans les grandes maisons.

Le costume traditionnel de ces *running footmen* (mot à mot, *laquais-coureurs*) consistait en une casaque de jockey, en un pantalon de toile blanche sur lequel la chemise était quelquefois relevée, et en une toque ou casquette de soie ou de velours. Dans un manuscrit, daté de 1780, et cité par les *Notes and Queries* (IIme série, t. Ier, Londres, 1856, in-4°), on trouve ce renseignement : « Les coureurs buvaient du vin blanc et mangeaient des œufs durs. J'en rencontrai un il y a quelques années : il avait un peu de vin blanc dans la grosse pomme d'argent qui terminait sa grande canne et qui pouvait se dévisser. Il me raconta ses hauts faits. Il avait parcouru parfois jusqu'à trois fois 20 milles (*three score miles*) par jour, soit 7 milles par heure. Dans les terrains accidentés, me dit-il, on peut conserver l'avance sur un carrosse de six chevaux; mais en plaine, on n'est pas fâché quelquefois de faire signe au cocher avec son bâton pour le prier de serrer le frein et d'aller moins vite. »

Un bon coureur, en effet, devait arpenter, s'il était nécessaire, 7 milles à l'heure; mais en se surmenant ainsi, l'individu se fatiguait vite et ne fournissait pas une longue carrière. — La même coutume régnait en Autriche, à la cour et parmi les nobles. Une dame anglaise, qui devait être pourtant habituée à ce spectacle, visitant, vers la fin du dix-huitième siècle, la capitale de l'Autriche, ne peut con-

tenir son indignation. « Ces malheureux, rapporte mistres Saint-Georges, précèdent toujours la voiture de leur maître dans la ville et dans les faubourgs. Ils ne supportent guère que trois ou quatre ans un pareil métier, et d'ordinaire ils meurent de consomption. La fatigue et la maladie sont peintes sur leurs traits hâves et décharnés ; comme des victimes préparées pour le sacrifice, ils sont couronnés de fleurs et ornés d'oripeaux de toute espèce. » (*Journal écrit pendant un voyage en Allemagne*, 1799-1800. Londres, 1801, in-8°.)

Des oripeaux, des fleurs, voilà les emblèmes auxquels on reconnaissait les coureurs. Tous avaient le goût des fanfreluches et des bagatelles ; de la broderie et de la passementerie, de la dentelle, des franges d'or et d'argent, des sonnettes et des clochettes au timbre argentin. Ils tenaient au costume de l'emploi. La course rappelle quelque chose de léger et de gracieux ; elle éveille en nous l'idée du sylphe ou du papillon, fleur vivante qui passe sa vie au milieu d'autres fleurs. Il n'était donc naturel que le coureur se présentât sous des dehors sémillants et coquets. — Si le lecteur a parcouru l'Espagne, il doit se souvenir du *zagal*, espèce de mouche du coche qui accompagne les diligences, pour presser les relais, surveiller le matériel, et porter secours dans les endroits difficiles. Le zagal est un lutin bariolé de bleu, de blanc, de rouge et d'orange. De la tête aux pieds, il n'est que soie et velours, pompons et boutons en filigrane ; de capricieuses arabesques s'épanouissent au milieu de son dos, sur sa veste couleur marron ou tabac. Les coureurs de la haute noblesse en Allemagne et en Angleterre portaient un accoutrement semblable. Quand ce costume accompagnait une figure jeune et fraîche, rien de mieux ; par malheur, le temps, qui est le plus infatigable de tous les coureurs, marchait pour eux comme pour les autres, et c'était un

spectacle navrant de voir des hommes à cheveux gris lutter de vitesse avec les quadrupèdes dans cet attirail printanier.

En Écosse, vers la fin du dix-huitième siècle, on ne connaissait pas encore les voitures à quatre roues. Pour voyager, on se servait de chaises de louage fermées, à deux roues, dont la chaise pendait pour ainsi dire entre les brancards. Les gentilshommes avaient seuls des carosses tirés par quatre ou six chevaux. Mais comme ces véhicules s'embourbaient souvent, vu l'état déplorable des routes dans cette partie de la Grande-Bretagne, il fallait bien recourir à l'assistance des *footmen*, qu'on employait pourtant de préférence au transport des lettres et des dépêches. Dans les environs de certains grands domaines de l'Écosse, vous entendez encore aujourd'hui raconter mainte anecdote touchant la prodigieuse agilité de ces vélocipèdes.

Ainsi le comte de Home, résidant à Home-Castle (comté de Berwick), ayant une affaire pressée, chargea le soir son coureur de la commission. En descendant le lendemain matin à l'office, il vit notre homme qui dormait tranquillement sur un banc ; il était prêt à se fâcher ; mais, à sa grande surprise, il apprit que l'agile coureur était allé depuis le soir à Édimbourg et en était revenu, la distance étant de 35 milles.

Sous le règne de Charles II, le duc de Lauderdale donnait un grand dîner à son château de Thirlstane, près de Lauder. Au moment de mettre le couvert, on s'aperçoit qu'il manquait un article essentiel. Fâcheux contretemps ! Or la pièce indispensable se trouvait dans un autre domaine du duc, à 15 milles de là, Lethington-Castle, près de Haddington. Le coureur partit, et revint assez à temps pour le dîner, avec l'objet en question, et encore avait-il dû traverser un pays coupé d'accidents de terrain. On

aime encore à citer dans le nord de la Grande-Bretagne le trait classique d'un de ces messagers, envoyé de Glascow à Édimbourg, pour chercher un médecin, que dis-je? deux médecins. Il accomplit le trajet en un clin d'œil, comme s'il avait eu des ailes. Chemin faisant, on lui demande comment se porte son maître; mais lui, qui n'a pas le temps de s'arrêter, crie tout en courant : « Mon maître n'est pas encore mort, mais ça ne tardera pas; car il aura bientôt deux médecins près de lui. »

Le nom de ce bipède ailé n'a pas été conservé; mais on nomme en fait d'agiles coureurs un certain Irlandais, au service de lord Henry Berkeley, du temps de la reine Élisabeth. Il s'appelait Langham. Lady Berkeley étant tombée malade à Collowdon, résidence de la famille, on envoya Langham porter une lettre chez un vieux docteur de Londres; il revint tenant à la main une bouteille qui contenait la potion prescrite par le médecin; Langham avait accompli le trajet de 148 milles en quarante-deux heures, et encore s'était-il arrêté la nuit chez le médecin, puis chez l'apothicaire. Un cheval n'aurait pas fait mieux.

Dans ses *Lettres d'Italie* (Londres, 1805, 2 vol. in-8º), Beckfort disait : « J'étais à Plaisance au printemps de 1766. J'envoyai mon coureur à Mantoue. Il ne put partir avant six heures du matin, les portes de la ville ne s'ouvrant qu'à ce moment. La réponse qu'il me rapporta était datée de Mantoue, deux heures de l'après-midi. Il me la présenta de bonne heure, le lendemain matin, avant mon lever; et encore, il me fit beaucoup d'excuses pour n'être pas revenu le même jour. Ces gens sont capables d'accomplir des prodiges; mais il est cruel de les mettre à l'épreuve sans nécessité. La distance entre les deux villes, ajoute Beckfort, paraît être sur la carte de 60 milles; mais le chemin en réalité n'est pas du tout direct. »

L'ambition de ces coureurs de l'aristocratie anglaise était

de battre un cheval à la course. On en cite plusieurs qui firent le pari de lutter de vitesse avec un attelage, et, chose surprenante, ils gagnèrent leur pari. Au dix-huitième siècle, le dernier duc de Marlborough, conduisant lui-même un phaéton à quatre chevaux, fut battu par un coureur, dans le trajet de Londres à Windsor; mais le vainqueur eut le sort de quelques-uns de ses pareils dans l'antiquité. En arrivant au but, il tomba pour ne plus se relever.

A mesure que les communications devinrent plus faciles, les routes plus praticables, et les voitures plus légères, l'usage des coureurs diminua. Walter Scott eut encore occasion de voir le carrosse du comte John, d'Hopetown, escorté d'un coureur tout de blanc habillé et portant la verge, insigne de sa profession (*clothed in white, and bearing a staff*). — Le duc de Queensbury, mort en 1810, conserva cette coutume plus longtemps qu'aucun autre gentilhomme de Londres. Ce digne personnage avait pour habitude de n'engager de coureurs à son service qu'après les avoir essayés. Il se plaçait à son balcon de Piccadilly, et de là regardaient les malheureux, courant à suer sang et eau. Les concurrents revêtaient, avant l'examen, la livrée de Sa Seigneurie. Un jour, un aspirant se présente : on l'habille, et il se met en mesure de donner un échantillon de ses talents. C'était à ce qu'il paraît un homme fort habile en son genre, car Sa Grâce lui dit, après l'avoir mis à une rude épreuve : « Vous ferez très bien mon affaire, jeune homme. — Et votre habit fera également la mienne, » dit l'autre. A ces mots il prend ses jambes à son cou : oncques depuis on ne le revit. Le duc de Queensbury aurait pu faire courir après lui : mais il s'en garda bien, car il s'était aperçu que le drôle courait mieux que tous les gens de sa maison.

Le souvenir des coureurs de l'aristocratie s'est conservé dans la langue anglaise ; le mot qui désigne un domestique

de grande maison est *footman* (homme de pied, valet de pied). On voit à Londres, dans Charles-street (Berkeley-square), une taverne fréquentée par la domesticité des grands hôtels du voisinage; à la porte pend une enseigne fort ancienne représentant un petit homme agile, pimpant et guilleret; c'est peut-être le portrait d'un des coureurs les plus célèbres du temps jadis. Il porte à la main le

Coureur de l'aristocratie anglaise, d'après une ancienne enseigne, qui existe encore à Londres.

bâton de métal : au-dessous de l'image, on lit ces mots : *Je suis le valet-coureur.*

Les traditions ne se perdent jamais complètement en Angleterre. Qui croirait que cette classe curieuse de vélocipèdes existe encore, à l'heure qu'il est, à la barbe des chemins de fer et des appareils télégraphiques? Oui, les coureurs escortent encore la voiture d'apparat de certains hauts fonctionnaires, dans les provinces du nord de la Grande-Bretagne. Quand le shériff de la cour de Northumberland se rend au tribunal pour installer les assises, son carrosse est flanqué de deux coureurs en casaque légère;

en culotte blanche, en casquette de jockey, qui trottent aux deux côtés de la portière, dont ils tiennent le bouton à la main.

L'Allemagne n'a pas renoncé non plus à cette ancienne institution. Le roi de Saxe entretient, ou du moins entretenait encore des coureurs, il y a quelques années. Représentez-vous l'étonnement d'un touriste, lorsque, se promenant aux portes de Dresde, il vit passer au milieu d'un tourbillon de poussière, par une chaude journée du mois de juillet 1845, Sa Majesté le roi de Saxe, dans un équipage à quatre chevaux, escorté de coureurs. Le touriste était Anglais, j'entends par là peu facile à émouvoir, et pourtant il fut étrangement surpris, comme si quelque vision fantastique eût passé devant ses regards. En avant de la voiture, courait un vieillard d'environ soixante-dix ans, de 6 pieds de haut, rapide comme un cerf. Son costume rappelait ceux des coureurs du dix-huitième siècle; la seule différence, c'est qu'il était plus galonné, plus brodé, plus surchargé de dentelles et d'effilés de soie. Son bonnet était surmonté de deux plumes de héron, et des clochettes tintaient à son grand ceinturon de cuir. Auprès de lui, s'avançaient ses deux fils, jeunes et grands gaillards vêtus comme leur père. — M. Lamont (c'est le nom du voyageur) assistait quelques heures après au repas du roi, non comme invité, mais en simple spectateur; car en ce pays, les souverains mangeaient encore en public, usage ridicule, depuis longtemps aboli chez nous. Le vieux coureur se tenait debout derrière le fauteuil du roi. Cette place de confiance indiquait assez le crédit dont il jouissait auprès de son maître.

Revenons à l'Angleterre, qui fut, au dix-huitième siècle, la patrie des excentricités; Dieu sait combien de paris singuliers s'engagèrent à cette époque. Les jambes des coureurs et des marcheurs célèbres firent perdre

presque autant d'argent que des jambes de danseuses. Car les marcheurs n'avaient pas moins de vogue que les coureurs. Parmi les premiers, le plus célèbre fut un certain Powell, né à Horseforth, près de Leeds, en 1734; sa vie n'est qu'une succession de marches et de contre-marches. Quand il fut dans l'impossibilité de remuer ses jambes, il se coucha et mourut (avril 1793). Les peuples apathiques de l'Orient, qui vivent sur le dos plutôt que sur les pieds, disent que le bonheur est horizontal; — il était vertical, aux yeux de Powel.

Dans le même temps, un jeune gentleman irlandais s'était engagé à faire le trajet de Londres à Constantinople, et à revenir dans le délai d'une année. Il partit le 21 septembre 1788; l'*Annual Register*, qui annonce son départ, ne parle pas de son retour. En tout cas, il aura dû changer son mode de locomotion pour la traversée du canal.

Le capitaine Barclay peut compter au nombre des marcheurs les plus extraordinaires. Issu d'une famille dont tous les membres étaient renommés pour leur force athlétique, il commença ses prouesses dès l'âge le plus tendre.

En 1801, n'ayant que vingt-deux ans, il s'en alla d'Uri, résidence de ses parents, jusqu'à Borough-Bridge (comté d'York) en cinq jours, la distance étant de 300 milles et le pari de 5000 guinées.

Mais la marche la plus étonnante du *captain Barclay* date de juillet 1809. Il paria 5000 livres sterling (76 000 fr.) qu'il parcourrait en 1000 heures consécutives un espace de 1000 milles. Beaucoup d'autres avaient déjà tenté l'entreprise, mais sans succès. Les paris engagés s'élevèrent jusqu'à 100 000 livres st. Le capitaine se mit en route le 1er juin, à minuit, partant de Newmarket; et le 12 juillet, à trois heures après midi, il revenait sain

et sauf. On guettait son arrivée. Dès qu'on l'aperçut, les cloches sonnèrent à toute volée, et Barclay fit son entrée solennelle dans la ville. Sa tâche avait été d'autant plus pénible qu'il avait à peine le temps de prendre quelque nourriture, et qu'il ne pouvait par conséquent réparer ses forces. On était quelquefois obligé de le soulever après son sommeil, tant il tombait de lassitude; cependant, ses jambes n'enflèrent jamais, et l'appétit ne lui manqua point un seul instant. Cinq jours après cette laborieuse campagne, il était sur pied et vaquait aux devoirs de son état militaire.

CHAPITRE III

COURSES DE FEMMES

Course de bergères en Wurtemberg. — Atalante.

S'il est un exercice où les femmes puissent rivaliser avec les hommes, c'est celui-ci ; car la course à pied ne demande que de la souplesse et de la légèreté, et ces deux qualités sont l'apanage de l'autre sexe. Aussi, dans plusieurs contrées de l'Allemagne, existe-t-il des courses de femmes. Une des plus connues a lieu le jour de la Saint-Barthélemy, à Marktgroningen, dans le royaume de Wurtemberg. Marktgroningen est une petite ville du cercle du Neckar, qui appartenait anciennement aux comtes de Groningen, alliés à la dynastie régnante. Il s'y tenait autrefois un marché très fréquenté le jour de la Saint-Barthélemy. Ce n'est plus aujourd'hui qu'une fête champêtre égayée par des jeux, dont le plus important est la course des bergères. Les hommes inaugurent la cérémonie ; mais leur lutte n'a rien d'intéressant. Il n'en est pas de même de celle des femmes. Les regards fiers et animés, les pieds nus, n'ayant pour tout vêtement qu'un jupon court avec un corsage de tricot blanc, en un mot, dans le simple attirail qui plaisait à Boileau :

> Telle qu'une bergère, au plus beau jour de fête,
> De superbes rubis ne charge point sa tête....

elles attendent impatiemment que la barrière s'abaisse
devant elles; à peine le signal est-il donné qu'elles
s'élancent en sautant, serrées de près, on pourrait dire
talonnées par le greffier de la ville qui les suit à cheval.
Que vient faire ici ce grave fonctionnaire municipal?
et pourquoi pousse-t-il ces pauvres filles l'épée dans
les reins? Leur ardeur n'a pas besoin d'aiguillon; aussi
n'est-ce pas dans ce but qu'il les éperonne, monté sur
son gros cheval mecklembourgeois. Il vient seulement
pour faire la police et mettre le holà, dans cette lutte
où l'amour-propre féminin est vivement excité. Chacune
en effet veut gagner le prix, et pour y parvenir, tous les
moyens sont bons. L'une pousse sa compagne pour la faire
choir et quelquefois roule à terre avec elle; une autre
frappe sa voisine dans les côtes, un peu comme Damoxène
frappa Kreugas, c'est-à-dire avec l'extrémité des doigts
avancés en pointe, et lui coupe pour quelques instants la
respiration. Ces supercheries étaient sévèrement inter-
dites dans la course des anciens, — quiconque avait
essayé d'arrêter ses rivaux ou de les faire tomber en les
heurtant était exclu du concours et noté d'infamie. Les
bergères de Marktgroningen ne sont pas traitées avec
tant de rigueur. Aussi les voit-on pratiquer le même sys-
tème de ruses dans un autre genre d'exercice, qui est au
précédent ce que la course des hoplitodromes, dont nous
avons parlé ci-dessus, était à la course ordinaire dans les
jeux Olympiques. Ici pourtant les concurrentes ne portent
aucune arme; leur tête seule est chargée, non d'un casque,
mais d'une cruche remplie d'eau qu'il est défendu de
soutenir avec la main. La bergère, comme Perrette, pré-
tend arriver au but sans encombre :

> Légère et court vêtue, elle *arpente* à grands pas;
> Ayant mis ce jour-là, pour être plus agile,
> Cotillon simple....

Course de bergères en Wurtemberg.

Mais, hélas! il suffit d'un simple faux pas, sans compter la jalousie d'une rivale, pour faire perdre l'équilibre; la bergère lève le bras pour retenir la cruche qui vacille, et, avant d'avoir pu y porter la main, elle est inondée de la tête aux pieds.

Ces jouvencelles allemandes, et toutes les autres qui se livrent au même exercice, ont une ancêtre illustre dans le passé : on devine que c'est d'Atalante qu'il s'agit. Les coureurs avaient Mercure pour patron; mais je doute qu'ils fussent très-flattés de leur protecteur, ce dieu n'étant nulle part en odeur de sainteté, ni sur la terre, ni dans l'Olympe; car il se chargeait trop souvent de commissions équivoques. Mercure avait deux jolies petites ailes au talon, mais peu de délicatesse dans l'âme, et sa conscience était encore plus large que ses enjambées. Les femmes, au moins, pouvaient avouer Atalante. On en connaissait deux dans la mythologie antique, une Atalante d'Arcadie et une de Béotie. La plus célèbre, en venant au monde, avait été reniée par son père, qui désirait un garçon et qui, furieux de voir arriver au monde une fille, l'avait exposée sans pitié sur le mont Parthénius, au bord d'une source et à l'entrée d'une caverne. L'orpheline avait été allaitée par une ourse : elle avait grandi dans la solitude, au sein des forêts, poursuivant les bêtes fauves à la course et chassant les bêtes fauves avec l'arc et le javelot. Elle prit part, entre autres, à l'expédition contre le sanglier de Calydon, et se tailla dans la fourrure de l'animal un vêtement qu'elle porta le reste de sa vie. Tous ses goûts étaient plutôt d'un homme que d'une femme; ce fut peut-être cela qui réconcilia son père avec elle. Que faire d'une telle fille? La marier au plus vite, bien que l'oracle de Delphes eût prédit que l'hymen ne lui réussirait pas. Atalante fit elle-même ses conditions : c'était de ne se donner qu'à celui qui l'attraperait à la course. Sa

main devait être le prix du vainqueur; mais en revanche, si ses prétendants — on peut dire ici ses poursuivants — succombaient dans la lutte, ils devenaient son bien et sa proie. Milanion, ou peut-être Hippomène, se mit sur les rangs, et le steeple-chase commença. Inutile de dire qu'Atalante, aux pieds agiles, dévora l'espace; Milanion semblait plutôt se traîner que courir derrière elle; mais, comme il était dans les bonnes grâces de Vénus, la déesse lui avait fait cadeau de trois pommes, en lui recommandant de les jeter à terre devant lui, si sa rivale tenait la corde. Atalante, qui sans doute n'avait jamais vu de si beaux fruits, s'arrêta pour les ramasser et laissa son partenaire prendre de l'avance. C'est ainsi que, grâce à ses pieds, Milanion gagna la main d'Atalante, dont il eut un fils, Parthenopæus, qui devint à son tour un excellent coureur. Mais, à quelque temps de là, les jeunes époux furent métamorphosés en bêtes au moment où ils s'y attendaient le moins. Quel était leur crime? avaient-ils en effet profané le temple de Cybèle? ou n'était-ce pas plutôt parce qu'ils avaient manqué de reconnaissance à Vénus? La morale de l'histoire est celle-ci : Si vous recevez des fruits, n'oubliez jamais de remercier celui qui vous les envoie. Trois pommes, dira-t-on, la belle affaire! A la bonne heure! mais tout dépend du profit qu'on en tire. Avouons toutefois que la pomme a toujours joué, dans l'histoire de la femme, un rôle capital et désastreux.

CHAPITRE IV

LE SAUT ET LES SAUTEURS, DANS L'ANTIQUITÉ

Mécanisme du saut chez l'homme, — chez les animaux, — chez les insectes. — Le *père du saut.* — Les haltères. — Le jeu de l'outre graissée. — Un professeur dans l'art de sauter. — Lamentations d'un vieillard hindou.

La course, qui a fait l'objet des chapitres précédents, est un acte complexe qui contient en lui le germe du saut. On peut même dire qu'elle ne se compose que d'une succession de sauts plus ou moins rapides, plus ou moins étendus.

Le saut proprement dit est un mouvement particulier, dans lequel notre corps entier se détache de terre et reste un instant comme suspendu dans l'espace avant de retomber sur le sol. Il est le résultat de la force d'impulsion communiquée de bas en haut à toute l'économie animale par l'extension subite des membres inférieurs, dont les articulations ont été préalablement fléchies, pour que le saut puisse s'effectuer dans des conditions favorables. Au moment donc où l'homme est sur le point de sauter, son pied se trouve obliquement fléchi sur le sol, la jambe sur le pied, la cuisse sur la jambe et le tronc sur les cuisses. Dans cette position, où le retient l'action des muscles fléchisseurs, le corps se trouve considérablement diminué de longueur, et son centre de gravité fortement abaissé. Mais les muscles ne restent pas longtemps en cet état

contre nature. Dès qu'ils cessent leurs efforts, les articulations se redressent soudain par la contraction énergique et brusque des extenseurs, ce qui détermine la force de projection, grâce à laquelle le corps se détache du sol et peut exécuter son mouvement. Toutefois, le saut ne pourrait se réaliser sans l'action des derniers muscles, parvenant à surmonter la résistance opposée par le poids du corps de l'homme. Cette résistance est considérable, et si les muscles en viennent à bout, c'est qu'ils sont doués eux-mêmes d'une force extraordinaire. « Pour calculer la force de tous les muscles qui agissent lorsqu'un homme, se tenant sur ses pieds, s'élève en sautant à la hauteur de 2 pieds ou environ, est-il dit dans la grande *Encyclopédie* de Diderot et de d'Alembert, il faut savoir que cet homme pèse 150 livres, et que les forces qui servent dans cette action agissent avec 2000 fois plus de force, c'est-à-dire avec une force équivalente à 300 000 livres de poids ou environ; Borelli même, dans ses ouvrages, fait monter cette force plus haut. »

Mais c'est surtout chez les animaux que le mécanisme du saut est curieux à observer. Le phénomène sera d'autant plus remarquable que les membres postérieurs seront plus longs. C'est ainsi qu'on peut expliquer les bonds prodigieux et la vélocité de l'écureuil, du lièvre et surtout de la gerboise. Ce dernier quadrupède, dont le train postérieur est fort allongé, ne marche pas sur quatre pieds ; il saute sur deux. Rien de plus curieux que de le voir, lorsqu'il est surpris par le chasseur au milieu des blés mûrs à la tige élevée : il s'élance au-dessus des épis, paraissant et disparaissant comme un feu follet, et le plus habile a peine à le tirer. Il peut franchir en un seul bond un espace de 10 pieds (3m,248), et dans son allure habituelle, il ne saute pas moins de 3 ou 4 pieds à la fois, c'est-à-dire 0m,975 à 1m,299. Mais aucun animal n'est, sous ce

rapport, mieux doué que la grenouille. Certaines espèces de serpents s'élancent également à de grandes distances, en donnant à leur corps la forme d'un arc qui se détend comme par une force invisible. C'est par un mouvement analogue que des poissons tels que la truite, le saumon, etc., nageant dans des eaux rapides entrecoupées de cataractes, franchissent les obstacles qui s'opposent à leur marche en avant.

La baleine fait des bonds de 15 ou 20 pieds hors de la mer, « après qu'elle a, dit Barthez, frappé l'eau d'un mouvement de sa queue si soudain et si rapide, que l'eau *en est comme fixée*, et forcée de donner un appui au bond de cet animal énorme. » (*Nouvelle mécanique des mouvements de l'homme et des animaux*. Carcassonne, an VI, 1 vol. in-4º.)

Mais les exemples choisis parmi les grandes espèces du règne animal ne prouvent pas assez. Examinez les insectes ; c'est chez eux surtout que les muscles atteignent leur maximum de force, et que se vérifie le mot de Pline : « La nature n'est jamais plus grande que dans les petites choses : *Nusquam magis quam in minimis* ». La sauterelle s'élève à une hauteur deux cents fois plus grande que la longueur de son corps ; Swammerdam (1637-1680) fait remarquer à cette occasion que les jambes de l'insecte sont comme des piliers fort élevés entre lesquels son corps suspendu est d'abord balancé pour être projeté ensuite avec plus de force par l'action des muscles extenseurs. Et cet autre insecte que les Arabes appellent le *père du saut*, est-il rien de plus merveilleux que l'action de ses muscles ? La puce (puisqu'il faut l'appeler par son nom) franchit d'un saut un espace cent fois égal à la longueur de son corps et peut tirer un poids quatre-vingts fois plus lourd qu'elle-même.

L'homme n'est pas un être aussi favorisé ; cependant il

en est quelques-uns qui semblent avoir reçu cet avantage des mains de la nature. On cite chez les Grecs un certain Phayllus, de Crotone, qui, suivant Eustathe et Tzetzès, franchissait en sautant un espace de 54 ou 56 pieds. Il n'était pas rare, dans l'antiquité, de voir des athlètes sauter une cinquantaine de pieds; car le saut était un exercice admis aux jeux Olympiques. Il n'y figurait pas isolément; mais il partageait en cela le sort du disque et du javelot. Le saut faisait partie des exercices du pentathle.

Les athlètes qui venaient en disputer le prix étaient nus

Haltères. — D'après un vase peint de la collection Hamilton. (Tischb. IV, 41.)

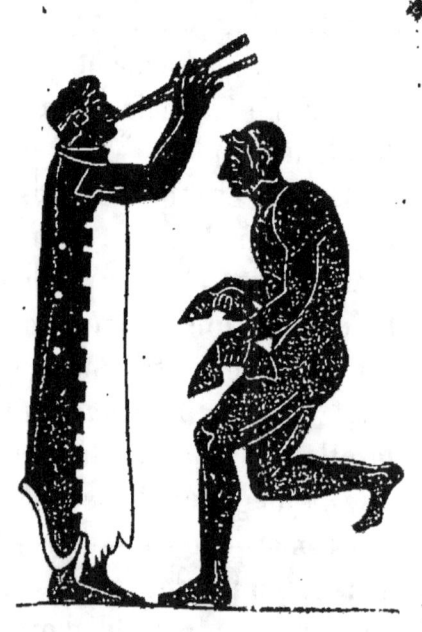

Saut avec haltères. Exercice dans un gymnase, au son de la flûte. (Gerhard. Choix de vases peints, pl. CLV.)

et plus que tous les autres devaient être frottés d'huile; on le devine, malgré le silence des auteurs anciens, la souplesse des muscles étant la condition indispensable de ce genre d'exercice. Le seul objet étranger qu'ils portassent sur eux étaient des masses en plomb, qu'on appelait des

haltères, et que l'athlète tenait dans chaque main. Ces ustensiles varièrent de forme suivant les temps; sur les monuments anciens, entre autres sur les vases et sur les pierres gravées, on en voit qui sont percés d'une ouverture assez grande pour y passer la main, tandis que d'autres sont munis d'une espèce de poignée; le plus souvent, le corps ressemble à un pilon aminci vers le milieu. Mais si la forme changea, l'usage en fut toujours le même. Les haltères communiquaient au sauteur plus d'élan et plus d'énergie et lui servaient de contrepoids, quand il retombait à terre.

Saut avec des haltères, exécuté au-dessus de pointes aiguës. — Pierre gravée. (Caylus, III, 24, 4.)

Le maniement de ces masses de plomb était un excellent moyen pour développer la force des bras et des épaules; aussi les athlètes autres que les sauteurs, par exemple les pugilistes, ne manquaient pas de s'en servir; — et des particuliers pratiquaient également cet exercice par principe d'hygiène. Cœlius Aurelianus en recommandait l'emploi pour les goutteux. Dans les palestres, on trouvait de ces haltères pour tous les exercices du corps; — mais surtout pour le saut, qui, là, s'effectuait de différentes manières : en hauteur, en largeur et en profondeur, absolument comme dans nos écoles de gymnastique. On sautait

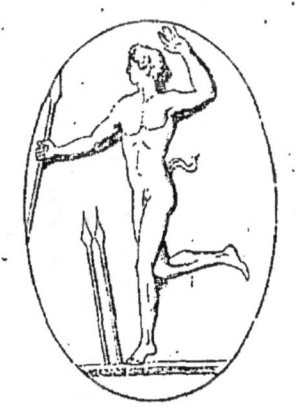

Saut exécuté par-dessus des javelots. — Pierre gravée. (Caylus, III, 34.)

encore au travers de cerceaux, par-dessus des cordes ou des épées. Une variété particulière de saut, qui tenait un

peu de la danse, était le *jeu de l'outre nommé ascoliasmos*, et qui consistait à sauter avec les deux pieds, ou mieux

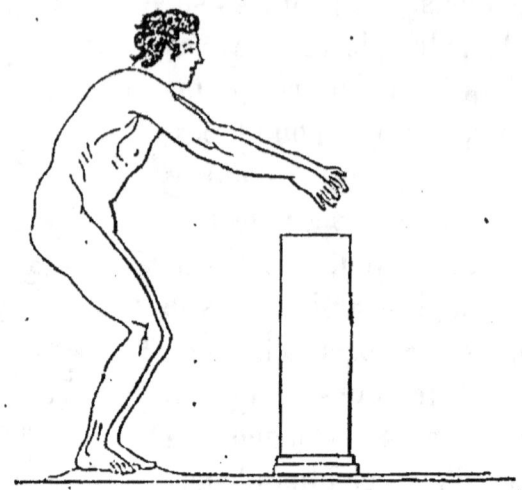

Saut en hauteur. — D'après un vase peint de la collection Hamilton. (Ant. étrusq., gr. et rom., T. III, 66.)

avec un seul, sur une outre gonflée d'air ou remplie de vin et enduite extérieurement d'huile ou de graisse. Le

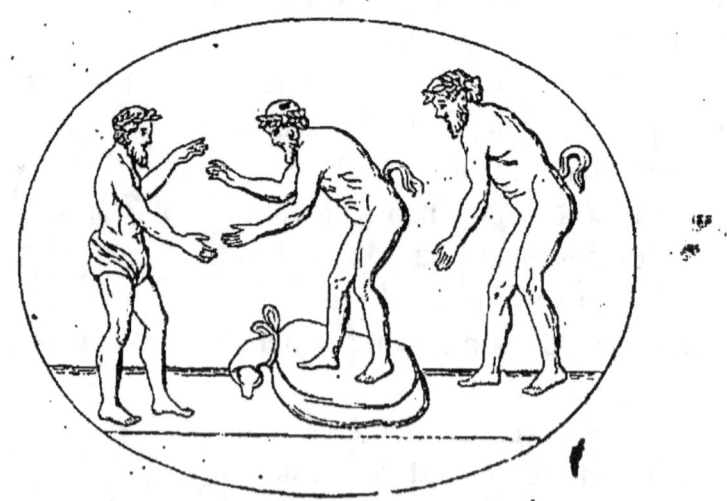

Jeu de l'outre graissée. — (Raponi, *Rec. de pierres ant. grav.* Tav. XI.)

difficile n'était pas de sauter dessus, mais de s'y tenir sans glisser.

Ces divertissements n'étaient pas du genre noble et relevé ; — aussi, le saut venait-il le dernier, bien loin après tous les autres exercices, après la course, la lutte et le pugilat. Homère ne le cite point parmi les jeux que célébraient les Grecs sous les murs de Troie ; mais en revanche, on le pratiquait chez les Phéaciens, race légère et frivole, amie de la bonne chère, de la danse et de la toilette.

Les plus agiles à la course furent aussi de tout temps les meilleurs sauteurs. Ainsi le Crotoniate Phayllus, qui fit le saut extraordinaire de 56 pieds, était un coureur infatigable. Il en est de même des Basques, peuple agile par excellence. Ils sautent dans la perfection, avec ou sans l'aide de bâtons. « Il court et saute à merveille », était une expression fréquente dans l'ancienne France, lorsqu'on parlait d'un laquais basque. Les Espagnols sont cousins des Basques, dont ils possèdent les qualités capricantes ; et sur la même ligne, un bon juge en ces matières, le colonel Amoros, range, qui le croirait ? les flegmatiques Anglais. « Un Anglais,

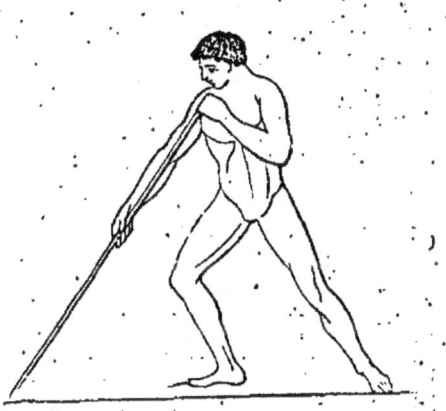

Saut exécuté à l'aide d'un bâton. — D'après un vase antique peint du musée du Louvre.

dit-il dans son *Manuel d'éducation physique, gymnastique et morale* (Paris, 1830, 2 vol. in-18, t. II, p. 45), a sauté le fossé du jardin de Mousseau, qui a 30 pieds, et on trouve parmi les Anglais d'aussi bons sauteurs en largeur que parmi les Espagnols. Le plus fort de mes élèves à Paris a sauté 16 pieds en largeur, et à Madrid, un jeune homme de treize ans a sauté 18 pieds. » Le même praticien mentionne, parmi les exemples les plus remarquables, un saut

de profondeur, en arrière, de 35 pieds sur une terre dure, et un autre de profondeur, en avant, de 25 pieds, avec chute sur le pavé.

Au dix-septième siècle, vivait en Angleterre un habile homme, William Stokes, qui joignait la théorie à la pratique, et qui se vantait de professer les véritables principes de l'art de sauter. Il les développa dans un livre original publié à Oxford en 1652 : *le Maître à sauter* (*the Vaulting Master*). Sa méthode forma des sujets remarquables, entre autres un fameux sauteur, Simpson, qui florissait au temps de la reine Anne, et déployait ses talents à la foire Saint-Barthélemy, imitation anglaise de notre foire Saint-Germain. « Mais le sauteur le plus extraordinaire dont j'aie gardé souvenance, dit M. Joseph Strutt, auteur d'un ouvrage estimé sur les jeux et les amusements du peuple anglais[1], est un nommé Ireland, du comté d'York, que je vis en 1799. Il avait dix-huit ans, 6 pieds de haut, et la mine la plus avenante. Il sautait par-dessus neuf chevaux rangés côte à côte, et par-dessus l'homme qui montait le cheval du milieu ; — on lui tendait une jarretière à 14 pieds de haut, et il franchissait d'un bond cet obstacle ; dans un élan furibond, il crevait d'un coup de pied une vessie pendue à 16 pieds du sol ; une autre fois, il franchissait une lourde voiture couverte de sa banne ; et tout cela par un saut simple, franc, sans recourir jamais aux culbutes d'usage.... »

Si M. Strutt avait voyagé dans l'Inde, il en aurait vu bien d'autres. Les Orientaux sont doués d'une prodigieuse souplesse dans les articulations. Le colonel anglais Ironside, qui fit au commencement de ce siècle un assez long séjour dans l'Inde, pendant lequel il observa particulièrement les tours des jongleurs, avait rencontré dans ses pérégri-

[1]. *The Sports and pastimes of the people of England*. New edit. by Will. Hone. Lond., 1854. in 8°

nations un vieillard à barbe blanche qui franchissait d'un saut le dos d'un énorme éléphant, flanqué de cinq ou six chameaux de la plus belle venue. Le pauvre homme n'était pas encore content ; il s'écriait avec amertume : « Hélas ! qu'est devenu le temps où je travaillais en présence du shah de Perse, et pouvais me vanter d'être un véritable sauteur ? La vieillesse et les infirmités m'ont réduit à l'inaction et privé de toute ma force. Je me suis cassé depuis cette époque un bras et une jambe. » Quelle devait être, en sa

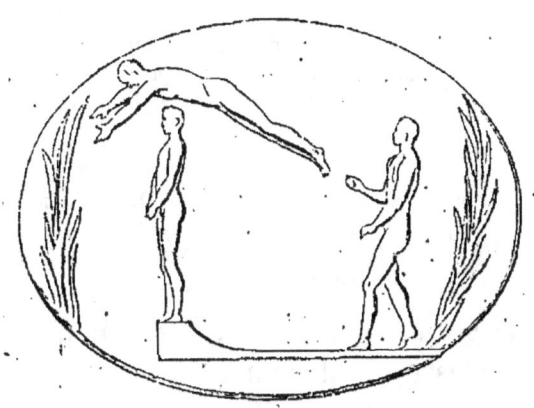

Saut par-dessus un homme debout. — Pierre antique gravée.
(Recueil d'antiquités de Caylus. T. V, pl. 86, 5.)

verdeur, l'agilité d'un athlète dont la vieillesse était encore si vigoureuse ! Rien de plus commun, chez les Hindous, que de voir des individus sauter par-dessus vingt personnes, dont les bras tendus forment une sorte de voûte, ou par-dessus une épée qu'un homme tient en l'air aussi haut que possible. Les *Mémoires pour servir à l'histoire des spectacles de la foire* (Paris, 1743, 2 vol. in-12) mentionnent comme un prodige le tour d'un Anglais qui, pendant la foire Saint-Germain de 1724, sauta par-dessus quatorze personnes debout sans en toucher aucune.

CHAPITRE V

LE SAUT PÉRILLEUX. — LES CUBISTES DANS L'ANTIQUITÉ

Le saut périlleux dans Homère, Platon et Xénophon. — Un banquet antique. — Exercice des cerceaux. — La danse des épées. — Le jeune Hippoclide d'Athènes. — Il manque un superbe mariage. — Pourquoi?

Le saut, pratiqué dans ces conditions même un peu violentes, était un exercice naturel et décent, qui pouvait sans inconvénient aucun s'exercer en public; à ce titre, il avait ses entrées et ses couronnes aux jeux Olympiques. Mais à côté du saut classique, il y en avait un autre qui tenait moins de la nature, que les Grecs appelaient *cubistique*, et que nous nommons vulgairement culbute. C'était le saut artificiel, violent, *romantique*, si je puis m'exprimer ainsi. Dans l'antiquité, ce divertissement se rattachait à la danse. Sauter et danser sur les pieds était trop simple et bon pour des peuples primitifs; on imagina des spectacles plus recherchés, et il se trouva des gens qui, pour amuser leurs semblables, dansèrent et sautèrent sur la tête en s'aidant des pieds et des mains. Ne calomnions pas le singe; ce n'est pas toujours cet animal qui nous imite : l'homme a plus souvent encore singé l'animal.

Cette variété du saut est d'une très haute antiquité. Dans l'*Iliade* et dans l'*Odyssée* il en est déjà question. Aux fêtes célébrées dans le palais de Ménélas, à Lacédémone, pour les noces de sa fille, on voit deux *cybistères*

ou *cybistetères*, plus simplement encore *cubistes* (c'est ce terme qui a prévalu parmi les archéologues) exécuter leurs tours en présence de la noble assemblée (*Odyssée*, liv. IV). Sur le fameux bouclier d'Achille, Vulcain avait représenté des cubistes et danseurs qui sautaient et tournaient sur eux-mêmes la tête en bas (*Iliade*, liv. XIX). Ces danses à l'envers, en usage pour les noces et les festins, se passaient ordinairement au son de la flûte. Les femmes ne tardèrent pas à s'en mêler, et les auteurs les plus graves de l'antiquité, Platon et Xénophon, n'ont pas craint de faire connaître les tours qu'elles exécutaient au milieu d'épées nues.

Ouvrez le traité de Xénophon intitulé *le Banquet*, vous y verrez le compte rendu d'un de ces spectacles comiques.

Callias régale quelques amis en sa maison du Pirée, à l'occasion de la victoire remportée dans les jeux publics par un jeune homme de sa connaissance. Comme il rencontre Socrate et sa bande, il les invite à se joindre

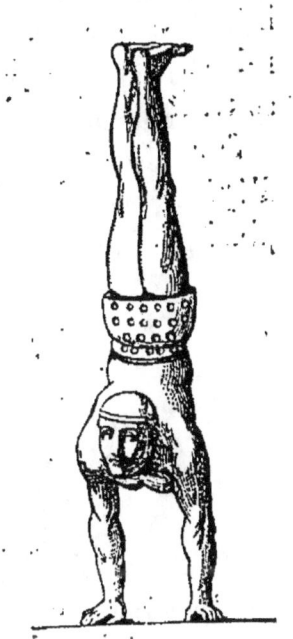

Cubiste. — Bronze antique du Cabinet des Médailles. (Bibl. imp.)

aux convives. Un festin grec n'eût pas été complet sans la présence d'un parasite ou d'un bouffon ; nous voyons donc apparaître bientôt un certain Philippe, qui réunit en lui cette double qualité. Le repas achevé, la table desservie, on fait des libations, on chante le *péan*, hymne en l'honneur d'Apollon), et le divertissement commence. Parmi les acteurs se trouvaient une joueuse de flûte fort bien faite, et une danseuse, de *l'espèce de celles qui font des sauts périlleux*, remarquable par ses tours de souplesse. « La première se mit à jouer un air de flûte ; quelqu'un s'étant

alors approché de la danseuse, lui donna des cerceaux, au nombre de douze. Elle les prit, et, en dansant, les lançait en l'air avec tant de justesse, que, lorsqu'ils retombaient dans sa main, leur chute marquait la cadence. » Socrate, pour qui les moindres incidents étaient matière à réflexion, fit remarquer à ce propos combien la femme est un être intelligent, prompte à apprendre et à imiter, qui ne le céderait en rien à l'homme, si la force physique ne lui faisait souvent défaut.

Sur ces entrefaites, on apporta un grand cercle, garni d'épées, la pointe tournée en dedans; la danseuse y fit plusieurs culbutes, non sans causer quelque frayeur aux

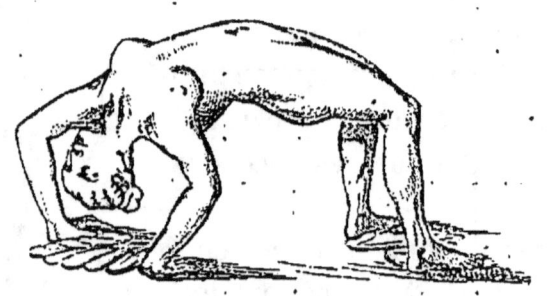

Danseuse antique, faiseuse de tours. — (Anse d'un ciste en bronze du musée du Louvre.)

assistants, qui craignaient qu'elle ne se blessât; mais elle s'en tira de la façon la plus heureuse et la plus hardie, sans le moindre accident. Ensuite, elle exécuta d'autres tours surprenants, avec une roue qu'on lui présenta. Quand elle eut terminé, le bouffon essaya de se livrer aux mêmes exercices, mais en les chargeant et les prenant à rebours; ainsi, la danseuse avait fait la roue en se rejetant en arrière, lui, prétendait l'imiter en se courbant en avant.

« Il me semble, objecte Socrate, que faire des culbutes à travers un cercle d'épées nues est un divertissement qui ne convient guère à la gaieté d'un festin. Il existe d'autres

tours de force étonnants, tels que celui de lire et d'écrire en tournant sur une roue (?). Mais je ne comprends pas le plaisir que peuvent causer de pareils spectacles. Est-il plus récréatif de voir une belle personne se tourmenter, s'agiter, faire la roue, que de la contempler calme et tranquille? Qu'un couple de jeunes acteurs danse au son de la flûte, avec le riant costume sous lequel on nous dépeint les Grâces, les Saisons et les Nymphes, à la bonne heure, c'est plus simple et plus réjouissant... »

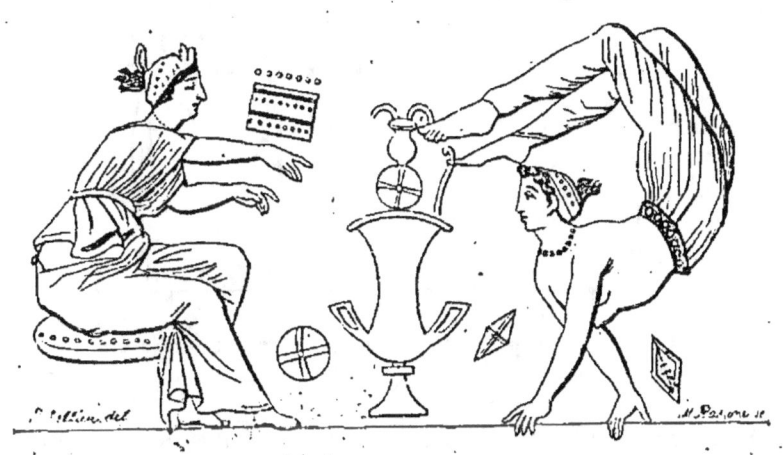

Cubiste. — D'après un vase peint de la collection Hamilton
(Tischb. 1, 60.)

A cette page curieuse de Xénophon il ne manque que des vignettes pour illustrer le texte. Peut-être les trouverait-on, en cherchant bien. Si ce n'est la propre scène du banquet socratique, ce sera au moins quelque chose d'approchant. En effet, plusieurs des tours et sauts périlleux qui s'exécutaient pendant les festins, nous les trouvons représentés sur des vases, sur des pierres gravées, ou sur d'autres monuments de l'antiquité, parvenus jusqu'à nous. Voici, par exemple, une femme qui fait sa partie dans une danse guerrière, la pyrrhique; — cette peinture forme un champ supérieur au-dessus de la tête des guerriers. La

femme marche sur les mains, et ses pieds eux-mêmes ne restent pas inactifs; avec l'un, elle saisit un vase à verser le vin, avec l'autre un *simpulum* (sorte de cuiller) avec lequel elle puise, selon l'usage, dans un cratère, tandis qu'une autre femme regarde ce spectacle avec étonnement.

Cubiste. — D'après un vase peint du musée de Naples.

Dans une autre scène, on voit une femme faisant la culbute au milieu d'un cercle d'épées dressées la pointe en l'air.

Ces divertissements folâtres avaient le privilège de dérider le front des convives, et quels étaient ces convives, s'il vous plaît? Souvent les philosophes les plus austères, les premiers magistrats de la république. On voit bien, chez nous, les juges et les présidents de cour assister aux ballets de l'Opéra. Les yeux pouvaient donc s'en donner tout à leur aise; mais si la vue de ces danses à caractère était permise, il était contraire aux bienséances de s'y mêler en qualité d'acteur, ce qui, paraît-il, arrivait quelquefois. L'homme de bonne société ne devait pas jouer au *cubiste*. Un fils de famille, le jeune Hippoclide, en fit l'expérience à ses dépens, comme on le verra par l'histoire suivante, tirée d'Hérodote.

HISTOIRE DU JEUNE HIPPOCLIDE ET DE SON MARIAGE MANQUÉ.

Clisthène, roi de Sicyone, qui avait élevé sa famille au plus haut degré de gloire, avait une fille nommée Agariste, qu'il désirait marier au plus parfait de tous les Grecs. Aux jeux Olympiques, après avoir remporté le prix de la course des chars, il fit faire par un héraut la proclamation que voici : « Quiconque, parmi les Grecs, s'estime digne de devenir le gendre de Clisthène n'a qu'à se rendre à Sicyone dans un délai de soixante jours, ou plus tôt, si cela lui convient; et au bout de l'année Clisthène désignera l'objet de sa préférence. » Tous les Grecs qui se croyaient quelque mérite se rendirent à Sicyone en qualité de prétendants. Afin d'éprouver leur valeur, le roi fit préparer une arène pour la lutte et pour la course à pied... (*Ici l'auteur donne la liste des prétendants.*)

Ils se trouvèrent tous réunis au jour indiqué. Clisthène commença par s'enquérir du pays et de la famille de chacun, puis il les garda pendant un an près de lui, mettant à l'épreuve leur vaillance, leur caractère, leurs talents et leurs mœurs, les prenant à part, ou bien les entretenant tous à la fois, — emmenant les plus jeunes au gymnase — et observant surtout leur conduite et leur contenance à table. C'est ainsi qu'il vécut tout le temps avec eux, les traitant avec beaucoup de magnificence. Ceux qui lui plaisaient davantage, c'étaient les Athéniens, et particulièrement Hippoclide, fils de Tisandre, qui gagna ses bonnes grâces, tant à cause de sa valeur que par la noblesse de sa race.

Le grand jour étant venu, jour solennel où Clisthène devait proclamer son choix, et le mariage avoir lieu, le roi de Sicyone commença par faire un sacrifice de cent bœufs; puis il y eut un festin splendide, où furent régalés et

les jeunes étrangers et tout le peuple de la ville. A la fin du repas, les prétendants firent assaut à qui l'emporterait pour la musique et pour l'éloquence. Hippoclide fut vainqueur sur toute la ligne. Bientôt il fit signe au joueur de flûte de jouer de son instrument, au son duquel il dansa d'un air très satisfait de lui-même. Clisthène, qui l'observait attentivement, commençait à faire la mine. Hippoclide s'arrêta quelques instants, puis il commanda qu'on lui apportât une table ; quand on l'eut dressée, il monta dessus et dansa, d'abord sur le mode laconien, et puis sur le mode attique, et enfin il se renversa la tête en bas et gesticula des jambes. Pendant la première et la deuxième danse, Clisthène sentait croître son antipathie pour son futur gendre ; il se contint pourtant, voulant éviter un éclat. Mais quand vint le tour de la fin, exécuté les jambes en l'air, il ne put se maîtriser plus longtemps et il s'écria : « Fils de Tisandre, tu viens de perdre ta femme en dansant ». A quoi le jeune homme répondit : « Hippoclide n'en a souci », mot qui depuis lors passa en proverbe.

Que dites-vous de cette anecdote ? N'est-ce pas une des plus piquantes parmi celles que l'antiquité nous a transmises ?

Le lecteur désirera peut-être connaître la fin de l'histoire ; la voici, d'après un ancien traducteur d'Hérodote que nous choisissons à dessein, à cause de son langage original : « Silence fut fait et Clisthène dit à la compagnie : « Je vous prie, *messieurs*, qui êtes ici présents pour épouser ma fille, croire que je vous tiens pour personnes de louange et recommandation singulière, et très volontiers, si possible m'était, je gratifierais à tous, sans choisir l'un pour faire moins penser des autres ; mais n'ayant à disposer que d'une seule fille, je ne puis satisfaire à tous. Pourtant, à vous qui ne pouvez parvenir à ce mariage, en

reconnaissance de l'honneur que vous m'avez fait de vouloir épouser ma fille, et pour le voyage que vous avez entrepris, laissant vos maisons, je donne à tous par tête un talent d'argent; et au regard de Négaclès, fils d'Alcméon, dès à présent je lui fiance et promets ma fille Agariste, pour l'épouser suivant les us et coutumes des Athéniens. » Négaclès accepta l'office, et Clisthène assigna jour pour célébrer les noces [1]... »

Tacite, dans sa *Germanie*, parle de jeunes gens de cette contrée qui dansaient nus entre des épées croisées et plantées en terre.

Je laisse à penser si les jongleurs et autres amuseurs publics du moyen âge négligèrent de reproduire ces tours, inventés par l'antiquité; les manuscrits en font foi par leurs miniatures. Mais l'art de sauter, comme tous les autres, se ressentit de la barbarie des temps. On pratiquait, mais sans règle ni principe. Il en était du saut comme de la poésie de cette époque, qui s'en allait à l'abandon et à la dérive. Plus de frein, aucune méthode : à tout prix il fallait un sauveur, je ne dis pas un sauteur. En poésie, ce fut Malherbe; en gymnastique, ce fut Archange Tuccaro.

1 *Histoires d'Hérodote.* Traduction de *Pierre de Saliat, revue sur l'édition de* 1575, *par M. Eugène Talbot.* Paris, 1864, grand in-8°. Il faut féliciter l'éditeur d'avoir tiré de l'oubli et remis en lumière ce naïf émule d'Amyot.

CHAPITRE VI

ARCHANGE TUCCARO, SALTARIN DU ROI DE FRANCE CHARLES IX

Tuccaro exerce d'abord en Allemagne. — Il passe au service de Charles IX. — Il lui donne des leçons dans l'art de sauter. — Quoi qu'en dise Aristote. — Le livre de Tuccaro. — A quoi Charles IX s'exerçait dans le silence du cabinet. — Adresse de ce prince pour tous les exercices du corps. — Séjour dans un château de la Touraine. — Où donc est passé Tuccaro ? — Méditations de l'artiste. — Son œuvre a failli périr.

Saluons ce grand homme peu connu, qui avait une si haute opinion de lui-même, en véritable Italien ; mais hâtons-nous, car avec la facilité qu'il possède de voltiger par les airs, il sera dans un clin d'œil à cent lieues de nos faibles regards.

C'était le type accompli de ces Italiens adroits, souples, experts dans tous les exercices du corps, qui vinrent en France au seizième siècle, quand les arts et les jeux de l'Italie commencèrent à s'introduire à la cour de nos rois. Cependant il n'avait pas été amené dans le beau pays de France par une de ces princesses italiennes qui portèrent chez nous avec l'esprit d'intrigue le goût des bals et des fêtes. Il était à la vérité le serviteur d'une princesse, mais d'une Allemande, Élisabeth, fille de l'empereur Maximilien, mariée au roi de France Charles IX.

Il y avait trois choses dont Archange Tuccaro, natif du pays des Abruzzes, remerciait le ciel. Ces trois choses ne ressemblaient guère à celles dont se félicitait un Grec de

l'antiquité, qui remerciait tous les jours les dieux de l'avoir fait homme et non bête, homme et non femme, Grec et non barbare. Ce qui causait le bonheur d'Archange Tuccaro, c'était d'abord d'avoir servi l'empereur d'Allemagne Maximilien, deuxième du nom, « lequel, mariant sa fille la reine Isabel au roy Charles IX, m'avoit commandé de la suivre, me résolvant à lui obéir, pour voir la beauté de ce royaume très heureux, et auquel j'ai toujours depuis fait séjour, y étant retenu avec le consentement de mon premier maître et seigneur par Sa Majesté, *pour servir aux exercices honnêtes qu'icelui savoit être en moy*, et ainsi d'avoir eu place honorable ès deux premières cours de la chrétienté. » Le second point qui lui faisait remercier le ciel, « si bénin en son endroit », c'était d'avoir « trouvé le moyen de réduire ce saut merveilleux (le saut cubistique) sous règles et mesures certaines, ce qui n'avoit point été fait devant moi ». Et enfin, c'était de pouvoir dédier le livre où il exposait ses principes, « ce mien petit œuvre », à Sa Majesté très chrétienne de France. Ce livre curieux, orné de nombreuses figures, devenu très rare, est intitulé : *Trois dialogues de l'exercice de sauter et de voltiger en l'air* (Paris, 1599, in-4°).

Nous parlerons plus loin d'un historien de la danse, enthousiaste de son sujet ; mais l'admiration de Bonnet n'approche pas du lyrisme de Tuccaro, qui remonte aux premiers âges du monde, prend la Bible à témoin, cite Homère, Aristote, Platon et bien d'autres, surtout lui-même, pour démontrer l'excellence de l'art de sauter. A l'en croire, Aristote a dit « que le saut qui se fait avec le tour du corps, nommé par les anciens cubistique, est d'une dextérité incroyable entre toutes les autres souplesses corporelles, quelles qu'elles soient, et requiert un bon jugement avec un courage assuré ». Un bon jarret n'est-il pas ici plus nécessaire qu'un bon jugement ? Mais où donc

Aristote a-t-il dit toutes ces belles choses? Est-ce *au chapitre des chapeaux?* ou peut-être au chapitre des cabrioles?

Archange Tuccaro, comme on voit, ne doute de rien. Il est fier d'avoir écrit la grammaire de cet art renouvelé des Grecs. C'est le Lhomond du saut périlleux. Il se fait adresser un sonnet, imprimé en tête de son œuvre :

> Il mérite entre tous une double louange,
> Et qu'on sacre son nom à la postérité ;
> Car bien dire et sauter sont le fait d'un Archange.

Mais ce qu'il y a de plus curieux dans son livre, c'est le renseignement qu'il nous donne sur Charles IX. « Ce magnanime roi, et qui jamais ne sera assez loué — (c'est lui, bien entendu, qui parle ainsi) — étoit désireux au possible de s'exercer à ces sauts périlleux, ès quels j'avois l'honneur de lui servir de maître. » Et en effet Tuccaro prend le titre de *Saltarin du Roi*. Les sauts et les tours que nous trouvons dessinés dans son livre, il les a sans doute représentés devant Charles IX, et son royal élève a dû les exécuter pour son propre compte. Se livraient-ils ensemble au *saut du tremplin*, « l'un des plus beaux pour la proportion juste qu'il a », et dans la gravure que donne Tuccaro, faut-il voir Charles IX et son professeur? Charles IX était-il dessus ou dessous, en l'air ou sur le sol?

Peut-être, dans le silence du cabinet, le roi se livrait-il seulement au saut cubistique, d'après les préceptes de Tuccaro? Heureux s'il ne s'était jamais livré qu'à ces jeux innocents! mais nous n'avons pas à juger ici le politique instigateur de la Saint-Barthélemy; nous devons seulement constater que Charles IX était fort adroit à tous les exercices du corps, et qu'au dire de Tuccaro, le prince aimait à se mesurer avec les plus forts lutteurs, s'étudiait

à la course, tirait fort proprement les armes avec les plus grands maîtres d'escrime, était merveilleusement agile à voltiger sur un cheval de bois, s'adonnait à toute espèce de sauts, était passionné pour les tournois non moins que pour la chasse, enfin s'amusait à dompter les chevaux les plus fiers et les plus difficiles, ou, comme dit son professeur, « les plus rébours ». Par ce côté, le fils de Catherine de Médicis appartient entièrement à notre sujet.

A l'exemple du roi, les gentilshommes de la cour et les nobles en général se livraient à tous ces exercices du corps. L'auteur le constate dès le début de son livre, qui s'ouvre comme un roman de chevalerie. Figurez-vous un château, situé dans une des plus belles contrées de France, la riante Touraine, « si belle, si douce, si bonne et si fertile, dit Tuccaro, qu'elle est tenue pour le jardin de la France, tant pour la douceur de l'air que pour l'abondance des choses nécessaires à cette vie, comme étant remplie de belles campagnes, de grandes et hautes forêts, de fort belles rivières, de grands et spacieux vergers ». Après la célébration des noces royales à Mézières, Charles IX, désireux de montrer ses États à la nouvelle reine, s'était acheminé vers cette province avec une suite nombreuse et brillante. La beauté du pays, la douceur du climat l'engagèrent à y séjourner quelque temps, surtout au château du Boys, l'une des maisons du seigneur de Fontaines ou Fontane. La noblesse des environs se donnait volontiers rendez-vous sur ce domaine; il y avait là comme une école ou une académie de toute sorte d'exercices; on y passait joyeusement la vie; et pendant le séjour du roi principalement, on ne songeait qu'à chasser, « à courir la balle, à combattre à la barrière, jouer à la paume et au ballon », et à deviser de choses et d'autres.

Tel est le lieu de la scène. Or, un jour, dans ce jardin « le plus plaisant et le plus beau qui soit en Touraine »,

tandis que les uns font de la musique, que les autres dansent, et que d'autres tirent les armes, un des seigneurs, revenant de la promenade, demande où est pour lors son cher maître, *le prince des plus rares exercices du siècle;* c'est de Tuccaro qu'il s'agit, vous le devinez bien ; et l'un des assistants répond qu' « il l'a laissé dans sa chambre, *dressant l'architecture de quelques admirables sauts* qu'il avait naturellement inventés ». Quel enthousiasme ! quelle pompe dans le langage ! Dresser l'architecture d'une culbute ! Ces artistes italiens ont une manière à eux de dire les choses les plus vulgaires, mais enfin, l'entrée en matière est trouvée, et Tuccaro part de là pour initier les gentilshommes qui l'entourent aux mystères de l'art de sauter.

Et dire que ces trois fameux dialogues (à quoi tiennent les destinées !) ont failli périr au milieu des discordes civiles, car « étant absent, dit Tuccaro, de cette ville de Paris, à cause de quelques miennes affaires que j'avais au dehors, un peu auparavant la *journée des Barricades*, et n'y pouvant sûrement retourner à cause de la guerre qui s'y était enflammée, sinon que quand Sa Majesté s'en rendit le maître et paisible possesseur », il trouva, c'est-à-dire, il ne trouva plus ses papiers lorsqu'il rentra. Tout était à recommencer, « ce qui ne fut pas petite peine », d'autant plus qu'il craignait que quelqu'un ne voulût « se revêtir de ses œuvres élaborées et composées avec si grand travail » ; et encore cette seconde version, il n'a pu « l'habiller, la digérer », comme c'eût été son désir, « à cause de la cour qu'il m'a toujours fallu suivre deçà et delà ». Quel travail sérieux et longuement médité peut-on demander à un homme, à un sauteur qui suit la cour ! Ce qui ne l'empêche pas de déposer son œuvre, non aux pieds de Charles IX, qui ne vivait plus à cette époque, mais à ceux de Henri IV, où il se jeta, j'aime à le croire, avec sa culbute la mieux réussie.

CHAPITRE VII

LES CUBISTES MODERNES

La foire Saint-Germain. — Une fête à Chantilly sous Louis XV. — Le *somerset* des Anglais. — Quel genre de danse exécuta la fille d'Hérodiade. — Traducteurs et artistes fantaisistes au moyen âge. — La cime des vieilles basiliques est profanée. — La cathédrale de Strasbourg. — Gœthe et le vertige. — Un chien fidèle. — L'héritière des Gowrie.

Italiens et Français étaient nés pour se comprendre et s'apprécier; leur légèreté naturelle devait établir entre eux un lien de famille. Quand je dis légèreté, c'est au propre qu'il faut l'entendre, il s'agit du corps et non de l'esprit. Aussi les Italiens, qui ont toujours excellé dans l'art de sauter, choisissaient-ils volontiers la France pour théâtre de leurs exploits. On vit à Paris, au dix-huitième siècle, un Italien qui égalait, s'il ne surpassait point Tuccaro. Son nom était Grimaldi; mais on le connaissait plutôt par le sobriquet de *Jambe de fer*. Il débuta, vers 1742, à la foire Saint-Germain, et acquit en peu de temps une réputation d'incomparable sauteur. Si sa jambe était de fer, les ressorts du moins étaient d'acier. Sa femme l'aidait dans tous ses exercices : était-ce bien sa femme, sa fille ou sa sœur? « On n'a jamais pu débrouiller leur degré de parenté, dit notre confrère V. Fournel, dans son livre sur les spectacles populaires de Paris. Il avait parié que, dans le divertissement du *Prix de Cythère*, il bondirait jusqu'à la hauteur des lustres, et il tint si bien sa parole que du coup qu'il donna dans celui du milieu, il en fit sauter une

pierre à la figure de Méhémet-Effendi, ambassadeur de la Porte, qui se trouvait dans la loge du roi. A l'issue du spectacle, Grimaldi se présenta devant lui, espérant une récompense ; mais il fut rossé haut et ferme par les esclaves de l'ambassadeur, qui prétendirent qu'il avait manqué de respect à leur maître. Ces Turcs n'ont jamais rien compris aux arts[1] ! »

Avant *Jambe de fer*, on avait vu Crépin, qui pour être boiteux n'en était pas moins ingambe. Crépin avait été précédé par un Basque, nommé Du Broc, qui le premier exécuta le saut du tremplin, en tenant à la main deux torches flamboyantes.

Le rendez-vous de tous ces sauteurs de profession était la foire Saint-Germain, centre de commerce et de plaisir, où pendant deux mois et demi la population parisienne se portait en foule ; car telle était la durée de la foire aux dix-septième et dix-huitième siècles, c'est-à-dire à l'époque de son plus vif éclat. Dans l'origine, elle ne restait ouverte qu'une quinzaine de jours ; mais peu à peu elle avait empiété sur le carnaval, puis sur le carême, et comme elle tendait à se développer dans l'espace non moins que dans le temps, elle avait fini par envahir tout le terrain compris de nos jours entre les rues du Four, des Boucheries, des Quatre-Vents et de Tournon.

> On y voit de tous côtés
> Cent plaisantes diversités...

dit Loret, dans sa *Gazette rimée*, sous la date du 22 février 1664, et quand il fait l'énumération de toutes ces choses curieuses, il les résume en disant :

> Bref, les sept merveilles du monde
> Dont très bien des yeux sont épris,
> Et que l'on voit à juste prix.

1. *Tableau du vieux Paris.* Paris, 1863 ; in-12.

C'est à cette école fameuse que se formaient les célébrités du genre. De cette pépinière féconde sortaient les sauteurs qui figurèrent avec tant de succès dans la fête donnée à Louis XV par le duc de Bourbon sur son magnifique domaine de Chantilly, du 4 au 8 novembre 1722. Le jeune prince visita d'abord le parc dans tous ses détails ; il admira la ménagerie, et comme il en sortait, tout à coup, *par un art magique*, dit le sieur Faure, auteur d'une relation de cette fête, Orphée lui apparut au milieu d'une grotte encadrée de lauriers-roses et d'orangers. Le rôle d'Orphée était tenu par un violoniste de l'Opéra, dont les sons enchanteurs attirèrent la plupart des animaux que le roi venait de voir dans la ménagerie. C'étaient des lions, des ours, des tigres, etc., ou plutôt c'était une troupe de sauteurs déguisés. Aux accents de la lyre, ou mieux du violon d'Orphée, ils s'arrêtent immobiles ; soudain les cors de chasse, les aboiements des chiens se font entendre : sauve-qui-peut général parmi la troupe effarée ; l'ours grimpe au sommet des arbres, s'élance sur la corde et fait cent tours de souplesse et de voltige, les autres se livrent à des bonds et à des sauts prodigieux, en ayant soin toutefois de rester dans l'esprit de leur rôle, et dans le caractère des animaux qu'ils devaient représenter. « Leurs agitations violentes, dit la relation que nous avons sous les yeux[1], paraissaient moins des effets de la terreur que de l'allégresse excessive qui les transportait à la vue de Sa Majesté.

> Louis, quelque part qu'on te voie,
> Tu sais en bien changer les maux ;
> Et faire tressaillir de joie
> Jusqu'aux plus tristes animaux. »

Ah ! pourquoi Louis XV n'a-t-il pas dans la suite usé de

1. *Fête royale donnée à Sa Majesté par S. A. Sérén. Mgr le duc de Bourbon, à Chantilly.* Paris, 32 pages in-4°.

cette faculté rare de changer le mal en bien? Il eût ainsi guéri les maux qu'il avait lui-même causés à la France.

Les Anglais avaient également cultivé l'art de la voltige. Ils pratiquaient non sans succès le saut cubistique, appelé chez eux *somersêt*. On prétend que le mot date du dix-septième siècle, du règne de Jacques Ier, qui avait pour favori Robert Carr, comte de Somerset, très-habile en cet exercice. Mais *somerset* est une forme corrompue pour *somersault*, qui lui-même est une altération du mot *soubresaut*, lequel dérive du *soprasalto* des Italiens. En réalité, ce divertissement était d'une origine beaucoup plus ancienne en Angleterre. Les jongleurs se livraient à ces tours d'agilité pour égayer les princes saxons et les rois normands; ils parcouraient les campagnes, s'arrêtant dans les manoirs et s'y donnant en spectacle. Quelquefois ils allaient chevauchant, pour faire encore mieux briller leur souplesse.

On lit dans les chroniques qu'un jour le roi Édouard II (quatorzième siècle) se divertit considérablement à voir un de ces bouffons qui courait devant lui et qui, de temps en temps, sautait de cheval, en faisant ses culbutes. Le roi lui fit compter 20 shillings; c'était beaucoup pour l'époque, et plus à coup sûr que ne valaient de pareilles gambades.

Le goût très-vif de la noblesse anglaise pour ces exercices bizarres a été cause d'une singulière méprise. Dans les miniatures d'anciens manuscrits (treizième et quatorzième siècles), on voit la fille d'Hérodiade, Salomé, faire le *somerset* devant Hérode pour obtenir une grâce du roi. Cette grâce, il est vrai, c'est la tête de saint Jean-Baptiste. Quoi! la culbute? va-t-on nous demander. En serait-il question dans l'Écriture sainte? Voici ce que dit l'évangile de saint Marc (chap. xi, vers. 22 et suiv.) :

« Un jour qu'Hérode donnait le festin anniversaire de sa

naissance aux grands seigneurs, aux capitaines et aux principaux de la Galilée;

« La fille d'Hérodiade y entra, et *dansa*. Et ayant plu à Hérode et à ceux qui étaient à table avec lui; le roi dit à la jeune fille : Demande-moi ce que tu voudras, et je te le donnerai....

« Et elle, étant sortie, dit à sa mère : Qu'est-ce que je demanderai? Et sa mère lui dit : La tête de Jean. »

Le texte porte simplement : *Elle dansa*. La jeune fille dansa donc un pas ordinaire, avec une grâce séduisante sans aucun doute; mais enfin sans accompagnement de *somersets* ou de culbutes. Les traducteurs des Évangiles, au moyen âge, n'ont pas voulu croire à tant d'innocence. Il leur semblait monstrueux, impossible qu'en échange de deux ou trois entrechats, Hérode eût livré la tête du saint homme. Le prix n'était-il pas hors de toute proportion avec le service rendu? Pour obtenir si facilement une telle faveur, la fille d'Hérodiade avait dû se livrer à quelque danse provocante, à des *cascades* excentriques, à de véritables tours de force. Donc, sans égards pour l'exactitude historique, ou peut-être simplement égarés par une illusion respectable, ces traducteurs et commentateurs firent de la pauvre fille une baladine pareille à celles qu'ils avaient journellement sous les yeux, à ces femmes légères de mœurs et d'allures qui suivaient les jongleurs dans leurs tournées aventureuses.

Ce ne serait rien si les artistes s'étaient bornés à des caricatures tracées sur le papier ou même sur le parchemin, matières qui périssent avec le temps; mais à cette époque, l'homme ne se confiait pas uniquement au papier, il gravait ses pensées au fronton des cathédrales, et les sculptait sur la pierre. On ne concevait la fille d'Hérodiade que dans cette posture grotesque. On peut voir de nos jours, en plusieurs cathédrales, des images

représentant Salomé qui danse la tête en bas et les pieds en l'air.

Ce genre de divertissement était encore de mode sous le règne de Henri VIII, qui s'en amusait fort, et payait grassement ceux qui s'y livraient en sa présence. La reine Marie d'Angleterre avait hérité des goûts paternels; à son couronnement (1553), on vit un Hollandais, nommé Peter, exécuter des tours d'agilité sur la cime de l'église Saint-Paul, qui servait également de théâtre aux évolutions de danseurs de corde. Il s'ébattait sur la girouette du clocher, se tenant tantôt sur un seul pied, tantôt sur les genoux et brandissant un drapeau, d'une longueur démesurée, qu'il faisait ondoyer au vent. Ce drapeau faisait très-bel effet, ainsi que les oriflammes, disposées autour de son échafaudage sur la boule de la croix. Il n'en fut pas de même des torches qu'il avait allumées et qui ne purent brûler, le vent étant trop violent. Pour son adresse et pour les frais de son établissement aérien, Peter reçut, au dire de la chronique d'Holinshed, 16 livres 13 shillings et 4 pence : plus de 400 francs.

Quelle idée singulière d'aller choisir le sommet d'une imposante et vénérable basilique pour s'y livrer à ces jeux grotesques ! Eh quoi ! n'est-ce pas assez que les flèches aiguës des cathédrales appellent souvent la foudre; faudra-t-il encore qu'elles attirent les casse-cou ? Si vous aviez traversé la place de la cathédrale, à Strasbourg, dans les premiers jours d'avril 1860, vous auriez été témoin d'un spectacle sans précédent : à l'extrémité de la flèche qui termine le monument, on voyait s'agiter et se démener une forme humaine pareille à un point sur i. Je dis : on voyait, mais on ne pouvait la distinguer qu'à l'aide d'une lorgnette. C'était un homme qui, à cette hauteur vertigineuse, se livrait à des exercices effrayants ! L'endiablé grimpeur était un jeune soldat de la garnison, qui se sen-

tait attiré par les cimes et les nuages, et qui aimait sa cathédrale de Strasbourg autant que Quasimodo les tours de Notre-Dame de Paris. Il y montait dès qu'il avait un instant de libre, et y restait même plus longtemps qu'il n'eût fallu, sûr que ses chefs n'iraient pas le chercher si haut. La discipline militaire expire à 142 mètres, 133 au-dessus du niveau de la mer, car c'était à cette hauteur que le soldat se livrait à des exercices que la patrie n'exige point de ses défenseurs, mais qui, pour n'être aucunement réglementaires, n'en étaient pas moins périlleux.

Ce jour-là, le vent soufflait avec une extrême violence, qui annonçait assez ce qu'il devait être dans les régions supérieures et surtout aux alentours de la flèche; là, ce n'était plus une simple bourrasque, mais une tempête; on s'en doutait à voir les vêtements de l'audacieux s'agiter convulsivement, sous la rafale qui les fouettait.

Nos lecteurs, nous n'en doutons pas, connaissent la cathédrale de Strasbourg, et plus d'un a fait l'ascension du monument, au moins jusqu'à la plate-forme. Pour arriver là, il suffit d'avoir de bonnes jambes et la respiration facile. Au reste, à mesure qu'on s'élève, on se sent comme porté par l'air qui vous environne, tant il est vif et léger; tel est du moins l'effet que pour notre part nous avons ressenti en y montant. La plupart des étrangers s'arrêtent à la plate-forme; mais les fanatiques, les gens à longue haleine et les ingambes pénètrent plus haut dans les quatre tourelles conduisant à la base de cette pyramide octogone, très hardie et très légère, qui constitue *la flèche*. Vous qui n'êtes point affligés de trop d'embonpoint et ne craignez pas les étourdissements, vous pouvez encore gravir, au delà des tourelles, les huit escaliers tournants qui rampent aux huit angles, jusqu'à *la lanterne*. Gœthe exécuta plus d'une fois cette ascension, précisément pour s'aguerrir contre le vertige. Il a gravé son nom sur la

pierre des tourelles; mais le temps en a déjà rongé quelques lettres. La foudre ne l'a pas épargné non plus ; elle ne pouvait guère s'attaquer plus haut : heureusement le nom de Gœthe est de ceux qui vivent dans la mémoire des hommes plus longtemps que sur la pierre et sur l'airain.

Mais, à peine a-t-on dépassé la *couronne* et au-dessus cet autre évasement appelé la *rosace*, la flèche n'apparaît plus que comme une aiguille d'où s'échappent des branches horizontales, formant une espèce de croix. Ici, plus d'appui, si ce n'est des barres de métal et des saillies de pierre : pour s'élever, il faut employer les pieds et les mains. Enfin, l'extrémité du cimier consiste en un *bouton* de 0m,460 de diamètre. Autrefois, ce bouton servait de piédestal à une statue de la Vierge ; aujourd'hui, c'est un paratonnerre qui termine l'édifice. Or, c'était là, sur cette mince plate-forme, à 142 mètres au-dessus du niveau de la place, que le réfractaire accomplissait de prodigieuses évolutions. Les curieux s'étaient rassemblés devant le parvis, retenant leur souffle et frissonnant d'horreur. L'homme, pendant ce temps, se renversait la tête en bas et les pieds en l'air, annonçant aux habitants des deux rives du Rhin, à la France et à l'Allemagne, le triomphe de la difficulté vaincue.

C'est la première fois qu'un tour de ce genre a été exécuté sur le point culminant du vieil édifice. Quant à l'ascension pure et simple, elle a été réalisée plusieurs fois. Au dix-huitième siècle, un ramoneur allemand grimpa jusqu'au bouton et s'y tint debout, dit la chronique de la cathédrale. En ce temps-là, le paratonnerre n'existait pas encore. La tentative fut trouvée hardie, et une Allemande, Rose-Marie Varnhagen, en fit le sujet d'une fort jolie nouvelle. — Le jour de l'inauguration du chemin de fer de Strasbourg, on vit le même fait se reproduire, et un

amateur salua, du haut de ce périlleux belvédère, le ballon qui partait en l'honneur de la circonstance, et qui passait près de là.

Plus anciennement, un gentilhomme avait fait le pari de se promener sur la balustrade de la plate-forme. Dans cette excursion hardie, il était accompagné par un fidèle caniche. Le malheureux — c'est de l'homme qu'il s'agit — pris tout à coup de vertige, fit un faux pas, et fut précipité dans l'espace. Son corps alla se briser contre les arêtes de pierre. Son chien le suivit volontairement dans sa chute, et en souvenir de cet acte de dévouement, l'image du fidèle animal fut sculptée sur un des côtés du monument. Enfin, on raconte qu'un jeune homme de bonne famille de la ville se livrait encore, il y a plusieurs années, à de tels exercices, et même s'amusait à sauter à pieds joints de la plate-forme sur la balustrade, au risque d'être précipité la tête la première sur le pavé.

Noblesse oblige, dit-on ; mais ce n'était pas à se rompre le cou dans des sauts périlleux, comme il faillit advenir un jour à l'héritière d'une noble famille d'Écosse. Nous avons lu jadis dans une légende anglaise que le seigneur de Gowrie, habitant le manoir de Ruthwen dans la haute Écosse, avait une fille, et que cette fille avait inspiré de l'amour à un jeune homme qui logeait dans une tour voisine. Le père ne voulait pas entendre parler de mariage, l'amoureux n'étant pas de race noble et ne possédant pas les seize quartiers. Un soir, avant la fermeture des portes, la damoiselle de Gowrie trouva moyen de se glisser chez son voisin ; mais la gouvernante, jalouse de n'avoir pas été mise dans la confidence, prévint la comtesse, qui s'élança sur les traces de la fugitive. Entendant les pas de sa mère, la jeune fille court plus vite, monte dans la tour *si haut qu'elle peut monter*, prend son élan, et d'un bond la voilà sur les créneaux de la tour d'en

face, c'est-à-dire chez elle. Le saut mesurait 9 pieds 4 pouces ; c'était à une hauteur de 60 pieds qu'il s'était accompli. L'endroit s'appelle encore aujourd'hui le *saut de la pucelle*.

Amour, ce sont là de tes coups ! Pour toi Léandre traverse l'Hellespont à la nage ; pour toi la demoiselle de Gowrie saute à travers l'espace.

Témoin encore le *saut de Leucade* dans l'antiquité ; c'était bien là, s'il en fut, un saut périlleux, puisque la plupart de ceux qui le tentaient y trouvaient la mort.

CHAPITRE VIII

LES DANSEURS DE CORDE DANS L'ANTIQUITÉ ET AU MOYEN AGE

Fêtes de Bacchus. — Les variétés de la danse de corde. — Les plus habiles danseurs. — Médaille de Caracalla. — Une pièce de Térence. — Les éléphants sur la corde raide. — Funambules du Bas-Empire. — *Le Voleur* sous Charles V. — Le Génois sous Charles VI. — Entrées de souverains. — Danseurs de Venise. — Un funambule à cheval.

Pour produire le saut, la souplesse du corps ne suffit pas; il faut aussi que le terrain sur lequel on opère fournisse un point d'appui satisfaisant. Il est nécessaire que le sol offre une certaine résistance, sans quoi la projection qui résulte de l'extension subite des membres inférieurs, ainsi que nous l'avons expliqué dans le mécanisme du saut, ne pourrait avoir lieu, ou du moins l'effet en serait considérablement amoindri. Le saut demande donc une base favorable; sur un sable mouvant, il est impossible; que le sol au contraire soit élastique, la réaction qui se produit favorise le mouvement de projection, comme il arrive par exemple quand le saut s'effectue au moyen d'un tremplin. Il en est de même quand le point d'appui est la corde raide sur laquelle on se livre, et déjà, dans une haute antiquité, on se livrait aux évolutions les plus bizarres et les plus périlleuses: car l'origine du saut ou de la danse sur la corde se perd dans la nuit des siècles. On en a dit autant du berceau de bien des peuples.

Des historiens aventureux remonteraient jusqu'à la nais-

sance du monde, ou tout au moins jusqu'au déluge, pour découvrir cette origine; nous qui ne visons pas si haut, contentons-nous de la placer en Grèce. Aussi bien les Grecs ont-ils perfectionné tous les arts. On croit que celui-ci prit naissance peu de temps après l'institution des *Ascolies*, fêtes célébrées en l'honneur de Bacchus (1345 ans avant Jésus-Christ).

Pendant cette solennité, l'on s'amusait à sauter à pieds joints ou à cloche-pied sur une outre pleine; c'est le jeu dont il a été question ci-dessus. Quel rapport y avait-il entre une danse de ce genre et la danse de corde? Pour ma part je n'en vois aucun; mais les savants font dériver la seconde de la première. Oui, les savants! car ces messieurs se sont occupés de ce sujet secondaire, et l'on trouve dans la *Grande Encyclopédie*, qui, elle aussi, n'a pas dédaigné les danseurs de corde, la mention très honorable d'une dissertation sur le funambulisme écrite par un docteur allemand au commencement du dix-huitième siècle. Le contraire nous eût étonné; quel champ n'a pas été parcouru par l'érudition allemande?

Quoi qu'il en soit, les Grecs excellèrent bientôt en cet art, comme dans tous les autres. Les expressions multiples que possédait la langue grecque pour désigner les danseurs de corde prouvent la variété des exercices qui s'exécutaient sur ces fils aériens. Il y avait les *Neurobates*, les *Oribates*, les *Schœnobates*, les *Acrobates*. Les uns, suspendus par les pieds, tournaient autour de la corde, comme une roue autour de son essieu; les autres, couchés sur l'estomac, les jambes et les bras étendus dans le vide, glissaient de haut en bas avec la rapidité d'une flèche détachée de l'arc; ceux-ci couraient sur une corde tendue obliquement; ceux-là se contentaient de marcher sur une corde horizontale, mais ils s'y livraient à des sauts et à des tours avec la même assurance que s'ils avaient marché sur le

vulgaire *plancher des vaches*. Ils s'y tenaient avec ou sans balancier, la corde étant lâche ou tendue.

Les Grecs nous ont légué le mot et la chose; le terme d'*acrobate* est, dans notre langue, synonyme de danseur de corde.

Parmi les peuples de l'antiquité, les Cyzicéniens (habitants de Cyzique en Asie Mineure) étaient cités comme très habiles *schœnobates*[1]. Spon l'antiquaire a décrit une de leurs médailles frappées en l'honneur de Caracalla, représentant d'un côté la tête de cet empereur et de l'autre des hommes debout sur une corde inclinée, que cet archéologue croit être des danseurs de corde[2]. Son assertion serait d'ailleurs confirmée par ce passage d'un géographe ancien : « Ce peuple, dit-il, et ses voisins étaient si adroits aux sauts et à la danse, et même sur la corde, qu'ils surpassaient en cela toutes les autres nations et qu'ils se vantaient d'en être les inventeurs et les premiers maîtres. »

Danseurs de corde représentés sur une médaille de Cysique.

Caracalla se plaisait-il donc à ces exercices, ou du moins au spectacle de ces exercices, pour qu'un peuple de son empire frappât en son honneur une médaille avec de pareils emblèmes? Sans doute les Cyzicéniens, en lui donnant un échantillon de leurs talents, pensaient flatter ses goûts particuliers. En effet, les Romains étaient passionnés pour ce divertissement, qui datait, chez eux, de l'introduction des jeux scéniques (l'an 390 de la fondation de Rome),

1. C'est-à-dire marchant sur la corde.
2. *Recherches curieuses d'antiquités*. Lyon, 1863, in-4°.

divertissement exécuté d'abord dans des endroits découverts, et qui fut ensuite porté sur le théâtre. Les Romains, qui ne déployèrent jamais à quelques pieds de terre la grâce et la légèreté des Grecs, leur avaient emprunté l'expression de *schœnobates*, et s'en servirent jusqu'au jour où quelque amateur proposa le néologisme hardi de funambules (*funambuli*), qui n'était d'ailleurs que la traduction exacte du mot grec.

La danse de corde devint un des plaisirs favoris du

Funambule. — D'après une peinture d'Herculanum.

peuple-roi, qui dédaignait pour ce spectacle les jouissances plus nobles et plus raffinées de l'intelligence et de la poésie. On connaît la mésaventure du poète comique Térence. L'*Hécyre* allait être représentée, quand le bruit se répandit que des funambules venaient d'arriver; aussitôt les spectateurs désertèrent en masse, préférant cette grossière exhibition à la peinture des caractères et des passions Que les Français du temps actuel ne se moquent pas trop du goût corrompu des Romains; car ce qui les attire, eux aussi de préférence, ce sont les spectacles qui parlent aux

yeux et aux sens : les féeries, les exhibitions d'animaux, les tableaux vivants. A Rome, les danseurs de corde variaient leurs exercices de cent manières différentes, comme on le voit par une série de peintures, trouvées à Herculanum, et dont nous reproduisons quelques types. Ces tableaux représentent des bacchantes, des danses de satyres et bien d'autres scènes. On y voit des danseurs portant le thyrse, dont ils se servaient peut-être comme de balancier ; il faut remarquer en outre que tous ces acteurs sont coiffés de

Funambule. — D'après une peinture d'Herculanum (*Ant. d'Ercolano.* Tome III, pl. 160-165.)

bonnets de peau, sans doute pour garantir leur tête en cas de chute.

Ce fut l'empereur philosophe Marc-Aurèle qui, ayant été témoin de la chute d'un enfant, ordonna de placer des matelas sous la corde des funambules. Plus tard on tendit des filets, usage qui subsistait encore sous Dioclétien, à ce que nous apprennent les auteurs latins.

Mais les Romains ne se contentaient pas de faire monter des hommes sur la corde raide, ils instruisaient les animaux

à ces ascensions savantes. Sous Tibère, aux jeux Floraux, on vit un spectacle d'un genre particulier : des éléphants marchant sur la corde! Pendant le règne de Néron, un chevalier romain, montant un éléphant, courut sans tomber sur cette trame flexible. Pline parle de combats de gladiateurs où parurent « des éléphants qui firent quantité de tours de souplesse, lançant des épées en l'air, et qui même se battirent comme des gladiateurs, dansèrent la pyrrhique et marchèrent sur la corde. » Chose incroyable! ces lourds mammifères, au dire du même écrivain, descendaient même à reculons.

Les Pères de l'Église s'élevèrent contre un spectacle si dangereux. Depuis l'établissement du christianisme, la vie d'un homme même le plus infime était comptée pour quelque chose; à quoi bon l'exposer inutilement? Le temps n'était plus où le sang devait couler dans les cirques pour divertir les oisifs de la galerie! A l'époque dont nous parlons, il n'était plus question de matelas ni de filets destinés à l'amortissement des chutes. Les funambules tendaient leurs cordes à des hauteurs inouïes; ces cordes étaient obliques. « On ne pouvait y marcher — dit saint Jean Chrysostome dans un passage traduit par le savant bénédictin Bernard de Montfaucon — qu'en montant ou en descendant. Un coup d'œil mal dirigé, un manque d'attention, suffisaient pour précipiter le funambule dans l'orchestre. » Les danseurs qui divertissaient les Grecs du Bas-Empire étaient très-exercés dans leur art; « quelques-uns, ajoute l'écrivain pieux, après avoir marché sur cette corde, s'y dépouillaient et s'y revêtaient comme s'ils avaient été dans leur lit, spectacle que plusieurs n'osaient regarder, et les autres tremblaient, voyant une chose si périlleuse[1]. »

1. *Les modes et les usages du règne de Théodose le Grand*, par le révérend Bernard de Montfaucon (*Mémoires de l'Académie des inscriptions*, t. XIII, 1870, in-4°).

« Dans le naufrage du monde romain, la danse de corde ne périt pas, et l'historien la retrouve chez les Francs, nos aïeux, servant d'intermède lors de ces grands marchés et de ces foires qui étaient presque le seul rendez-vous de la société d'alors. Ceux qui pratiquaient cet exercice venaient toujours en compagnie de quelque montreur d'animaux ou de quelque charlatan qui débitait des drogues. Dès le temps de saint Louis, on signale un ménestrel faisant l'ascension périlleuse. Plus tard, sous le sage Charles V, on vit quelque chose de plus étonnant; un homme, à Paris, qui avait une telle *appertise* (habileté), qu'il sautait merveilleusement, qu'il *tombait* (comme on disait alors) et faisait sur des cordes fixées en l'air plusieurs tours qui semblaient alors chose impossible; « il tendoit des cordes bien menues, venant depuis les tours de Notre-Dame de Paris jusques au palais et plus loin; et par-dessus ces cordes, en l'air, sailloit et faisoit des jeux d'appertise, si bien qu'il sembloit qu'il volât; aussi *le Voleur* étoit-il appelé. » C'est la docte Christine de Pisan qui raconte cette histoire dans son *Livre des faits et bonnes mœurs du sage roi Charles*[1]. Elle ne manqua pas d'aller voir le funambule comme tous les Parisiens du temps, et elle affirme, — ce que nous faisons tous, tant que nous sommes, devant un spectacle extraordinaire, ignorant ce que réserve l'avenir et n'ayant pas présents à la mémoire tous les tours merveilleux des siècles passés, — elle affirme que cet homme « n'avoit jamais eu son pareil en ce métier ». Il vola ainsi par plusieurs fois devant la cour, continue la dame. Et comme, à quelque temps de là, le roi apprit que cet homme avait manqué la corde qu'il devait *happer* avec le pied, et qu'il s'était entièrement broyé : « Certes, dit-il, il est impossible qu'à la fin il n'arrive malheur à un

1. Livre III, ch. xx.

homme qui présume trop de son sens, de sa force, de sa légèreté, ou de tout autre chose. »

En présence de cette réflexion pleine de sens, force nous est de reconnaître que Charles V n'avait pas reçu sans raison le titre de *Sage*. Son successeur, Charles VI, n'en dit pas autant; mais ne nous hâtons point de l'accuser, car il était tout entier à sa jeune épouse, Isabeau de Bavière. C'était, en effet, pour l'entrée solennelle de cette princesse dans sa bonne ville de Paris (1385), et pour les fêtes longuement décrites par Froissart, qu'un Génois (ou Genevois) fit voir aux Parisiens une chose merveilleuse. Un mois environ avant la venue de la reine, ce maître *engigneur d'appertise* (ingénieux inventeur) avait tendu sur la tour Notre-Dame une corde, laquelle, dit Froissart, « comprenoit moult haut et par dessus les maisons » et venait s'attacher au plus haut pignon sur le pont Saint-Michel; quand la reine et ses dames passèrent en la grand'rue Notre-Dame, le Génois sortit de l'échafaud dressé sur la tour, et de là s'en vint sur la corde en chantant au-dessus et tout le long de la rue où défilait le cortège; et comme l'obscurité commençait, il tenait en sa main deux flambeaux allumés, qu'il secouait dans sa course, hommes et femmes « s'émerveilloient comment ce se pouvoit faire », et lui « toujours portant les deux cierges allumés, lesquels on pouvoit voir tout au long de Paris et au dehors de Paris, deux ou trois lieues loin », fit des tours de toute espèce, « tant que la légèreté de lui et ses œuvres furent moult prisées ».

Suivant les *Grandes Chroniques de Saint-Denys*, la corde, partant de Notre-Dame, s'arrêtait, non sur une maison du pont Saint-Michel, mais au pont au Change, tout tendu de taffetas bleu, parsemé de fleurs de lis d'or. « Et il y avoit un homme assez léger, habillé en guise d'un ange, » qui s'en vint des tours de Notre-Dame « droit audit pont

et y entra par une fente de ladite ouverture, à l'heure que la reine passoit, et lui mit une belle couronne sur la tête. » Mais comment cet homme y vint-il? « *Par engins* », disent ces chroniques: ce n'était donc pas naturellement, de son pied léger, en dansant et sautant, en un mot à la manière des funambules ; cet ange improvisé repartit ensuite de la façon dont il était venu, c'est-à-dire qu'il « fut retiré par ladite fente, comme s'il s'en retournait de soi-même au ciel ». Je laisse aux critiques compétents le soin d'accommoder ces deux versions.

Quelques-uns ont prétendu que le *Génois* mentionné par Froissart était le même que le *Voleur*, dont nous avons parlé ci-devant; mais nous demanderons, avec M. Victor Fournel, déjà cité, « comment un homme qui s'était entièrement broyé dans une chute sous le règne de Charles V, se trouvait si ingambe sous le règne de Charles VI ».

Ce divertissement devint à la mode pour l'entrée et la réception des souverains. Nous voyons qu'Édouard VI d'Angleterre, passant par la cité de Londres pour son couronnement (1547), s'arrêta devant le cimetière Saint-Paul, « où il y avait, dit l'*Archæologia Britannica*, une corde aussi grande qu'un câble de navire, tendue depuis les créneaux de la cathédrale Saint-Paul, assujettie par une ancre à son extrémité; quand Sa Majesté approcha de la porte dite *du Doyen*, un étranger, natif d'Aragon, descendit à plat ventre, la tête en avant, les bras et les jambes étendus, depuis les créneaux jusqu'à terre, comme une flèche partie d'un arc; puis il se leva, s'avança vers le roi, dont il baisa le pied, et après quelques paroles, prit congé, remonta sur sa corde jusqu'au milieu du cimetière, où il fit des tours et des gambades, avec une corde qu'il avait autour de lui; ayant pris en main cette corde, il l'assujettit au câble, s'y attacha par la jambe droite, resta pendu

de cette façon pendant quelque temps; après quoi, se redressant, il défit les nœuds et redescendit. Ce qui retint le monarque et toute sa suite pendant un long espace de temps. »

Ce tour fut répété, peut-être par le même, sous le règne suivant; car, selon la chronique d'Holinshed, parmi les spectacles donnés à Londres pour la réception de Philippe d'Espagne, époux de la reine Marie, « un homme descendit sur une corde, attachée aux créneaux de l'église Saint-Paul, la tête en avant, ne se tenant ni avec les mains, ni avec les pieds; ce qui, peu de temps après, lui coûta la vie. »

En France, la province n'était pas restée en arrière de la capitale. Le grave chroniqueur de Louis XII, Jehan d'Authon, ce religieux minime qui suivit le roi dans tous ses voyages, n'a pas dédaigné de transmettre à la postérité le nom d'un jeune danseur émérite, George Menustre, qui se livrait à travers l'espace aux danses les plus périlleuses, aux sauts les plus hardis. On le vit à Mâcon, sur une corde qui allait de la grande tour du château jusqu'au clocher des Jacobins, rester suspendu par les pieds, même par les dents, à 26 toises du sol. Un historien précédent avait déjà parlé de tours merveilleux exécutés à Milan, devant les ambassadeurs du roi de France Charles VII, par un *Portugalois*.

Il semble que chaque peuple recherchât des étrangers pour ces exercices; tantôt c'est un Génois qui se montre aux Parisiens; tantôt un Aragonais aux habitants de Londres; tantôt un Portugais aux Italiens. Et pourtant les Italiens étaient assez riches de leur propre fonds, assez habiles par eux-mêmes, pour n'avoir pas besoin d'artistes venus du dehors. Venise avait ses danseurs de corde, qui exécutaient leurs évolutions le jour de la fête de saint Marc, patron de la ville, en présence du doge, du sénat et

Danseur de corde à Venise. (D'après une gravure du temps.)

des ambassadeurs étrangers. On dit même qu'en 1680, un homme monta sur la corde et en descendit à cheval devant cinquante mille curieux[1]. Il ne faut pas confondre cette ascension annuelle avec une autre qui avait lieu pendant les fêtes du carnaval, et qui précédait le jeu des *Forze d'Ercole* dont nous avons parlé plus haut. L'adresse et la dextérité n'avaient rien à voir dans ce dernier spectacle : le matelot déguisé en Mercure venait, sur la corde, présenter au doge un bouquet et un sonnet, — il n'y a pas de fête italienne sans quelques sonnets; — ce matelot, dis-je, était retenu par des cordes passées dans des anneaux qu'il avait à ses ailes, c'est-à-dire aux pieds et aux épaules : ce qui détruisait toute illusion. Cette ascension sans péril et partant sans beaucoup d'intérêt pour le public, qui recherche avant tout les émotions, se faisait au milieu d'un feu d'artifice tiré en plein jour. Nous avons pourtant vu des estampes du dix-huitième siècle où le funambule est figuré glissant du haut en bas de sa corde sur la poitrine au milieu de pièces d'artifice qui l'entourent d'une auréole lumineuse, et sans qu'il soit retenu par aucun mécanisme.

1. Malcolm, *Manners of Europe*. London, 1811; in-8°.

CHAPITRE IX

LES DANSEURS DE CORDE (SUITE)

Éclipse et renaissance de la danse de corde. — Les Turcs en faveur. — Faux Turcs. — Hall, favori de la cour de Charles II. — Rivalités d'artistes sous Louis XIV. — Les danseurs de la foire Saint-Germain. — Chez Nicolet. — L'Empire. — En Amérique. — Les sonneurs de cloches à Séville. — Les indigènes de Taïti.

Pendant que l'Italie produisait de tels artistes, en France, l'art de la danse de corde s'était altéré, dégradé, perdu, résultat trop heureux, qu'on devait sans doute au mouvement de la Renaissance. Pendant ce réveil de la pensée, dans cette réaction contre la barbarie du moyen âge et les plaisirs grossiers, baladins et bateleurs ne furent pas tenus en grande estime; au culte de la matière succédait le règne de l'esprit. Cependant, dès Henri II, on signale un Turc de talent, opérant avec un bassin (pourquoi ce bassin?) sur deux cordes, l'une tendue au-dessus de l'autre, et qui se laissait glisser de la première à la seconde, en faisant des tours originaux. C'est Sauval qui parle de ce danseur, d'après un historien du temps qui se sent pris pour lui d'une vive admiration. Faut-il donc croire, avec M. Fournel, « que ce Turc fut un des restaurateurs de la haute école, et qu'on lui doit en partie cette renaissance de la danse de corde, contemporaine de la renaissance des lettres? »

On pourrait peut-être se demander également si ce Turc

était authentique. Nous voyons, à partir de cette époque, quantité de Turcs exhibés dans les spectacles populaires ; et cela non seulement en France, mais en Italie et en Angleterre. Les Ottomans étaient alors un épouvantail pour l'Europe ; les papes lançaient contre eux l'anathème et prêchaient la guerre sainte. Un Turc était par lui-même une curiosité ; s'il dansait sur la corde raide, qui était une autre curiosité, quelle amorce pour le Parisien ! Donc, on ne devait se faire aucun scrupule, en ce temps-là, de produire de faux Turcs, de même qu'aujourd'hui les impresarios montrent de faux Indiens, et de faux sauvages, moins simples, à coup sûr, et moins niais que les badauds venus pour les contempler.

Réunissait-il toutes les qualités d'un Turc pur sang, ce Turc dont parle Bonnet, dans son *Histoire de la danse*? L'auteur l'avait rencontré à Naples, dansant sur une corde tendue dans une rue fort large, aux fenêtres d'un cinquième étage, et cela sans balancier, ou sans contrepoids, comme on disait vers la fin du dix-septième siècle. « Il ne paroissoit qu'un enfant à ceux qui le regardoient de la rue ; aussi avoit-il, pour se rassurer, des matelas sur le pavé, de la longueur de la corde. » Et cet autre Turc que le même eut occasion d'admirer à la foire Saint-Germain, sur le déclin du grand siècle? C'était un fort habile homme, faisant de la haute voltige aérienne, ce qui, peu de temps après, lui coûta la vie, à la foire de Troyes, où l'un de ses compagnons, un Anglais, autre fameux danseur, graissa méchamment les fils sur lesquels le maître descendit debout et à reculons. « Il est assez ordinaire, ajoute gravement Bonnet, de voir *de pareils attentats contre ceux qui excellent dans les arts* : l'histoire nous en fournit quantité d'exemples, surtout pour la peinture et la sculpture[1]. »

1. *Histoire générale de la danse sacrée et profane.* Paris, 1723 ; in-12.

Excellence dans les arts, attentats, peinture et sculpture, voilà de bien grands mots, à propos d'un funambule ! Mais l'honnête Bonnet sort de la mesure, et n'observe pas la note juste, faute impardonnable pour un musicien, ou du moins pour un historien de la musique et de la danse. Car Bonnet avait fait également une *Histoire de la musique*. Mais, que voulez-vous ! il était plein de son sujet — ainsi que tout écrivain convaincu doit l'être, et volontiers il eût dit, comme le maître à danser, dans *le Bourgeois Gentilhomme* : « Il n'y a rien qui soit si nécessaire que la danse ». — « Tous les malheurs des hommes, tous les revers funestes dont les histoires sont remplies, les bévues des politiques, les manquements des grands capitaines, tout cela n'est venu que faute de savoir danser.... » Aussi met-il son livre *de la Danse* sous la protection de S.A.R, Mgr le duc d'Orléans, petit-fils de France. « L'exercice qui en fait le sujet, dit-il, a servi aux rois les plus sages et aux héros les plus illustres de l'antiquité à signaler leur joie dans les plus grandes occasions de fêtes et de réjouissances publiques. » Mais, dès cette époque, on pouvait constater la décadence de l'art sérieux, ce qui contriste fort l'honnête Bonnet. « Bientôt, on ne dansera plus que des danses baladines ! » s'écrie-t-il avec désespoir. Ce qui « confirme avec raison le reproche de l'humeur changeante des François, qui, en cela comme en bien d'autres choses, sacrifient souvent le bon au plaisir de la nouveauté ».

Le prestige du Turc se conserva longtemps encore ; on vit à Londres, sous le règne de George II, un Turc faire des prouesses sur la corde, sans balancier, et y jongler avec des oranges. Mais, au dire de Strutt, l'enthousiasme fut bien refroidi lorsqu'une de ses oranges étant tombée, on s'aperçut que c'était une boule de plomb peinte à s'y méprendre. Il semble pourtant qu'en ce cas la matière

importait peu ; — l'essentiel et le difficile était de jongler.

Mais l'Angleterre n'avait pas besoin d'être soutenue par la Turquie; elle savait voler de ses propres ailes. Pendant le règne si frivole de Charles II, un danseur de corde, Jacob Hall, avait fait les beaux jours de Londres. Son portrait a été conservé dans la collection de Granger ; on n'en eût pas fait plus pour un citoyen utile. Il est vrai qu'il avait été célèbre un moment. C'était un des plus jolis hommes qu'on pût voir, ayant des formes gracieuses et élégantes, la tournure d'Adonis jointe à la musculature d'Hercule. Jacob Hall eut maintes bonnes fortunes, même à la cour; pendant quelque temps il *balança* le roi dans le cœur de la tendre Castelmaine, plus tard duchesse de Cleveland. Si vous voulez être édifié à ce sujet, consultez les *Mémoires* d'Hamilton, les chroniques et les chansons du temps.

La France n'était pas au-dessous de l'Angleterre, et le siècle de Louis XIV n'aurait pas été complet, si l'art de danser sur la corde avait fait défaut, au milieu de l'éclat que jetaient tous les autres arts. Mais ces mortels, habitués à marcher dans les airs, avaient de très-hautes prétentions ; ils empiétaient sur le domaine des acteurs, des vrais comédiens, qui jetèrent les hauts cris. L'art dramatique méritait certes d'être favorisé plutôt que l'art acrobatique. Des ordonnances qu'on fut souvent dans la nécessité de renouveler, interdirent aux danseurs de corde les exercices sur la voie publique; c'était les réduire aux spectacles forains. En effet, on les voit dès lors apparaître aux foires Saint-Germain, Saint-Ovide et Saint-Laurent, surtout à la première. Mais ce ne sont plus, comme par le passé, les individualités ne relevant que d'elle-mêmes, et opérant pour leur propre compte; c'est un principe nouveau, le principe d'association,

qui domine; les danseurs à cette époque ne sont que des gagistes, à la solde d'un directeur. Des troupes se forment; l'exploitation de l'homme sur la corde est inventée!

Parmi les derniers solistes du genre, citons Trivelin, le premier qui ait dansé sur la corde, à Paris, sans balancier, au commencement du dix-septième siècle, et, en 1649, un funambule qui tomba dans la Seine, la tête la première, en allant de la tour de Nesle à la tour du Grand-Prévôt, c'est-à-dire de l'emplacement actuel de la Monnaie à l'église Saint-Germain l'Auxerrois. « Il avait négligé peut-être, dit M. Victor Fournel, de mâcher avant ses exercices cette racine qui servait de préservatif à tous ses confrères contre le vertige et les étourdissements; mais il avait eu du moins la prudence, dont il ne se repentit pas, de dresser sa corde au-dessus de la rivière. » Bonnet parle aussi de cette herbe merveilleuse; il prétend même que les chamois et les bouquetins en broutent la feuille avant de monter sur la cime des hautes montagnes.

Les troupes signalées alors comme les plus remarquables à la foire Saint-Germain étaient celles d'Allard, de Bertrand et de Maurice Vondrebeck. Ce dernier, ainsi que son nom l'indique, était originaire de Hollande. C'est lui, sans doute, qui figure dans une série d'estampes que contient l'œuvre de Bonnard, à la Bibliothèque nationale[1]. Ces dessins représentent les hauts faits de deux couples de danseurs de corde, un couple hollandais, un couple anglais, plus un Turc seul. En quoi consistaient leurs évolutions? Écoutons M. Victor Fournel : « On en vit qui dansaient sur la corde, armés de pied en cap, les

1. *Costumes du siècle de Louis XIV*, t. VII, in-folio. — Cabinet des estampes.

jambes enchaînées, les pieds enfoncés dans des sabots ou des bottes, en faisant l'exercice du drapeau, en jouant du violon, sur le dos, sur la tête, entre les jambes; on vit des singes, des rats, des serpents rivaliser avec les plus habiles funambules. »

Les traditions de la foire Saint-Germain et autres endroits non moins fréquentés furent recueillies et continuées par Nicolet, au dix-huitième siècle. Ce respectable impresario, qui s'est fait un nom dans les arts, avait pour maxime qu'il ne faut jamais prendre violemment son public, *l'empoigner*, comme on dirait aujourd'hui; mais l'amadouer peu à peu, et le tenir en haleine par une série d'effets dont la gradation doit être habilement ménagée. Chez lui, chaque lever de rideau découvrait de nouveaux prodiges; de là le dicton si connu : *De plus en plus fort, comme chez Nicolet*. Mais ce n'était pas à son intelligence que cette devise pouvait s'appliquer : Nicolet ne brillait guère par l'esprit. Un jour, il passe à côté d'un de ses musiciens, qui tenait son instrument au repos.

— Que faites-vous là? lui demande-t-il. Et pourquoi ne jouez-vous pas votre partie?

— Je compte les pauses, répond le gagiste.

— Eh! monsieur, lui crie Nicolet, en l'accablant d'injures, je ne vous ai point engagé pour compter les pauses. Jouez comme les autres, ou je vous chasse!

On dira qu'il n'avait pas besoin de se mettre en frais, puisqu'il ne dirigeait que des comédiens de bois. Mais c'est peut-être là que l'esprit est le plus nécessaire : des acteurs qui ne parlent pas ne peuvent rectifier les bévues de la pièce. Nicolet d'ailleurs ne s'en tint pas aux marionnettes; son ambition s'étant accrue avec son succès, il acheta des terrains sur l'emplacement desquels il bâtit une véritable salle de spectacle avec des acteurs en chair et en os, et aussi des danseurs de corde. C'est alors qu'ayant

eu l'honneur de jouer à Marly devant Louis XV, en 1772, il obtint le privilège d'appeler son théâtre : *le théâtre des Grands Danseurs du roi*.

De cette officine sortit une femme dont la hardiesse et l'agilité firent les beaux jours de l'Empire. La génération actuelle a pu la voir encore reprendre, en cheveux blancs, le chemin pénible de la corde raide, gravi plus lestement par elle dans un âge plus heureux. Les médaillés de Sainte-Hélène pourraient seuls nous dire au juste ce qu'elle fut à son aurore et dans son éclat, lorsqu'elle célébrait à sa manière le triomphe des armées françaises, et que, se multipliant sur la corde, elle représentait à elle seule d'effroyables mêlées, des prises de ville et le passage du Saint-Bernard. Il fallait la voir à Tivoli, légère et sémillante, sur un fil oblique, à 20 mètres du sol, s'élancer, se perdre au milieu des pièces d'artifice et des gerbes de feu, puis, sortant du sein des nuages comme une déesse d'Homère, bondir jusqu'au faîte, et s'y reposer dans une apothéose de feux de Bengale! La littérature de cette époque ne jeta jamais autant d'éclat que la danse de corde.

La route était tracée. Les femmes s'y précipitèrent avec ardeur. Les amateurs se souviennent encore de la Malaga, « jeune personne à la physionomie suave et rêveuse, funambule de l'école métaphysique, dit M. Fournel, pleine de poésie et d'expression, qui dansait sur la corde avec les ailes d'une sylphide et les grâces décentes chantées par Horace ». La Malaga eut une fille qui apprit à marcher sur la corde avant de marcher sur la terre, et qui se produisit à Versailles, en 1814, devant un parterre de rois. Ce fut en l'honneur des souverains alliés qu'elle exécuta son ascension à 200 pieds au-dessus de la pièce d'eau des Suisses.

Les femmes ne doivent pas nous faire oublier les artistes de l'autre sexe, Furioso, par exemple, qui vivait en-

core au commencement de ce siècle, l'illustre Furioso, l'un des plus étonnants sauteurs qui aient jamais existé. La danse de Furioso ressemblait à son nom; elle était orageuse, tourbillonnante, diabolique. Aussi, l'on comprend la rage qui s'empara de lui, quand il fut surpassé par deux novices, à la salle Montansier, sur le théâtre même de ses exploits. On craignit un instant qu'il ne se passât, de désespoir, son balancier au travers du corps; mais le public ne tarda pas à se rassurer à son endroit, en apprenant qu'à la Saint-Napoléon prochaine, Furioso devait traverser la Seine sur une corde, du pont de la Concorde au pont Royal.

Cette équipée sembla trop dangereuse et la police s'y opposa. Voilà comme on était encore arriéré en 1810. Mais depuis lors, que de progrès accomplis! Le Niagara, avec sa formidable cataracte, a été traversé sur la corde raide, à quelques centaines de pieds de hauteur; et le funambule y marchait, courait et dansait; un *steamer*, passant sous la corde, lui offrit une bouteille de vin, qui fut acceptée, hissée, vidée et rendue en moins d'un instant. Les journaux américains le disent; mais ce n'est peut-être pas une raison suffisante pour le croire.

Le point essentiel, dans ce genre d'exercice, est de conserver le centre de gravité. Pour se maintenir droits et fermes sur la corde, les anciens funambules portaient toujours un bâton muni de balles de plomb à ses deux extrémités, et ce balancier, ils le dirigeaient tantôt à droite tantôt à gauche, selon qu'ils avaient à changer la position de leur centre de gravité. Mais la nouvelle école s'est depuis longtemps affranchie de cette tutelle, et les opérateurs modernes escaladent le ciel, les bras libres et dégagés de toute entrave. Quelques-uns se contentent de fixer les yeux sur quelque point éloigné, situé dans le même plan que la corde, et pour le reste, ils s'abandonnent à la

grâce de Dieu, à leur souplesse et à la solidité du fil qui les soutient dans l'espace.

La même confiance anime ces jeunes Espagnols qui, à certains jours de fête, montent dans les campaniles de cathédrales et tirent les cloches à toute volée. Tandis que les sonneurs en titre se reposent, — ces amateurs se suspendent aux cloches, les lancent avec toute la force dont ils sont capables, et les accompagnent dans leurs violents soubresauts. Dans nos églises, on sonne les cloches avec un calme régulier; mais ici, tout homme de bonne volonté qui se présente peut exercer ses talents, et la durée de la sonnerie dépend uniquement du caprice ou plutôt de la vigueur et de la patience des individus. Aussi je vous laisse à penser quel est le vacarme, quand toutes les cloches d'un monument sont mises en branle de cette manière originale et furibonde. Lorsqu'on entre, par exemple, dans la Giralda de Séville, et que les vingt cloches s'agitent à la fois, c'est à donner le vertige. Et quel singulier spectacle de voir ces hommes balancés à travers l'espace avec la cloche qu'ils étreignent de leurs bras! La première fois que je fus témoin de ce spectacle, dit un touriste français (*Illustration*, 8 janvier 1859), je passais près de l'église *el Salvador del mundo*. Quelques personnes regardaient en l'air, et une bonne vieille Espagnole, qui se rendait à l'office, s'écria près de moi : « Ce ne sont pas des hommes, ce sont « des diables! » ce qui me fit regarder en haut comme les autres, et je crus d'abord qu'un malheureux s'était embarrassé dans la corde qui sert à mettre la cloche en mouvement.

« Mais je vis bientôt que c'était un jeu. Un autre sonneur apparaissant à son tour, suspendu dans les airs, ou bien tenant la cloche par les oreilles ou par la charpente qui lui sert de balancier, et, la suivant dans son mouvement, se

Sonneurs de cloches, à Séville.

trouvait la tête en bas vers la place quand la cloche rentrait dans le clocher. »

Passe encore pour les habitants de Taïti, dont le plaisir est de se suspendre et de se balancer à une longue corde accrochée à la cime d'un palmier qui surplombe la mer. Les Taïtiens sont des êtres primitifs, habitués à grimper au faite des arbres les plus élevés. D'ailleurs, s'ils font une chute, ils se retrouvent dans leur élément favori. L'eau est aussi familière à ces sauvages que la terre ferme; ils courent avec autant d'agilité dans l'une que sur l'autre.

CHAPITRE X

LA COURSE DANS L'EAU, OU NATATION;
HAUTS FAITS

La natation dans l'antiquité. — Amour d'Héro et de Léandre. — Traversée de l'Hellespont. — Dissertation critique. — Lord Byron résout la question. — Ses talents comme nageur. — Son pari à Venise. — Importance de cet art chez les anciens. — Les femmes romaines — Pantomimes aquatiques. — Flavius Josèphe.

Qu'est-ce, en effet, que le nageur? Un coureur qui a changé de terrain. Entre la course et la nage, il n'y a qu'une différence d'éléments. Aristote les considérait comme deux exercices de la même famille, ou plutôt comme un seul et même exercice, exigeant une grande souplesse de nerfs et de muscles.

Autrefois, comme au reste à toutes les époques, les meilleurs nageurs furent les habitants des côtes ou des îles, ou bien les peuples habitués à courir les mers pour se livrer au commerce. Les Phéniciens et les Carthaginois étaient très habiles dans l'art de nager. C'était, d'ailleurs, un exercice en faveur chez tous les peuples anciens, et il n'y eut guère que les Perses qui firent exception à cette règle générale. Comme ils rendaient aux fleuves un culte idolâtre, ils n'osaient pas s'y tremper les mains, à plus forte raison s'y plonger le corps.

Parmi les Grecs, les Athéniens, et surtout les habitants de l'île de Délos, étaient regardés comme les meilleurs nageurs. L'adresse de ces derniers était passé en pro-

verbe. Socrate, ne pouvant expliquer certains passages d'Héraclite le philosophe, tant ils étaient obscurs embrouillés, s'écriait : « Pour se reconnaître au milieu de tant d'écueils, il faudrait être un *nageur de l'île de Délos* ».

Léandre ne pouvait se vanter d'une origine semblable, mais ce n'en était pas moins un fort nageur. Il était épris, comme chacun sait, d'une jeune et belle prêtresse nommée Héro :

> ... Nonnain à Vénus dédiée,

dit Clément Marot dans son poème.

Elle vivait à Sestos, sur l'Hellespont, rive d'Europe, tandis que Léandre résidait à Abydos, en Asie, sur la rive opposée :

> Seste jadis fut ville fréquentée,
> Vis-à-vis d'elle, Abide étoit plantée :
> Et entre deux flottoit l'eau de la mer.

Cette mer, Léandre la traversait tous les soirs à la nage pour se rendre auprès de son amante, guidé par un fanal que la jeune prêtresse avait soin d'allumer au sommet d'une tour

> dessus la mer assise,
> Où ses parents, bien jeune, l'avoient mise.

Et Marot ajoute :

> Je te supply, lecteur,
> Qui par la mer seras navigateur,
> Fais-moy ce bien, si passes là autour,
> De t'enquérir d'une certaine tour,
> Là où Héro — un temps fut — demeuroit,
> Et des créneaux à Léandre éclairoit.

Léandre donc s'avançait à la nage, sans rien craindre

> Tirant toujours vers la claire lanterne.

Héro poussait le zèle jusqu'à couvrir de son manteau la lumière vacillante, lorsque le vent soufflait avec trop de violence. Mais une nuit, nuit lamentable! elle oublia cette sage précaution, peut-être même négligea-t-elle tout à fait l'éclairage du phare; elle en fut cruellement punie, car le lendemain, au point du jour, le premier objet qui s'offrit à ses yeux fut le corps de son amant, que les flots avaient rejeté sur le rivage. Léandre n'avait pu lutter à la fois contre les ténèbres et contre Neptune en courroux. De désespoir, la jeune prêtresse se précipita dans la mer.

Héro et Léandre. (Médaille d'Abydos.)

> Ainsi, Héro mourut le cœur marri
> D'avoir vu mort Léandre, son ami,
> Et après mort, qui amans désassemble,
> Se sont encor, tous deux, trouvés ensemble.

On se demande pourquoi Léandre, au lieu de se fatiguer à fendre les vagues à la nage, ne prenait pas tout bonnement une barque : c'était un procédé moins économique sans doute, mais beaucoup plus simple, et surtout moins dangereux.

On dira peut-être qu'il ne voulait pas attirer l'attention sur son équipée, et qu'il n'eût pas été prudent de mettre un tiers dans la confidence; en ce cas, Léandre pouvait monter et diriger seul son esquif nocturne. Mais la question n'est pas là; les contes des poëtes et des romanciers ne sont pas articles de foi; et chacun peut, sans se compromettre, révoquer en doute les récits d'Ovide et de Musæus.

L'important n'est donc pas de savoir si cet

. adolescent
Nommé Léandre, agréable entre cent,

a traversé réellement l'Hellespont à la nage, mais si d'autres auraient été capables d'en faire autant ; en un mot, si cette traversée est praticable. Depuis Abydos, embarcadère naturel de Léandre, jusqu'au débarcadère de Sestos, la distance était de 30 stades ; car les deux villes ne sont pas vis-à-vis l'une de l'autre, comme on pourrait le croire ; Sestos est située plus au nord. 30 stades pour aller, autant pour revenir, c'est difficile à croire. Aussi cette distance considérable a-t-elle mis la critique en éveil. En présence d'un tel chiffre, quelques-uns ont rejeté purement et simplement dans le domaine de la fable l'histoire si touchante des amours d'Héro et de Léandre. Mais d'autres ont essayé de prouver que ce n'était pas une fiction : suivant eux, Léandre devait chercher à abréger son voyage le plus possible, afin de diminuer d'autant les risques de la traversée ; par conséquent, il prenait le chemin le plus court. Qui donc, à sa place, n'aurait pas fait de même? On peut supposer qu'il suivait à pied le bord de la mer, jusqu'au point où l'Hellespont a le moins de largeur ; et par un hasard heureux, ce point se trouvait juste en face de la tour habitée par la jeune prêtresse. Or, en cet endroit l'Hellespont ne mesurait que 7 stades[1] ; c'est, selon le calcul du géographe d'Anville, quatre fois la largeur de la Seine, prise au-dessus de Paris. Ainsi raisonnent les académiciens en jugeant des autres par eux-mêmes ; car il est probable que tout académicien, pour se rendre aux séances

1. 7 stades = 1255 mètres. Je dis : *mesurait* et non *mesure* ; car l'état des lieux n'est pas resté le même. Les courants ont sans doute élargi le canal, dont la largeur actuelle à l'endroit dont nous parlons, est de 1960 mètres. (Voyez l'*Itinéraire en Orient*, dans la *Collection des Guides-Joanne*. — Paris, Hachette.)

du palais de l'Institut, suit autant que possible la ligne droite, qui est la plus courte; — mais le chemin des amoureux n'est-il pas celui des écoliers, c'est-à-dire le plus long?

Quoi qu'il en soit, pas un de ces critiques qui dissertaient tranquillement au coin de leur feu sur le plus ou moins d'authenticité de cette aventure romanesque n'éprouva la tentation de renouveler l'expérience de Léandre. C'était pourtant le meilleur moyen de lever tous les doutes.

On aurait pu, par la même occasion, éclaircir un autre point resté douteux, et sur lequel on a beaucoup discuté, à savoir dans quel sens il faut entendre l'épithète par laquelle Homère caractérise l'Hellespont (ἄπειρος,[1]). Parmi tous ces amateurs de l'antique, on ne trouvait aucun Curtius pour se jeter dans le gouffre; ce fut lord Byron qui se dévoua. Ce que Léandre avait fait, Byron le fit à son tour, mais non dans les mêmes circonstances. Au terme de son voyage, Léandre gagnait le cœur d'Héro; — le poète anglais n'y gagna qu'une grosse fièvre qui le retint plusieurs jours au lit. Mais il avait fini, comme il nous l'apprend lui-même dans une note de *la Fiancée d'Abydos*, par être fatigué de tout ce tapage; aussi, ne voyant pas d'autre moyen pour apaiser les querelles, « je pris, dit-il, le parti de passer le détroit à la nage; j'aurai le temps de recommencer la même expérience avant que les disputeurs se soient mis d'accord. En effet, le procès n'est pas encore vidé; le débat roule toujours sur un mot, sur une épithète d'Homère. Le poète calculait probablement les distances comme une coquette mesure la durée du temps, et il appelle *sans limite* un espace dont l'étendue n'est que d'un demi-mille; c'est ainsi que la coquette jure un attachement éternel qui ne dure sou-

[1]. Ce mot veut dire : infini, sans limite.

vent que deux semaines. » Voilà comment le sceptique Byron parle d'Homère, comment le poète boiteux traite le poète aveugle.

Ce fut le 3 mai 1810 qu'il tenta cette épreuve, de concert avec un de ses amis le lieutenant Ekenhead. Il traversa en une heure le détroit, dont la largeur est de 1960 mètres en ligne directe; mais cette distance est double ou triple pour le nageur entraîné à droite et à gauche par la violence du courant. Les deux nageurs étaient partis de la côte d'Europe pour débarquer en Asie, circonstance toute simple qui fut exploitée contre eux. Un compatriote de lord Byron, jaloux de ses succès (je parle de ses succès natatoires, la poésie étant ici hors de cause), un Anglais, nommé Turner, essaya de traverser à son tour l'Hellespont d'Asie en Europe; mais au bout de vingt-cinq minutes, il renonçait à son entreprise et regagnait le rivage, exténué, hors d'haleine. A son retour en Angleterre, il prétendit que Byron n'avait accompli que la partie la plus aisée de sa tâche, savoir le passage d'Europe en Asie, tandis que Léandre faisait deux fois le trajet, et que, par conséquent, l'expérience du noble lord ne prouvait rien, le courant étant beaucoup plus rude d'Asie en Europe.

Le poète anglais tenait trop à ces petits triomphes de la vanité pour ne pas relever cette attaque. Dans une vive réplique, datée de Ravenne (21 février 1821), le robuste nageur plaisante malicieusement M. Turner, qui niait la possibilité de traverser l'Hellespont, parce que lui-même n'en était pas venu à bout et avait dû s'arrêter au bout de 100 toises. Cette déconvenue toute personnelle prouvait seulement qu'il n'y avait pas en M. Turner l'étoffe d'un bon nageur. Le courant était-il plus ou moins fort, en partant de telle ou telle direction? Byron n'en savait rien et ne s'en était même pas occupé. Le point essentiel, c'était que la

traversée fût possible; or un jeune Napolitain et un Juif l'avaient essayée avant eux. Il affirmait donc sur sa propre expérience et sur celle d'autrui que le passage de Léandre était très praticable. « Tout jeune homme bien portant et passable nageur peut, dit-il, le tenter des deux rivages. »

Quant à Homère, Byron venait de le surprendre en flagrant délit d'épithète exagérée.

Au fond, cette mauvaise chicane faite au poète anglais n'était qu'une querelle d'Allemand. Byron n'avait-il pas fourni maintes fois des preuves de son habileté? n'avait-il pas déjà traversé le Tage en nageant, le Tage dont le cours est bien plus impétueux que celui de l'Hellespont, n'en déplaise à la fameuse romance qui *chante ses bords si doux?* En cette circonstance, Byron était demeuré trois heures dans l'eau, c'est-à-dire deux de plus que pour le passage des Dardanelles.

Enfin, en 1818, se trouvant à Venise, il eut occasion de fournir un nouveau spécimen de ses talents. Un Italien se vanta de pouvoir le vaincre à la nage. C'était un certain chevalier Mengaldo, très fort nageur, attaché en qualité d'avocat au consulat de France à Venise. Un de nos amis, qui l'a connu dans la suite en Italie, nous a raconté cet épisode qu'il tenait de sa bouche; car Mengaldo aimait à rappeler ses relations avec le chantre de *Childe Harold.* Chose singulière, comme son antagoniste, l'Italien était boiteux, ayant eu les deux cuisses cassées pendant les guerres de l'Empire. Les chances n'en étaient que plus égales entre eux. C'est un détail que le fier Byron a passé sous silence, on en devine le motif; mais sauf cette omission, le récit qu'il a donné de cette lutte est parfaitement exact.

Ils partirent trois, un ami de lord Byron s'étant joint aux parieurs; ils partirent trois, mais ils n'arrivèrent... qu'un seul. Le point de départ était l'île du Lido, sentinelle

avancée qui veille à l'entrée de la lagune. Depuis cet endroit jusqu'à Venise, le trio marcha de compagnie; ce fut un accord parfait. A l'entrée du grand canal qui divise, comme chacun sait, la ville en deux parties inégales, Mengaldo s'arrêta. L'ami de Byron dépassa le Rialto; mais il toucha terre au delà, non qu'il éprouvât trop de lassitude, mais parce qu'il était transi de froid. Il était resté quatre heures dans l'eau sans désemparer, ne se reposant que sur le dos, ce qui entrait dans les conditions du programme. Quant à Byron, il franchit tout le grand canal, dépassa Venise, et poursuivit bravement sa course jusqu'à l'une des îles qui sont au delà. Il avait nagé quatre heures vingt minutes, et eût été capable, dit-il, de continuer pendant deux heures encore, bien qu'il fût gêné par son vêtement. Lord Byron avait trente ans à cette époque, et les deux autres à peu près le même âge. « Après une telle expérience, qui pourrait, s'écrie-t-il, me faire douter de l'exploit de Léandre? Si trois individus ont fait plus que de traverser l'Hellespont, pourquoi Léandre n'aurait-il pas fait moins? »

Les anciens ne pratiquaient pas l'art de nager uniquement par plaisir ou par hygiène, mais encore par principe religieux. On sait que les peuples de l'antiquité redoutaient par-dessus tout d'être privés des honneurs de la sépulture. La crainte de périr dans les flots, et de n'avoir d'autre tombe que le fond de la mer ou le lit d'un fleuve les poussait à se livrer à cet exercice avec plus d'ardeur et de persévérance que ne le feraient les nageurs modernes, qui ne sont pas guidés par de si hautes considérations.

« Ce préjugé, dit l'abbé Ameilhon, membre de l'Académie des inscriptions et belles-lettres au dix-huitième siècle, dans ses *Recherches sur l'exercice du nageur chez les anciens*, ce préjugé, en rendant les hommes plus attentifs à

leur conservation, tendait au bien de l'État; il concourait à conserver à la patrie des citoyens précieux, qui, dans les occasions, pouvaient lui rendre des services essentiels. C'est peut-être en partie à cette opinion religieuse qu'une multitude de grands hommes, tant chez les Grecs que chez les Romains, ont dû d'échapper sur mer aux plus grands périls. »

« L'exercice du nageur, ajoute le même érudit, non seulement a conservé la vie à un grand nombre d'illustres personnages chez les anciens; il en a encore mis plusieurs en état d'exécuter heureusement des entreprises qu'ils n'auraient jamais eu le courage de tenter, s'ils n'eussent pas su nager. »

Et l'auteur rappelle à ce propos l'histoire d'Horatius Coclès qui, selon lui, n'aurait pas eu la hardiesse d'arrêter seul les Étrusques sur le pont conduisant à la ville de Rome, sans la pleine confiance qu'il avait en son talent de nageur; en effet, dès que les Romains eurent coupé le pont qu'il défendait, il se jeta dans le Tibre, et se sauva à la nage. Il s'y précipita tout armé, suivant l'usage des soldats romains, qui nageaient parfaitement, quoique chargés d'un lourd attirail. Scipion l'Africain, — ainsi que le rapporte Silius Italicus, — encourageait ses soldats en traversant à leur tête les rivières à la nage, sa cuirasse sur le dos. Sertorius, quoique blessé, passa le Rhône dans le même équipage. Marius, vieux, accablé de fatigue, put échapper aux poursuites des émissaires de Sylla, en gagnant à la nage deux navires qu'on venait d'apercevoir de la côte. César devait être un fort nageur; car, au siège d'Alexandrie, il se sauva à la nage, en tenant de la main gauche ses tablettes hors de l'eau, ne se servant par conséquent pour nager que de la main droite, — poussant avec ses dents devant lui son attirail militaire, qu'il ne voulait pas laisser entre les mains des ennemis, et plon-

geant de temps en temps sa tête dans l'eau, pour éviter une grêle de traits.

Les Romains étaient dès leur jeunesse habitués à cette manœuvre. Au sortir des exercices du champ de Mars, ils couraient se plonger dans les eaux du Tibre et s'y délassaient de leurs fatigues. Mais cet usage finit, comme tant d'autres, par tomber en désuétude: et Végèce, qui vivait du temps de l'empereur Valentinien le Jeune, se plaint amèrement de la décadence d'un art dont il vante l'utilité, tant pour les cavaliers que pour les fantassins.

Les femmes romaines ne le cédaient point aux hommes en force et en courage. Cet exercice faisait partie de leur éducation, comme il entrait dans le système d'éducation des jeunes Lacédémoniennes. Ce fut grâce à l'habileté qu'elle avait acquise dans l'art de nager, que Clélie, fuyant le camp de Porsenna, put rentrer à Rome à travers le Tibre, et plus tard, Agrippine s'échapper du fatal esquif sur lequel Néron l'avait embarquée.

Dans l'ancienne Grèce, les femmes de Macédoine n'étaient pas moins courageuses, et jamais elles ne se baignèrent qu'à l'eau froide. Philippe, roi de Macédoine, trouvant un jour un de ses officiers qui prenait un bain chaud, le révoqua sur-le-champ, au dire de Polien, et, pour le faire rougir de sa mollesse, lui cita la conduite des femmes indigènes, qui se servaient toujours d'eau froide, même pendant leurs couches.

Il n'est pas étonnant que des nageuses si habiles aient exécuté les divertissements aquatiques dont parle Martial, dans une de ses épigrammes. « On voyait, dit-il, des jeunes filles et même des jeunes gens déguisés en nymphes et montés sur un char pareil à celui des néréides, dessiner à la surface de l'eau les figures les plus variées. Les nageurs représentaient d'abord un trident; ensuite, en s'entrelaçant diversement, ils figuraient une ancre, puis une

rame, puis un vaisseau; — cette dernière figure se transformait tout à coup en une autre qui représentait l'étoile de Castor et de Pollux, à laquelle succédait l'image d'une voile enflée par les vents; c'est-à-dire que ces acteurs faisaient sur l'eau la même chose que les pantomimes, qui, par le moyen de danses figurées, avaient l'art de représenter sur les théâtres tous les objets qu'ils voulaient. Il fallait sans doute que ces personnages fussent très exercés dans l'art de nager, parce qu'il n'est pas possible d'imaginer qu'ils eussent pu, sans posséder ce talent à un suprême degré, jouer leur rôle avec toute la facilité et la prestesse nécessaires à l'illusion d'un pareil spectacle. — Ces jeux et ces fêtes sur l'eau, qui ne pouvaient manquer d'être utiles en entretenant les citoyens dans l'exercice du nageur, dégénérèrent par la suite en abus.... »

Parmi les nations barbares qui envahirent l'empire romain, on en comptait plusieurs, qui excellaient dans l'art de nager, particulièrement les Germains, dont l'existence se passait pour ainsi dire dans l'eau. Dès leur première enfance, on les plongeait dans un fleuve, et cette ablution fortifiante était renouvelée tous les jours. C'est ainsi que les mères endurcissaient leurs enfants et que les enfants apprenaient à supporter le froid et les intempéries de l'air. Thétis avait plongé de même son fils Achille dans les eaux du Styx pour le rendre invulnérable; — mais cette histoire n'est sans doute qu'une allégorie imaginée par les anciens poètes et qui rappelle l'usage où l'on était autrefois de laver les enfants dès leur naissance dans les eaux et les rivières les plus froides.

Les Gallo-Romains avaient pratiqué cet exercice avec passion; mais sur ce terrain, ils furent encore vaincus par les Francs. La réputation de nos ancêtres est attestée par un vers bien connu de Sidoine Apollinaire : « Les

Hérules triomphent à la course; les Huns quand il s'agit de lancer le javelot; et les Francs à la nage. »

Nous allions oublier les Juifs au nombre des peuples nageurs. Leur compatriote et historien Flavius Josèphe n'était pas le moins habile d'entre eux. Dans une traversée de Jérusalem à Rome, le navire sur lequel il se trouvait et qui contenait six cents passagers, ayant fait naufrage dans le golfe Adriatique, Josèphe nagea pendant toute la nuit : « Dieu soit loué! dit-il dans son autobiographie; à la pointe du jour, nous rencontrâmes un navire qui me reçut à son bord, avec quatre-vingts de mes compagnons, qui avaient eu comme moi la force de joindre ce bâtiment. »

A côté de cet exemple remarquable on peut placer celui des habitants de Messine, qui, dans la guerre des Carthaginois contre Denys, tyran de Syracuse, se jetèrent à la mer pour ne pas tomber entre les mains du général Himilcon; plusieurs gagnèrent la côte d'Italie à la nage.

CHAPITRE XI

LES NAGEURS DE L'AMÉRIQUE ET DE L'OCÉANIE

Un combat à la nage, épisode de l'histoire de la Floride. — Les ébats des Taïtiens et des Taïtiennes, au temps de Cook.

Cependant aucun peuple ne peut se vanter d'avoir eu des nageurs plus infatigables et plus intrépides que ces pauvres Indiens de l'Amérique septentrionale, au temps de la découverte par les Européens de ce vaste continent. Et parmi ces indigènes, c'est aux habitants de la Floride, aujourd'hui l'un des États les plus fertiles de l'Union américaine, que la palme doit être décernée. Les Floridiens étaient accoutumés à poursuivre, à la nage, fort loin dans la mer, les poissons qu'ils rapportaient quand le fardeau n'était pas trop lourd. Les femmes du pays possédaient également des aptitudes merveilleuses ; elles traversaient, à la nage, les plus larges rivières, en portant un enfant sur leur dos, de même qu'elles grimpaient avec la légèreté de l'écureuil jusqu'au sommet des arbres les plus élevés.

La Floride avait été découverte par Sébastien Cabot en 1496 ; mais il ne fit qu'apercevoir la terre sans y prendre pied. Jean Ponce de Léon, gentilhomme espagnol, fut le premier qui débarqua sur ce sol fertile, en mars 1512 ou 1513, et comme c'était le dimanche des Rameaux, appelé Pâques fleuries, il baptisa ce pays du nom gracieux de Floride. Après lui, plusieurs Espagnols cherchèrent à

s'introduire dans cette contrée nouvelle, mais sans succès. C'est alors qu'un aventurier hardi, Ferdinand de Soto, se rendit auprès de l'empereur Charles-Quint, à Valladolid, et s'offrit à conquérir la Floride pour le compte de la couronne d'Espagne. Ce qui fut agréé. Né à Villa-Nueva de Barca-Rotta, de parents nobles, ce gentilhomme ardent, ambitieux, « très bon homme de cheval, » comme disent les historiens, avait été, l'an 1535, un des douze conquérants du Pérou, et il était revenu de là, possesseur de grandes richesses, sans compter les présents magnifiques qu'il avait reçus de l'inca Atahualpa ou Atabalipa, si perfidement traité par les Espagnols.

Tout autre, satisfait de son sort, eût vécu tranquillement en Espagne, avec les trésors qu'il avait dérobés aux malheureux Indiens; mais Ferdinand de Soto était possédé du démon des aventures, et tourmenté par l'idée qu'il n'avait pas encore conquis le plus petit royaume à lui tout seul, tandis que Fernand Cortez s'était emparé du Mexique et que Pizarre et Almagro s'étaient rendus maîtres du Pérou. Pourquoi n'irait-il pas ravager, à son tour, un pays quelconque de l'Amérique? pourquoi ne se donnerait-il pas, lui aussi, le titre de *conquistador*, ou mieux de bourreau des Indiens? N'avait-il pas autant d'audace, aussi peu de scrupules que les autres aventuriers? C'est dans ces idées qu'il jeta son dévolu sur la Floride, dont Charles-Quint lui accorda la propriété, qui n'appartenait ni à l'un ni à l'autre.

Le capitaine espagnol aborda donc en Floride dans l'année 1539, et y commit les mêmes excès qui, partout, sur le continent américain, avaient signalé le passage des Espagnols. Les Indiens se pendaient de désespoir, pour ne pas tomber entre les mains des étrangers et devenir esclaves. On raconte qu'un jour, un intendant espagnol se rendit, une corde à la main, à l'endroit où plu-

sieurs Indiens s'étaient réunis pour exécuter leur fatal dessein, et les menaça, s'ils persistaient, de se pendre avec eux. Les indigènes, effrayés, se dispersèrent, préférant la vie, quelque pénible qu'elle fût, à l'horreur de se trouver, dans l'autre monde, avec un de leurs tyrans. Quelle preuve éloquente de l'aversion de ces peuples pour les Espagnols!

Cependant, tous les Indiens ne se laissèrent pas aller, comme ceux dont nous parlons, au découragement et au suicide; — beaucoup se défendirent avec résolution et bravoure, ainsi que nous l'apprend un historien de leur pays, Garcilasso del Vega [1].

« Ferdinand de Soto venait d'entrer dans une des provinces de la contrée, celle qu'on appelait alors Vitachuco. Le cacique qui la gouvernait détestait les Espagnols et leurs procédés odieux. Il tâcha de les attirer dans un piège; mais les étrangers, qui eurent connaissance de son dessein, se tenaient sur leurs gardes. Le cacique, qui portait alors, selon l'usage, le même nom que la province et que la capitale de cette province, Vitachuco, avait rassemblé, dans une grande plaine, hors de la ville, environ dix mille de ses sujets, tous gens d'élite, et fort lestes, avec des plumes disposées de telle façon sur leur tête, qu'ils en paraissaient plus grands que d'ordinaire. » A un signal convenu, les Floridiens devaient se jeter sur la troupe espagnole, qui n'était que de trois cents hommes, et la massacrer jusqu'au dernier. Or, le signal fut donné non par Vitachuco, mais par le capitaine espagnol lui-même, et le cacique, entouré, garrotté, ne put opposer aucune résistance. La plaine où les Floridiens étaient rassemblés, confinait, d'une part, à une forêt, de l'autre à

1. *Histoire de la conquête de la Floride*, traduite par le sieur Pierre Richelet. Nouvelle édition. — Leyde, chez P. Vanderaa, 1731, 2 vol. in-12.

deux marais, ou plutôt à un marais et à un étang. Les Indiens se défendirent, mais ils ne purent soutenir longtemps le choc d'hommes à cheval ; les uns s'enfuirent dans les ombres touffues du bois, les autres dans les eaux bourbeuses des marais, sûrs qu'on ne les poursuivrait pas dans ces retraites dangereuses ; — neuf cents environ, pourchassés plus vivement que leurs compagnons, sautèrent dans l'étang, dont la largeur était de trois quarts de lieue et la longueur s'étendait à perte de vue. Ils s'y maintinrent en nageant. Les Espagnols se campèrent sur la rive, et harcelèrent ces malheureux, qui ne voulaient pas se rendre, en leur lançant des flèches, ou bien en leur tirant des coups de mousquets. De leur côté, les Floridiens épuisèrent contre l'ennemi leurs provisions de flèches. Tel était leur acharnement, qu'on les voyait nager trois ou quatre de front, serrés l'un contre l'autre, et portant sur leur dos un de leurs camarades qui tirait jusqu'à ce qu'il ne lui restât plus un seul projectile.

« Les intrépides nageurs continuèrent à résister ainsi jusqu'à la tombée de la nuit, sans vouloir écouter aucune proposition d'accommodement. Les Espagnols établirent un cordon de soldats tout autour de la lagune, afin que pas un Floridien ne pût échapper, à la faveur des ténèbres. Dès que l'un d'eux faisait mine de s'approcher du bord, on lui promettait de le bien traiter, s'il se soumettait ; en même temps on tirait dessus pour le rejeter à l'eau, lasser ainsi sa patience et ses forces, et le contraindre à se rendre. Mais les victimes étaient encore plus opiniâtres que leurs bourreaux. Ils préféraient la mort, disaient-ils, à la domination espagnole.

« Cependant, quelques-uns, épuisés de fatigue, sortirent lentement à la file, et au point du jour une cinquantaine environ étaient hors de l'eau. D'autres, voyant que leurs camarades étaient bien traités par l'ennemi, suivirent leur

exemple. Mais ce n'était qu'en rechignant, car à peine arrivés sur la berge ils se rejetaient dans l'étang pour ne le quitter qu'à la dernière extrémité. Il y en eut ainsi quelques-uns qui séjournèrent vingt-quatre heures dans l'eau, tout en nageant.

« Le lendemain, le jour était un peu avancé déjà, lorsque deux cents de ces infatigables Indiens firent leur soumission ; ils étaient à demi morts, dit Garcilasso del Vega, « enflées par l'eau qu'ils avaient avalée et tombant de faim, de sommeil et de fatigue ». Ceux qui restaient, à bout de force, firent de même, à l'exception de sept, plus intraitables que les autres, qui demeurèrent dans l'eau, narguant les vainqueurs sur la rive et criant qu'on pourrait bien les forcer à périr d'épuisement, mais non à se rendre. Ils nageaient de cette façon depuis trente heures — je dis *trente* heures — sans avoir pris aucune nourriture. Surpris de tant d'audace, émerveillé de la ténacité de ces sauvages, le capitaine espagnol fit entrer dans l'eau douze de ses plus forts soldats, avec ordre d'amener à terre les sept combattants. Ce commandement fut exécuté de point en point ; on tira de l'eau les sept malheureux Floridiens, qui par les jambes, qui par les bras, qui par les cheveux. « Arrivés à terre, ils faisaient pitié, raconte le même historien ; ils gisaient sur le sable, plus morts que vifs, et dans un état que l'on peut s'imaginer d'hommes qui ont combattu, pendant trente heures consécutives, dans l'eau et à la nage. Les Espagnols, touchés de compassion et admirant leur courage, les portèrent dans la ville, où ils les secoururent, et furent aidés plus par la bonté de leur tempérament que par la vertu des remèdes. »

Il n'existe pas, que je sache, dans l'histoire des peuples, un second trait de ce genre. L'antiquité romaine, offerte en modèle à la jeunesse des écoles, n'offre rien de plus héroïque. Trente heures à la nage et en combattant ! On a

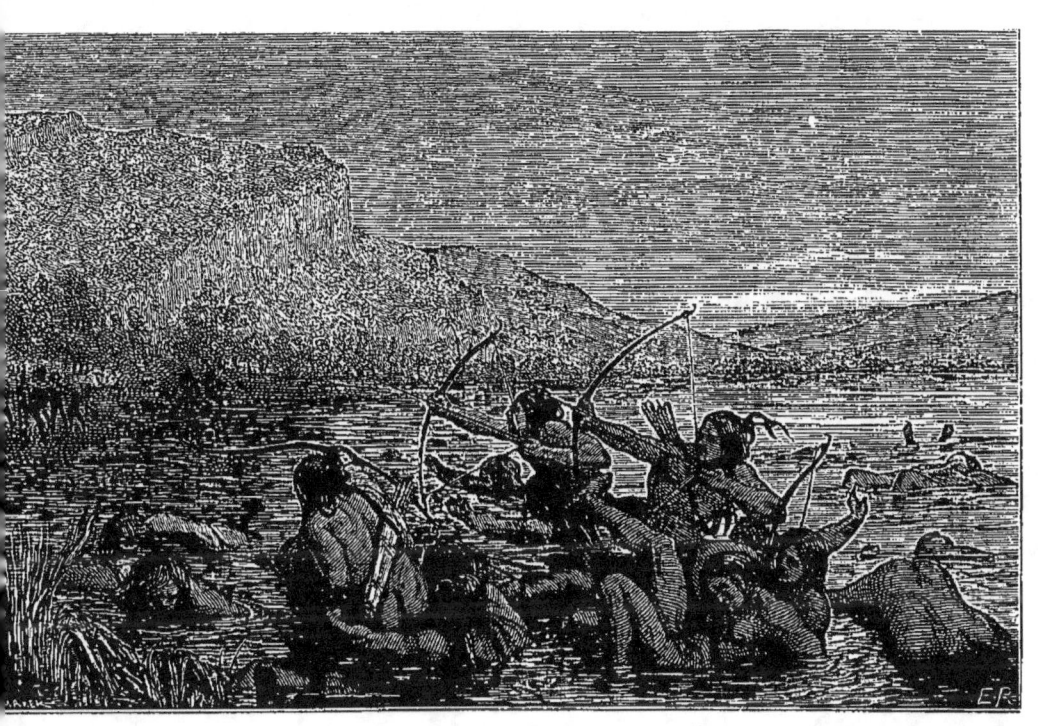

Un combat à la nage en Floride (1551).

conservé le nom de ceux qui s'associèrent à l'enttreprise folle de Ferdinand de Soto; mais qui nous dira celui de ces obscurs patriotes floridiens? Les Espagnols n'étaient attirés en Floride que par l'espoir du pillage; — leur unique préoccupation était la découverte des mines d'or et d'argent. Un fait cité par Garcilasso del Vega prouve bien qu'elle était leur avidité. Aussitôt après le débarquement, une garnison avait été laissée sur le bord de la mer, tandis que le gros de la troupe était parti à l'aventure, en poussant vers le nord. Quand on eut trouvé un endroit favorable pour s'y fixer définitivement, le général dépêcha vers ceux qui étaient restés en arrière pour leur annoncer cette bonne nouvelle et leur faire rejoindre l'armée. Quelle fut, croyez-vous, la première pensée des gens de la garnison en revoyant leurs camarades? De s'informer du général sous la bannière duquel ils s'étaient rangés? de s'enquérir de l'état de l'armée? Nullement. Ils demandèrent seulement s'il y avait beaucoup d'or dans la province d'où leurs frères d'armes arrivaient. « Tant, dit l'historien, que cette conduite scandalise, le désir de ce métal a de puissance sur l'esprit des hommes et leur fait aisément oublier leur devoir! » Les pauvres Floridiens, au contraire, combattaient pour défendre leurs foyers!

Quand les sept nageurs eurent repris leurs sens, on les amena devant Ferdinand de Soto, qui, les interrogeant, leur demanda pour quelle raison ils ne s'étaient pas rendus comme leurs camarades, sachant bien que la mort était au bout de leurs efforts désespérés. « Vitachuco avait mis en nous sa confiance, répondirent-ils modestement; nous devions montrer que nous n'étions pas indignes de ses bonnes grâces. » Parmi ces prisonniers se trouvaient trois jeunes seigneurs de dix-huit à dix-neuf ans. On leur demanda ce qui les avait engagés à séjourner si longtemps dans l'eau, d'autant plus qu'ils n'occupaient aucun poste

dans l'armée. « Notre naissance nous destinant aux premiers emplois, nous sommes tenus à donner l'exemple; » telle fut leur réponse au général. En entendant ces reparties si nobles et si simples, plus touchantes encore dans ces jeunes bouches, les Espagnols ne purent s'empêcher de verser des larmes. Le général — est-il besoin de le dire? — leur accorda la vie et la liberté, et les renvoya même à leur famille avec divers présents.

Gloire donc aux intrépides enfants de la Floride ! les sept nageurs de l'étang de Vitachuco méritent d'être honorés presque à l'égal des sept Machabées.

Ferdinand de Soto ne put achever la conquête du pays ; atteint d'une fièvre maligne, il mourut à l'âge de quarante-deux ans, après avoir dépensé plus de 100,000 ducats dans sa malencontreuse entreprise.

« C'était un homme vigilant, adroit, aimant la gloire, dit Garcilasso del Vega, patient dans l'infortune, sévère pour les fautes contre la discipline, mais indulgent pour tout le reste; généreux et charitable envers le soldat, brave hardi autant qu'aucun autre de ces capitaines qui entrèrent dans le nouveau monde. »

Les habitants du sud de l'Amérique ne se laissaient point surpasser par ceux du Nord; Brésiliens et Péruviens étaient tellement exercés à la natation, qu'ils seraient, dit Lescarbot, restés huit jours dans la mer, si la faim ne les avait rappelés vers la rive, au bout d'un certain laps de temps. Ils craignaient moins de périr de fatigue que d'être dévorés par les requins. On pourrait en dire autant des peuples de l'Océanie. Les navigateurs qui explorèrent au dix-huitième siècle les archipels de l'hémisphère austral, représentent les indigènes de cette partie du monde comme d'excellents nageurs. Les ablutions fréquentes auxquelles il se livraient les familiarisaient de bonne heure avec l'élément liquide. Au temps de Cook, les insulaires

de la mer du Sud avaient pour coutume d'aller se baigner trois fois par jour le corps entier dans une eau courante, à quelque distance qu'ils se trouvassent de la mer ou des rivières. Mais c'était surtout dans l'onde salée que les deux sexes aimaient à se plonger, folâtrant dans cet élément redoutable à la manière des tritons et des naïades. Qui n'a lu le tableau charmant que le capitaine Cook a tracé de son arrivée dans les parages de Taïti, lors de son second voyage autour du monde? C'était, on se le rappelle, à la pointe du jour: il faisait une de ces belles matinées dont la vue inspire moins les marins que les poètes : « Un souffle de vent nous apportait de terre un parfum délicieux, dit le célèbre navigateur, et ridait la surface des eaux. Les montagnes couvertes de forêts élevaient leurs têtes majestueuses, sur lesquelles nous apercevions déjà la lumière du soleil naissant; très près de nous, on voyait une allée de collines d'une pente plus douce, mais boisées comme les premières, agréablement entremêlées de teintes vertes et brunes; au pied, une plaine parée de fertiles arbres à pain, et par derrière une quantité innombrable de palmiers, qui présidaient à ces bocages ravissants. Tout semblait dormir encore; l'aurore ne faisait que poindre, et une obscurité paisible enveloppait le paysage. Nous distinguions cependant des maisons parmi les arbres et des pirogues sur la côte. A un demi-mille du rivage, les vagues mugissaient contre un banc de rochers de niveau avec la mer; et rien n'égalait la tranquillité des flots dans l'intérieur de la baie. L'astre du jour commençait à éclairer la plaine ; les insulaires se levaient et animaient cette scène charmante. A la vue de nos vaisseaux, plusieurs se hâtèrent de lancer leurs pirogues et ramèrent près de nous, qui avions tant de plaisir à les contempler.... »

Sur cette scène féerique, dans ces eaux alors tranquilles, venaient se jouer de jeunes Taïtiennes, le sein nu,

les cheveux épars, semblables aux sirènes, dont elles possédaient au reste les grâces et les instincts. Elles nageaient amoureusement autour des bâtiments européens. Elles s'étaient précipitées dans la mer pour recueillir des grains de verroterie lancés par l'équipage. Ce n'était pas d'abord dans cette intention que ces bagatelles leur avaient été jetées par les officiers; mais l'un d'eux ayant voulu donner quelques menus objets à un bambin de six ans qui se trouvait dans une pirogue et les ayant laissés tomber à l'eau, l'enfant se lança sur-le-champ dans la mer, et plongea jusqu'à ce qu'il les eut rapportés. A cette vue, les officiers de l'escadre, pour éprouver l'adresse surprenante des indigènes, leur jetèrent de nouveaux appâts : « Une foule d'hommes et de femmes, dit le capitaine anglais, nous amusèrent par leurs tours étonnants d'agilité au sein des flots; non seulement ils repêchaient des grains de verre, semés par nous sur les vagues, mais ils en faisaient de même pour de grands clous, qui, par leur poids, descendaient promptement à une profondeur considérable. Quelques-uns restaient longtemps sous l'eau, et nous ne revenions point de la prestesse avec laquelle ils plongeaient. A voir leur allure aisée, nous les regardions presque comme des amphibies.... »

Ces nageurs des mers du Sud n'étaient pas d'ailleurs plus embarrassés, quand, au lieu de se mouvoir dans un milieu tranquille, dans une onde unie comme un miroir, ils se trouvaient dans un de ces rares endroits de l'île dépourvus de récifs, où la mer houleuse déferle avec fracas contre les côtes. C'est alors un spectacle d'un autre genre, que le navigateur anglais avait également eu le plaisir de contempler à son premier voyage (mai 1769). La houle roulant à des hauteurs prodigieuses venait se briser sur la côte; le capitaine n'avait pas encore vu de lames aussi terribles; il aurait été, dit-il, impossible à nos embarcations

de se maintenir sur cette mer agitée, et pourtant on voyait une douzaine d'Indiens nager en cet endroit pour leur plaisir. Un Européen, fût-ce le plus habile nageur — qu'on aurait amené là, puis, descendu dans la mer, aurait infailliblement péri, soit englouti par les flots, soit brisé contre le rivage; mais quant aux Taïtiens, ils semblaient parfaitement à leur aise dans cet élément déchaîné; lorsque les vagues s'abattaient près d'eux, ils plongeaient dessous et reparaissaient sur l'autre versant avec une aisance et une agilité incroyables. « Ce qui rendit ce spectacle encore plus frappant, ajoute le même narrateur, ce fut que les nageurs trouvèrent, au milieu de la mer, l'arrière d'une vieille pirogue; ils la saisirent et la poussèrent devant eux en nageant jusqu'à une assez grande distance; alors deux ou trois de ces Indiens se mettaient dessus, et tournant le bout carré contre la vague, ils étaient chassés vers la côte avec une rapidité fabuleuse et quelquefois même jusqu'à la grève; mais ordinairement la vague brisait sur eux avant qu'ils fussent à moitié chemin, et alors ils plongeaient et se relevaient d'un autre côté en tenant toujours le débris de la pirogue; ils se remettaient à nager au large et revenaient ensuite par la même manœuvre, à peu près comme nos enfants, les jours de fête, grimpent la colline de Greenwich, pour avoir le plaisir de se rouler en bas. Nous restâmes plus d'une demi-heure à contempler cette scène étonnante. Pendant cet intervalle, aucun des nageurs n'entreprit d'aller à terre; ils semblaient prendre à ce jeu le plaisir le plus vif.... »

CHAPITRE XII

LES PLONGEURS

Art du plongeur autrefois. — Scyllias et sa fille. — Antoine et Cléopâtre en Égypte. — Poisson salé pêché à la ligne. — D'où venait-il ? — Les dieux marins de la mythologie ne sont que des plongeurs. — Glaucus et la nymphe. — De Charybde en Scylla. — Le plongeur de Sicile. — La ballade de Schiller. — La cloche à plongeur, connue du temps d'Aristote. — Le corps des plongeurs à Rome. — Les plongeurs dans les guerres antiques.

Mais la natation seule ne suffit pas. Quand on veut la porter à son point de perfection, il faut y joindre un art plus difficile et plus dangereux, celui du plongeur.

Les anciens, qui communiquaient beaucoup entre eux par eau, — par les fleuves, ces grands chemins qui marchent — ou par la mer, laquelle rapproche les peuples plus encore qu'elle ne les éloigne; les anciens, disons-nous, avaient dès les temps les plus reculés pratiqué cet exercice nécessaire. Ils s'en servirent d'abord pour aller chercher le poisson utile à leur nourriture, comme font encore aujourd'hui les peuplades sauvages. Puis, à mesure que la navigation prit du développement, il s'établit des plongeurs de profession pour disputer aux abîmes les navires et leurs trésors engloutis. Les progrès du commerce ayant fait naître de nouveaux besoins et répandu le goût du luxe, les plongeurs furent employés à recueillir les productions que la mer tenait enfouies dans son sein; enfin lorsque l'avidité, la jalousie, la haine, engendrées par ces mêmes richesses, eurent amené des guerres sanglantes entre les

peuples, l'art de plonger devint un des éléments de la science militaire et rendit des services essentiels.

Le plus fameux plongeur de l'antiquité, peut-être même de tous les temps, fut ce Scyllias dont parle Hérodote. Xerxès avait fait appel à ses talents, et après une tempête qui dispersa la flotte des Perses, Scyllias avait retiré des eaux beaucoup d'objets naufragés, sur lesquels on lui donna sa bonne part de butin. Mais ce Grec désirait revenir à ses compatriotes; il en cherchait depuis longtemps l'occasion, quand, à la faveur d'une autre tempête, il parvint, au dire de Pausanias, à couper les câbles d'une partie de la flotte des Perses, et, après avoir ainsi causé la perte d'un grand nombre de vaisseaux, il prit la fuite à la nage. Or, depuis l'endroit où Scyllias se jeta dans la mer, jusqu'à l'endroit où il en sortit, c'est-à-dire des Aphètes à Artémisium, il y avait trois bonnes lieues, et ce trajet, il le fit pendant tout le temps sous l'eau. Malgré son penchant bien connu pour le merveilleux, Hérodote trouve ce fait tellement extraordinaire, qu'il n'hésite pas à le ranger au nombre des fables. Il prend soin en même temps de nous avertir qu'il ne rapporte pas tout ce qu'il sait sur ce plongeur surprenant, dans la crainte d'admettre autant de mensonges que de vérités. Ce qu'il ne dit pas, mais ce que nous apprenons par Pausanias, c'est que Scyllias ou Scyllis avait une fille, Cyana, non moins habile que son père; elle l'aidait, à ce qu'il paraît, dans ses opérations, et lui fut d'un grand secours lorsqu'il sema le désordre parmi la flotte des Perses. Une double statue leur fut érigée dans le temple d'Apollon à Delphes, afin de perpétuer le souvenir des services que le père et la fille avaient rendus à la patrie. — On ne saurait déterminer aujourd'hui la durée exacte du temps que les plongeurs restaient sous l'eau sans venir respirer à la surface; mais il ressort de divers passages des écrivains grecs ou latins, que les individus voués à

cette profession pouvaient y faire un séjour considérable.

Les insulaires de Rhodes et de Délos étaient les meilleurs plongeurs, avec les habitants de l'Égypte, qui restaient, dit-on, sous l'eau, des heures entières. Antoine et Cléopâtre expérimentèrent, dans une circonstance curieuse, l'adresse des plongeurs égyptiens. Mais laissons la parole à Plutarque et à son naïf interprète Amyot :

« Antoine, dit-il, se mit quelquefois à pêcher à la ligne, et, voyant qu'il ne pouvoit rien prendre, en étoit fort dépit et marri, à cause que Cléopâtre étoit présente ; si commanda secrètement à quelques pêcheurs, quand il auroit jeté sa ligne, qu'ils se plongeassent soudain en l'eau et qu'ils allassent accrocher à son hameçon quelque poisson de ceux qu'ils auroient pêchés auparavant, et puis retira ainsi deux ou trois fois sa ligne avec prise. Cléopâtre s'en aperçut incontinent ; toutefois, elle fit semblant de n'en rien savoir, et de s'émerveiller comment il pêchoit si bien ; mais, à part, elle conta le tour à ses familiers et leur dit que le lendemain ils se trouvassent sur l'eau pour voir l'ébattement. Ils y vinrent sur le port, en grand nombre, et se mirent dans des bateaux de pêcheurs. Antoine aussi lâcha sa ligne, et lors Cléopâtre commanda à l'un de ses serviteurs qu'il se hâtât de plonger devant ceux d'Antoine et qu'il allât attacher à l'hameçon de sa ligne quelque vieux poisson salé, comme ceux que l'on apporte du Pont ; cela fait, Antoine qui cuida (crut) qu'il y eût un poisson pris, tira incontinent sa ligne ; et a donc, comme l'on peut penser, tous les assistants se prirent fort à rire, et Cléopâtre en riant lui dit : « Laisse-nous, seigneur, à nous autres Égyptiens, laisse-nous la ligne, ce n'est pas ton métier ; ta chasse est de prendre et conquérir villes et cités, pays et royaumes[1]. »

1. J. Amyot, édition Coray, t. VIII. Paris, 1826, in-8, p. 308-9.

Qui croirait que ce poisson salé s'est métamorphosé, sous la plume d'un traducteur de notre temps, en un *hareng saur !*

Il serait possible que ces tritons et ces dieux marins de la mythologie ancienne, chantés par les poètes, n'aient été dans l'origine que de simples mortels, supérieurs aux autres dans l'art de plonger. A les voir se jouer hardiment à la surface des eaux, s'enfoncer, et ne reparaître qu'à de grandes distances, le vulgaire dut les considérer comme des êtres surnaturels, aussi familiers avec l'élément liquide qu'avec la terre ferme. D'après cette interprétation, la fable de Glaucus s'expliquerait tout naturellement. Glaucus aimait la nymphe Scylla, et était aimé de Circé l'enchanteresse. Celle-ci, jalouse de sa rivale, la métamorphosa en une roche gigantesque, de forme semi-humaine ; quant à Glaucus, elle lui fit prendre un breuvage empoisonné. Dans ses courses à travers les eaux, Glaucus avait remarqué certaines herbes que des poissons mangeaient pour revenir à la vie. Il tenta l'expérience ; mais il fut entraîné par les néréides au fond de la mer et changé en dieu marin. Or Glaucus, au temps de son existence terrestre, était un très habile plongeur, qui se partageait entre l'enchanteresse et la nymphe, c'est-à-dire qu'il quittait souvent le rivage d'Italie, où habitait Circé, pour se plonger dans la mer, à l'endroit où tourbillonnait le gouffre redoutable de Scylla. En face de ce passage dangereux, sur le côté opposé, en Sicile, s'ouvrait un autre gouffre, nommé Charybde. Ces parages, qui n'ont plus rien d'effrayant, à l'heure qu'il est, — étaient dans l'antiquité l'effroi des navigateurs ; d'où le proverbe si connu : *Tomber de Charybde en Scylla.* Plonger dans ces eaux furieuses devait passer aux yeux des anciens pour un acte de la plus grande hardiesse ; Glaucus, qui l'exécuta souvent, finit sans doute par y périr.

Tel fut également le sort d'un autre plongeur célèbre, qui périt, aux mêmes lieux, dans des temps plus rapprochés de nous. On raconte à son sujet des choses incroyables, qui rappellent les exploits du plongeur d'Hérodote. Celui dont nous parlons, Sicilien de naissance, vivait sur la fin du quinzième siècle, et s'appelait Nicolas. On l'avait surnommé *le Poisson* (Pesce), d'où par abréviation, *Pescecolas*, à cause de la facilité qu'il avait de vivre sous l'eau ; car il pouvait, dit-on, y séjourner quatre ou cinq jours de suite, se nourrissant d'herbes et de poisson cru. Son métier était la pêche du corail et des huîtres au fond de la mer ; il servait également à porter les dépêches, qu'il passait à la nage dans l'île de Liparo, les tenant enfermées dans un sac de cuir. Le roi de Sicile, ayant entendu parler de son habileté, voulut le voir, et lui ordonna de plonger, non loin du promontoire *Capo di Faro*, dans le gouffre de Charybde, pour en reconnaître la profondeur. Comme Pescecolas hésitait. — le prince jeta dans le tourbillon une coupe d'or, que le plongeur fut assez heureux pour retrouver et qu'il garda comme sa récompense. Il fit au roi le récit des roches merveilleuses, des plantes et des animaux marins qu'il avait vus au fond des eaux, et ajouta qu'il ne tenterait pas une seconde fois l'expérience. Mais le roi, lui montrant une bourse pleine, jeta derechef dans le gouffre une coupe d'or ; le plongeur se précipita pour la seconde fois, puis on ne le revit plus : Charybde, justifiant son antique réputation, ne rendit même pas sa proie. . .

Alexandre ab Alexandro, Pontanus, le père Athanase Kircher, savant jésuite, ont parlé de cet amphibie, qui devait avoir des organes de respiration d'une forme particulière. Schiller a fait de l'histoire de Pescecolas le sujet d'une ballade : *le Plongeur;* seulement il a glissé dans le tableau, pour lui donner plus d'intérêt, un épisode d'amour.

Ce n'est pas une coupe d'or, mais son trésor tout entier que Persée, roi de Macédoine, avait jeté dans la mer, en un moment de panique; plus tard, il s'en repentit et le fit retirer par des plongeurs.

Au siècle où nous sommes, une machine ingénieuse, dite cloche à plongeur, remplirait bien mieux cet office. Aussi l'art de Scyllias n'est plus de notre temps ce qu'il était dans l'antiquité. L'usage des machines tend de plus en plus à remplacer l'action individuelle. Ce n'est pas que les anciens n'aient eu quelque idée de la cloche à plongeur; car on lit dans le livre des *Problèmes* : « Un moyen pour procurer aux plongeurs la faculté de respirer est de descendre dans l'eau une chaudière ou cuve d'airain; — ce vase conserve l'air dont il est rempli, et l'eau n'y entre pas; — mais, pour cela, il faut avoir soin de l'enfoncer perpendiculairement et par force, car pour peu qu'il soit incliné, tout l'air s'en échappe. » (*Probl.* V, sect. xxxii.) Aristote parle aussi d'un autre instrument, au moyen duquel les plongeurs recevaient l'air du dehors, ce qui leur permettait de faire dans l'eau un plus long séjour, — et il compare cet instrument à la trompe d'un éléphant, que l'animal élève au-dessus de l'eau, pour respirer, lorsqu'il traverse une rivière. Cet appareil consistait sans doute en un tuyau ou cornet de cuir, qui s'adaptait à un bonnet de même nature, et le tuyau, qui dépassait la surface de l'eau, amenait au plongeur l'air du dehors.

Pour le service de la guerre, les plongeurs ont encore moins de raison d'être. Les Romains en avaient créé un corps de troupes (*urinatores*); mais en notre siècle de découvertes, une bonne batterie électrique fait cent fois plus d'effet que n'en produisirent jamais quelques détachements de plongeurs dans les temps antiques. Effet ici veut dire dégât, mort et ruine; ce qui n'empêche pas qu'on ne salue chaque invention nouvelle avec des cris de joie et

de triomphe. Quelle sublime découverte que celle dont les journaux parlaient dernièrement! une torpille, d'un nouveau modèle, faisant éclater en mille pièces les navires les plus solides et les mieux cuirassés! Cela pourtant n'est qu'une bagatelle; toute torpille qui se respecte doit en faire autant; mais le mérite principal, l'originalité de celle-ci, c'est que les hommes qui restent plus ou moins entiers après cette explosion, et qui cherchent à se sauver à la nage, à travers les eaux couvertes des débris de leur navire et frémissantes encore de la secousse électrique, tous ces hommes, — tous, entendez bien, — ont la colonne vertébrale gravement endommagée ou plutôt brisée par le choc!

Voilà, certes, une merveille à faire pâlir toutes les prouesses des plongeurs, même les plus habiles de l'antiquité! A côté de ces machines formidables, l'homme n'est plus qu'un atome. On ose à peine, après cela, parler de ces plongeurs qui, pendant le siège de Tyr par Alexandre, détruisaient sous l'eau la digue élevée par les Macédoniens, attirant à eux avec de longues faux les branches et les troncs d'arbres qui servaient à consolider le travail, — ou bien encore ceux qui venaient couper les câbles de vaisseaux ennemis, durant un autre siège non moins mémorable, qui dura trois ans (celui de Byzance par Septime Sévère), et qui ensuite, à l'aide de cordes, entraînaient les navires au fil de l'eau, « tellement, dit Dion Cassius, que c'était un spectacle singulier, de voir ces bâtiments aller, sans le secours ni de voiles, ni de rames, et comme par l'effet d'une sorte d'enchantement, se rendre dans le port de Byzance. »

Nous qui faisons marcher à notre fantaisie la vapeur et l'électricité, nous pourrions encore rire de la triste condition de ces villes anciennes, obligées, quand l'ennemi les assiégeait et les serrait de près d'avoir recours à des plongeurs, soit pour envoyer des nouvelles et demander du

secours, soit pour recevoir des approvisionnements. Nous voyons, pendant une guerre des Lacédémoniens et des Athéniens, les habitants d'un port de la Messénie, presque affamés, être secourus par des plongeurs, qui passaient sous l'eau dans une île voisine du port, traînant après eux des peaux de bouc, remplies de graine de lin pilée, et de graine de pavot préparée avec du miel, qui constitue encore aujourd'hui la principale nourriture des gens du pays. Et, au siège de Modène, des plongeurs pénétraient dans la ville et en sortaient, portant, comme brassards, des lames de plomb très minces, sur lesquelles étaient gravées les nouvelles à transmettre. Mais la ruse appelle la ruse, et de leur côté, les ennemis employaient mille stratagèmes pour dérouter les plongeurs et rendre leur secours inutile. On tendait des filets en travers des eaux, comme au siège de Numance, et à ces filets, on attachait des sonnettes ; — ou bien on plaçait des poutres armées de crochets, de fers tranchants et pointus, qui tournoyaient continuellement au fil de l'eau et déchiraient sans miséricorde quiconque se risquait dans les interstices.

En ce cas, l'art du plongeur coûtait la vie ; en d'autres circonstances, c'était au contraire un moyen de la conserver. Si parmi ceux qui tentèrent l'épreuve du fameux *saut de Leucade*, il en est qui parvinrent à s'échapper avec la vie sauve, n'est-ce pas une preuve qu'ils devaient nager et plonger dans la perfection ? On sait que le rocher de l'île Leucade sur les côtes de l'Arcanie (aujourd'hui Sainte-Maure, une des sept îles Ioniennes), attirait une foule d'amants désespérés qui se flattaient de guérir leur passion en se jetant dans la mer. Les uns périssaient, témoin la malheureuse Sapho ; d'autres parvenaient à se sauver ; exemple, le citoyen de Buthroton (Épire) qui se précipita quatre fois en bas du rocher, toujours avec un

égal succès. Sur ce promontoire escarpé s'élevait un temple d'Apollon que les nautoniers saluaient de loin avec respect. Tous les ans, le jour de la fête du dieu, l'on y amenait un homme condamné au dernier supplice, et après un sacrifice expiatoire, ce criminel était lancé dans les flots, couvert de plumes, et entouré d'une nuée d'oiseaux, qui pouvaient, en déployant leurs ailes, retarder sa chute. Les auteurs anciens prétendent que cette chute n'était pas toujours mortelle. Le coupable s'échappait-il à la nage et en plongeant? le secourait-on à l'aide de bateaux disposés à cet effet? L'essentiel pour lui était d'avoir la vie sauve, quoiqu'il fût par le fait banni à perpétuité du territoire de Leucade.

CHAPITRE XIII

LES PLONGEURS GRECS ET SYRIENS

La pêche des éponges sur les côtes de Syrie.

Cependant, il est certaines industries difficiles ou délicates qui ne comportent point l'emploi de machines suppléant à l'insuffisance des forces humaines, en sorte que la race des plongeurs n'est pas encore éteinte et que leur adresse trouve toujours de quoi s'exercer.

Je veux parler, comme on le devine aisément, de la pêche aux perles. Chacun sait que ces grains nacrés sont extraits du fond de la mer par des plongeurs, dans les parages de l'île Ceylan et du golfe Persique. Mais cette pêche a été tant de fois décrite, qu'il serait superflu de s'y arrêter.

Il existe un autre genre de pêche bien moins connu, celle des éponges, dont nous parlerons avec plus de détail. Après l'Exposition universelle de 1867, qui nous a montré la plus riche collection d'éponges qu'on eût encore vue, il est des choses qu'il n'est pas permis d'ignorer.

Répondez franchement à ma question, aimable lectrice, qui veillez avec un soin jaloux sur la fraîcheur de votre teint, — et qui toujours avez sur le marbre de votre toilette une de ces éponges moelleuses et veloutées de l'espèce dite fine-douce, répondez : vous êtes-vous quelquefois demandé d'où venait ce produit du règne animal ou

végétal? car les naturalistes ne sont pas d'accord sur ce point. Sans doute ce problème ne vous a jamais troublé la cervelle, pas plus qu'en portant au bal un collier de perles, vous ne songez aux plongeurs indiens qui risquent leur vie pour vous le procurer.

Faut-il classer l'éponge parmi les animaux, et encore au dernier rang de l'échelle, parmi les polypiers? ou bien faut-il la faire entrer dans la classe des végétaux? C'est une question qui n'est pas encore résolue par la science.

L'éponge reste pour nous un être mystérieux qui provient du pays mystérieux par excellence, de l'Orient. Les espèces les meilleures et les plus fines sont originaires des côtes de Syrie. On en pêche également dans les îles de l'Archipel grec, et dans les États barbaresques, ainsi que dans les îles Bahama.

Autrefois on en tirait de l'Égypte, mais cette source paraît épuisée aujourd'hui; bientôt la pêche sur les côtes de Barbarie aura le même sort. On prétend que les bancs d'éponges actuellement connus finiront par s'épuiser, et que la demande deviendra supérieure à l'offre; en effet, à mesure que le bien-être se répand dans les différentes couches sociales, cet article est de plus en plus recherché; de là, sa rareté, que la négligence du gouvernement turc et l'avidité des trafiquants viennent encore accroître. Cependant les éponges se multiplient assez rapidement, du moins on le suppose (sur ce point encore, on est réduit aux conjectures); car les rochers mis à nu par les pêcheurs se trouvent repeuplés au bout de deux années.

En attendant le jour néfaste où l'homme civilisé, nourri dans toutes les recherches du luxe, se verra privé d'un élément de confort dont le sauvage ne sent pas le besoin, les plongeurs des côtes de Syrie et de l'Archipel grec parcourent le fond de la mer, pour satisfaire aux demandes de jour en jour plus nombreuses de cette denrée.

Les plus belles éponges croissent dans les mers de Syrie, c'est en ces parages que la pêche est le plus active, le plus intéressante, et que se rencontrent les meilleurs plongeurs. Ce genre de pêche n'est pratiqué que par les gens du pays, car il exige des qualités spéciales : la vigueur du corps, l'agilité, l'adresse et le sang-froid. Les étrangers se contentent de trafiquer de la denrée, quand elle a été extraite du fond de la mer, abandonnant le monopole de la pêche aux plongeurs de Syrie et de Grèce, gens habitués de longue date à ce pénible travail. Ces commerçants arrivent vers le mois de septembre; il en vient de toutes les échelles du Levant, des ports du littoral méditerranéen; il en part beaucoup de Marseille et quelques-uns même de Paris. Parmi ces derniers industriels, on nous en cite un qui va tous les ans passer plusieurs mois à Rhodes, pendant le temps de la pêche, et qui est descendu au fond de la mer pour s'assurer par ses propres yeux si l'on ne pourrait pas utiliser la cloche à plongeur en vue d'une récolte plus commode et plus abondante.

Beyrouth, Tripoli, Latakieh et Batroun, en Syrie, sont les pêcheries les plus importantes, et les principaux marchés pour le commerce des éponges. La pêche commence en juin et se termine en août; quelquefois elle se prolonge jusqu'en septembre et en octobre, mais le moment le plus favorable est le mois de juillet. A cette époque, arrivent des côtes de Syrie et de Grèce des pêcheurs, désireux de prendre part aux opérations dans les eaux de Tripoli et des autres villes. Les Grecs échangent leurs *sacoleves*, légères et non pontées, contre d'autres embarcations destinées à cette pêche. On se divise en groupe de cinq ou six hommes; chaque groupe forme l'équipage d'une barque, sous le commandement d'un *reis*. On a pu voir à l'Exposition universelle le modèle réduit d'un de ces bateaux à l'usage des

pêcheurs arabes. Ces embarcations, nommées *scaphi*, partent dès le matin et poussent au large à 7 ou 8 kilomètres des côtes; c'est à une telle distance que se rencontrent les éponges sur des bancs de roches, formés de débris de mollusques. On cherche un endroit favorable, ce qui n'est pas toujours facile, à cause de l'état de la mer; si la surface est trop agitée pour qu'on puisse voir à une certaine profondeur, il faut renoncer au travail pour ce jour-là; mais quand le temps est favorable et le banc exploré riche en éponges, on cargue les voiles, on jette l'ancre sur la place, et les hommes de l'équipage plongent à tour de rôle. Ils arrachent l'éponge aux roches sous-marines et la déposent dans un filet qui couvre leur poitrine; ils en recueillent le plus grand nombre possible, et quand ils sentent le besoin de remonter à la surface pour respirer, ils impriment une secousse à la corde qui sert également à les descendre dans la mer. Cette corde est terminée par une grosse pierre, qui est une ancre de salut pour ces malheureux. Quelquefois un plongeur, entraîné par son zèle, perd sa corde de vue et ne la retrouve plus quand il veut quitter le fond de la mer; en ce cas, il ne pourrait remonter à la surface, écrasé sous une pression de trois ou quatre atmosphères, et périrait asphyxié, s'il ne parvenait à saisir la pierre d'un de ses camarades et à remonter avec lui.

Les profondeurs auxquelles on rencontre l'éponge sont très variables. Les pièces pêchées dans les eaux basses, sont ordinairement de qualité inférieure; pour recueillir les éponges fines, il faut plonger à 12, 20 et même jusqu'à 30 brasses de profondeur.

Dans ce dernier cas, l'opération est très difficile; et c'est ce qui augmente beaucoup le prix des éponges fines, qui sont pourtant beaucoup plus nombreuses que les grossières. Une embarcation qui rentre le soir ne rapporte, à ce qu'il

paraît, que huit ou dix éponges. Sans doute il faut entendre huit ou dix éponges de choix et de première qualité. Les espèces communes s'arrachent quelquefois tout simplement au moyen de harpons à trois dents emmanchés au bout de longues perches. C'est ainsi que se fait la récolte de l'espèce appelée *gerbis*, auprès des îles Kerkenya et Gerbat, dans l'État de Tunis. Ces éponges croissent sous des touffes d'herbes très épaisses; aussi, pour se livrer à la pêche qui dure au reste tout l'hiver, faut-il attendre que les bourrasques de l'arrière-saison aient enlevé cette végétation parasite. C'est alors seulement, et quand la mer est calme, qu'il est possible de voir jusqu'au fond des eaux, de faire un choix, et de saisir l'éponge par son point d'adhérence avec le rocher, sans courir le risque de la déchirer.

A l'égard des éponges fines, on ne saurait employer ce moyen mécanique sans risquer de détériorer le produit; c'est là que l'adresse du plongeur est nécessaire.

Les plongeurs grecs restent au fond de l'eau moins longtemps que ceux de la Turquie d'Asie, mais ils plongent, dit-on, à des profondeurs plus considérables.

Latakieh, si célèbre par la finesse de son tabac, mériterait d'être non moins connue et appréciée pour l'excellente qualité de ses éponges.

Les pêcheurs de Latakieh forment une race particulière qui habite en grande partie la petite île de Ruad, non loin du golfe d'Antioche. Quoique leur existence soit très pénible, — c'est en effet la vie du marin avec toutes ses luttes et ses privations, — les insulaires ont beaucoup d'entrain et une complexion robuste. On ne conçoit pas comment ils peuvent séjourner aussi longtemps au fond de la mer. Ont-ils la chance de tomber sur quelque riche filon, ils s'acharnent sur leur proie et ne remontent au jour qu'autant que la nécessité les y oblige. On les voit sortir

exténués, hors d'haleine ; le sang leur jaillit de la bouche, du nez, des oreilles, et même des yeux. Quelques-uns abusent tellement de leurs forces, qu'ils succombent épuisés par leurs efforts et la perte de leur sang. Les plongeurs de Latakieh sont de véritables amphibies. Les enfants d'un certain âge aident leurs parents ; les autres, plus jeunes, restent à la maison avec leurs mères, ce sont là les seuls habitants de Ruad pendant plusieurs mois de l'été. L'époque la plus favorable est celle où l'on peut compter sur les brises régulières de la mer et sur un vent soufflant de terre pendant la nuit. A ce moment, c'est-à-dire en juillet et en août, le nord de la Syrie jouit d'une température délicieuse. Les vagues roulent mollement leurs franges d'écume sur le dos de l'Océan, sans que des coups de vent importuns et des bourrasques malhonnêtes viennent troubler leur marche tranquille et majestueuse. C'est un charmant spectacle que de voir, dans la lumière du matin, cette troupe de barques légères, dont les voiles blanches se détachent sur l'horizon bleu, voguer avec une incroyable rapidité, effleurant à peine la crête des vagues ; puis, quand elles se trouvent à une certaine distance, se jeter de l'une à l'autre leur filets, barrière mobile entre laquelle se meuvent les plongeurs.

L'ouverture de la pêche s'annonce par des fêtes joyeuses que célèbre toute la population de l'île de Ruad, gens heureux qui, bien que soumis à la domination des Turcs, s'administrent eux-mêmes et forment une espèce de commune indépendante où les vieillards et les sages ont toute l'autorité. D'autres fêtes ont lieu pour la clôture de la saison et sont d'autant plus animées que la pêche a été plus abondante. L'hiver, les plongeurs restent des journées entières les jambes croisées, uniquement occupés à fumer leur pipe, tandis que leurs barques et les engins destinés à la pêche reposent en lieu de sûreté.

Nous pourrions clore ici notre description de la pêche des éponges; mais le tableau ne serait pas complet, si nous omettions de dire ce que devient cette éponge, extraite des eaux par le plongeur. Avant d'être livrée au commerce, elle subit une certaine préparation. Dès que les barques arrivent à terre, on creuse dans le sable un trou qu'on remplit d'eau; l'on jette dans ce trou les produits de la pêche, puis des hommes les foulent aux pieds, jusqu'à ce que les éponges aient été débarrassées de leur enduit gélatineux. Mais il y reste encore, après ce foulage, une grande quantité de sable. — Les pêcheurs n'ont garde de les laver trop à fond, parce que, vendant la denrée au poids, ils obtiennent de cette manière de plus gros bénéfices. Mais les acheteurs ne sont pas plus naïfs que les vendeurs; ils ne concluent le marché définitif qu'au bout de deux ou trois jours, pendant lesquels on laisse sécher les éponges. Il n'y a que les commerçants novices qui se laissent prendre à ce piège. Dès lors, l'éponge est livrable à la consommation; si c'est une pièce *plongée* et non *harponnée*, si sa provenance est la Syrie, si sa qualité est de celles qu'on appelle *fines-douces*, sa couleur d'un blond fauve, sa forme celle d'une coupe à bords arrondis, son tissu d'un velouté moelleux, il ne lui manque rien pour qu'elle puisse figurer avec avantage dans les boudoirs de nos élégantes, quand même celles-ci devraient, ce qui s'est vu quelquefois, la payer au prix de cent ou cent cinquante francs.

CHAPITRE XIV

PATINS ET PATINEURS

Quel est l'inventeur du patin? — Amusements des habitants de Londres. — Garcin, inventeur du patin à roulettes. — Amateurs allemands. — Le poète Klopstock et son goût pour cet exercice. — Goethe guérit ses peines de cœur en patinant. — Ce qu'il pense de cet art. — Le patin en Hollande, autrefois et aujourd'hui. — Courses de patineuses dans la Frise. — Régiment de patineurs scandinaves. — Riflemen anglais. — Épisode de l'hiver de 1806. — Caractères écrits sur la glace avec des patins. — Preuves de l'impossibilité de ce prétendu tour d'adresse.

Heureux les climats où le plongeur peut, en n'importe quelle saison de l'année, descendre au fond des abîmes ! Mais, sous des latitudes moins fortunées, le temps, qui renouvelle les saisons, vient changer aussi nos habitudes, nos plaisirs et nos exercices. L'hiver arrive avec son cortège de frimas; les fleuves suspendent leur cours, et le patineur prend possession du domaine naguère exploré par le plongeur.

Quel est l'inventeur du patin? Je serais bien embarrassé de citer son nom; mais, à coup sûr, ce ne fut pas un habitant des pays du soleil. C'est une de ces inventions pour lesquelles personne n'est en droit de réclamer la priorité; car le besoin, l'impérieux besoin les fait naître; il ne s'agit ensuite que de les perfectionner. Telle est aussi l'origine du patin.

Il traverse maintenant l'âge de fer; mais à ses débuts, c'était simplement un os de mâchoire animale, — de cheval ou de vache, — façonné de manière à pouvoir glisser

sur la glace. Le *British Museum*, à Londres, conserve une paire de ces instruments primitifs. On en déterre encore de temps en temps, à Moorfields et à Finsbury ; c'était sur ces terrains, jadis marécageux, que la jeunesse de Londres allait prendre ses ébats pendant les mois d'hiver. Au douzième siècle, rapporte Fitz-Stephen, historien de Londres, ces marais étaient déjà fréquentés par de jeunes citadins chaussés de patins grossiers et munis de bâtons ferrés. Cette perche servait à double fin ; c'était surtout un soutien, mais elle devenait souvent entre leurs mains une arme avec laquelle ils s'attaquaient et se renversaient les uns les autres.

Le patineur moderne a rejeté cette espèce de béquille. Il ne marche plus sur la glace, en prenant un point d'appui ; il s'y élance, il y vole, il y exécute des prodiges d'adresse et d'agilité. On trouve en Allemagne des amateurs qui sautent, en patinant, un espace de deux mètres, et franchissent deux ou trois chapeaux superposés, voire même de petits traîneaux à l'usage des dames. Le baron de Brincken, ancien page du roi de Westphalie, accomplissait tous les tours dont nous venons de parler.

Une des célébrités du genre, J. Garcin, inventeur du *patin à roulettes*, qui a fait merveille dans le ballet du *Prophète* et ailleurs, Garcin, auteur d'un petit livre que vous trouveriez difficilement aujourd'hui : *le Vrai Patineur, ou principes sur l'art de patiner avec grâce* (Paris, 1813, in-12), célèbre ainsi les louanges de ces artistes :

> Parfois il arpente la plaine
> Comme Éole dans ses fureurs,
> Parfois Zéphir de son haleine
> Semble le bercer sur des fleurs !
>
> Le palmier a moins de souplesse,
> Les grâces ont moins d'agrément,
> Un trait lancé moins de vitesse
> Qu'un patineur en mouvement.

Aussi, quelle difficulté, même pour le poète, de saisir au vol ce tourbillon :

> Sur le fer tranchant qui le porte,
> Que ne voyez-vous ses talents !
> Il est *divin* ; il vous transporte.
> A le dépeindre on perd son temps !

Ce sont les pays du Nord, on le comprend du reste, qui fournissent les plus habiles patineurs. Cet art compte en Allemagne de nombreux et fervents adeptes.

L'auteur de la *Messiade*, Klopstock, s'y livra jusque dans sa vieillesse, avec une ardeur extrême. Altona le voyait courir sur la glace plusieurs heures de suite, essayant de rappeler un peu de chaleur dans ses veines refroidies par l'âge et le repos. Et ce plaisir, il n'en jouissait point en égoïste, il cherchait à le faire partager à d'autres ; il le chantait en des odes d'un lyrisme passionné. L'Allemagne se moquait un peu de cet enthousiasme, qu'on trouvait déplacé dans un vieillard : « Quoi ! disait-on, le chantre du Messie, s'attarder à des plaisirs qui ne sont plus de son âge ! » Mais Gœthe donnait raison à Klopstock. Lorsque ces deux poètes, l'un sur son déclin, l'autre à son aurore, se rencontrèrent pour la première fois, vous croyez peut-être qu'ils causèrent littérature, poésie, esthétique ? Nullement ; l'entretien roula sur cet art qui leur était familier, et grâce auquel « on parcourt le cristal durci des eaux sur des semelles ailées, pareilles à celles des dieux d'Homère. »

Gœthe n'avait pas toujours pratiqué cet exercice. Le goût du patin ne s'était développé chez lui qu'assez tard et dans des circonstances singulières. Le poète venait de rompre sa liaison avec la jeune Friederique de Sesenheim. Cette idylle, à peine ébauchée, avait laissé dans son cœur d'amers regrets. Mécontent de

lui-même, car il avait en cette circonstance bien des reproches à se faire, Gœthe se trouvait dans une de ces crises où l'homme ne sait comment chasser les fantômes qui l'obsèdent. Il cherchait dans les fatigues du corps quelque dérivatif à ses peines morales. Nouveau Juif errant, il allait, au milieu de la pluie et de la tempête, de Francfort à Darmstadt, de Darmstadt à Francfort, entonnant son *lied* du *Voyageur pendant l'ouragan* (*Wanderers Sturmlied*), tandis que la rafale le fouettait au visage. Mais il avait beau s'épuiser en marches forcées, faire des armes et d'autres exercices violents, rien ne pouvait calmer le trouble de son âme. Courait-il à cheval, aussitôt

Le chagrin monte en croupe et galope avec lui....

Ce fut alors que ses amis l'entraînèrent sur la glace et lui enseignèrent la science du patineur. A force de persévérance et de volonté, l'élève devint expert dans l'art chanté par Klopstock. Cette activité lui fut salutaire en ce qu'elle changea le cours de ses idées. Il sentit que c'était à Klopstock qu'il devait, quoique indirectement, sa transformation morale, et certain matin de décembre, où le froid s'annonçait clair et pur, il sautait à bas de son lit, et tout en chaussant ses patins, récitait, comme un inspiré, les vers du poète allemand :

« Pénétré de cette gaieté joyeuse que donne le sentiment de la santé, je vais parcourir au loin le brillant cristal. Comme un beau jour d'hiver qui commence étend sur la nature une clarté paisible! qu'elle est brillante, cette glace que la nuit a répandue sur les eaux!... »

On reconnaît bien là l'imagination sentimentale des Allemands. Ces souvenirs de jeunesse ne s'effacèrent jamais de l'esprit de Gœthe; et plus tard, quand il écrivit

ses *Mémoires*, il en parloit encore avec un enthousiasme que l'âge n'avait point affaibli : « C'est avec raison, s'écrie-t-il, que Klopstock a vanté cet emploi de nos forces, qui nous remet en contact avec l'heureuse activité de l'enfance, qui pousse la jeunesse à déployer sa souplesse et son agilité, et qui tend à reculer l'inertie de l'âge. Nous nous livrions à ce plaisir avec passion. Une journée entière passée sur la glace ne nous suffisait pas, nous prolongions encore cet amusement fort avant dans la nuit; car si les autres exercices trop répétés fatiguent le corps, celui-ci semble lui donner plus de souplesse et de vigueur.

« La lune, sortant du sein des nuages, et répandant sa douce clarté sur les champs couverts de neige, — l'air de la nuit, qui s'avançait vers nous en murmurant, — les éclats de la glace, pareils à ceux du tonnerre, quand elle craquait sous nos pieds, — nos mouvements précipités, tout nous rappelait la majesté sauvage des scènes d'Ossian.

« Nous déclamions tour à tour une ode de Klopstock, et quand nous nous réunissions au crépuscule, nous faisions résonner dans l'air les louanges du poète dont le génie avait encouragé nos plaisirs !

« Comme les adolescents qui, malgré le développement de leurs facultés intellectuelles, oublient tout pour les simples jeux de l'enfance, dès qu'ils en ont une fois repris le goût, nous semblions, dans nos ébats, perdre entièrement de vue les objets plus sérieux qui réclamaient notre attention. Ce furent pourtant cet exercice et l'abandon à des mouvements sans but qui réveillèrent en moi des besoins plus nobles, trop longtemps assoupis, et je dus à ces heures qui semblaient perdues l'éclosion plus rapide de mes projets poétiques. »

En Hollande, le goût du patin est encore plus développé qu'en Allemagne. L'hiver, on voit des marchandes courir

sur la glace, pour porter leurs denrées à des distances considérables; elles tricotent, tout en patinant; quelques-unes ont la pipe à la bouche; toutes portent sur la tête un vase ou un panier contenant leur marchandise. Jamais ces Perrettes hollandaises n'ont fait de faux pas ni renversé leur lait sur la neige.

Dans une des provinces les plus curieuses du pays, en Frise, presque toutes les villes établissent des courses de patineurs. Il serait impossible d'habiter cette province si l'on ne savait se servir du patin; autrement il faudrait se condamner à garder la chambre durant plusieurs mois d'hiver. Pour les Frisons, cet exercice est moins un amusement qu'une nécessité. Les deux sexes patinent plus qu'ils ne marchent. A peine un enfant peut-il se tenir sur ses jambes, qu'on adapte à ses pieds cette chaussure de fer, et ses parents lui apprennent la manière de s'en servir. A dix ans, le bambin est déjà de belle force; mais ce n'est qu'entre vingt à trente qu'il devient un artiste consommé. Dès lors il pratique cet exercice jusqu'à son extrême vieillesse. Les paysans de la Frise ont habituellement un air lourd et gauche; mais on reste confondu de l'agilité, de la grâce et de la vélocité qu'ils déploient en glissant sur le miroir uni de leurs canaux, parcourant en quelques minutes des espaces considérables. Il faut avoir été témoin de ce spectacle pour y croire.

L'hiver, qui, par tous pays, engourdit les membres et rend les hommes plus sédentaires, produit sur les Hollandais un effet diamétralement opposé. Le froid les dégourdit, les chasse dehors et les met en belle humeur. Une telle transformation dans le caractère national frappe tous les étrangers. L'auteur des *Lettres sur la Hollande*[1], Pilati, signalait déjà ce singulier phénomène au dix-huitième

1. La Haye, 1780. 2 vol. in-12.

siècle. Il admire la métamorphose produite par la gelée sur la constitution physique des habitants, « êtres pesants, massifs, raides pendant tout le reste de l'année, » devenus « tout à coup mobiles, dispos, agiles, lorsque les canaux sont pris. » Le voyageur se demande quelle en est la raison, s'il faut l'attribuer au soleil qui, élevant peu de vapeurs en ce temps de l'année, contribue à rendre l'air plus pur, moins chargé de parties hétérogènes. Mais qu'importe la raison? Le fait curieux à constater, c'est que les mêmes individus qui se remuent avec peine pendant la belle saison, s'agitent tout à coup, dès que la neige couvre la terre, courant, sautant, dansant sur la glace. On voyait alors de dignes bourgeois voyager sur leurs patins d'une ville à l'autre, et même d'une province à une autre province. Au dix-huitième siècle, les plus habiles allaient de Leyde à Amsterdam en cinq quarts d'heure, et même en une heure; le trajet étant de six lieues. C'était à faire mourir de honte le coche et la patache. Dans un ouvrage qui date de cette époque, *les Délices de la Hollande* (Amst., 1697, in-12), il est parlé d'un père qui parcourut plus de 40 lieues en un jour, pour se rendre auprès de son fils qui, sans ce prompt avertissement, se trouvait en danger de mort. Un autre avait parié avec un de ses amis qu'il ferait plus vite 3 lieues sur la glace que l'autre une lieue et demie sur le meilleur de ses chevaux; l'ami n'osa s'y risquer. Les Hollandais, dit le même auteur, sont comme les oiseaux dans l'air; ils volent plus qu'ils ne marchent. En ce temps-là, les paysans se tenaient si fermes sur leurs patins qu'ils couraient avec des paniers pleins d'œufs sous leurs bras sans en casser aucun.

Et les enfants! Pilâti les avait bien observés. Ces bons gros marmots joufflus, qui, couchés par terre, ne se dérangeaient même pas pour laisser passer un carrosse, aimant mieux se faire écraser que de bouger de place,

Course de patineuses en Frise.

comme ils prenaient leur revanche sur les canaux gelés!
Ce qui faisait dire à notre touriste : « Ces courses sur la
glace sont le carnaval des Hollandais, leurs fêtes, leurs
opéras, leurs bals parés et masqués, leurs débauches.
Aussi, dans cette saison où quantité de monde se ruine
ailleurs, toute leur dépense se réduit à une paire de patins,
dépense qu'ils font une ou deux fois dans leur vie… »

De nos jours, on peut observer le même contraste chez
les paysans de la Frise. Il suffit, après les avoir vus aux
temps chauds, de les revoir pendant la saison mauvaise et
d'assister à leurs exercices, aux courses qui ont lieu sur
les larges canaux dont le pays est sillonné. Des lattes de
bois, rangées à la file, sont posées sur la glace pour sé-
parer les concurrents, qui, dans l'ardeur de la lutte, pour-
raient s'entre-choquer et se renverser. Le terrain étant
quelquefois plus favorable en deçà qu'au delà de la ligne
de démarcation, les patineurs doivent, à chaque tour,
changer de côté. La lice est fermée aux deux extrémités
par de grandes cordes qui barrent toute la largeur du
canal, sur les bords duquel se presse une foule joyeuse.
Les prix consistent en objets d'une assez forte valeur ; mais
pour obtenir une de ces récompenses, il faut avoir été
vainqueur 60 ou 80 tours.

Les courses où les femmes luttent entre elles de vitesse
sont beaucoup plus curieuses que celles des hommes. Les
jeunes gens de la localité se disputent l'honneur d'attacher
le patin aux pieds de ces intrépides Frisonnes ; c'est une
faveur très recherchée qui se paye par un baiser. Si la
force manque à ces Atalantes du Nord, en revanche, elles
ont la grâce : elles ne dévorent pas l'espace aussi rapide-
ment que les hommes, mais elles le parcourent avec plus
de légèreté.

Dans les pays septentrionaux, on fait depuis longtemps
servir le patin à l'art militaire. Le sol étant pendant une

partie de l'année couvert d'une neige épaisse, il a bien
fallu que les troupes, ou du moins plusieurs corps de troupes fussent pourvus de cet équipement, sous peine de ne
pouvoir exécuter durant plusieurs mois des exercices et
des manœuvres indispensables. Les soldats hollandais se
livrent sur la glace à toutes les évolutions de leur métier;
mais c'est en Norvège principalement qu'on a jugé nécessaire de former un corps spécial qui porte le nom de
régiment des patineurs. Les hommes faisant partie de
cette troupe sont munis du patin en usage dans le Nord,
deux morceaux de bois de sapin minces et effilés, assujettis au pied par des courroies en cuir et dont l'extrémité supérieure, un peu courbe, est retroussée à l'instar
des souliers dits *à la poulaine*. Le patin gauche est plus
court que celui de droite. Ainsi chaussés, les soldats descendent les pentes abruptes avec une vitesse incroyable,
les remontent de même, franchissent les rivières et les
lacs, et s'arrêtent tout à coup au moindre signal, même
au milieu de la course la plus effrénée. Pour faciliter cet
arrêt instantané, les patineurs du régiment de Norvège
portent un long bâton ferré, semblable à celui dont les
voyageurs, en Suisse et dans les Pyrénées, sont obligés de
se servir pour gravir les pics et les glaciers. Ce bâton, qui
s'enfonce profondément dans la neige, les aide dans toutes
leurs manœuvres, soit qu'ils veuillent se mettre en marche,
soit qu'ils veuillent accélérer ou ralentir leur course; c'est
enfin leur point d'appui, quand il s'agit de faire feu. L'armement de ce corps est fort simple : il consiste en un
fusil léger suspendu sur l'épaule par une courroie, et en
une épée-poignard; mais ils manient ces deux armes
très aisément et font l'exercice sur la glace en courant
avec une dextérité dont tous les étrangers sont surpris.

Les Anglais ne voudraient pour rien au monde rester
en arrière des autres peuples. On a vu, dans le Lincoln-

shire, un corps de riflemen, volontaires qui se sont organisés, comme on sait, sur tous les points du pays, pour contribuer, en cas de besoin, à la défense du territoire; on a vu, dis-je, ces francs-tireurs chausser tout à coup le patin pendant un hiver rigoureux (décembre 1860) et faire leurs exercices sur la glace aussi parfaitement que sur le champ de manœuvre.

Il peut être, en effet, fort utile, en temps de guerre, de savoir se tenir et se diriger sur la glace.

« Dans le précoce hiver de 1806, après la bataille d'Iéna, le maréchal Mortier recevait l'ordre de l'empereur de s'emparer sans retard des villes anséatiques.

« L'officier d'état-major, à qui nous tenions de très près, chargé de transmettre cet ordre, se trouvait à l'embouchure de l'Elbe, qu'il fallait passer et qui, en cet endroit, n'a pas moins de 12 kilomètres de largeur. Il s'agissait de trouver un pont. C'était un détour à faire de 35 kilomètres en descendant et autant pour revenir de l'autre côté, à peu près en face du point de départ. Cet officier, comprenant la valeur du temps en pareille circonstance, ne balança pas à prendre une résolution qui aurait pu lui devenir funeste. Il se procura des patins, franchit rapidement l'espace qui le séparait de l'autre rive, et parvint par ce moyen ingénieux et hardi à la fois à remettre la dépêche dix heures plus tôt qu'il n'eût pu le faire par la route ordinaire[1]. »

Le lecteur va peut-être nous demander pourquoi nous n'avons pas encore parlé de ces tours d'adresse qui consistent à tracer sur la glace, avec le tranchant de l'acier, des figures régulières et variées, des dessins représentant des oiseaux ou des portraits, et enfin à écrire son nom en lettres fines et lisibles. Quand on parle de traits extraor-

1. *Physiologie du patineur, et définition complète des principes....* Paris, 1862, in-12. — L'ouvrage est anonyme.

dinaires exécutés à l'aide du patin, c'est celui-là qu'on présente toujours en première ligne.

On cite un habitant du Nord, un Suédois, qui, porté sur ses patins comme sur des ailes, dessinait d'un seul pied, en courant, des portraits qui, pour la ressemblance, ne valaient pas sans doute une image photographique, mais qui brillaient par la pureté et la netteté des lignes.

On assure en outre avoir vu, sur un large bassin, une jeune dame accepter le défi d'une correspondance au patin, et en quelques minutes, une demande et une réponse furent tracées avec une élégance de forme digne d'une main qui écrirait avec un diamant sur une vitre. Le fameux chevalier de Saint-Georges, d'une adresse merveilleuse dans tous les exercices du corps, était, dit-on, un de ces habiles qui signent leur nom sur la glace avec une lame de patin.

« J'ai vu, dit un auteur anglais, déjà cité par nous plusieurs fois, J. Strutt, — j'ai vu sur la rivière de Hyde-Park, quatre patineurs danser un menuet avec autant de désinvolture et d'élégance que s'ils avaient marché sur le parquet d'une salle de bal; d'autres tournant et manœuvrant avec adresse, traçaient sur la glace les lettres de l'alphabet, l'une après l'autre. »

Eh bien, ce tour, qui semble étonnant, est tout simple, quand on y regarde de près, et s'explique naturellement; ou plutôt ce n'est pas un tour d'adresse. Celui qui du rivage regarde le patineur est trompé par ses sens; il n'a devant lui que de la glace, et pourtant il *n'y voit que du feu* : c'est de sa part illusion d'optique. Tracer des lettres sur la glace quand on a un pied en l'air est chose totalement impossible. Écoutons à ce sujet les autorités : « Quelques-uns disent avoir vu des patineurs extraordinaires faire toutes les figures possibles avec des patins, même écrire leur nom comme à la main. Il est essentiel

que je dise à mon tour que cela ne se peut pas ; que ceux qui avancent un pareil fait ont cru voir ce qu'ils racontent, à peu près comme d'autres sont certain d'avoir vu un escamoteur poser une balle sous un gobelet, et de l'avoir vu enlever de là sans y toucher, malgré leur attention contre la surprise, ce qui prouve qu'on ne devrait pas toujours s'en rapporter à sa vue ou plutôt à son imagination.

« En effet, pour écrire son nom, il faut au moins deux élans ; et l'on ne peut reprendre ce second élan sans poser le pied qui n'a pas tracé la première lettre. C'est donc un mensonge ou une erreur de dire qu'on peut écrire couramment quelque chose sans le secours de l'autre pied, dont on a besoin soit pour son élan, soit pour marcher en commençant chaque nouvelle lettre.... »

Ainsi parle le maître que nous citions tout à l'heure, J. Garcin. Son explication est concluante : il est impossible de tracer des caractères avec le patin, quand on tient un pied en l'air, parce qu'il faut nécessairement un point d'appui. Ce point d'appui doit être l'autre pied ; or, si ce pied pose par terre, il n'y a plus aucune difficulté. Tout le monde peut en faire autant ; ce n'est plus un tour d'adresse, mais simplement un jeu puéril. C'est ce qu'un autre amateur a formulé nettement dans un traité récent, mentionné plus haut, — traité publié, je crois, à l'occasion des essais qui furent tentés dans les dernières années, même en haut lieu, pour ranimer à Paris le goût et la pratique du patin : « La seule manière d'écrire son nom sur la glace, c'est de prendre un point d'appui sur un pied, puis, avec le talon pointu du fer de l'autre, tracer sur place, comme avec un stylet, de petites lettres à volonté. » — « En effet, ajoute l'auteur, non seulement une suite de lettres ne peut se tracer correctement, mais une seule même ne saurait s'exécuter d'une manière satisfaisante. On comprendra que cette lettre doit être précédée

d'un élan, puis suivie d'un autre coup de patin après l'avoir achevée, de sorte que toutes ces lignes inextricables se mêleraient et se croiseraient de manière à être méconnaissables. D'ailleurs, tous les coups de patin sont symétriques et circulaires ; comment alors rompre brusquement leurs contours par des figures qui s'écarteraient de cette règle invariable ! Ce qu'il y a de bien certain, c'est que personne n'a obtenu ce tour de force, si souvent, si complaisamment cité. La simple connaissance théorique de l'art du patin suffit d'ailleurs pour faire rejeter cette vieille histoire avec tant d'autres préjugés.... »

CHAPITRE XV

LES ÉCHASSES

Les échasses en faveur à la cour de Bourgogne. — Bataille d'échasses à Namur. — Un poëme sur les échasses. — Les landes de Gascogne. — Traversée du Niagara.

Est-il plus facile d'évoluer sur la glace avec des patins que sur le sol avec des échasses? C'est un problème que nous ne chercherons point à résoudre, et dont nous abandonnons la solution à ceux qui aimeraient à faire des études de gymnastique comparée; tout ce que nous savons, c'est que l'usage de marcher avec des échasses date de fort loin et que, dans cette branche d'art, il s'est formé, comme dans toutes les autres, des sujets distingués dont l'histoire, à la vérité, n'a pas recueilli les noms, mais qui n'en ont pas moins accompli des choses surprenantes, s'il est vrai que plusieurs ont dansé sur la corde raide, à la manière des funambules.

Les miniatures des manuscrits du moyen âge représentent plus d'une fois des gens se livrant à cet exercice, qui fut en grande faveur à la cour de Bourgogne. Dans les comptes de l'argentier de Lille pour l'année 1516, à l'occasion de l'entrée du roi d'Espagne, depuis Charles V, dans cette ville, figure une somme de « VI sols donnés à un homme allant à grandes *escaches*, » qui suivait la cour en portant une bannière.

Namur, la ville du Nord, avait autrefois des combats

d'échasses. Comment! des échasses à Namur? qui les y avait introduites? La nécesssité, mère d'une foule d'inventions et de découvertes. Les habitants avaient adopté ce moyen ingénieux, à cause des débordements fréquents de la Sambre et de la Meuse, qui les empêchaient de communiquer d'un quartier à l'autre et même d'une rue à une autre rue. Ce fut d'abord un besoin; par la suite on en fit un amusement. Les Namurois avaient depuis longtemps des fêtes populaires consacrées aux exercices du corps, divertissements que les comtes de Namur encourageaient, afin de développer parmi la population la vigueur, l'adresse et l'agilité. Nous citerons entre autres une certaine pyrrhique, qu'on appelait la *Danse des sept Machabées*, particulière à Namur, et qui s'exécutait au son du tambour, chacun tenant par la pointe l'épée de son voisin.

Les combats d'échasses vinrent se joindre à ces jeux populaires. La lutte avait lieu dans l'origine entre les deux quartiers opposés, la ville vieille et la ville neuve, entre les *Mélans* et les *Avresses*, dénominations que les deux armées portèrent depuis l'origine. Quinze à seize cents jeunes gens, partagés en deux bandes, et divisés en brigades avec des costumes de couleur différente, s'avançaient les uns contre les autres au bruit des instruments militaires, tambours, fifres, cymbales et trompettes, montés sur des échasses de $1^m,30$ de hauteur. Le combat se donnait sur la grande place, vis-à-vis de l'hôtel de ville. Les deux partis se rangeaient en ordre de bataille comme il arrive dans une armée régulière; on renforçait les lignes à l'aide de quelques solides combattants, destinés à soutenir le premier choc; il y avait même le corps de réserve pour porter secours sur les points menacés. Ces guerriers n'avaient à leur disposition aucune arme, il était défendu d'en porter; mais ils avaient leurs coudes,

et les coups qu'ils se donnaient échasses contre échasses pour désarçonner leurs adversaires.

Le croc-en-jambe était admis ; il entrait même comme élément principal dans cette sorte de combat, et chacun en usait largement. Les Namurois du moyen âge excellaient, comme aujourd'hui les Bretons, dans l'art d'appliquer le croc-en-jambe. Chez les anciens, les athlètes employaient aussi cet expédient ; car dans la lutte, il importait de se rendre maître des jambes de son adversaire. C'est ce qui fait dire à Plaute, dans une de ses pièces (*Pseudolus*), en parlant du vin : « C'est un dangereux lutteur, car il s'attaque d'abord aux jambes. » Les Romains étaient passés maîtres en cet exercice ; une fois, ils furent obligés de combattre sur le Danube glacé, où les Jazyges les avaient attirés, espérant les vaincre sur ce terrain glissant ; mais les soldats de Rome, appuyant un pied sur leurs boucliers qu'ils avaient jetés à terre, avec l'autre pied donnèrent le croc-en-jambe à leurs ennemis, qui, « se piquant, dit Xiphilin, de plus de légèreté que de résistance, ne purent soutenir l'effort des Romains ; il ne s'en sauva qu'un petit nombre. »

Cet étrange combat durait près de deux heures ; on voyait les champions se porter de côté et d'autre ; se pencher à droite, à gauche, raser la terre, puis se relever d'un bond. Ce qu'il y avait de singulier, c'était de voir des femmes au milieu de la mêlée ; venaient-elles, comme les Sabines, pour séparer les combattants ? ou bien pour prendre part à la lutte ? Ni l'un ni l'autre. Les mères, les sœurs, les femmes accompagnaient les champions sur le théâtre du combat, comme cela se pratiquait chez les anciens Germains. Sans remplir un rôle actif dans la lutte, elles n'y restaient pourtant pas indifférentes, et animaient leur parti par des gestes, des cris, ou par leur simple présence ; marchant à pied derrière les combattants, elles

leur donnaient la main, quand ils étaient démontés, pour qu'ils pussent enfourcher de nouveau leurs échasses, et veillaient, tendre sollicitude! à ce qu'ils ne se brisassent point la tête contre les pavés; parce qu'après tout, c'était un engagement vif, chaud, furieux, mais il n'était pas nécessaire qu'il en résultât mort d'homme. Pendant le cours de l'action, le drapeau de chaque parti flottait aux fenêtres de l'hôtel de ville, et cette vue enflammait encore l'ardeur militante des Mélans et des Avresses.

A Venise, au moyen âge, dans cette *Guerra dei Pugni* dont nous avons parlé ci-dessus, les femmes jouaient également un rôle. Elles paraissaient sur le terrain pour stimuler les combattants, les exciter de la voix et du geste. Dans une curieuse brochure du dix-septième siècle, écrite en latin, il est même question de discours que les matrones des lagunes adressaient aux combattants :

« Nous voici, chers époux! Plût au ciel qu'il nous fût permis d'assister à cette lutte autrement que comme spectatrices! Mais la pudeur et notre sexe le défendent; car ce n'est pas la peur qui nous retient. Ah! si nous pouvions vous communiquer notre ardeur, et si vous pouviez, en échange, nous prêter un peu de vos forces!... Qu'attendez-vous? Allez, chers maris, et remportez la victoire[1]!... »

Le combat des échasses était un des plaisirs les plus vifs des Namurois. Il se donnait pendant les fêtes du carnaval, ou dans certaines occasions solennelles, par exemple au passage des souverains, des princes ou des personnes de distinction que la ville voulait honorer d'une façon particulière. Ainsi le maréchal de Saxe fut, en 1748, régalé d'un de ces tournois. Devant le vainqueur de Fontenoy, les jouteurs se piquèrent sans doute d'émulation,

1. *Pyctomachia Veneta ab ant. de Ville.* Venetiis, Pinelli, 1364. 17 pages in-4º.

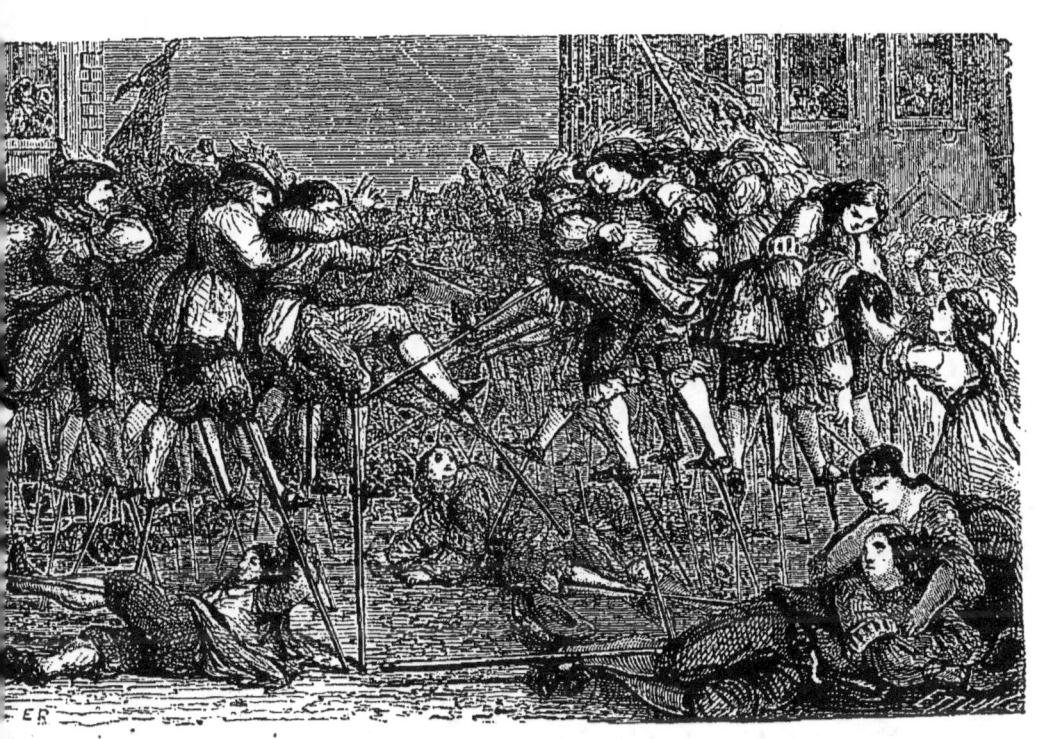

Bataille d'échasses, à Namur (dix-huitième siècle).

et l'ardeur déployée fut extrême; Maurice de Saxe disait : « Si deux armées qui s'entre-choquent montraient autant d'acharnement que la jeunesse namuroise, ce ne serait plus une bataille, mais une boucherie. »

Le plus fameux tournoi de ce genre fut celui de 1669, qui trouva son Homère en la personne du baron de Walef, le même que Boileau s'étonnait de voir rimer si bien *pour un Flamand*. En cette occasion, le rimeur n'avait pas été inspiré; peut-être craignait-il d'encourir le reproche adressé par Boileau, son maître, à ces poètes :

> Et sans force et sans grâces,
> Montés sur de grands mots comme sur des échasses,

et, plus modeste, il disait :

> Mille auteurs différents, au travers des hasards,
> Sont entrés devant moi dans le beau champ de Mars;
> Je crains de ces sujets les communes disgrâces,
> Et j'écris simplement un *Combat des Échasses*.

Mais enfin il avait eu le tort manifeste de ne pas guinder sa muse à la hauteur de son sujet. Sa seule excuse était son âge : il n'avait que dix-sept ans; mais en poésie, la jeunesse n'est jamais une circonstance atténuante.

A la pointe de ces mêmes échasses, les Namurois avaient conquis naguère un privilège dont les Flamands surtout sont à même d'apprécier l'importance. A son entrée dans les Pays-Bas, l'archiduc Albert d'Autriche fut salué par le gouverneur de Namur, qui promit d'envoyer à sa rencontre deux troupes de guerriers, lesquels, « sans être ni à pied ni à cheval, lui donneraient le spectacle d'une nouvelle manière de combattre.... » Et l'archiduc fut si charmé de ce spectacle, qu'il accorda l'exemption perpétuelle des droits sur la bière!

Un auteur que nous avons déjà plusieurs fois cité, Bon-

net, raconte qu'il vit en Hollande, au dix-septième siècle, « un Chinois, monté sur des échasses aussi hautes que le toit des maisons, et qui allait annoncer par la ville les jeux que sa troupe devait représenter. »

En France, les landes de Gascogne sont la terre classique des échasses. Si ce mode ingénieux de transport leur faisait défaut, comment les habitants des Landes pourraient-ils circuler à travers leurs vastes plaines? La nature du terrain n'y permet pas l'écoulement des eaux, qui séjournent sur le sol, formant des flaques croupissantes, des mares de plusieurs pieds de profondeur, impraticables au simple piéton. Une vieille chanson exprime naïvement cette difficulté d'un voyage à pied à travers les marécages de Gascogne :

> Quand nous fûmes dedans les Landes,
> Bien étonnés,
> Nous avions l'eau jusqu'à mi-jambes
> De tous côtés,
> Compagnons, nous faut cheminer
> En grand' journée,
> Pour nous tirer de ce pays
> De grand' rosée.

Il est d'ailleurs bien nécessaire que les bergers soient un peu haut perchés, afin de pouvoir surveiller leurs troupeaux, disséminés parmi les taillis et les bruyères. Aussi les Landais enfourchent-ils dès le matin leur rapide monture, qu'ils ne quittent que vers le soir. Pour chausser ces longues *changuées* ou *xcanques*, ils s'asseyent sans plus de façon sur le manteau d'une cheminée très-élevée, sur un toit d'étable ou sur la fenêtre d'une grange. Ces échasses sont munies d'un fourchon ou *étrier*, sur lequel pose le pied; l'extrémité inférieure est d'ordinaire enclavée dans un os, afin que le bois ne s'use pas trop vite par le frottement ou ne se brise point au contact des pierres. Elles

sont attachées à la cuisse, qui s'y emboîte en partie, de façon pourtant que les genoux soient libres et puissent se plier à volonté. Le paysan landais est, en outre, armé d'un long bâton, dont il ne se sert point pendant la marche, mais seulement au repos, et comme appui quand il veut s'arrêter. Il l'emploie également pour grimper à son perchoir, quand il se trouve en rase campagne, car il sait fort bien, même à pied, adapter ses échasses à ses jambes et se redresser prestement. Ainsi montés, les *Lanusquets*, *Couziots*, *Cocozates* ou *Parens* (car ils portent ces différents noms) franchissent avec une agilité merveilleuse murs de clôture, haies, buissons et larges fossés. Quelquefois, dans les provinces du midi de la France, on organise des courses d'échasses auxquelles les femmes mêmes peuvent prendre part.

En 1808, lorque Napoléon était à Bayonne, les *Lanusquets* donnèrent à l'impératrice Joséphine un échantillon de leur agilité. Avec leurs bottes de sept lieues, ils parcoururent la ville en quelques enjambées. Les femmes de la cour, qui se tenaient aux fenêtres, semblaient fort peu rassurées, et jetaient aux Lanusquets des pièces de monnaie que ceux-ci ramassaient à terre en courant, sans descendre de leur piédestal. De distance en distance ils s'asseyaient à terre, puis, se redressant soudain de toute leur hauteur, sans autre appui que leurs bâtons, reprenaient leur course furibonde.

Mais toutes ces prouesses pâlissent à côté du trait d'audace d'un Yankee de Stonington (Connecticut), qui avait parié de traverser les rapides du Niagara sur des échasses, et qui tint parole le 12 mars 1859.

LIVRE III

ADRESSE

ADRESSE DE L'ŒIL ET DE LA MAIN

CHAPITRE PREMIER

LA FRONDE ET SON USAGE

Les armes de jet, tenues par les anciens en médiocre estime. — Pourquoi. — La fronde dans l'Écriture sainte. — Les habitants des îles Baléares. — Comment on dressait les enfants à cet exercice. — Projectiles trouvés dans la plaine de Marathon. — Le frondeur de la colonne Trajane.

Comment l'antiquité qui, dans les jeux Olympiques, offrait des prix pour le jet du disque, dont nous avons parlé, ainsi que pour le jet du javelot, dont nous parlerons plus loin; comment l'antiquité n'avait-elle pas compris dans ces fêtes solennelles l'adresse du tir? Il est bien entendu que c'est du tir à l'arc qu'il s'agit.

Était-il plus glorieux de planter un javelot dans un but donné que d'atteindre ce même but avec une flèche? Le motif principal de cette exclusion, c'est que l'arc, vu sa nature et ses résultats, n'était pas tenu par les anciens en grande estime. En effet, personne n'était à l'abri de ses coups. Avec cet engin perfide, on pouvait frapper un adversaire à distance, sans craindre de représailles. Dès lors à quoi servaient la force et le courage? Le plus brave devenait l'égal du plus lâche devant cette attaque imprévue. C'était le renversement des idées antiques, la suppression de la lutte face à face, du combat corps à corps qui faisait briller avec tant d'éclat le courage personnel. Tandis que le guerrier grec ou troyen s'avançait dans la plaine, sous l'œil des dieux et des hommes, seul, fort de sa valeur

sans autres armes que sa lance et son épée, l'archer se cachait derrière des murailles ou derrière un rempart de boucliers, et de là promenait à son aise la mort dans les rangs ennemis. Au siège de Troie, Teucer, l'habile archer, se blottit à l'ombre du large bouclier d'Ajax, et de cet abri, fait tomber sous ses coups une foule de vaillants guerriers. « Toutes les fois qu'Ajax soulevait son bouclier, dit le poète grec, Teucer, promenant ses regards autour de lui, décochait ses flèches dans la mêlée, et celui qu'elles atteignaient tombait pour ne plus se relever; aussitôt Teucer venait se réfugier auprès d'Ajax comme l'enfant dans le sein maternel, et le fils de Télamon le couvrait de sa puissante égide. » On comprend maintenant pourquoi les héros antiques avaient si peu d'estime pour cette arme à longue portée.

Aussi, voyez de quelle façon dans l'*Iliade* (livre XI) le vaillant Diomède apostrophe le fils de Priam, Pâris, qui vient de lui lancer une flèche et qui, pour accomplir cet exploit, s'est caché derrière la colonne d'un tombeau : « Misérable archer, s'écrie le guerrier, toi qui te vantes de ta chevelure frisée et qui ne sais regarder que les femmes, si tu osais m'attaquer en face, l'arme au poing, ton arc et tes nombreuses flèches ne pourraient te sauver! Tu te glorifies trop pour m'avoir effleuré le pied! Je ne m'inquiète pas plus de ma blessure que si j'avais été frappé par la main d'une femme ou par celle d'un faible enfant. Les flèches d'un guerrier à qui manquent la force et l'énergie ne produisent aucun mal; mais il n'en est pas de même des traits lancés par mes mains! Malheur à celui que frappe la pointe de mon javelot! son épouse se meurtrit le visage, — ses enfants restent orphelins, — et son corps pourrit sur la terre qu'il rougit de son sang; — autour de lui les vautours abondent plus que les femmes.... »

Le guerrier d'autrefois, menacé de recevoir une flèche

traîtresse, avait pour l'arc et les archers le mépris que les chevaliers du moyen âge, embarrassés sous leur carapace de fer, ressentirent pour les armes à feu, dans les premiers temps de l'invention de la poudre. C'est un sentiment identique qu'éprouverait aujourd'hui le soldat, si, n'ayant qu'une arme d'ancien modèle, il était mis en présence d'un adversaire pourvu du fusil à aiguille ou du fusil Chassepot. La seule différence entre Diomède et lui, c'est qu'il ne pourrait, comme le héros grec, exhaler son indignation en paroles amères, car la discipline moderne défend de raisonner sous les armes.

De ce que nous venons de dire il ne faudrait pas conclure toutefois que l'arc fût regardé comme un instrument vil et abject, indigne d'être manié par des hommes libres. Les esprits les plus dédaigneux étaient bien forcés de convenir que l'arc était un progrès sur des inventions plus anciennes. Il y avait eu d'abord la fronde, qui elle-même était un progrès sur le passé; car les premiers hommes durent faire comme les singes, lancer des pierres avec la main.

La fronde est cet instrument fait de corde ou de cuir au bout duquel on attache une pierre plus ou moins lourde, pour la projeter au loin.... Mais est-il possible de la décrire? Tout le monde s'en est plus ou moins servi dans l'enfance, et en connaît la forme et les propriétés.

Le principe de l'instrument repose sur l'action de la force centrifuge.

Fronde.

La pierre, contenue dans la fronde, tend à s'échapper par la tangente, et raidit la corde avec une intensité proportionnelle à cette force centrifuge; mais elle est retenue par la main, qui, en faisant tourner la fronde, s'oppose à la sortie de l'objet qui y est renfermé. Elle s'échappe par la tangente, dès que la main cesse d'agir.

Les peuples de la Palestine se servaient très-anciennement de cette arme dangereuse; les plus habiles à la manier, parmi les Israélites, étaient les gens de la tribu de Benjamin, qui ne manquaient, dit-on, jamais leur but. Au livre des Juges (chap. xx, vers. 16), il est question de sept cents hommes de Gabaa, hommes d'élite, il est vrai, qui auraient été capables d'enlever un cheveu avec la pierre de leur fronde, car « ils ne frappaient jamais à côté », dit l'Écriture sainte. Ce qui fait paraître leur adresse plus surprenante encore, c'est qu'ils lançaient leur fronde de la main gauche. Ceux qui vinrent au secours de David à Tziklag n'étaient pas moins adroits; ils se servaient indistinctement de la main gauche et de la main droite. David était leur digne allié; on connaît la victoire qu'il remporta sur le géant Goliath. C'est avec une pierre de sa fronde que David l'atteignit et le terrassa.

Frondeur représenté sur une monnaie d'Aspendus, en Pamphylie (Asie Mineure). — Cabinet des médailles. (Bibl. nationale.)

La fronde semble avoir été, dans les anciens temps, l'arme favorite des bergers, leur principal moyen de défense contre les bêtes fauves. Il n'y a donc pas lieu de s'étonner du talent de David, qui avait dû maintes fois faire usage de cet instrument, quand il gardait les troupeaux de son père.

Je ne sais qui a prétendu que les nations asiatiques l'emportaient sur les peuples d'Europe dans le maniement de la fronde; cette assertion n'est pas exacte, au moins en ce qui concerne les habitants des îles Baléares (aujourd'hui Majorque et Minorque), dont la remarquable adresse était passée en proverbe. Leur nom venait-il de cette qualité (βάλλειν, jeter), ou bien de leur adoration pour le dieu Baal? il n'importe; mais ce qui est hors de doute, c'est

qu'ils lançaient avec leur fronde des projectiles plus meurtriers qu'ils ne l'eussent fait avec d'autres machines de jet. Ils s'en servaient même pour attaquer des villes ; dans les batailles rangées, ils brisaient avec des pierres habilement dirigées les boucliers, les casques et les armes défensives de leurs ennemis. « Ces indigènes ont une telle justesse dans la main, dit Diodore de Sicile, qu'il leur arrive rarement de manquer leur coup. Ce qui les rend si forts à cet exercice, c'est que les mères contraignent leurs enfants, quelque jeunes qu'ils soient, à manier continuellement la fronde. Elles leur donnent pour but un morceau de pain pendu au bout d'une perche, et les font demeurer à jeun jusqu'à ce qu'ils aient touché le but ; ce pain qu'ils abattent est leur nourriture. »

En ce pays-là, les enfants étaient dressés à peu près comme les jeunes chiens sont dressés pour la chasse. Ils ne mangeaient jamais d'autre gibier que celui qu'ils avaient abattu avec leur fronde.

L'instrument que savaient si bien manier les insulaires des Baléares était fabriqué avec une espèce de jonc. Ils en possédaient d'ordinaire trois, de longueur différente : l'un pour les grandes distances, le second pour les buts rapprochés, un troisième pour les distances moyennes. Au contraire, la fronde en usage chez d'autres peuples était faite de cuir ou de corde tressée. Elle se composait, chez les Grecs, de trois courroies et non d'une seule, comme c'était l'habitude partout ailleurs. Au reste, les Grecs ne connurent qu'assez tard les avantages de cette arme, dont il n'est pas fait mention dans l'*Iliade*. Les Arcaniens devinrent, en Grèce, les plus habiles tireurs de fronde ; puis les Achéens, surtout ceux d'Ægium, de Patras et de Dyme. La fronde ne servait pas seulement à lancer des pierres, mais aussi des balles de plomb. On a recueilli, sur quelques points de la Grèce, entre autres dans la

plaine de Marathon, plusieurs de ces projectiles de métal, curieux à cause des inscriptions et des devises qu'on y remarque; ce sont ou des noms de personnes, ou des épithètes appropriées à la circonstance, ou quelque mot grec dont la traduction libre serait : *Gare à vous !*

Les soldats avaient toujours une provision de ces projectiles, qu'ils portaient sur eux, dans un pli de leur tunique formant une espèce de gibecière, ainsi qu'on peut le voir sur les monuments antiques. Les bas-reliefs de la colonne Trajane nous montrent un frondeur de l'armée romaine, quelque soldat auxiliaire de Germanie, ayant son *pallium* garni de projectiles, sa fronde à la main, le bras tendu pour faire voltiger l'arme au-dessus de sa tête. Les Romains entretenaient, en effet, des frondeurs, qui, de même que les archers, harcelaient l'ennemi par de fréquentes escarmouches, et, quand l'affaire devenait grave, se repliaient en arrière. Dans les camps, on formait les soldats à cet exercice, en dressant avec des fascines un but contre lequel il fallait frapper. La portée de leur fronde était considérable; selon Végèce, elle atteignait 600 pieds romains.

A l'instar des troupes romaines, les milices de France et d'Angleterre comptèrent des frondeurs dans leurs rangs, et les conservèrent quelque temps encore après l'invention de la poudre. Les Espagnols employèrent cet engin jusqu'au milieu du quatorzième siècle. Mais je doute que ces frondeurs eussent été de force à lutter contre les Ligures, ou Liguriens, dont parle Aristote. Apercevaient-ils une troupe d'oiseaux passer au-dessus de leurs têtes, ils se partageaient les coups et choisissaient dans la bande la pièce qu'ils voulaient abattre, tant ils étaient sûrs de ne pas manquer le but.

La fronde changea de forme par la suite des temps; on

ne la tint pas toujours immédiatement dans la main; chez nos voisins les Anglais, on l'attachait parfois au bout d'un solide bâton que le frondeur tenait à deux mains, et qui doublait la puissance de l'arme; la pierre était alors assenée plutôt que projetée; aussi cet instrument servait-il moins en bataille rangée que dans les sièges et les guerres maritimes.

Un fait à remarquer, c'est que les inventions des hommes ont beau vieillir et faire place à d'autres qui sont plus conformes aux besoins des temps et plus perfectionnées, elles ne disparaissent jamais complètement; on a toujours chance de les retrouver qui vivent ou qui végètent en quelque coin reculé de la terre habitable. On dirait que l'humanité ne peut se résoudre à laisser rentrer dans le néant la moindre parcelle de ses œuvres. C'est ainsi que l'usage de la fronde, arme primitive et arriérée s'il en fut, n'est pas entièrement perdu; car elle contribue encore, à l'heure qu'il est, à l'agrément des fêtes de quelques peuplades montagnardes.

CHAPITRE II

L'ARC DANS L'ANTIQUITÉ — TIR A L'OISEAU

L'arc d'Asie. — L'arc des Grecs, difficile à soulever et à manier. — Les prétendants de Pénélope. — Télémaque. — L'arme d'Ulysse. — Tireurs d'arc dans Homère. — Autres dans Virgile. — Le pauvre Alceste. — Une flèche qui prend feu dans les airs. — Ce qu'en pense Scarron.

L'arc, comme la fronde, était une arme originaire de l'Asie, ou du moins plus caractéristique des peuples d'Asie que de ceux d'Europe. Presque toutes les troupes qui composaient l'armée de Xerxès, lors de son invasion en Grèce, étaient munies de l'arc, ainsi qu'on peut le voir dans le dénombrement que fait Hérodote de ces diverses nations. Mais l'arc asiatique différait par sa forme de celui des Grecs ; — le premier ressemblait à un croissant; l'autre présentait une double courbure et se composait de deux parties circulaires, jointes au milieu. Tel est l'arc décrit par Homère dans l'*Iliade*, et représenté sur les monuments qui nous sont parvenus de l'antiquité, entre autres sur les marbres d'Égine : « Pandarus saisit son arc brillant, fait avec les cornes d'une chèvre sauvage, que lui-même avait blessée à la poitrine, au moment où elle s'élançait d'un rocher; sortant tout à coup de son embuscade, il lui avait percé le flanc; — l'animal tomba renversé sur le roc; — ses cornes, hautes de 16 palmes, se dressaient au-dessus de sa tête; un habile ouvrier les avait travaillées et polies, puis, les rapprochant l'une de l'autre, les avait réunies sous une monture d'or. » (*Iliade*, liv. IV.)

L'adresse ne suffisait pas alors, comme on serait tenté de le croire, pour faire un bon archer. Le premier point était de pouvoir manier l'arc, — ce qui n'était pas chose facile dans l'âge homérique et demandait une force peu commune. Voyez, dans l'*Odyssée*, que d'efforts les prétendants ne font-ils pas pour tendre l'arc d'Ulysse ! Et pourtant la main de Pénélope en est le prix.

« Écoutez, dit-elle, vous qui ruinez par vos repas et par vos fêtes la demeure d'un héros absent depuis tant d'années, vous qui n'avez d'autre prétexte pour justifier ici votre séjour que le désir d'obtenir ma main et de me prendre pour épouse ; eh bien, prétendants, je vous propose une lutte dont je serai le prix, et je dépose à vos pieds l'arc redoutable du divin Ulysse. Celui qui tendra facilement cet arc et fera passer une flèche dans tous les anneaux placés au sommet de ces douze piliers obtiendra ma main... » Mais les prétendants ont beau se mettre en quatre et employer toutes leurs forces, ils ne peuvent y parvenir. L'arme est trop pesante pour leurs bras débiles. L'un d'eux est obligé de dire à son serviteur : « Vite, prépare du feu dans le palais ; apporte-nous de la graisse pour que nous la fassions chauffer et que nous en enduisions l'arc d'Ulysse, afin de le rendre plus flexible ; alors nous essayerons nos forces et nous terminerons promptement cette épreuve. » Télémaque, à son tour, essaye de tendre l'arc à trois reprises, mais toujours vainement. Il n'y a qu'un mortel capable de manier cette arme, et c'est Ulysse lui-même, Ulysse qui, revenu dans son palais incognito, saisit l'arc, le soulève plusieurs fois, lâche le nerf, « qui résonne, dit le poète, avec un bruit semblable à la voix de l'hirondelle », tandis que la flèche traverse tous les anneaux, depuis le premier jusqu'au dernier, et vient se planter dans la porte de la salle, au grand ébahissement des candidats à la main de Pénélope. C'était bien le cas

pour eux d'entonner en chœur, comme dans l'*Ulysse* de Ponsard :

> Victoire au mendiant, victoire !
> Le mendiant est le plus fort !
> A lui la gloire
> D'avoir tendu l'arc sans effort !
> La flèche a sifflé dans l'espace :
> Le mendiant est bon archer.
> La flèche siffle, vole et passe
> Par les anneaux sans les toucher !

Dans les siècles suivants, l'arc n'était pas une arme beaucoup plus flexible pour des mains inexpérimentées. L'athlète Timante, dont la statue, œuvre du célèbre Myron, se voyait à Olympie, avait coutume, dans sa vieillesse, de s'exercer à tendre un arc, et constatait par là l'état de

Exercice de l'arc chez les anciens. — D'après un vase peint du musée de Naples.

ses forces. Ajoutons que certains empereurs de Chine des derniers siècles s'exerçaient comme Timante, et l'un d'eux se vante même dans son testament d'avoir pu tendre un arc d'une force équivalente à 150 livres.

Dans l'*Iliade* (livre XXIII), il est fait mention d'habiles

tireurs d'arc qui disputent le prix du *tir à l'oiseau* pendant les jeux funèbres en l'honneur de Patrocle. Achille a fait dresser dans le sable un mât de vaisseau au bout duquel est attachée une corde qui retient la colombe. Les deux antagonistes sont Teucer, très habile archer, et Mérion, écuyer d'Idoménée. « On agite les sorts dans un casque et celui de Teucer sort le premier. Ce héros lance une flèche qui s'envole avec rapidité; mais comme il n'avait pas promis de sacrifier à Phœbus une illustre héca-

Archer apprêtant son arc. — D'après un vase peint du musée du Louvre.

tombe de jeunes agneaux, le dieu l'empêche d'atteindre le but; la flèche manque la colombe et va percer la corde près du pied de l'oiseau. La colombe s'envole dans les cieux et la corde tombe à terre. » Mérion, qui tenait déjà sa flèche, tout prêt à la lancer, enlève l'arc des mains de Teucer, suit de l'œil la colombe qui vole au milieu des nuages et l'atteint au-dessous de l'aile; le trait la traverse de part en part et tombe aux pieds de Mérion, proclamé vainqueur aux applaudissements de toute l'armée.

Après le poète grec, le poète latin. Énée a, lui aussi, parmi ses compagnons, des archers d'élite qui fournissent des preuves de leur adresse aux jeux célébrés pour les mânes d'Anchise. Virgile, au cinquième livre de l'*Énéide*, a voulu rivaliser avec Homère, et il donne un pendant à la scène précédente; nous allons y voir un coup d'adresse merveilleux, une flèche lancée avec tant de force qu'elle prend feu au milieu des airs.

« Énée invite au combat ceux qui savent le mieux lancer une flèche rapide, et il propose des prix. En même temps, il dresse de sa main un mât de navire; au sommet s'agite une colombe retenue par une corde légère, et qui doit servir de but. Déjà des concurrents sont réunis; un casque d'airain a reçu leurs noms. Le premier désigné par le sort, et dont le nom est salué par de flatteuses acclamations, est Hippocoon, fils d'Hirtacus; après lui, Mnesthée, vainqueur il n'y avait qu'un instant dans un autre combat, et la tête ceinte encore de la palme verte. Le troisième est Eurytion, — le dernier Aceste, qui ne craint pas d'essayer sa force dans cet exercice de jeunes gens.

« Chacun, d'une main vigoureuse, courbe l'arc flexible et tire une flèche du carquois. Le premier trait qui part est celui du jeune Hippocoon; la corde frémit, la flèche siffle à travers les airs, vient frapper le mât et y reste plantée. L'arbre en a tremblé; la colombe effrayée bat des ailes, et la foule de pousser de bruyants applaudissements.

« L'ardent Mnesthée s'avance, l'arc tendu, le front haut, les yeux et la flèche dirigés vers le but; — mais le malheureux ne réussit pas à frapper la colombe de son fer aigu; seulement il rompt le lien léger qui la retenait captive. L'oiseau s'enfuit à tire-d'aile dans les sombres nuages.

« L'impatient Eurytion, qui depuis longtemps tenait son arc tendu, suit des yeux l'oiseau qui partait triomphant, — et l'atteint sous la sombre nue; la colombe s'abat, et en tombant rapporte la flèche qui l'a percée. »

Restait donc Aceste, qui n'avait plus rien à faire, puisque la colombe était à bas. La palme était perdue pour lui. Cette situation piteuse, vous devinez que Scarron n'aura pas manqué de l'exploiter dans le poème où il a travesti la chaste muse de Virgile, et même il en a tiré, comme vous allez juger, un assez bon parti :

> Qui fut camus ? Ce fut Aceste.
> Voyant que pour lui rien ne reste,
> Et qu'il faut, s'il veut décocher,
> Qu'il aille ailleurs un prix chercher.
> Mais le facétieux bonhomme
> Ne laisse pas de tirer comme
> S'il eût tiré dessus l'oiseau ;
> Et lors un prodige nouveau
> Étonna toute l'assemblée.

« O prodige! la flèche, en volant, s'enflamme dans les nues, marque son passage par un sillon de feu, et se perd au milieu du vague des airs, pareille à ces étoiles détachées de la voûte du ciel qui courent à travers l'espace, en traînant après elle une chevelure enflammée. Chacun demeure interdit, et implore les dieux. Énée embrasse Aceste, le comble de présents magnifiques et lui dit : « Prends, ô vieillard; car le puissant roi de l'Olympe a « voulu, par un tel présage, t'élever au-dessus de tes ri- « vaux. C'est Anchise qui te récompense par mes mains; — « accepte cette coupe ciselée, dont jadis le roi de Thrace « fit présent à mon père, comme gage de son amitié. » Il dit et ceint son front du vert laurier en le proclamant vainqueur. Le généreux Eurytion ne se montra pas jaloux de cette préférence, bien qu'il eût seul abattu l'oiseau. »

Ce discours d'Énée, l'irrévérencieux Scarron en a fait ce qui suit, en des vers fort plaisants, ma foi :

> Il s'approche du père Aceste,
> En lui disant : « Je vous proteste
> Qu'onc ne fut archer plus adroit.
> Sans l'avoir vu, qui le croiroit
> Que vous eussiez pu, d'une flèche,
> Faire feu, comme d'une mèche ?
> Vraiment, ou je n'y connois rien,
> Ou Jupiter vous veut du bien.
> Quant est de moi, je vous révère
> Autant que j'ai fait feu mon père ;
> Je dirois que ma mère aussi,
> Mais ce seroit mentir ainsi.
> Que si les prix sont pour les autres,
> Vous aurez quelques présents nôtres
> Pour vous faire oublier le tort
> Que vous a fait ici le sort. »

CHAPITRE III

LES PEUPLES LES PLUS CÉLÈBRES DANS LE TIR DE L'ARC

Archers scythes. — Loi des Perses. — Cambyse tue un enfant pour montrer son adresse. — Les Parthes. — Ils ne combattaient que le jour. — Une flèche à l'adresse d'un œil. — Hirondelles abattues au vol. — L'arc chez les Romains. — Les cornes de l'empereur Domitien. — Commode et ses prouesses. — Trois flèches tirées à la fois d'un seul arc. — Les Grecs et les Croisés. — Les Cabôclos, au Brésil.

Parmi les peuples de l'antiquité réputés les plus habiles à tirer de l'arc, on doit citer les Scythes, les Parthes, les Perses et les Crétois.

Les Scythes, au dire de Platon, tiraient également bien de la main droite et de la main gauche.

Les rois de Médie avaient pour maîtres des archers scythes. C'est ainsi que Cyaxare I^{er} engagea quelques individus de cette nation pour qu'ils apprissent à son fils à tirer de l'arc.

Chez les Perses, il existait une loi d'après laquelle on devait enseigner aux enfants, à partir de la cinquième jusqu'à la vingtième année, trois choses : 1° à monter à cheval; 2° à bien tirer de l'arc; 3° à ne jamais dire un mensonge.

Cyrus fut dès son enfance habitué à manier l'arc.

Cambyse, son fils, était un archer fort adroit. Il fournit un jour une preuve effrayante de son adresse, je devrais dire plutôt de sa cruauté, à ce que nous apprend Hérodote :

« On raconte qu'un jour Cambyse dit à Prexaspe, qu'il honorait entre tous, l'employant d'ordinaire à ses messages et ambassades, et dont le fils était son échanson, ce qui n'était pas un mince honneur ; il dit à Prexaspe : « Apprends-moi, je te prie, une chose : « Qu'est-ce que les « Perses pensent de moi ? quel homme suis-je à leurs « yeux ? » Et Prexaspe répondit : « O roi, ils te louent « grandement en toutes choses, excepté en une seule, ils « te disent trop adonné au vin. » Cambyse fut irrité de ce discours des siens, et répliqua : « J'entends ; les Perses « prétendent qu'étant trop adonné au vin, ma raison se « trouble et que j'extravague. Ce qu'ils disaient naguère « n'était donc pas la vérité ? »

« En effet, quelque temps auparavant, en pleine assemblée des Perses, Crésus le Lydien était présent, Cambyse leur avait demandé ce qu'ils pensaient de lui-même comparativement à Cyrus, et on lui avait répondu qu'il valait mieux que son père, puisqu'il régnait sur tous les pays que celui-ci avait possédés, et que, de plus, il y avait ajouté par conquête l'Égypte et la mer.

« Les Perses avaient tenu ce propos ; mais Crésus, qui ne se contentait pas de si peu, avait dit : « Fils de Cyrus, je ne te crois pas semblable à ton père, car tu ne nous as pas encore donné un fils pareil à celui qu'il nous a laissé. » Enchanté de ces paroles, Cambyse avait loué le jugement de Crésus.

« Cet entretien lui revenant à la mémoire, il dit en colère à Prexaspe : « Apprends à l'instant toi-même si les Perses disent vrai, et si, en tenant de tels propos, leur raison est bien saine. Regarde ; je vais tirer sur ton fils qui se tient là-bas sous le portique, et si je l'atteins au milieu du cœur, les Perses ne savent pas ce qu'ils disent ; au contraire, si je le manque, c'est qu'il y a apparence de vérité dans leurs propos et que je suis un insensé. » Ce disant, il

tendit l'arc et décocha sa flèche ; l'enfant tomba raide mort. Cambyse ordonna qu'on ouvrît sur-le-champ le corps pour examiner la blessure et juger de son adresse. On trouva que la flèche avait traversé le cœur. Alors le roi se tournant vers le père en riant et en témoignant une vive allégresse : « Tu peux voir maintenant, lui dit-il, que je ne suis pas fou et que les Perses s'abusent ; réponds-moi, je te prie ; — as-tu vu jamais un homme toucher plus parfaitement le but ? »

« Prexaspe, jugeant que le roi ne se possédait plus :
« Maître, dit-il, je ne pense pas qu'un dieu même puisse
« tirer si bien[1]. »

Cambyse avait toujours son arc à ses côtés pour s'en servir au besoin ; car nous voyons par un autre passage d'Hérodote que, mécontent des avis que lui donnait Crésus le Lydien, au sujet de sa conduite, il saisit tout à coup son arme favorite pour punir l'imprudent conseiller, qui n'eut que le temps de s'enfuir. La jalousie qu'il manifestait pour son frère venait, dit-on, de ce que seul de tous les Perses, Smerdis avait pu tendre, sur une largeur de deux doigts, un arc envoyé par le roi d'Éthiopie.

Quant aux Parthes, c'était une nation d'archers et de cavaliers. Leur armée se composait presque entièrement de cavalerie légère, fort bien montée sur des chevaux d'une vitesse prodigieuse, et armée d'arcs d'une force étonnante, capables de traverser les corps les plus durs. Avec leurs flèches, ils perçaient boucliers et cuirasses, et clouaient pour ainsi dire au corps la main de leurs ennemis. « Ils n'ont que peu de fantassins, dit Dion Cassius, et ce sont des soldats très médiocres ; cependant ce sont encore des archers, car tout le monde en ce pays pratique, dès l'enfance, le tir de l'arc. Leur manière de com-

1. Hérodote, liv. III, § 53, 35.

battre est déterminée par la nature du sol et du climat. Leur pays, composé en grande partie de plaines, nourrit aisément des chevaux, et est très propre à la cavalerie. Pendant la guerre, ils emmènent avec eux de grands troupeaux, en sorte qu'ils peuvent toujours changer de monture, accourir avec rapidité des points les plus éloignés, et s'enfuir avec la même vitesse. Le ciel qui s'étend au-dessus de leurs têtes ne renferme aucune humidité : ce qui donne à leurs arcs une force de tension toujours égale, excepté en hiver, saison pendant laquelle ils n'entreprennent jamais d'expédition. » Et non seulement les Parthes ne livraient pas de bataille pendant l'hiver, mais, de plus, ils ne combattaient pas la nuit, à ce que rapportent le même Dion Cassius et Plutarque, qui n'en donnent pas la raison. A la chute du jour, les guerriers se hâtaient de fuir du champ de bataille sur leurs chevaux agiles. La raison de cet empressement et de cette fugue, on peut la trouver dans ce que Dion Cassius vient de dire de la sécheresse de leur climat. La clarté de leur ciel, pendant la nuit, produisait une rosée plus ou moins abondante, qui relâchait la corde des arcs. Joint à cela que le tir eût été moins juste, même par les beaux clairs de lune, où l'ombre peut produire de loin des apparences trompeuses. Autrement, leurs vastes plaines de sable se fussent merveilleusement prêtées à des combats de nuit.

La tactique des Parthes consistait, comme on sait, à déborder l'ennemi, à l'entourer, et, une fois enfermé dans un cercle qui se rétrécissait toujours, à l'accabler sous une grêle de projectiles. Les flèches ne leur manquaient pas; des chameaux, chargés de munitions de guerre, suivaient les troupes en campagne. Pour donner plus de vigueur à leur coup, ils se reculaient à une certaine distance, et c'est cet intervalle entre leurs ennemis et eux que les soldats romains avaient toujours hâte de combler.

En Grèce, les Crétois n'étaient pas le seul peuple habile à manier l'arc.

On sait que Philippe, roi de Macédoine, père d'Alexandre le Grand, était borgne; cet accident lui était venu d'une flèche lancée par un habile archer d'Amphipolis, nommé Aster, mécontent du roi, qui n'avait pas accepté ses services. En effet, il était allé trouver Philippe pour s'engager dans son armée. Il vantait son habileté dans le tir de l'arc : « Jamais, lui avait-il dit, je n'ai manqué une hirondelle au vol. — Eh bien, lui avait répondu Philippe, qui croyait au-dessous de lui de se servir d'un tel auxiliaire, je te prendrai quand je ferai la guerre aux hirondelles. » L'archer ainsi congédié résolut de tirer vengeance de cet affront. Philippe ayant mis le siège devant la ville de Méthone, Aster se jeta dans la place et, du haut des remparts, observa tous les mouvements de son ennemi; un jour, ayant aperçu le roi qui sortait du camp à la tête d'un corps de troupes et s'avançait vers une des portes de la ville, il lui décocha une flèche portant cette inscription : *A l'œil droit de Philippe.* Philippe éborgné fit lancer dans la place une autre flèche avec ces mots : « Si la ville est prise, Aster sera pendu. » Le roi s'empara de la ville, c'est assez dire que la menace fut accomplie. Depuis cet accident, le roi ne permettait plus qu'on parlât de borgnes devant lui.

Les Romains ne regardaient pas l'arc comme une arme nationale; les archers qui servaient dans leur armée étaient des mercenaires. Cependant les empereurs ne dédaignaient pas de se livrer à cet exercice.

Domitien, qui n'était pas d'ailleurs grand amateur des armes ni de la guerre, prenait plaisir à tirer de l'arc et y excellait. On le voyait, sur ses domaines, abattre des centaines d'animaux, s'amusant à diriger ses flèches de façon qu'elles restassent plantées symétriquement sur le

dos de la bête, une à droite, une à gauche, comme deux cornes naturelles. C'est lui qui faisait placer un enfant à distance, la main droite levée en l'air et les doigts écartés; et telles étaient son adresse et la sûreté de son coup d'œil que ses flèches passaient dans les intervalles, sans même effleurer la peau.

L'empereur Commode était encore plus adroit. Les Parthes et les Maures lui avaient donné des leçons, les premiers lui apprenant à tirer de l'arc, les seconds à lancer le javelot : mais l'écolier avait bientôt surpassé tous ses maîtres, qui s'extasiaient sur sa prodigieuse adresse, car il ne manquait jamais un coup et frappait autant d'animaux qu'il en visait. Un jour (c'est Hérodien qui raconte cette prouesse et les suivantes), il fit entrer cent lions dans l'arène et les abattit tous l'un après l'autre avec un nombre égal de javelots. On les laissa couchés sur le sable, afin que chacun pût venir les compter à son aise et constater, par ses propres yeux, l'adresse de l'empereur. — Il avait ordonné des jeux publics et fait annoncer qu'il paraîtrait, en personne, dans le cirque, et tuerait à lui seul toutes les bêtes qui seraient lâchées. Cette nouvelle attira dans Rome les peuples de l'Italie entière. Au jour convenu, les curieux affluaient dans l'amphithéâtre pour voir un spectacle si surprenant; autour du cirque, s'élevait une galerie du haut de laquelle l'empereur devait montrer son adresse. Il l'exerça d'abord sur des cerfs, des daims et d'autres bêtes inoffensives qu'il poursuivait, en courant, du haut de son belvédère; il se servit ensuite de javelots contre les lions et les animaux plus féroces. Jamais il ne visait deux fois le même, car tous ses coups étaient mortels; il frappait au front ou droit dans le cœur. Il avait rassemblé pour la circonstance les bêtes les plus rares et les plus extraordinaires qu'on avait tirées de l'Éthiopie et des Indes. C'est Domitien qui le premier fit voir à Rome

des espèces d'animaux qu'on n'y connaissait encore qu'en peinture. Dans le nombre se trouvaient des autruches de Mauritanie, qui étonnèrent les Romains par la vitesse de leur course et surtout par le déploiement de leurs ailes semblables à des voiles que gonfle le souffle du vent. Commode les tirait du haut de son promenoir, avec des flèches dont le fer était en croissant; son tir était si juste qu'il tranchait littéralement la tête à chacune d'elles. Emportées par leur élan, les pauvres bêtes couraient encore quelque temps, en cet état.

Une autre fois, voyant un homme entre les griffes d'une panthère ou d'un léopard, sur le point d'être étouffé et dévoré, Commode, d'un coup de flèche, tua l'animal sans toucher l'homme. Ce trait d'adresse en rappelle un autre, plus remarquable encore, dont il est question dans une épigramme votive de l'*Anthologie grecque*.

C'est un père qui aperçoit son fils aux prises avec un serpent, et qui hésite entre le désir de sauver l'enfant, et la crainte de lui faire du mal.

« Alcon, à la vue de son enfant, qu'étreignait un serpent au venin mortel, d'une main tremblante tendit son arc. Il ne manqua pas le monstre; car la flèche pénétra dans sa gueule, un peu au-dessus de la tête du petit enfant. Ainsi fut tué le serpent, et le père a suspendu à ce chêne son arc, en témoignage de son bonheur et de son adresse[1]. »

Les archers de l'antiquité lançaient leurs flèches à une distance de 574 pieds, à ce que rapporte Végèce, et l'on prétend qu'avec ce léger projectile ils causaient plus de ravages que l'infanterie n'en occasionna dans les premiers temps de l'invention des armes à feu.

Les Grecs de l'empire d'Orient n'étaient pas moins ha-

1. *Anthologie grecque*. Édit. Hachette, t. I, p. 122.

biles que leurs ancêtres. Zosime, historien du cinquième siècle, parle d'un archer appelé Ménélas, qui d'un seul arc décochait à la fois trois flèches dont chacune allait toucher un but différent. Comment cet homme, n'ayant que deux yeux, s'y prenait-il pour accomplir ce tour d'adresse? On ne le dit pas. A coup sûr il devait être plus que louche. Mais ces peuples furent eux-mêmes fort étonnés, quand ils virent les archers de la croisade lancer leurs flèches avec tant de vigueur que les projectiles traversaient les boucliers les plus épais, et au dire d'Anne Comnène, s'enfonçaient même tout entiers dans les remparts des villes. Pour tendre leurs arcs, les barbares — car c'est ainsi que les historiens grecs appellent les croisés — se renversaient sur le dos, puis, appuyant leurs pieds contre le bois de l'arc, amenaient la corde à la hauteur de leurs yeux et tiraient dans cette singulière position.

Au reste, c'est la posture que prennent certains peuples sauvages pour tirer de l'arc. Le peintre Debret a vu, dans les environs de la ville de San Pedro, de Cantagallo (Brésil), des Indiens qui lançaient ainsi leurs flèches avec une adresse surprenante.

Pour exécuter ce tour de force, ils choisissent d'ordinaire le plus petit de leurs arcs. Puis, tout à coup, se redressant sur leurs pieds, ils décochent leur trait perpendiculairement au-dessus de leur tête, de façon que le trait retombe dans l'intérieur d'un cercle, dont le tireur occupe le point central[1].

Ces Indiens, nommés Cabôclos, rendent de grands services aux naturalistes et aux voyageurs, qu'ils guident à travers les forêts vierges; aux premiers ils procurent les oiseaux et les animaux rares dont ils ont besoin pour leurs

1. *Voyage pittoresque et historique au Brésil*. 1813-31. — Paris, Didot, 1834-1839. 3 vol. in-f° avec 144 planches.

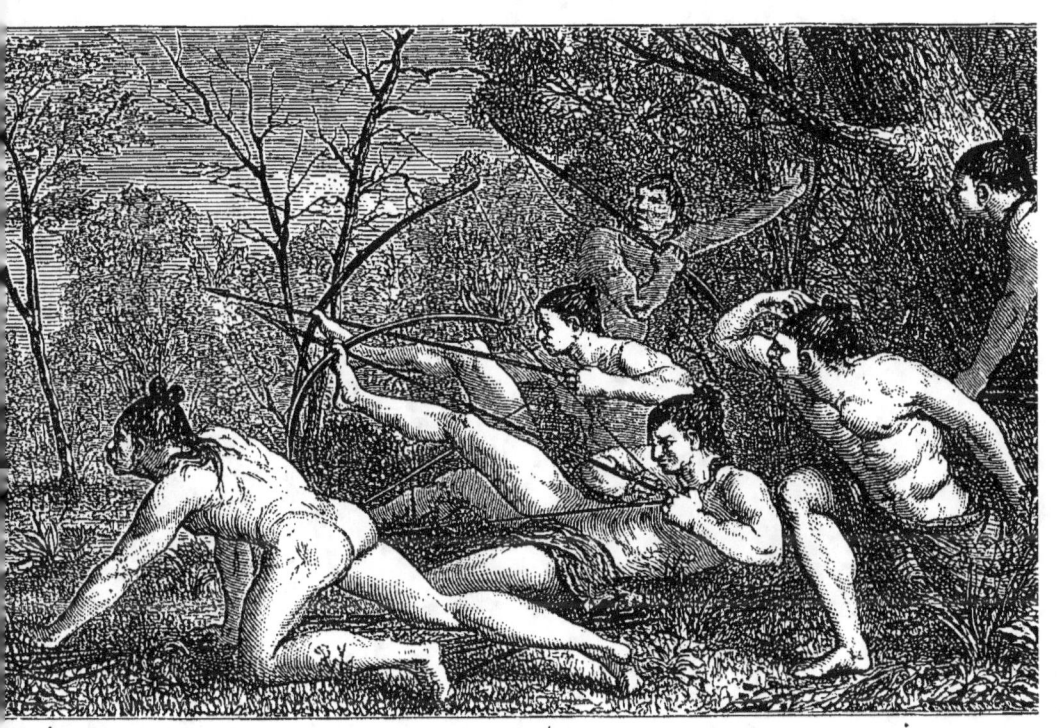

Les Cabôclos, au Brésil.

collections; les seconds, grâce à eux, sont toujours approvisionnés de gibier et de poissons frais[1].

1. M. Ferdinand Denis, qui connaît si bien tout ce qui concerne le Brésil, qu'il a parcouru avant d'en écrire l'histoire, nous a raconté que les Indiens de ce pays chassent l'oiseau-mouche avec des flèches dont les pointes sont garnies de grains de maïs, afin que le plumage délicat de l'oiseau ne soit pas endommagé par le projectile. Dans une de ses excursions, il eut pour guide un Indien qui s'amusait à tirer les oiseaux-mouches qu'il rencontrait, et qui, ne voulant pas les tuer, mais simplement montrer son adresse au voyageur, se contentait de leur effleurer le bout de la queue.

CHAPITRE IV

L'ARCHER ROBIN HOOD

Sa naissance. — Ses frères d'armes. — Flèches lancées à un mille de distance. — Un épisode du roman d'*Ivanhoé*. — L'archer Locksley. — La baguette de saule. — La ballade d'Adam Bell. — William de Cloudesly et son adresse. — Robin Hood manque une fois le but. — Il passe à l'état de saint. — Tir de l'arc à cloche-pied.

Il est un personnage qu'on peut ranger hardiment à côté des meilleurs archers de l'antiquité, dont, pour sa part, il n'avait sans doute jamais entendu parler. Le nom des Parthes, des Scythes, des Perses et des Crétois ne devait pas avoir frappé l'oreille de cet archer du moyen âge, le fameux Robin Hood, le héros favori des ballades anglaises.

D'après l'opinion généralement adoptée, Robin Hood vivait sous le règne de Richard Ier Cœur de lion. Une épitaphe gravée sur sa pierre tumulaire, qu'on a trouvée près de Kirklees, dans le comté d'York, le fait mourir le 24 décembre 1247. Mais cette pierre et son inscription sont regardées aujourd'hui comme apocryphes.

Le Robin Hood des ballades paraît avoir été le plus célèbre de ces forestiers connus sous le nom d'*outlaws* (*gens mis hors la loi*) qui vivaient dans les grandes forêts d'Angleterre et qui, tout en prenant parti pour la cause de l'indépendance nationale contre les rois normands, songeaient avant tout à chasser le gibier et à détrousser le passant.

La résidence ordinaire de ce braconnier et bandit célèbre

était la forêt de Shirewood, ou Sherwood (comté de Nottingham), appelée alors *Sire-Vode* en langage saxon. Elle s'étendait sur un espace de plusieurs centaines de milles, depuis Nottingham jusqu'au centre du comté d'York.

D'après certaines versions, il était de race noble, et s'appelait Robert Fitz-Ooth; il aurait même eu, dit-on, le droit de porter le titre de comte de Huntingdon; mais, ayant mené dans sa jeunesse une vie dissipée et mangé la plus grande partie de son patrimoine, il fut obligé de se réfugier dans les bois, tandis que le reste de ses biens était dévoré par un shérif et un abbé; de là l'origine de sa haine contre le clergé et contre l'autorité civile. Il n'est pas probable que Robin Hood fût de si haute naissance. Il aimait le peuple, et faisait beaucoup de bien aux pauvres gens en leur distribuant ce qu'il possédait (il ne possédait à la vérité que le produit de ses brigandages). Il devait être sorti des rangs de la classe inférieure.

Robin Hood était donc le meilleur cœur du monde, en même temps que le plus hardi braconnier, et, ce qui surtout importe ici, le tireur d'arc le plus adroit et le plus habile. Sa bande était composée d'une centaine d'hommes aussi déterminés, aussi bons archers que leur capitaine. Plusieurs de ses acolytes, immortalisés par les ballades, vivent encore dans la mémoire du peuple. C'étaient Mutch, le fils du meunier, et le vieux Scathlocke; c'était surtout son second et lieutenant favori *Little-John* (Petit-Jean), ainsi nommé par dérision, à cause de sa taille athlétique, et enfin le chapelain de la bande, *Friar-Tuck*, le frère Tuck, moine-soldat, qui combattait en froc, armé d'un solide gourdin. C'est ce frère lai, bon vivant par-dessus tout, que Walter Scott a rendu célèbre, dans son roman d'*Ivanhoé*, sous le titre d'ermite de Kopmanhurst. Cette vaillante troupe n'engendrait point la mélancolie; ceux qui la composaient ne tuaient pas les prisonniers,

ils ne versaient le sang que pour défendre leur propre vie et pour échapper à leurs ennemis. Ils aimaient mieux se verser du vin, opération à laquelle le frère Tuck particulièrement s'entendait à merveille.

L'esprit aventureux du personnage, — sa résistance à des lois tyranniques, — son humanité, — la protection qu'il accordait aux faibles, — son goût pour le tir de l'arc et son adresse merveilleuse, en voilà plus qu'il ne fallait pour populariser le nom de Robin Hood. Les localités fréquentées par lui, les fontaines et les citernes auxquelles il avait coutume de s'arrêter et de boire, les pierres qui lui servaient de lit de repos, sont encore aujourd'hui vénérées et visitées par des admirateurs fanatiques. Son cor de chasse est aussi populaire que celui de Roland en France. Autrefois on célébrait des jeux et des fêtes en son honneur; les corporations d'archers et d'arbalétriers ne manquaient pas de se placer sous son patronage. Les tireurs juraient par son arc, qui, jusqu'à la fin du siècle dernier, a été conservé, avec une de ses flèches, à Fountain's-Abbey.

C'est avec cet instrument qu'il accomplissait les prouesses qui lui ont valu sa réputation. Mais quels sont ces traits d'adresse si remarquables? va demander le lecteur. Nous serions bien en peine de répondre à cette question, puisque l'histoire n'en dit mot. Tout ce qu'elle nous a transmis au sujet de Robin Hood se borne à quelques phrases dans le genre de celle-ci : « Parmi les *déshérités* on remarquait alors le fameux brigand Robert Hood, que le bas-peuple aime tant à fêter par des jeux et des comédies, et dont l'histoire, chantée par les ménétriers, l'intéresse plus qu'aucune autre[1]. »

Si vous voulez en savoir plus long sur la vie et les aventures de ce coureur des bois, il faut consulter les ballades.

1. Aug. Thierry, *Histoire de la conquête de l'Angleterre par les Normands.* Paris, 4 vol. in-8°.

Mais les ballades elles-mêmes ne citent pas de trait particulier de son adresse. Cependant Walter Scott a cru pouvoir lui en attribuer un, que connaissent déjà ceux qui ont lu le roman d'*Ivanhoé*.

Le romancier a-t-il inventé le fait? Non pas; il l'a puisé dans des ballades plus anciennes que le cycle de Robin Hood; — et l'on peut dire, pour la justification de Walter Scott, que si l'exploit n'est pas de Robin Hood, il est parfaitement digne de lui. En tout cas, il a été exécuté par un Anglais. Si ce n'est lui, c'est du moins un de ses compatriotes.

Toutefois, avant de citer Walter Scott, voyons ce que la tradition attribue à notre héros.

On raconte que Robin Hood et son fidèle *Little-John* tirèrent plusieurs fois des flèches portant à un mille de distance. « La tradition nous informe, dit Charlton, dans son *Histoire de Whitby*, que Robin Hood, assisté de son compagnon *Little-John*, s'en vint un jour, dans une de ses promenades, dîner chez l'abbé Richard, prieur de l'abbaye de Whitby, lequel ayant entendu parler de leur grande habileté à tirer l'arc, les pria, quand on fut sorti de table, d'en montrer un échantillon à ses convives. Donc, pour obliger M. l'abbé, ils montèrent au sommet du monastère, et là, décochèrent chacun une flèche qui ne tomba pas loin de Whity-bath, de l'autre côté de la route. En mémoire de cet événement, le prieur fit placer, à l'endroit où l'on trouva les deux flèches, une colonne qu'on y voit encore aujourd'hui; il y a la colonne de Robin Hood et celle de son ami Little-John. La distance de l'abbaye de Whitby est au moins d'un mille bien mesuré, ce qui semble hors de la portée des flèches. »

Et l'honnête écrivain ajoute avec naïveté : « Cette circonstance ébranlera peut-être la conviction de quelques-uns de mes lecteurs[1].... »

1. *History of Whitby*, York, 1779, in-4°.

Quant à Walter Scott, il a, comme on sait, introduit Robin Hood dans son roman sous le nom de Locksley. En effet, le coureur des bois prenait quelquefois ce nom, de même qu'il s'affublait de mille travestissements pour dérouter les poursuites[1].

Nous sommes au tournois d'Ashby, ou du moins à l'issue de ce fameux tournois, quand le roi Jean, mécontent d'un archer qu'il avait remarqué dans la foule et qui s'était permis à son égard quelques réflexions malsonnantes, le force à prendre part au tir de l'arc qui termine la fête. On place comme but un bouclier; parmi les concurrents se trouve un garde qui paraît être le plus habile de tous. Ce tireur chassait de race, car il répète à tout propos : « Mon bisaïeul portait un long et fameux arc à la bataille d'Hastings; j'espère ne pas me montrer indigne de lui. » Le garde se met donc à fixer le but avec la plus grande attention, lève l'arc au niveau de son front : le trait s'enfonce dans le cercle intérieur du bouclier, mais non exactement au point central. « Vous n'avez pas fait attention au vent, dit son antagoniste; autrement, vous auriez tout à fait réussi. »

Cependant, on recommence l'épreuve, Locksley n'ayant pas atteint en plein le but, quoiqu'il eût frappé à deux pouces plus près du centre que son concurrent : « Par la lumière du ciel! s'écrie le prince Jean à son garde, si tu as le malheur de te laisser vaincre par ce drôle, tu mérites les galères. — Dût Votre Altesse me faire pendre, un homme ne peut faire que de son mieux. Cependant... *mon bisaïeul portait un bon arc....* — La peste soit de ton bisaïeul et de toute sa génération! s'écrie le prince;

1. Ce n'était pas un nom de fantaisie, car Robin Hood avait vu le jour vers 1160, dans un village appelé Locksley ou Laxley. A la vérité, des critiques ont prétendu qu'il n'a jamais existé d'endroit de ce nom, ni dans le comté de Nottingham, ni dans celui d'York.

tends ton arc, maladroit, vise de ton mieux, ou gare à toi ! »

Cette fois, en effet, le tireur ne néglige point l'avis que vient de lui donner son adversaire : il calcule l'effet du vent sur la flèche qu'il tient prête, et le trait s'attache au centre même du bouclier. Le peuple de crier : « Bravo ! bravo ! vive le garde ! » — Et le prince de dire à son tour avec un sourire ironique : « Je te défie, Locksley, de frapper plus juste ! » Locksley répond simplement : « Je vais faire une entaille à sa flèche. » Effectivement il vise, et son trait met en pièces celui de son antagoniste.

« Ce n'est pas un homme, c'est un diable ! s'écrient les spectateurs émerveillés d'un tel tour de force ; jamais pareil prodige ne s'est vu depuis qu'on tire de l'arc en Angleterre. »

Et maintenant, dit Locksley en s'adressant au prince, je solliciterai de Votre Grâce la permission de planter un but pareil à ceux dont nous autres gens du Nord usons habituellement. » Locksley s'éloigne et revient bientôt tenant à la main une baguette de saule d'environ 6 pieds de long, parfaitement droite, qui avait un peu plus d'un pouce d'épaisseur. « C'est faire injure à l'adresse d'un bon tireur, dit-il tout en décortiquant la baguette, que de lui proposer pour but un bouclier aussi large que celui-ci. Pour ma part, dans le pays où je suis né, on aimerait tout autant prendre pour but la table ronde du roi Arthur, autour de laquelle soixante chevaliers pouvaient s'asseoir à leur aise. Ce but est bon pour un enfant de sept ans. » En même temps, il se dirige vers l'autre bout de l'avenue, et plante dans le gazon la tige flexible, en disant : « Celui qui atteint ce but à trente pas, je le déclare bon archer, digne de porter l'arc et le carquois devant un souverain, fût-ce devant le grand Richard lui-même.

— *Mon bisaïeul, à la bataille d'Hastings,* décocha une

flèche qui lui fit beaucoup d'honneur, reprend le garde; mais jamais il ne s'est avisé, ni moi non plus, de choisir une pareille cible. Si cet archer touche la baguette, je lui rends les armes, car il faut que le diable s'en mêle. Après tout, un homme ne peut faire que de son mieux; et je ne tirerai pas, étant sûr de manquer mon coup. J'aimerais autant viser le bord du petit couteau de notre pasteur, ou un brin de paille, ou un rayon de soleil, que cette ligne blanchâtre et mouvante que mes yeux peuvent à peine distinguer.

— Chien de poltron! dit le prince. Et toi, Locksley, lance ta flèche; si elle touche la baguette, je conviendrai que tu es le premier de tous les tireurs que j'aie jamais rencontrés. Mais avant de te concéder ce titre, il faut que tu nous donnes une preuve éclatante de ton adresse. — Comme dit mon adversaire, je ferai de mon mieux, répond Locksley; on ne peut exiger davantage. »

A ces mots, il tend de nouveau son arc, l'examine avec soin, en change la corde qui, ayant servi déjà deux fois, n'était pas tout à fait ronde, ajuste, et tandis que les spectateurs retiennent leur haleine de peur de le troubler, il coupe en deux avec sa flèche la baguette de saule.

Ce trait, Walter Scott, comme nous l'avons dit, l'a emprunté à une ballade plus ancienne, la *Ballade d'Adam Bell, de Clément de la Vallée et de William Cloudesly*, trois *outlaws*, qui sont des prédécesseurs de Robin Hood.

Peut-on ranger ce trio parmi les personnages historiques? C'est ce qu'il est assez difficile de déterminer. La ballade dont nous parlons les fait naître dans la province de Cumberland; c'étaient des amis qu'on n'aurait pu séparer, pas plus que Robin Hood ne peut être séparé de Petit-Jean et du frère Tuck. Or, ces trois hardis compères, s'étant rendus coupables d'un délit de chasse, furent mis hors la loi et obligés de prendre la fuite pour se soustraire au

châtiment qui les attendait. « Réunis par le même sort, dit Augustin Thierry, ils se jurèrent fraternité suivant la coutume du siècle, et s'en allèrent ensemble habiter la forêt d'Inglewood, que la vieille romance nomme *English Wood*, entre Carlisle et Penrith. Adam et Clément n'étaient point mariés ; mais William avait une femme et des enfants que bientôt il s'ennuya de ne plus voir. Un jour, il dit à ses deux compagnons qu'il voulait aller à Carlisle visiter sa femme et ses enfants : « Frère, lui répondirent-ils, ce n'est pas notre avis ; car si le justicier te prend, tu es un homme mort. »

William partit, malgré ce conseil, et arriva de nuit dans la ville. Reconnu par une vieille femme, à laquelle pourtant il avait rendu jadis quelques services, il fut dénoncé, fait prisonnier et condamné à être pendu.

Mais William, ainsi que Robin Hood, était l'ami du peuple ; un petit garçon qui, en gardant son troupeau dans le bois, avait souvent rencontré William et reçu de lui des secours soit en argent, soit en provisions, courut avertir ses deux compagnons, qui le délivrèrent : « De ce jour, dit William, nous vivrons et mourrons ensemble, et si jamais vous avez de moi le même besoin que j'ai de vous, vous me trouverez comme aujourd'hui je vous trouve. »

Cependant les trois amis finissent par se dégoûter de la vie aventureuse et agitée qu'ils mènent, et par entrer en pourparlers avec les agents de l'autorité royale. Ils se rendent à Londres, à l'hôtel du roi, pour lui demander une charte de paix.

Grâce à l'intercession de la reine, ils obtiennent leur pardon ; mais voilà qu'au moment même où le roi s'engage sur parole à oublier le passé, arrive un messager apportant la nouvelle d'affreux excès commis récemment par les trois compères dans la ville de Carlisle. Le prince était à table ; cette nouvelle produit sur lui l'effet d'un coup

de foudre; il s'écrie : « Qu'on ôte le couvert, je ne puis plus manger. » Il déclare alors aux trois frères d'armes qu'il va les mettre en présence de ses propres archers; la mort sera leur châtiment s'ils ne remportent pas la victoire.

Les archers tendent leurs bons arcs d'if, regardent si la corde est bien arrondie, et lancent leurs traits, qui frappent droit au but.

Alors William de Cloudesly élève la voix et dit : « Par le nom de Celui qui est mort pour nous, je ne regarde pas comme un bon archer celui qui vise un but si large. — Indique-moi donc, dit le roi, le but qu'il te convient de choisir. — Sire, c'est celui qui est en usage dans nos forêts. » William s'avance dans la prairie avec ses deux frères et plante en terre une baguette de coudrier. Puis il prie les assistants de vouloir bien rester immobiles, car, pour gagner un tel prix, il a besoin d'une main ferme. Et, choisissant un terrain plat, il fend en deux la baguette.

Il arriva pourtant une fois que Robin Hood manqua son but, du moins une ballade le raconte[1]; il manqua le but d'une distance de plus de trois doigts (*three fingers and more*), et sur-le-champ il jeta l'arme loin de lui.

Le rôle et le caractère de ces *outlaws*, de William de Cloudesly et surtout de Robin Hood, ont été singulièrement agrandis et ennoblis par l'historien de la conquête des Normands. Sous sa plume, Robin Hood n'est plus le chef d'une bande d'aventuriers, c'est un patriote qui lutte à sa manière contre les envahisseurs du sol, contre l'étranger vainqueur. La bande qu'il commande est composée des restes de ces Saxons vaincus qui ne voulaient pas reconnaître l'autorité des rois normands, et qui aimaient mieux

[1]. Voy. *Mery geste of Robyn Hode* (une Joyeuseté de Robin Hood), dans Percy : *Reliquies of English poetry*. London, 1765, t. 1er.

errer en plein air, sans abri, hors de la loi, que de vivre tranquilles chez eux, en acceptant la loi du plus fort.

Rien ne prouve mieux le goût du peuple anglais pour le tir à l'arc que la vénération dont la mémoire de Robin Hood fut entourée, dans les premières années qui suivirent sa mort. On l'honora comme un saint ; il eut son jour de fête, pendant lequel les campagnes chômaient, les paysans n'ayant d'autre souci que de festoyer, de danser et de tirer de l'arc. « Au quinzième siècle, cet usage était encore observé, dit Aug. Thierry, et les fils des Saxons et des Normands prenaient en commun leur part de ces divertissements populaires, sans songer qu'ils étaient un monument de la vieille hostilité de leurs aïeux. Ce jour-là, les églises étaient désertes, comme les ateliers ; aucun saint, aucun prédicateur ne l'emportait sur Robin Hood, et cela dura même après que la Réforme eut donné en Angleterre un nouvel essor au zèle religieux. C'est un fait attesté par un évêque anglican du seizième siècle, le célèbre et respectable Latimer.

« En faisant sa tournée pastorale, il arriva le soir dans une petite ville, près de Londres, et fit avertir qu'il prêcherait le lendemain, parce que c'était jour solennel. « Le lendemain, dit-il, je me rendis à l'église ; mais, à mon grand étonnement, j'en trouvai les portes fermées. J'envoyai chercher la clef, et l'on me fit attendre une heure et plus ; enfin, un homme vint à moi et me dit : « Messire, « ce jour est un jour de grande occupation pour nous ; « nous ne pouvons vous entendre. Car *c'est le jour de* « *Robin Hood ;* tous les gens de la paroisse sont au loin à « couper des branches pour Robin Hood, vous les atten- « driez inutilement. » L'évêque s'était revêtu de son costume ecclésiastique ; il fut obligé de le quitter et de continuer sa route, laissant la place aux archers habillés de vert, qui jouaient sur un théâtre de feuillée les

rôles de Robin Hood, de Petit-Jean et de toute la bande. »

Était-ce au retour d'une de ces fêtes ou bien en revenant de cueillir le mai, coutume à laquelle les Anglais d'autrefois étaient fort attachés, que le roi Henri VIII fut accosté par un archer de la manière qu'on va voir?

« Dans la deuxième année du règne de Henri VIII, dit le chroniqueur Holinshed, Sa Grâce[1], qui était fort jeune, et qui ne voulait pas rester oisive, se leva de bon matin un jour de mai, pour aller cueillir des branches vertes; il était richement vêtu; ses chevaliers, écuyers et gentilshommes en satin blanc, ses gardes et *yeomen* (métayers) de la couronne en taffetas blanc, chaque homme portait un arc et des flèches : on tira dans le bois, et on revint, chacun ayant à son chapeau un rameau vert. Le peuple, qui avait appris l'excursion du prince, désirait le voir à l'œuvre; car, à cette époque, Sa Grâce tirait aussi loin et aussi bien qu'aucun de ses gardes. C'est alors qu'un homme se présenta, avec son arc et ses flèches, et pria le prince de s'arrêter un instant pour le regarder tirer. Sa Grâce, qui était de bonne humeur, accéda volontiers à ce désir. L'archer cacha son pied dans son vêtement, à la hauteur de la poitrine, et dans cette posture, tira en plein dans la cible, ce que Sa Grâce et tous les assistants admirèrent beaucoup.

Il reçut une bonne récompense pour ce trait d'adresse, et depuis, dans le peuple et à la cour, il ne fut plus appelé que *Pied dans le sein* (Foot-in-Bosom). »

1. Les rois d'Angleterre portèrent ce titre jusqu'à Henri VIII.

CHAPITRE V

LES ARCHERS ANGLAIS

L'arc en Angleterre. — Par qui fut-il importé? — L'arc long des conquérants. — Richard Cœur de lion. — Une pelote d'aiguilles. — Le siège du château de Chalus. — Mort du roi Richard. — Qui l'a tué? — Les rois d'Angleterre. — La reine Victoria. — Les archers du pays de Galles. — Le centaure. — Flèches incendiaires. — Comparaison entre les anciens et les modernes. — L'ambassadeur turc à Londres. — Le musée de la Société des toxophiles.

L'Angleterre, en effet, avait des archers d'une adresse remarquable[1]. Depuis quelle époque l'arc était-il en usage dans l'île? On prétend que les indigènes en doivent la connaissance à Jules César et aux troupes romaines. Cependant il se pourrait que l'arc n'ait été introduit en ce pays que par les pirates scandinaves, qui s'en servaient avec un certain succès, comme nous l'apprennent les chants des scaldes ou poètes du Nord. Les anciens manuscrits représentent souvent des archers saxons; l'arc qu'ils portent présente une particularité qu'il faut signaler : la corde n'y est pas assujettie exactement à l'extrémité du bois. Cette disposition était-elle plus commode et plus avantageuse que l'autre, c'est-à-dire que celle où la corde se fixe aux deux points extrêmes de l'arc? Aux hommes du

1. A consulter, sur ce sujet, les ouvrages suivants :
Anecdotes of archery, by E. Hargrave. York, 1845, in-8°. — *The book of archery*, by G. Hansard. London, 1841, in-8°. — *Toxophilus*, by Roger Ascham. Nouv. édit., dans ses *OEuvres complètes* publ. par le Dr. Giles. (London, 1864-65. 4 vol. in-12.) Dans la *Library of old authors*. — *The British army*, by sir D. Scott. Ibid. 1868. 2 vol. in-8.

métier de décider la question. Ce fut seulement à la bataille d'Hastings que les Saxons apprirent à connaître à leurs dépens les effets meurtriers de l'arc, non plus de l'arc court et massif tel qu'ils le taillaient, mais du *longbow*, de cet instrument long et effilé dont les envahisseurs savaient tirer si bon parti. A la première décharge des flèches lancées par les troupes normandes, il y eut une panique étrange et terrible parmi les insulaires, et comme une seconde bataille entre eux, non moins sanglante que la mêlée avec l'ennemi; car ils s'imaginaient que ce dernier était déjà au milieu de leurs rangs.

Les Saxons devinrent bientôt aussi bons tireurs d'arc que leurs maîtres. Après la bataille d'Hastings, un désarmement général eut lieu; mais Guillaume le Conquérant, en profond politique qu'il était, permit aux vaincus de toute condition de porter et d'employer cette arme si simple. L'arc passa dès lors entre les mains du peuple, qui s'y attacha comme à un ami, qui en fit son compagnon inséparable. Sous le rapport de l'adresse, le Saxon ne voulut pas rester en arrière du Normand. Quelque temps après la conquête, l'arc long se voyait partout dans les châteaux et dans les cottages, il occupait la place d'honneur au-dessus du foyer; les gentilshommes campagnards, les *yeomen*, le portaient comme on porte aujourd'hui le fusil de chasse, quand ils parcouraient leurs domaines. Bref, depuis le prince jusqu'au dernier des sujets, c'était l'arme favorite, l'arme nationale.

Guillaume était, pour sa part, un archer de première force, et peu de gens eussent été capables de tendre l'arc dont il se servait. Richard Ier, sous le règne duquel vivait l'habile tireur dont nous avons parlé dans le chapitre précédent, fit en Terre sainte des prouesses avec ses archers. Il s'exposait aux périls de gaieté de cœur. On le vit un jour, à Jaffa, fondre avec une très faible troupe et dix chevaux seulement sur un corps de 15 000 cavaliers

musulmans, et se jeter résolument au milieu de leurs escadrons. Le roi fut en un instant couvert de flèches, qui, par un miracle inouï ne lui firent aucun mal ; il put regagner son camp sain et sauf. Il y rentra, dit un chroniqueur, « semblable à une pelote couverte d'aiguilles ». Mais le monarque anglais finit par être victime de son imprudence. Une flèche mieux dirigée et plus meurtrière que les traits des archers sarrasins, vint à bout de ce cœur de lion. Le coup, il est vrai, ne partait pas d'un arc, mais d'une arbalète. Pour la victime le résultat était le même.

Richard, comme on sait, avait mis le siège devant le château de Chalus, en Limousin, où venait d'être découvert un trésor, dont il réclamait la possession en sa qualité de seigneur suzerain. Adhémar V, vicomte de Limoges, son vassal, refusait de lui livrer le tout, mais consentait à partager avec lui. Le roi exigeait la somme entière. En faisant le tour des remparts (26 mars 1199), il fut atteint à l'épaule gauche par un trait qu'on croyait empoisonné. Richard voulut arracher lui-même la flèche de sa blessure ; mais le bois seul céda sous ses efforts, le fer resta dans la plaie, qu'il envenima. En cette circonstance, le prince avait avec lui, comme toujours, son fidèle compagnon Mercadier, chef de routiers, bandes mercenaires qui se mettaient à la solde du premier aventurier venu. C'était l'ami, l'inséparable de Richard ; ils voyageaient ensemble, ils combattaient l'un à côté de l'autre ; les lettres écrites de France par Richard aux grands de son royaume contiennent toujours un mot d'éloge à l'adresse de Mercadier. Ce fut lui qui releva le prince blessé, qui le fit panser par son médecin, et, dans l'absence du chef, dirigea l'assaut ; la place fut prise, et la garnison pendue, à l'exception d'un seul homme, l'arbalétrier par qui Richard avait été mortellement frappé. On lui réservait une mort plus cruelle. Cependant le roi, sentant sa fin pro-

chaîne, inclinait à des sentiments plus humains que ne comportait son caractère habituel; avant de mourir, il voulut voir son meurtrier.

— Quel mal t'avais-je fait? lui demanda-t-il.

— Quel mal? répondit l'arbalétrier. Tu as tué mon père et mon frère, et maintenant tu fais préparer mon supplice; mais ordonne de moi ce qu'il te plaira, je souffrirai avec bonheur, si tu péris toi-même; j'aurai vengé le monde de tous les maux que tu lui as faits.

— Je te pardonne, dit le roi.

Le jeune homme refusait sa grâce.

— Tu vivras malgré toi, répondit Richard, pour être un témoignage de ma clémence.

En effet, il lui fit enlever ses chaînes et compter cent sous de monnaie anglaise, puis le remit en liberté. Cette conduite du roi d'Angleterre prouve qu'il savait apprécier les talents d'un confrère, bien qu'il les payât de sa vie. Mais les intentions généreuses du prince ne furent pas remplies; Mercadier retint l'arbalétrier, qu'il fit écorcher vif, puis attacher à un gibet.

Comment s'appelait le meurtrier de Richard? les historiens ne sont pas d'accord sur ce point, et désignent différents noms : Bertrand de Gourdon, adopté généralement, est celui qui figure dans tous les manuels d'histoire et les recueils d'*ana*; — Gui, Pierre Bazile, et enfin Jean Sandraz. On croit aujourd'hui que c'est plutôt à Pierre Bazile qu'il faut faire honneur du coup d'adresse qui causa la mort de Richard Cœur de lion. Pierre de Gourdon, à la vérité, pourrait en être l'auteur; en tout cas, ce n'est pas lui qui pour ce fait aurait été écorché vif par ordre de Mercadier, puisqu'on le retrouve quelques années après, prêtant serment entre les mains de Philippe Auguste pour la seigneurie de Gourdon. Ce qui peut avoir induit en erreur les historiens, c'est qu'ils attribuent à

l'intérêt personnel la vengeance de Mercadier; Bertrand de Gourdon appartenait à une famille noble que le chef des routiers avait frustrée de ses biens.

D'autres souverains d'Angleterre ne furent pas moins passionnés pour le tir de l'arc. Henri VII se livrait souvent à ce divertissement; ses deux fils, le prince Arthur et son frère, qui fut plus tard Henri VIII, marchèrent sur ses traces et devinrent d'excellents archers. Le premier se mêlait souvent aux exercices de tir de la compagnie des archers de Londres, à Mile-End, et c'est en souvenir de son adresse remarquable que tout bon tireur portait le nom d'*Arthur*. Le capitaine de la corporation était même honoré du titre de *prince Arthur*, qui fut, quelques années après, sous Henri VIII, remplacé par celui de *duc de Shoreditch*. Voici dans quelles circonstances. Le roi, très habile tireur, comme on l'a vu plus haut, avait un jour organisé une partie à Windsor; un citoyen de Londres, nommé Barlow, qui habitait Shoreditch, se glissa parmi les invités et les éclipsa tous par son adresse; le prince en fut si charmé qu'il lui conféra par plaisanterie le titre de *duc de Shoreditch*, que la compagnie des archers d'Angleterre s'appropria depuis lors.

Parmi les autres rois qui cultivèrent avec succès le tir de l'arc, on cite encore Édouard VI et le malheureux Charles I^{er}. Les femmes, qui ne veulent rester étrangères à aucun art, et qui, du reste ont d'illustres ancêtres dans la Diane chasseresse et dans les Amazones, les femmes s'adonnaient également à cet exercice masculin. La princesse Marguerite, fille de Henri VII, et la reine Élisabeth maniaient l'arc fort dextrement. Cette princesse (je parle d'Élisabeth) se trouvant chez lord Montecute, au château de Cowdrey (comté de Sussex), sortit un matin (17 août 1571) pour se promener à cheval dans le parc; elle vit tout à coup sortir du bois une nymphe qui lui présenta,

non un arc, mais une arbalète ; la princesse, qui savait également manier les deux instruments, s'en servit pour tirer contre une troupe de daims, dont trois ou quatre tombèrent sous ses coups.

La reine Catherine de Portugal, femme de Charles II, ne pratiquait peut-être pas elle-même le tir de l'arc (car au dix-septième siècle c'était une arme bien délaissée), mais elle favorisait la Société des archers de Londres de

La reine Victoria, dans sa jeunesse, s'exerçant au tir de l'arc.
(D'après une gravure anglaise.)

tout son crédit. Aussi, pour témoigner leur reconnaissance, ceux-ci lui offrirent, en 1676, une coupe en argent portant cette inscription : *Les archers à la reine Catherine.*

On aurait pu en offrir autant à la reine Victoria, qui, dans sa jeunesse et au commencement de son règne,

observa fidèlement cette tradition de ses ancêtres.

Si les souverains et les souveraines d'Angleterre s'exerçaient avec tant d'ardeur au tir de l'arc, c'était peut-être moins pour satisfaire leurs goûts personnels que pour flatter ceux du peuple; la dynastie n'aurait pu rester indifférente à cette tendance nationale.

La prédilection des Anglais pour cet exercice était bien connue, et leur habileté passée en proverbe.

Archer anglais (moyen âge) d'après un manuscrit du quinzième siècle, au *British Museum*, à Londres. (Cott. Libr., Julius E. 4.)

Les habitants du pays de Galles (Welshmen) l'emportaient sur tous les autres par leur adresse. Gérald de Bary (Giraldus Cambrensis), écrivain du douzième siècle, raconte que leurs flèches transperçaient des portes en chêne de quatre doigts d'épaisseur; il cite même un cavalier cloué sur la selle de son cheval par deux flèches galloises, qui

lui avaient percé les flancs, et dont chacune sortait par la hanche opposée. Au reste, ce n'est pas, ainsi que nous le montrerons plus loin, le seul exemple d'un cavalier devenu centaure malgré lui, et cloué par un rude coup de flèche à l'arçon de la selle.

Quant aux archers qui servaient dans l'armée anglaise, tout le monde a ouï parler de leurs exploits: plus d'une fois nous éprouvâmes leur adresse à nos dépens, notamment à la bataille de Crécy (1346). Les arbalétriers génois engagés par la France ne purent lutter contre ces redoutables

Archer français au moyen âge, d'après le ms. des *Chroniques de Froissart*. (Bibliothèque nationale.)

tireurs. Au commencement de l'action, survint une forte averse; les cordes des arbalètes, détendues par l'humidité, ne produisaient aucun effet, tandis que les arcs longs dont les Anglais étaient munis ne paraissent pas avoir souffert beaucoup de ce contretemps, ce qui tenait peut-être aux précautions prises par les archers et au soin particulier qu'ils avaient de leurs armes. Carew, dans son

Histoire du Cornouailles (*Survey af Cornwall*, 1602), vante l'adresse des archers de cette province, qui se servaient de flèches d'une aune de long, portant à 24 fois 20 pas de distance, et traversant une armure de trempe ordinaire; il parle d'un certain Robert Arundell, que « j'ai connu, dit-il, et qui tirait avec la main gauche, voire même derrière sa tête ».

Gardons-nous d'oublier les flèches incendiaires, décochées par d'habiles archers de cette nation, et qui répan-

Flèches incendiaires. — D'après l'ouvrage de Smyth : *Art of gunnery*. (London, 1613.)

daient l'incendie en même temps que la mort dans les endroits où elles passaient.

Au reste, si l'on voulait mettre en parallèle les archers du moyen âge et ceux des temps modernes, on serait frappé de l'énorme supériorité des premiers, et tenté de supposer que les historiens ont beaucoup exagéré leurs prouesses. Ainsi, les archers anciens tiraient à des portées

considérables, et qui nous paraissent même fabuleuses aujourd'hui. Leur tir à distance moyenne accusait une très grande précision. Une ordonnance de Henri VIII (acte 33ᵉ de son règne) enjoint aux jeunes gens qui atteignent l'âge de vingt-cinq ans et qui s'exercent à tirer de l'arc, de ne le faire qu'en se plaçant au moins à une distance de 220 yards[1]. On trouvera sans doute que ces affaires-là ne regardaient point le gouvernement, et qu'il aurait mieux fait de ne pas s'en mêler; mais, à cette époque, la royauté se croyait le droit de tout réglementer. Quoi qu'il en soit, une cible étant donnée, jamais personne, chez les modernes, n'eût atteint à cette distance de 220 yards; les archers d'aujourd'hui, en tirant au blanc, ne dépassent jamais 80 à 100 yards.

M. Strutt suivit par curiosité les exercices du tir à l'arc qui se faisaient dans les environs de Londres au commencement de ce siècle. Eh bien, il affirme être resté souvent des heures entières sans avoir vu toucher une seule fois le cercle doré qui formait le centre de la cible. La chose arrive pourtant quelquefois, dit-il, mais si rarement, que c'est au hasard qu'il faut l'attribuer, et non à l'adresse du tireur.

Cependant, M. Strutt lui-même cite un fait qui vient infirmer plusieurs de ses allégations. En 1795 ou 96, la Société des amis de l'arc (*Toxophile Society*) tenait un grand meeting, près de Bedford-Square. L'ambassadeur turc à Londres s'y était rendu pour assister et prendre part aux exercices. Mais l'enceinte lui paraissait trop étroite pour un tir à longue portée, il franchit la clôture et déploya son adresse en rase campagne. « Je le vis, dit l'auteur, décocher ses flèches à une distance qui était le double de la longueur de l'enceinte; l'un de ses traits porta même à 480 yards. »

1. Le yard = 0ᵐ,914.

Les ancêtres de Robin Hood, William Cloudesly et ses compagnons, n'avaient pas tiré si loin; mais il ne faut pas oublier qu'ils tiraient avec précision contre un but déterminé, tandis que le diplomate en question tirait au hasard. L'arc de l'ambassadeur turc a été conservé dans le musée de la *Toxophile Society*, où les amateurs peuvent aller le voir. L'instrument est en corne; les projectiles ont la forme des carreaux d'arbalète, avec une tête ronde en bois.

CHAPITRE VI

L'ARC CHEZ LES ORIENTAUX ET CHEZ LES PEUPLES D'AMÉRIQUE

Les archers du Grand Turc. — Précautions pour ne pas tourner le dos à leur souverain. — Traversée des rivières. — Boulet de canon traversé par une flèche. — Les Indiens de la Floride. — Leur adresse et leur vigueur — Expérience des Espagnols. — Un centaure. — Le jeu de l'épi de maïs.

A la même époque, d'autres nations faisaient usage de l'arc, surtout les peuples d'Orient.

Le Grand Turc avait parmi ses janissaires un corps d'archers composé de quatre ou cinq cents hommes, les plus habiles et les plus exercés au maniement de cette arme. On les appelait *solachis*, c'est-à-dire gauchers, parce qu'en effet il y en avait près de la moitié qui tiraient l'arc de la main gauche. Ceux-ci marchaient toujours à la droite du Grand Seigneur, tandis que leurs camarades, ceux qui tiraient de la main droite, prenaient la gauche; de sorte que les uns et les autres, en décochant leurs flèches, ne commettaient jamais l'incivilité de tourner le dos à Sa Hautesse, ce qui aurait été le comble de l'inconvenance.

Rencontrait-on une rivière, les archers ne quittaient pas plus les flancs de son cheval que s'ils eussent foulé tranquillement la terre ferme. Pour leur peine, ils recevaient un écu quand l'eau leur montait jusqu'aux genoux, deux quand ils enfonçaient jusqu'à la ceinture, et trois quand ils en avaient jusqu'au col. Mais c'était seulement

le passage de la première rivière qui leur valait cette gratification, les autres ne leur rapportaient rien : n'y aurait-il donc, dans l'eau comme sur terre, que le premier pas qui coûte?

D'autres soldats de l'armée turque, faisant usage de l'arc, pouvaient avec leurs flèches transpercer les cuirasses de la meilleure trempe; ils traversaient aussi d'outre en outre des lames de cuivre d'une épaisseur de quatre doigts : « J'en vis un, en 1543, dit Blaise de Vigenère, quand l'armée de terre tudesque (*sic*) vint à Toulon sous la conduite de Caïraddin Bassa, dit Barberousse, amiral du Grand Solyman, percer à jour d'un coup de flèche un boulet de canon [1].

Les Orientaux conservèrent l'usage de l'arc militaire plus longtemps que ne le firent les Occidentaux. Ils s'en servaient encore vers la fin du seizième siècle, et à la bataille de Lépante (1571), les Turcs abattirent avec leurs flèches plus de chrétiens que les chrétiens ne tuèrent de Turcs avec leurs armes à feu.

Des peuplades qui formaient, il y a des siècles, de nombreuses et puissantes tribus, les Indiens de l'Amérique du Nord, exécutaient des prodiges au moyen de l'arc. Plus tard, elles adoptèrent les armes importées sur leur sol par les Européens, et s'en servirent au grand détriment de ces derniers; car le fusil, manié par des tireurs tels qu'on en voit dans les romans de Fenimore Cooper, était aussi redoutable que l'arc l'avait été, jadis, dans les mains de leurs ancêtres.

Les Indiens s'exerçaient, dès le bas âge, au maniement de l'arc. A peine les enfants étaient-ils en état de marcher qu'ils s'ingéniaient à imiter leurs pères, auxquels ils demandaient une arme et des flèches. Leur en refusait-on,

1. *Histoire de la décadence de l'empire grec*, etc., ouvr. cité, p. 120.

ils en fabriquaient eux-mêmes avec de petites baguettes, et s'amusaient à poursuivre les souris dans la maison. Ce gibier domestique faisait-il défaut, ils chassaient aux mouches, et quand ils n'en trouvaient point, ils s'en allaient hors du logis chercher des lézards qu'ils attendaient quelquefois cinq ou six heures avec la patience et la ténacité qui caractérisent le sauvage.

Tels étaient les exercices des jeunes Indiens de la Floride, au temps où les Espagnols pénétrèrent dans le pays pour en faire la conquête, c'est-à-dire au commencement du seizième siècle. En avançant en âge, les Floridiens se perfectionnaient encore. Ils tiraient surtout avec une force surprenante. Dans une rencontre, un cheval très vigoureux ayant été tué la nuit d'un coup de flèche, les Espagnols eurent la curiosité d'examiner le matin la manière dont il avait été frappé. La flèche était entrée par le poitrail, avait percé le cœur, et s'était arrêtée dans les boyaux.

Une autre fois, un des officiers de l'armée espagnole reçut dans le flanc droit un coup de flèche qui traversa son *buffle* et sa cotte de mailles; c'en était fait de lui si le trait n'avait dévié.

La vue de cette cotte de mailles parfaitement trempée (elle avait coûté 150 ducats), et non moins parfaitement percée par un seul coup de flèche, donna fort à réfléchir à l'état-major espagnol, qui commença dès ce jour à n'avoir plus autant de confiance en la solidité de ses jaquettes de fer ou d'acier. Pour savoir encore mieux à quoi s'en tenir, les officiers délièrent un de leurs prisonniers, lui mirent entre les mains un arc et une flèche, et lui ordonnèrent de tirer sur une cotte de mailles, la plus forte de toutes, dressée à cent cinquante pas de distance, et qu'on avait enroulée autour d'un tissu de roseaux fort épais. L'Indien, pour se donner plus de force, étendit et secoua les bras, serra les poings, puis tira; le trait fut lancé si violemment

que, traversant l'armure, il perça le tissu de roseaux, et qu'un homme aurait été tué, si cet homme s'était trouvé dans la cotte de mailles. On doubla la garniture, on mit deux cottes autour du panier, et l'Indien fut armé d'un nouveau projectile. Les trois objets furent encore traversés ; mais comme la flèche n'était pas entrée profondément, l'Indien réclama le bénéfice d'une seconde épreuve, disant qu'il consentait à perdre la vie s'il ne tirait pas avec la même vigueur que la première fois.

Les Espagnols savaient maintenant tout ce qu'ils voulaient savoir, ils ne lui permirent pas de donner une nouvelle preuve de son habileté. Dès lors ils n'appelèrent plus leurs cottes de mailles tant vantées que *des toiles de Hollande*. Les hommes se garantirent le mieux qu'ils purent ; mais ce n'était pas assez, il fallait aussi protéger les chevaux, dont la vie était précieuse ; car on n'aurait pas trouvé à les remplacer dans le pays, où ces animaux étaient inconnus ; on fabriqua donc avec du drap grossier des espèces de justaucorps de quatre doigts d'épaisseur qu'on appliquait sur la poitrine et sur la croupe de la bête ; à partir de ce moment, les chevaux furent à l'abri des traits si redoutables du Floridien.

Cette précaution ingénieuse n'était pas encore adoptée, quand les Espagnols passant un jour un ruisseau, un Indien, blotti derrière les buissons, atteignit un officier espagnol. La flèche, décochée avec une vigueur peu commune, traversa la cotte de mailles, perça la cuisse droite, rompit l'arçon de la selle et pénétra dans les flancs du cheval, qui, rendu furieux par cette blessure, se précipita hors de l'eau, bondissant à travers la plaine et tâchant de se débarrasser du javelot et du cavalier. Les soldats accoururent à l'aide et s'aperçurent que l'homme était rivé pour ainsi dire à son cheval, tant le coup avait été rude. Le nouveau centaure fut conduit au quartier général ;

ses compagnons, le soulevant adroitement, coupèrent le trait entre la cuisse et la selle. La flèche n'était qu'un roseau garni d'une pointe de canne; les Espagnols se demandaient avec étonnement comment un trait aussi léger avait pu percer tant d'obstacles[1].

Longtemps après cette époque de la conquête, ou plutôt de l'invasion espagnole, on vantait encore l'adresse des Indiens de la Floride. Et ce n'était pas sans raison. Ils se réunissaient quelquefois au nombre d'une dizaine : chacun était muni de son arc et d'un carquois rempli de flèches; on formait un cercle au milieu duquel on jetait en l'air un épi de maïs; et cet épi servait de but commun. L'habileté consistait à ne pas le laisser tomber à terre tant que tous les grains n'avaient point été enlevés à coups de flèches. On voyait quelquefois l'épi de maïs rester suspendu pendant un laps de temps considérable, maintenu qu'il était dans l'air par les flèches qui le perçaient à la ronde, et dont la dernière retombait avec le dernier grain.

1. *Garcilasso de la Vega*, cité plus haut, p. 210.

CHAPITRE VII

GUILLAUME TELL ET LA LÉGENDE DE LA POMME

L'arbalète. — Aventure de Guillaume Tell. — Silence des historiens du temps. — Le bailli Gessler est un mythe. — Mot de Voltaire. — Histoire de la pomme révoquée en doute par un Suisse. — Brochure brûlée par le bourreau. — Est-ce une tradition danoise? — Palnatoke accomplit le même coup d'adresse au dixième siècle. — Récit de l'histoire scandinave. — Examen critique de la légende. — Un curieux dicton. — Guillaume Tell a-t-il existé? — Ce qu'il faut en penser. — Cloudesly tire également sur la tête de son enfant. — C'est le troisième. — Le prénom de Guillaume. — Deux coups d'arbalète.

L'arbalète avait eu, comme l'arc, ses jours de gloire et de triomphe.

Le lecteur a déjà nommé Guillaume Tell. Bien que son aventure de la pomme soit classique et connue de tous, il nous faut la rappeler en quelques lignes, en même temps que l'histoire de celui qui en est le héros.

Tell était un pauvre paysan, né à Bürglen, canton d'Uri, et domicilié à Altorf, dans le même canton. Il vivait à la fin du treizième et au commencement du quatorzième siècle. Ainsi que d'autres, parmi ses concitoyens, il ne voulait pas se courber sous l'autorité despotique d'un certain bailli autrichien, nommé Gessler. Ce dernier avait fait planter son chapeau sur le haut d'une perche au milieu de la place publique d'Altorf, et il exigeait que le peuple saluât ce simulacre ridicule. Tell, ayant refusé son hommage, fut soumis par l'ordre de Gessler à une cruelle épreuve, qui consistait à abattre une pomme placée sur la tête d'un de ses enfants.

La mort devait être son châtiment s'il ne touchait pas le but désigné. Tell fut assez adroit et assez heureux pour réussir. Néanmoins, il fut retenu par le bailli, qui résolut de l'enfermer dans son château de Küssnach, sur le lac des Quatre-Cantons. Une tempête s'éleva pendant la traversée; effrayé, le bailli défit lui-même les liens de son captif, qui prit le gouvernail et conduisit la barque au rivage. Mais, arrivé près du bord, Tell s'élança à terre, poussa du pied l'esquif, et s'enfuit. Il alla s'embusquer dans un chemin creux où devait passer Gessler pour se rendre à Küssnach, et le tua d'un coup de flèche. Telle est l'histoire du héros suisse. On dit qu'il prit part à la révolution commencée en 1307 pour délivrer les cantons helvétiques du joug de l'Autriche, et qui fut préparée par le fameux serment du Grütli, où les trois libérateurs du pays, Werner Stauffacher (Schwytz), Walter Fürst (Uri), et Arnold Melchthal (Unterwalden), se liguèrent pour la délivrance de la patrie. On croit aussi qu'il combattit à Morgarten (1315), bataille qui consolida l'indépendance de la Suisse, et qu'il périt en 1354 dans une inondation à Burglen.

L'histoire de la pomme est ce qui séduit le plus l'imagination populaire dans la vie du héros suisse.

On connaît la scène du *Guillaume Tell* de Schiller :

« Gessler. — Tell, on dit que tu es passé maître dans l'art de tirer de l'arbalète, et que tu défies tous les archers.

Walther. — Et cela doit être vrai, seigneur. Mon père perce une pomme sur l'arbre à cent pas.

Gessler. — Est-ce là ton fils, Tell?

Tell. — Oui, mon bon seigneur.

Gessler. — As-tu d'autres enfants?

Tell. — J'ai deux garçons, seigneur.

Gessler. — Et quel est celui des deux que tu préfères?

Tell. — Seigneur, tous les deux sont également mes enfants chéris.

Gessler. — Eh bien, Tell, puisque tu perces une pomme sur l'arbre à cent pas, il faut que tu me donnes une preuve de ton adresse... Prends ton arbalète, aussi bien tu l'as dans la main, et prépare-toi à tirer une pomme sur la tête de ton fils. Mais je te le conseille, vise bien; car si tu n'atteins pas la pomme du premier coup, tu périras. » (*Tous les assistants donnent des signes d'effroi.*)

Guillaume Tell plus encore que tous les autres, comme bien on pense; ce qu'ayant remarqué, Gessler dit :

« Ah! Tell, te voilà tout à coup bien prudent. On m'avait dit que tu étais un rêveur, que tu t'éloignais de la manière d'agir des autres hommes, que tu aimais l'extraordinaire... Voilà pourquoi j'ai imaginé pour toi ce coup hardi. » Et se tournant vers les assistants :

« Qu'il se place à la distance d'usage... Je lui donne quatre-vingts pas, ni plus ni moins. Il s'est vanté de toucher son homme à cent pas... » — « Tell, dit-il en s'adressant à lui de nouveau, tu vantes la sûreté de ton coup d'œil; tireur, il s'agit de manifester ton habileté. Le but est digne de toi, le prix est grand. D'autres peuvent également toucher le point noir de la cible; mais le vrai maître, à mes yeux, c'est celui qui toujours est sûr de son art, et dont le cœur n'a d'action ni sur l'œil, ni sur la main. »

Gessler donne ici un précepte de tir qu'il est bon de noter en passant. Cependant Tell a lancé sa flèche. Le trait frappe le but, et l'enfant se précipite dans les bras de son père. « Père, voici la pomme; je savais bien que tu ne blesserais pas ton enfant. » Et la foule de s'écrier : « Voilà un coup hardi, on en parlera jusque dans les siècles les plus reculés! On racontera l'histoire de l'archer Tell aussi longtemps que les montagnes reposeront sur leur base! »

Nous ne dirons pas, nous : « Tant que les montagnes subsisteront »; car l'argument, appliqué à la Suisse, n'est peut-être pas aussi solide qu'il en a l'air. N'a-t-on pas vu, plus d'une fois, des quartiers énormes de montagnes se détacher et rouler dans les vallons qu'ils comblaient, après avoir entraîné tout sur leur passage? Mais, tant que les mots de patrie, d'indépendance et de liberté ne seront pas des expressions vides de sens, tant qu'ils éveilleront dans l'âme humaine des sentiments généreux, on se souviendra, je ne dis pas de Guillaume Tell seulement, mais de tous ceux qui, plus que lui peut-être, contribuèrent à la révolution de 1307 et à la fondation de l'indépendance suisse. On va nous demander ce que signifient ces mots : *plus que lui*. Guillaume Tell n'est donc pas le principal libérateur de l'Helvétie? C'est pourtant lui que les Suisses reconnaissent et honorent comme leur principal héros. C'est pour glorifier ses actions et en perpétuer le souvenir que des fêtes ont été instituées, des médailles frappées, des monuments consacrés. Tout le monde a parcouru la Suisse; qui n'a été témoin de la vénération du peuple pour la mémoire de Guillaume Tell? qui n'a vu la fameuse chapelle portant son nom, ainsi que la plate-forme sur laquelle il s'élança de la barque et qui s'appelle encore aujourd'hui le *Saut de Tell*? Voici la fontaine où le père se plaça pour décocher sa flèche, et cette tour que vous voyez, était voisine, ou même a été construite sur l'emplacement du tilleul où l'enfant fut attaché par ordre de Gessler. Mais ces monuments (je ne parle pas de la chapelle) sont-ils bien authentiques? Et ici se présente une question plus importante : l'histoire du héros lui-même est-elle véridique dans toutes ses parties; certains détails ne sont-ils pas plutôt du domaine de la légende?

Il est des auteurs qui ont révoqué en doute ses aventures; il en est même qui ont nié son existence, et celle du

bailli Gessler. Ce qu'il y a de certain, c'est que les chroniqueurs suisses contemporains ne parlent point de ces faits, et ne citent même pas le nom de Guillaume Tell. On a les chroniques de deux historiens du temps, Conrad Justinger de Berne et Jean de Winterthur; ils ne disent pas un mot de Guillaume Tell. Est-ce ignorance de ce qui s'est passé? Est-ce oubli? Mais des historiens aussi consciencieux que ces deux chroniqueurs ne tombent pas dans cette double faute; ne serait-ce pas plutôt que certains faits attribués à Guillaume Tell n'avaient pas alors toute la notoriété qu'ils ont acquise depuis, grâce à l'imagination populaire?

Même silence, à l'égard de Guillaume Tell, dans les chroniques étrangères contemporaines. Ce n'est que beaucoup plus tard qu'on voit, pour la première fois, apparaître son nom et poindre l'histoire de sa vie, qui peu à peu se forme et se développe avec tout un cortège de détails intéressants et pathétiques. Comment Justinger et Jean de Winterthur, ces deux contemporains de Tell, sont-ils muets en ce qui le concerne, — et comment des historiens qui écrivaient plus d'un siècle après l'événement, Melchior Russ, Petermann Etterlin, Stumpf, Egidius Tschudi, sont-ils si prodigues de détails que les premiers ignoraient totalement?

Notez, de plus, que ces historiens ainsi que ceux qui sont venus après, et les ont copiés, ne s'accordent pas sur le nom du bailli; tantôt c'est Grissler, tantôt Gryssler, le plus souvent, il est vrai, Gessler. Ce qui paraît à peu près démontré aujourd'hui, c'est qu'il n'a jamais existé dans le pays de bailli autrichien qui ait porté ce nom. Il résulte de documents contemporains authentiques qu'en 1302, ce fut un certain Eppe qui fut nommé bailli de Küssnach, et qu'en 1314 la dignité se trouvait dans la même famille. Après l'extinction de cette maison, le titre passa dans les

mains de Walter de Tottikon et, par sa fille Jeanne, au mari de cette dernière, Heinrich de Hunwile; et jusqu'en 1402, c'est-à-dire pendant l'espace d'un siècle, il ne fut jamais porté par un Gessler ni par un nom analogue. — Les historiens sont aussi peu d'accord sur la date de l'événement; les uns n'en donnent aucune, ce qui est plus simple; les autres, plus téméraires, indiquent 1296, — 1313 ou 1314; — d'autres enfin 1307, date généralement adoptée aujourd'hui. C'est également celle que Jean de Müller a suivie dans sa célèbre *Histoire de la Suisse*. — Cet écrivain, en qualité de compatriote, a naturellement conservé dans ses moindres détails l'histoire de Guillaume Tell.

Mais déjà Voltaire, peu crédule en fait de traditions, avait dit dans ses *Annales de l'Empire* : « Il faut avouer que l'histoire de la pomme est bien suspecte, et que tout ce qui l'accompagne ne l'est pas moins. » C'est ce qu'un Suisse eut la hardiesse de vouloir démontrer au dernier siècle, dans une brochure intitulée : *Guillaume Tell, fable danoise*, qui parut en 1760. Cet écrit d'un homme « assez téméraire ou assez éclairé », comme on l'a dit, pour mettre en doute certains faits attribués à Guillaume Tell, souleva des tempêtes. L'auteur s'y attendait; aussi avait-il eu le bon esprit de garder l'anonyme. « Je doute, disait-il, que les Suisses me sachent gré du parti que je prends. » En effet, l'ouvrage de Freudenberger — (c'était le nom de l'auteur ou du moins le nom qui fut publié; mais on a lieu de croire que c'était encore un pseudonyme), — l'ouvrage, disons-nous, fut supprimé par tous les cantons; celui d'Uri particulièrement le fit brûler par la main du bourreau.

Nous n'entrerons pas, bien entendu, dans l'examen de ce pamphlet. Un seul point nous intéresse et nous devons nous y arrêter : c'est l'histoire de la pomme percée d'une flèche sur la tête d'un enfant.

« Je défie tout arbalétrier, tant habile soit-il, de faire un coup pareil, » dit Freudenberger. L'auteur ici se laisse emporter par la passion. Il oublie lui-même son point de départ. Que veut-il prouver? Que l'histoire de Guillaume Tell, — et surtout l'histoire de la pomme, — est une fable empruntée au Danemark. Eh bien, pourquoi niez-vous dans un archer suisse un trait que vous admettez dans un archer danois, nommé Toke ou Toko, qui vivait au dixième siècle et dont Saxo Grammaticus a parlé dans sa *Chronique*? En effet, de même que Guillaume Tell, Toke fut condamné, non par un bailli, mais par un roi (le roi Harald *à la Dent bleue*, en 965), à tirer sur une pomme qui surmontait la tête d'un de ses enfants : — de même que Tell, il avait caché une ou deux flèches pour s'en servir contre celui qui le contraignait à un pareil sacrilège, — de même que Tell, il frappa mortellement son ennemi, dès qu'une occasion favorable se présenta.

Toko paraît être le même personnage que le fameux chef de pirates scandinaves, Palnatoke, dont les sages du Nord racontent les exploits. Toujours en guerre avec les petits rois du Nord, Palnatoke avait fondé, dans l'île de Wollin, une association célèbre dont le centre était la forteresse de Jomsborg. Tous ceux qui servaient sous ses ordres se considéraient comme frères et solidaires les uns des autres; ils s'engageaient à venger en masse les injures faites à l'un d'entre eux, à mettre en commun et à partager le butin. Les lois de cette association maritime étaient d'une extrême rigueur. Aucune femme, par exemple, ne pouvait entrer dans la forteresse de Jomsborg. Palnatoke mourut, dit-on, dans l'île de Fionie. Les habitants de cette île en conservent encore le souvenir et prétendent que son ombre leur apparaît quelquefois.

Saxo Grammaticus ne parle point de Palnatoke le pirate, mais seulement de Toko ou Toke l'archer. Il y a

pourtant lieu de croire, comme nous l'avons dit, que c'est un seul et même personnage. Or c'est à lui qu'on attribue l'aventure de la pomme qui a rendu si célèbre le nom de Guillaume Tell. Il est nécessaire, pour que le lecteur puisse juger en connaissance de cause, de mettre sous ses yeux le récit même de l'historien scandinave :

« Un certain Toko, au service du roi Harald, s'était fait beaucoup d'ennemis parmi ses compagnons d'armes à cause de son zèle et de la supériorité de ses talents. Un jour, au milieu d'un festin, à la suite de copieuses libations, il se vanta de son adresse à tirer de l'arc, adresse si grande, suivant lui, qu'il abattait du premier coup une pomme, quelque petite qu'elle fût, placée sur un bâton à une certaine distance. Ces paroles, colportées par l'envie, parvinrent aux oreilles du roi, qui, dans sa méchanceté résolut de mettre à l'épreuve la confiance que le père avait en ses forces; seulement, il lui ordonna de placer son propre fils en guise de bâton, et dans le cas où l'archer ne toucherait pas la pomme du premier coup, il devait payer de sa vie une parole imprudente. Le voilà donc mis en demeure de faire plus qu'il n'avait promis, car ce qu'il avait dit n'était que propos de buveur ivre, dont ses ennemis avaient abusé pour le perdre. Mais leur attente fut déçue, car l'événement confirma la témérité de ses paroles. La noirceur de ses ennemis ne put lui faire perdre la confiance qu'il avait en lui-même; et plus l'épreuve était difficile, plus il en sortit avec honneur.

« Il encouragea son fils par quelques douces paroles. « Prends garde, lui dit-il; tiens-toi droit, ne bouge pas la tête, ne t'effraye pas du sifflement de la flèche; car le moindre mouvement est capable de déjouer les calculs du plus habile tireur. » Enfin, pour lui enlever jusqu'au moindre sujet de crainte, il lui fit détourner la tête afin que la vue du trait ne lui causât aucune émotion. Ayant en-

suite tiré trois flèches de son carquois, il en mit une à son arc, tendit la corde et toucha le but désigné. Si le hasard avait mis devant sa flèche la tête de son fils, il payait de sa vie ce crime involontaire, et l'erreur de sa main eût été cause d'un double trépas! Aussi je ne sais ce qu'il faut admirer le plus, le courage du père ou le sang-froid du fils; l'un par son adresse évita un infanticide; l'autre par son attitude et sa présence d'esprit préserva sa propre vie, et la tendresse d'un père. Le jeune homme donna du cœur au vieillard; car il attendit la flèche fatale avec autant de courage que son père déploya d'adresse en la lançant.

« Harald lui ayant ensuite demandé pour quelle raison il avait tiré plusieurs flèches de son carquois, n'ayant à tenter qu'une seule fois la fortune : « Afin, dit-il, de venger avec celles qui restaient l'erreur de la première, si le coup avait manqué, et de punir le coupable si l'innocent succombait. » Par ces paroles hardies, il montra ce qu'il était et ce qu'il y avait d'odieux dans la conduite du roi.

« A quelque temps de là, Harald s'étant enfoncé dans les profondeurs de la forêt, tomba sous la flèche vengeresse de Toko; emmené blessé, il ne tarda pas à expirer[1]... »

On le voit, l'analogie est frappante. Mais cette similitude est-elle l'effet d'un hasard ou bien d'un calcul? Il se pourrait à la rigueur que le même fait se fût répété dans deux pays différents et à plusieurs siècles d'intervalle. Je n'examine pas ici la question de savoir si jamais un père a pu se prêter à un tel caprice et si jamais ce caprice a traversé le cerveau d'un tyran. Mais il se peut aussi que l'aventure de Guillaume Tell ne soit qu'une fable calquée sur l'histoire de Palnatoke; le silence des historiens contemporains autorise à le croire. Que la légende scandinave

1. *Historia Daniæ*, lib. X.

ait été connue en Suisse, il n'y a là rien d'étonnant, si la Suisse a reçu, comme on le prétend, des colons venus de la Scandinavie, et particulièrement de la Suède. Le territoire de Schwytz ne porte-t-il pas, dans le latin du temps, le même nom que la Suède, *Suecia* ?

Ce chaos déjà fort difficile à débrouiller, certains critiques ont trouvé moyen de l'obscurcir encore. Ils ont imaginé d'accuser de plagiat Saxo Grammaticus. Et comment cela ? Le pauvre homme aurait pu répondre : « Moi, plagiaire ! mais Guillaume Tell n'était pas né quand je vivais ; il n'est venu que plusieurs siècles après. » Aussi n'est-ce pas à Saxo Grammaticus en personne que le reproche s'adresse, mais bien aux éditeurs et reviseurs de son ouvrage posthume, qui n'ont pas craint de glisser dans l'histoire publiée sous son nom une foule d'anecdotes étrangères. En ce cas, l'aventure de Guillaume Tell aurait trouvé place dans le recueil interpolé de Saxo Grammaticus, pendant le cours du quatorzième ou même du quinzième siècle. En effet, l'ouvrage danois ne fut imprimé pour la première fois qu'en 1514.

Mais nous n'avons pas à entrer dans cette discussion critique. Il est un point qui nous touche de plus près, et qui a même une grande valeur pour le sujet qui nous occupe. On ne sait guère en France qu'il existait autrefois, parmi les populations du Nord, un dicton fort répandu, qui, pour exprimer le comble de l'adresse d'un archer ou d'un arbalétrier, disait : *C'est un tireur si habile, qu'il abat une pomme sur la tête de son enfant.* La question serait bien simplifiée et le problème résolu, si l'on pouvait remonter à la source de ce proverbe. Mais quelle en est l'origine ? quelle aventure primitive a fait naître cette locution populaire, qui peut-être a précédé l'aventure de Palnatoke ?

Quant à Guillaume Tell, il nous paraît difficile, comme

quelques-uns l'ont avancé, de nier son existence. On en doutait à une époque très rapprochée de celle où le personnage avait dû exister, puisqu'en 1388, c'est-à-dire une trentaine d'années seulement après sa mort, on fut obligé de faire constater son existence par un document public. Cent quatorze personnes vinrent attester qu'elles avaient connu Guillaume Tell. Ce nombre est considérable; il faut que l'incrédulité ait été déjà bien forte à cette époque, pour qu'on ait eu besoin d'appeler tant de gens en témoignage. Mais, abondance de témoins ne nuit pas; au contraire, et c'est une forte preuve de l'existence de Tell, comme le dit très bien Ludwig Häusser, dans un savant mémoire couronné par la faculté de Heidelberg, et intitulé : *la Légende de Guillaume Tell* (Heidelb., 1840, en allem.), que nous avons mis à profit pour la narration de cet épisode[1]. Deux ou trois personnes peuvent se tromper, cent quatorze ne se trompent pas à la fois!

L'historien que nous venons de citer conclut donc à l'existence du personnage; mais il ne lui accorde pas l'importance historique qu'on lui prête d'ordinaire. S'il est

1. Outre la dissertation de M. L. Häusser, il faut consulter, sur le personnage qui nous occupe, les documents suivants :
Guillaume Tell, mythe et histoire, par J.-J. Hisely. Genève, 1843, in-8. — *Les Cantons suisses, avec un appendice sur Guillaume Tell*, par Alf. Huber. Innsbruck, 1863, in-8 (en allemand). — *La Légende de la délivrance des Cantons*, par W. Vischer. Leipzig, 1867, in-8 (en allem.). — *Les Origines de la Confédération suisse; histoire et légende*, par Alb. Rilliet. Genève et Bâle. 1868, in-8. — *La Suisse et ses ballades*, par L. Étienne. (*Revue des Deux Mondes* du 15 août 1868.)
M. Edmond Scherer, rendant compte, dans le journal *le Temps*, d'un des ouvrages que nous venons de citer, va plus loin que M. Häusser : il prétend que *Guillaume Tell est un personnage purement imaginaire*. Et il ajoute : « Que de personnes à qui cette assertion paraîtra un sacrilège! Hasardez-la dans un petit canton de la Suisse, et vous risquerez d'être lapidé. Glissez-la même dans un de nos salons bien pensants, et vous verrez avec quel dédain protesteront la routine historique et les préjugés conservateurs! »

vrai que Guillaume Tell exerça tant d'influence sur son pays, comment se fait-il qu'il n'ait joué aucun rôle dans les événements qui accompagnèrent et suivirent la révolution de 1307? Assistait-il au serment du Grütli? se trouvait-il parmi les trente citoyens qui se joignirent aux trois chefs de la conjuration? était-il avec Walther Fürst, dont il aurait, dit-on, épousé la fille? On ne sait rien de positif à cet égard. Assistait-il à la bataille de Morgarten? Rien ne le prouve. Ou bien, s'il fut témoin de ces deux grandes journées qui décidèrent de l'avenir de la patrie, il se trouvait perdu parmi la foule, soldat obscur d'une grande cause. Rien ne l'y désignait particulièrement à l'attention publique; il n'était pas de ceux dont le nom éclatant vole de bouche en bouche. Comment alors est-il parvenu à tant de célébrité? C'est que la Suisse a symbolisé sous un seul nom la glorieuse résistance de tout un peuple à la tyrannie. Dès que le pays fut délivré de ses oppresseurs, dès qu'il eut conquis son indépendance et donné le baptême de la gloire au nom qui venait d'être adopté, à ce nom nouveau de Suisse, obscur la veille, aujourd'hui célèbre, on sentit le besoin d'avoir une histoire, des origines, et l'on rechercha curieusement dans le passé tout ce qui se rattachait à la révolution de 1307. Guillaume Tell, c'est évident, avait fait ce que ses compatriotes n'avaient pas encore osé faire, il avait tenté quelque chose de hardi; mais en quoi consistait sa hardiesse? Les contemporains ne le disent pas, puisqu'ils ne citent même pas le nom du montagnard. Il est probable qu'il ne voulut pas reconnaître l'autorité des baillis autrichiens et qu'il leur résista ouvertement. Peut-être, en effet, refusa-t-il de s'incliner devant un bâton coiffé d'un chapeau? et quel despotisme devait peser sur ces malheureux paysans pour qu'un acte aussi naturel ait excité autant d'admiration!

Au reste, selon le même critique, certains détails de

l'histoire de Guillaume Tell résisteraient difficilement à un examen sérieux. L'arbalétrier refuse avec raison d'obéir à l'ordre de Gessler et passe la tête haute et fière devant le chapeau. Mais ce même Gessler lui ordonne d'abattre une pomme sur la tête de son enfant, et Guillaume Tell s'y soumet. N'était-ce pas ici qu'il fallait désobéir ? Mais, dira-t-on, Gessler se serait vengé sur son fils. Il est permis de tout hasarder pour sauver son enfant, excepté toutefois d'exposer la vie d'un être si cher.

Ce que nous disons là n'est pas par esprit de dénigrement, ni par amour du paradoxe. Loin de nous une telle pensée ! Nous n'avons qu'un but : la recherche de la vérité. Que la vie de Guillaume Tell appartienne à l'histoire ou bien soit du domaine de la légende, qu'importe ? Cela n'enlève rien au mérite de ses compatriotes, ne diminue pas l'héroïsme de tous ceux, quels qu'ils soient, obscurs ou connus, qui ont pris part à la révolution suisse et délivré la patrie d'un joug odieux. C'est là une gloire que personne ne songe à leur contester ni à leur ravir.

Mais trouvant sur notre chemin l'histoire de Guillaume Tell, il était de notre devoir de contrôler, de rechercher ce qu'elle contenait au fond de vrai ou de fictif, au moins en ce qui concerne l'épisode de la pomme. On a vu que ce coup d'adresse n'avait pas lieu pour la première fois. Palnatoke ou Toke l'avait osé déjà au dixième siècle. De plus, il courait à ce sujet parmi le peuple un dicton fort curieux. Mais ce n'est pas tout : Palnatoke avait eu pour imitateur, avant Guillaume Tell, ce William de Cloudesly dont nous avons parlé ci-dessus, à propos de Robin Hood[1]. La ballade qui porte son nom, et dont nous avons traduit un fragment, ne finit pas au moment où Cloudesly vient de couper en deux, à quatre cents pas, une baguette de cou-

1. Voy. p. 288 et suiv.

drier; elle nous montre l'archer anglais s'avançant vers le roi et lui disant :

« — Après cet exploit, je ferai quelque chose de plus fort pour l'amour de toi. J'ai un fils de sept ans, qui a toute ma tendresse; je vais l'attacher à un piquet devant tous ceux qui sont ici ; — je placerai une pomme sur sa tête; je me reculerai à six fois vingt pas de lui, et armé de l'arc, je couperai la pomme en deux.

« — Eh bien, hâte-toi, dit le roi; par Celui qui est mort sur la croix, si tu ne fais pas comme tu l'as dit, tu seras pendu. Mais si tu touches la tête ou le vêtement de ton enfant, je le jure par tous les saints du ciel, et je prends à témoin tous ceux qui nous regardent, je te ferai pendre avec tes deux acolytes.

« — Ce que j'ai promis de faire, dit William, je n'y manque jamais. » Et, en présence du roi, il plaça en terre un piquet, y attacha son fils aîné, en lui recommandant de ne faire aucun mouvement. De plus, il lui tourna la figure de l'autre côté, afin que l'enfant ne fût pas effrayé... — Quand il fut sur le point de tirer, les yeux des assistants se remplirent de larmes... »

Cependant Cloudesly ajuste et coupe la pomme en deux : « Dieu me préserve, s'écrie le roi, de te servir jamais de but[1] ! »

Il faut noter en passant une coïncidence assez singulière; Tell et Cloudesly, qui font le même coup, portent tous deux le même prénom. N'aurait-on pas prêté à l'arbalétrier suisse, qui paraît s'être appelé Tell tout court, le prénom de l'archer anglais?

La Suisse n'était pas seule, au moyen âge, à fournir d'habiles tireurs d'arbalète. La France avait aussi les siens. L'armée française comptait dans ses rangs des arbalé-

1. *Pieces of ancient popula poetry*, London, 1791, in-8.

triers, comme elle avait eu jadis des archers. François I^{er} est le dernier roi qui ait fait usage des uns et des autres. A la bataille de Marignan (1515), un corps de 200 arbalétriers à cheval accomplit des prodiges. Mais ce fut une des dernières batailles rangées où l'on vit dans l'armée française une troupe d'arbalétriers aussi considérable. Depuis lors, il ne s'y rencontra que de rares, quoique habiles tireurs de cette arme. Voici deux traits signalés par les historiens comme particulièrement remarquables.

A la journée de la Bicoque, entre les Français et les Impériaux (1522), un capitaine espagnol ayant ouvert son armet pour respirer, Jean de Cardonne ou Cordonne, le seul arbalétrier qui se trouvât alors dans les troupes françaises, lui décocha sa flèche avec tant d'habileté, « qu'il lui donna dans le visage, dit Brantôme, et le tua ». Quelques années après, au siège de Turin, l'unique arbalétrier de l'armée (était-ce encore ce même Cardonne?) mit à lui seul hors de combat, en cinq ou six rencontres, beaucoup plus d'ennemis que ne le firent les plus habiles arquebusiers de la troupe pendant toute la durée du siège.

CHAPITRE VIII

LE FUSIL ET LE PISTOLET

Une balle qui s'égare. — La chasse à la torche dans les forêts d'Amérique. — Les tireurs du Kentucky. — Manière de moucher ou d'éteindre une chandelle, — d'enfoncer des clous, — de tuer par ricochet des écureuils. — Traits d'adresse exécutés avec le pistolet. — Un prince du Caucase. — Pièces d'argent trouées en l'air par des balles. — M. Adolphe d'Houdetot. — Sa rencontre sur les plages de l'Océan. — Le tir à cloche-pied.

Quand les armes de jet eurent été remplacées par les armes à percussion, ce qui produisit une révolution dans l'art de la guerre et par suite dans la situation respective des États, — quand le canon à main eut succédé à l'arbalète qui avait succédé à l'arc, lequel avait succédé à la fronde, laquelle avait succédé à l'art primitif de lancer les pierres avec la main ; quand le fusil eut été inventé, et qu'il eut produit la carabine et le pistolet, on se servit de ces armes nouvelles pour accomplir des prodiges, des coups d'adresse à rendre jaloux les tireurs du temps jadis, pauvres gens qui n'avaient à leur disposition que des engins informes et imparfaits.

Que le lecteur n'exige pas de nous la liste fidèle et chronologique des coups surprenants exécutés à l'aide de ces *tubes enflammés*, pour parler le langage de l'abbé Delille ; comment pourrions-nous la dresser ? Parmi ces traits innombrables, il en est de sinistres; il en est aussi de grotesques. Citons, parmi ces derniers, l'aventure que J. Lavallée a si bien contée sous le titre de : *la Balle du*

Neckar. C'est l'histoire d'un soldat qui, pour narguer l'ennemi, posté sur la rive opposée, lui montrait... ma foi, je ne sais comment expliquer cela... lui montrait ce qu'un soldat ne doit jamais montrer à l'ennemi. Ce dernier n'entendait pas la plaisanterie, à ce qu'il paraît; il comptait dans ses rangs d'habiles tireurs; l'un d'eux, encore moins patient que les autres, ajusta le loustic, et... Mais qu'allais-je faire? raconter moi-même l'anecdote; mieux vaut renvoyer à l'original[1].

Et si j'entamais la chronique de la chasse, quelle mine féconde, inépuisable! Car Dieu sait si les chasseurs sont fantaisistes. Ce sont gens qui s'entendent, encore mieux que les Arabes, à *faire parler* la poudre.

Feuilletez les recueils spéciaux, entre autres l'excellent *Journal des chasseurs*, vous devez y trouver ce travail tout fait. D'ailleurs, ce qui nous arrêterait dans ce dénombrement, c'est que les épisodes qui marquent le plus dans les annales de saint Hubert n'ont eu parfois que leurs héros pour témoins et pour narrateurs.

Nous demandons pourtant à faire une exception en faveur d'un genre de chasse étrange, qui se pratique de nos jours dans les forêts du Kentucky (État de l'Amérique du Nord).

Les Kentuckiens sont d'intrépides chasseurs; vous ne rencontrerez pas dans cette contrée un homme qui n'ait la carabine sur l'épaule depuis le jour où il est en état de la manier, jusqu'au terme de sa carrière. Souvent, après avoir chassé le daim toute la journée, le Kentuckien rentre chez lui; mais ce n'est pas pour longtemps; dès qu'il s'est un peu reposé, dès qu'il a fait son repas avec le gibier qu'il vient de rapporter, il repart à la tombée de la nuit. Il va chasser *à la torche* ou, comme il dit *à la lu-*

[1]. *Récits d'un vieux chasseur*, 2ᵉ édit., Paris, Hachette, in-16. (Dans la *Bibliothèque des chemins de fer*.)

mière des forêts. Il a d'abord fait ramasser une grande quantité de pommes de pin; son fils ou son domestique, qui l'accompagne, porte une vieille poêle à frire mise au rebut, et les voilà partis à cheval. Ils pénètrent dans l'intérieur du bois, et quand ils sont parvenus à un endroit propice, ils allument, avec le briquet, le pin résineux; la flamme jaillit et pétille dans la poêle. La forêt prend alors des teintes étranges et fantastiques. Les objets les plus rapprochés s'illuminent aux lueurs de cette torche originale, tandis que plus loin les profondeurs du bois sont plongées dans une obscurité profonde.

Le chasseur s'avance et ne tarde pas à voir resplendir en face de lui deux points lumineux; ce sont les yeux d'un daim ou d'un loup qui renvoient la lumière projetée aussi parfaitement que le ferait un réflecteur à double lentille. L'animal, étonné de ces feux blafards surgissant tout à coup dans l'ombre, s'arrête comme pétrifié; l'étranger, qui n'est pas habitué à l'existence des pionniers, à la vie d'aventures dans le Nouveau Monde, ne peut réprimer un certain saisissement à la vue de ces deux yeux qui flamboient à travers la nuit. Mais le Kentuckien n'est pas sentimental; d'ailleurs il est fait à ce spectacle, et sans sourciller il envoie son plomb à l'animal, n'importe lequel, posté devant lui. Parfois, il se trouve que c'est un loup; d'autres fois, c'est une pauvre vache ou bien un cheval égarés qui tombent sous la balle aveugle du chasseur. Ce dernier poursuit sa course farouche, comme le chasseur des ballades allemandes, et quand la battue est favorable, il revient au point du jour avec une douzaine de daims.

L'habitant des forêts kentuckiennes se livre encore à d'autres exercices nocturnes pour montrer son adresse; mais ici, du moins, il n'a aucun danger à courir, aucune fatigue à craindre. Quelquefois, le soir, en approchant d'un village ou d'un campement, vous entendez un feu de

La chasse à la torche dans les forêts du Kentucky.

file; ce sont des jeunes gens qui s'amusent à *moucher la chandelle*. Sur la lisière du bois brûle un luminaire, qui, dans ce milieu, produit le plus singulier effet du monde ; on croirait à une offrande consacrée par des païens à la déesse de la nuit. Une douzaine de grands et forts gaillards, armés de carabines, se tiennent à cinquante pas de là. Près du but veille un homme qui a charge de vestale, car il doit rallumer le feu violemment éteint, remplacer le luminaire coupé en deux, et, en général, surveiller le résultat des coups. On voit, parmi les Kentuckiens, quantité de tireurs qui mouchent la chandelle sans l'éteindre. On en voit, il est vrai, de moins adroits, qui ne touchent ni la chandelle ni la mèche. Les premiers sont salués par de bruyants hourras, les autres par des éclats de rire. « J'en ai vu un qui était particulièrement habile, dit le célèbre naturaliste Audubon[1] : sur six coups, il mouchait trois fois la chandelle, et, du reste, ou bien il l'éteignait, ou bien il la coupait immédiatement au-dessous de la flamme. »

Mais ce ne sont pas les seuls jeux d'adresse des jeunes gens du Kentucky. Ils ont un divertissement familier qui s'appelle *enfoncer le clou*; c'est en plein jour et non plus pendant la nuit ou la soirée, que cet exercice se pratique. Le but se fixe à une cinquantaine de pas ; c'est un bouclier planté en terre, au centre duquel on enfonce un clou de grosseur convenable. Les tireurs s'avancent à tour de rôle, mettent une balle dans la paume de leur main et la recouvrent d'une couche de poudre ; cette quantité suffit pour une distance moindre que cent pas. Frapper près du clou dénote une adresse fort ordinaire ; le toucher de manière à le fausser est déjà mieux ; mais il n'y a que le coup frappé droit sur la tête qui compte pour quelque

[1]. *Scènes de la nature dans les États-Unis et le nord de l'Amérique*, trad. par E. Bazin, avec notes. Paris, 1857. 2 vol. in-8.

chose. Il n'est pas rare de voir un tireur sur trois exécuter ce tour d'adresse, et souvent il faut deux clous pour une demi-douzaine d'individus. La lutte continue ensuite à l'exclusion de ceux qui n'ont pas atteint le clou à la tête; après cette épreuve, on fait une nouvelle épuration; à la fin, il ne reste que les deux plus forts tireurs de la société, qui se disputent l'honneur de la victoire.

Mais le tour le plus surprenant est celui qu'Audubon vit exécuter par un de ces hardis pionniers qui, les premiers, explorèrent les vastes prairies du Kentucky, le hardi chasseur Daniel Boon. Laissons parler la plume si pittoresque d'Audubon : « Nous faisions route de compagnie, dit-il, et nous côtoyions les rochers qui bordent la rivière Kentucky, lorsqu'au bout d'un certain temps nous atteignîmes un terrain plat que couvrait une forêt de noyers et de chênes. Comme la glandée, en général, avait donné cette année-là, on voyait des écureuils gambadant sur chaque arbre autour de nous.

« Mon compagnon, homme grand, robuste, aux formes athlétiques, n'ayant qu'une grossière blouse de chasseur, mais chaussé de forts mocassins, portait une longue et pesante carabine, qui, disait-il, tout en la chargeant, n'avait jamais manqué dans un de ses essais précédents, et qui certainement ne se conduirait pas plus mal dans la présente occasion, où il se faisait gloire de me montrer ce dont il était capable. Le canon fut nettoyé, la poudre mesurée, la balle dûment empaquetée dans un morceau de toile, et la charge chassée en place à l'aide d'une baguette de noyer blanc.

« Les écureuils étaient si nombreux, qu'il n'était nullement besoin de courir après. Sans bouger de place, Boon ajusta l'un de ces animaux qui, nous ayant aperçus, s'était blotti contre une branche à environ 50 pas de nous, et me recommanda de bien remarquer l'endroit où frap-

perait la balle. Il releva lentement son arme jusqu'à ce que le *petit grain* qui est au bout du canon (c'est ainsi que les Kentuckiens appellent la *mire*) fût de niveau avec le point où il voulait porter. Alors retentit comme un fort coup de fouet, répété dans la profondeur des bois et le long des montagnes. Jugez de ma surprise : juste sous l'écureuil, la balle avait frappé l'écorce, qui, volant en éclats, venait par contre-coup de tuer l'animal, en l'envoyant pirouetter dans les airs, comme s'il eût été lancé par l'explosion d'une mine.

« Boon entretint son feu, et en quelques heures nous avions autant d'écureuils que nous pouvions en désirer. Vous saurez, en effet, que recharger sa carabine n'est que l'affaire d'un instant, et pourvu qu'on ait soin de l'essuyer après chaque coup, elle peut continuer son service des heures entières. Depuis cette première rencontre avec notre vétéran Boon, j'ai vu nombre d'individus accomplir ce même exploit. »

C'est ce qui s'appelle *enlever l'écorce sous l'écureuil.*

Enfoncer le clou, moucher la chandelle, enlever l'écorce sous l'écureuil sont les trois passe-temps favoris des tireurs kentuckiens.

Telle est, au reste, leur passion pour le tir à la carabine et leur habileté que, lorsqu'ils n'ont pas de but obligatoire, ils détachent d'un arbre un morceau d'écorce, qu'ils découpent en forme de bouclier; avec un peu d'eau ou de salive, ils collent au milieu de cette cible improvisée une pincée de poudre mouillée qui représente l'œil d'un buffle, et ils criblent le but jusqu'à complet épuisement de poudre et de balles.

Mais voilà que nous nous laissons entraîner sur les pas des chasseurs du Kentucky.

Nous avions pourtant fait vœu de passer sous silence les innombrables exploits du fusil, faute d'espace pour traiter

ce sujet d'une manière complète; nous voulions nous borner à la chronique du pistolet. Aussi bien, c'est l'arme maniable par excellence, mais avec laquelle il est fort difficile d'ajuster, à cause du manque de point d'appui.

Voici venir d'abord le trait classique, raconté partout et qui n'est plus qu'un lieu commun, — de ce vieux général (était-ce bien un général? était-il vieux?) qui cassait avec une balle de pistolet une courte pipe plantée dans la bouche de son *ordonnance*.

Il y a ensuite les hirondelles tuées au vol, — et les prouesses du chevalier de Saint-Georges, qui clouait, du moins on le dit, à l'enseigne d'un cabaret le bonnet de coton de l'hôtelier, non pas même avec une balle, mais avec le clou d'un fer à cheval. Il y a les bouteilles débouchées à coup de pistolet, les petites boules de liège ou de verre frappées au sommet d'un jet d'eau, — les balles mariées ensemble, etc., etc.

Les montagnes du Caucase, et particulièrement le Daghestan, qui fut le théâtre des hauts faits de Schamyl, recèlent des tireurs fort adroits. Un poëme russe de Bestoujeff, *Ammalat-Bey*, dont la scène se passe au Caucase, nous montre le héros qui, au milieu d'une course effrénée, saisit tout à coup son pistolet, et enlève avec une balle le fer de son cheval au moment où celui-ci lève la jambe de derrière. — Le *nouker*, ou serviteur qui accompagne le prince, recharge l'arme, et, courant devant lui, lance en l'air un rouble d'argent. Ammalat-Bey vise, tandis que la pièce est encore en l'air; son cheval s'abat, le coup n'en part pas moins, et le rouble est frappé.

Cette épreuve d'une pièce d'argent jetée en l'air et frappée à balles de pistolet, est la pierre de touche des tireurs. Elle a été souvent reproduite sous des formes diverses. On cite un Anglais qui touchait, trente-deux fois sur quarante, une pièce de dix centimes lancée dans l'es-

pacé. On peut lire, dans le livre de M. d'Houtetot[1], l'histoire d'un amateur qui, assistant à un tour de ce genre, exécuté sur une pièce de cinq francs en argent, n'avait soufflé mot durant l'expérience; puis, tout à coup, il se lève : « Mes moyens ne me permettent pas tant de luxe, dit-il; mais voici une pièce de vingt sous; » il la lance en l'air, tire... et ne laisse retomber qu'un anneau d'argent, tant la plaque avait été habilement traversée.

Le nom qui vient de se présenter sous notre plume est ici parfaitement en situation. M. d'Houtetot était en son temps une des célébrités du tir. Un petit journal traçait de lui ce portrait, dans une galerie de silhouettes parlementaires, sur la fin du règne de Louis-Philippe :

> D'un poignet sûr et nonchalant,
> Monsieur d'Houdetot chez Reinette,
> Au tir fait mouche à chaque instant ;
> D'une épingle, à vingt pas, il sait casser la tête...
> Rongé par le bon mot, — ce nouveau Prométhée,
> Dupin, — à ce sujet, prétend
> Qu'à la Chambre, il est vrai, sa *boule* est sans portée,
> Mais de sa *balle* on n'en peut dire autant.

M. Adolphe d'Houdetot réclama, Pourquoi? C'est que le d'Houdetot de la boule n'était pas celui de la balle, M. d'Houdetot avait un frère :

> Si ce n'est toi, c'est donc...

M. Adolphe d'Houdetot n'était pas député comme son frère; mais une qualité qu'on ne pouvait lui contester, était celle de très habile tireur; — et à ce titre il pouvait sans crainte revendiquer pour lui seul les vers cités plus haut, sauf une légère modification, c'est-à-dire la métamorphose du huitain en quatrain.

[1] *Tir au fusil de chasse, à la carabine et au pistolet,* par Ad. d'Houdetot. — Paris, 1860, in-12.

En effet, le tireur dont nous parlons n'était pas indigne des anciens archers anglais, Robin Hood, William de Cloudesly, et d'autres que nous avons vus couper en deux avec leurs flèches une mince baguette de saule ou de coudrier. « Je me promenais dans une prairie de Saint-Quentin, raconte un de ses confrères, bien connu par ses exploits de Nemrod, feu Elzéar Blaze. « Vous voyez, me dit-il, cette « jolie pâquerette, à vingt-cinq pas? — Oui. — Regardez « bien. » Il tira son pistolet, et la pauvre fleur se trouva séparée de sa tige, et mourut comme le lis de Virgile. Il aperçut un malheureux bouton-d'or, qui mordit aussitôt la poussière.... »

M. d'Houdetot n'est pas seulement un tireur de première force : c'est encore un charmant conteur; et l'on trouve dans son livre, au milieu d'observations utiles, de conseils pratiques, une foule de traits spirituels et d'anecdotes piquantes. Celle qu'on va lire est tout à fait de notre ressort. Elle rappelle un peu l'aventure de *Foot-in-bosom*, dont nous avons parlé ci-dessus, au chapitre des tireurs d'arc en Angleterre; — car il s'agit du tir à cloche-pied; mais dans l'exemple cité par M. d'Houdetot, l'épreuve est bien plus personnelle, par conséquent plus dangereuse et plus hardie.

C'était dans un port de mer.

Lequel? Nous serions fort embarrassé de le dire, puisqu'il n'est pas nommé; nous savons seulement que c'était le port de mer où l'auteur avait failli se noyer. Et comment avait-il failli se noyer? Il se baignait en dehors de l'enceinte officielle, quand il fut entraîné par le courant vers la haute mer. Il résista comme il put, s'aida des pieds et des mains, et put atteindre le rivage, où il échoua presque sans connaissance, et à bout d'efforts, sur la plage même des dames. Les baigneuses s'enfuirent effarouchées; seule, une jeune fille resta bravement à ses

côtés et ne l'abandonna que lorsqu'il fut hors de tout danger.

Tel est donc le port de mer où se passa la scène

M. d'Houdetot s'amusait à tirer, non des boutons d'or et des pâquerettes (il n'en pousse guère au milieu des galets), mais de petites coquilles qui diapraient le sable uni de la plage, et les enlevait à chaque coup. « Hélas! dit-il, c'était le chant du cygne, un dernier concert de fête, mon dernier triomphe! Car, dans cette petite ville de 4000 âmes, je devais rencontrer mon maître. » Il y avait, en effet, parmi les spectateurs un personnage qui d'abord n'avait pas ouvert la bouche et ne s'était pas mêlé aux félicitations générales, mais qui, sortant tout à coup de sa réserve :

« Sans être de votre force, monsieur, lui dit-il, je parie 500 francs, destinés aux pauvres de la ville, de toucher plus souvent que vous un but que je vous désignerai.

— J'accepte, répondit M. d'Houdetot. Quel est le but?

— Une pièce de 5 francs.

— Posée à terre?

— Pas précisément; mais de cette manière. »

Et ce disant, l'inconnu se met en équilibre sur une jambe, pose une pièce de 5 francs sur le bout de son orteil, prend le pistolet des mains de son antagoniste; et, tandis que celui-ci se disposait à lui faire des objections sur son imprudence et à lui retenir le bras, le coup était parti, et la pièce également!

M. d'Houdetot s'exécuta de bonne grâce, aimant mieux verser la somme convenue au profit des pauvres de la ville que de tenter cette épreuve dangereusement originale.

Quelques années s'étaient passées depuis cette gageure quand, un matin, M. d'Houdetot rencontre son homme à Paris. C'était un nommé Garant, lieutenant-adjudant de la place du Havre. Et du plus loin qu'il l'aperçoit, il lui crie:

« Vous n'êtes donc pas encore estropié?... Vous jouissez de l'usage de tous vos membres? Ah çà! vous ne tirez donc plus le pistolet, mon cher professeur?

— Si fait; mais...

— Quoi donc?

— Mon pistolet a fait long feu... et je me suis emporté l'orteil.

— Un seul!.. Vous avez du bonheur, car, au métier que vous faites, il ne devrait plus vous rester un seul doigt des pieds. Vous êtes corrigé, cette fois?

— Tout à fait. J'ai renoncé au tir à cloche-pied; mais, en revanche, j'ai inventé un autre exercice. »

Et cet exercice consistait à placer une pièce de 5 francs entre le pouce et l'index de la main gauche, puis à tirer avec la main droite.

« Mais, lui dit M. d'Houdetot, votre pouce ira où est allé votre orteil.

— Impossible! répondit l'autre; seulement, ajouta-t-il avec un sang-froid imperturbable, je vous recommande, quand vous vous livrerez à cet exercice, de ne pas serrer trop fortement la pièce, le choc de la balle occasionnant une vibration désagréable; vous me répondrez peut-être à cela que j'ai les doigts plus douillets qu'un autre. »

M. d'Houdetot s'éloigna en lui souhaitant bonne chance.

CHAPITRE IX

L'ARC ET LA FLÈCHE AU DIX-NEUVIÈME SIÈCLE

L'arc redevient en faveur. — Le *Journal des tireurs d'arc*. — Les 500 compagnies de France. — Fête en 1854. — Renaissance de l'arc en Angleterre. — Curieuses réflexions d'un auteur anglais. — La pêche à coups de flèche. — Les Yurucares de Bolivie. — La pêche en l'air. — La pêche à coups de fusil, en Touraine. — Les nègres Kitsch, en Afrique.

Il est des choses qui s'obstinent à vivre, de même qu'il y a des hommes qui ne veulent pas mourir. Nous avons parlé déjà de la persistance de certaines inventions à vivre et à durer, en dépit des progrès du temps et de l'industrie. D'autres inventions plus utiles, plus conformes à l'esprit nouveau, se sont fait leur place au soleil; la mode les a adoptées et propagées; — il n'importe; les vieilles choses, de même que les vieilles gens, ne consentent pas facilement à rentrer dans le silence et dans l'oubli.

Parmi les inventions de l'âge moderne, aucune n'a été l'objet de tant de perfectionnements que le fusil. Et le génie de la destruction, une fois éveillé, ne s'est pas arrêté en si beau chemin : le fusil se perfectionne tous les jours.

Eh bien, malgré la supériorité des armes nouvelles sur les anciennes, malgré le succès retentissant du fusil à aiguille, malgré la vogue qui s'est attachée à de plus récentes inventions, il existe encore des gens qui s'obstinent à se servir d'arcs et de flèches!

Et je ne parle pas ici de ces peuplades sauvages, au nez aplati, à l'intelligence plus aplatie encore, qui, n'ayant

pas les moyens de se procurer d'autres armes, sont bien forcées de se servir de celles qu'elles ont reçues de leurs pères et qu'elles transmettront de même à leurs enfants. Je parle de ce qui se passe autour de nous, en plein dix-neuvième siècle. A la vérité, l'arc n'a pas encore reparu comme arme militaire; il ne manquerait plus que cela! Il ferait beau voir les soldats de la milice citoyenne armés d'un arc et d'un carquois! Mais patience, ce temps viendra peut-être.

Pour gagner des partisans à l'idée de cette restauration, quelques amateurs avaient créé un organe spécial, l'*Archer français, journal des tireurs d'arc*, qui se publiait encore en 1857. Nous n'avons pas manqué de consulter cette collection curieuse. Nous avons feuilleté, non sans émotion, ces pages rétrospectives où des hommes convaincus, et respectables comme tout ce qui a la foi, cherchaient à ramener notre incrédule génération par delà les âges héroïques de la Grèce, et jusque dans les temps fabuleux. J'ignore quelle circonstance malheureuse a pu les arrêter au milieu de leur œuvre de prosélytisme; car les résultats obtenus étaient faits pour encourager leurs efforts. Déjà Paris, Paris lui-même, possédait un certain nombre de sociétés, dont l'une portait même le titre de *Compagnie impériale des tireurs d'arc*.

Les statisticiens évaluaient à plus de cinq cents le nombre des compagnies d'archers répandues sur la surface du territoire français. Jadis les meilleurs archers de nos armées venaient de la Picardie et de l'Artois; c'est encore en ces provinces que les corporations ont le plus de succès. La Seine paraît être la limite des *pays d'arc*.

On put constater l'importance de ce mouvement régénérateur lors du concours organisé par la ville de Noyon en 1854. Cent et une compagnies d'archers vinrent y disputer les prix offerts aux plus adroits; chacune marchait

avec sa bannière et son uniforme particuliers, sous l'invocation de saint Sébastien, patron de l'arc. On voyait des archers suisses, dans le costume de Guillaume Tell; — c'étaient des gens d'Amiens qui tenaient sans doute à justifier le vers des *Plaideurs* :

Il m'avait fait venir d'Amiens pour être Suisse.

On voyait aussi des albalétriers du règne de Louis XI avec des plumets, moitié vert foncé, moitié vert clair. Je ne vous dirai pas le nombre exact des flèches décochées dans les *pantons* en cette circonstance; on a parlé de vingt-deux mille; — je ne garantis pas le chiffre; mais il n'aurait rien de surprenant, attendu que le tir dura six semaines.

En Angleterre, il s'est produit une renaissance de même nature, et le mouvement a été d'autant plus accentué, que la liberté d'association est entière en ce pays, et que l'arc y fut longtemps l'arme nationale. On y compte une quantité considérable de compagnies organisées sur un excellent pied, qui tiennent des meetings et se livrent à de fréquents exercices.

Toutes ces tentatives de restauration semblent être appuyées sur ce principe, développé par un ancien historien anglais :

« ... Si l'arc a été mis tout à fait de côté, ce n'est pas sans regret de la part des connaisseurs qui, tout en ne rejetant pas l'usage des armes à feu portatives, leur préfèrent pourtant l'arc de beaucoup. D'abord, à une distance raisonnable, l'arc offre une plus grande sûreté et une plus grande vigueur pour le tir. En second lieu, le coup est plus rapide. Troisièmement, un plus grand nombre d'hommes peut tirer à la fois. Avec les armes à feu, dans un combat, il n'y a que le premier rang qui décharge; — et il ne fait de mal qu'à ceux qui se trouvent en tête, tan-

dis qu'avec l'arc, dix ou douze rangs peuvent décharger à la fois et atteindre autant de lignes de l'armée ennemie. Enfin, la flèche frappe toutes les parties du corps : elle agit de haut en bas, et non pas en ligne droite comme la balle. D'où il suit que les flèches en tombant dru comme grêle sur un amas d'hommes rassemblés, et plus légèrement vêtus qu'autrefois, doivent causer d'immenses ravages.

« Outre ces considérations générales, l'arc peut rendre de grands services en beaucoup de cas particuliers. Un cheval frappé d'une balle, peut encore servir, si la blessure n'est pas mortelle ; mais si une flèche s'enfonce dans ses flancs, les efforts qu'il fait pour s'en débarrasser l'irritent davantage ; il cesse d'obéir au commandement, et jette le désordre parmi ceux qui sont autour de lui. — Le bruit des armes à feu, dira-t-on, produit le même effet. Oui, sur les novices ; mais on y est vite habitué. Les hommes et même les animaux, familiers avec cette musique, n'éprouvent plus aucune émotion, et si, comme tous les gens compétents l'affirment, dans une bataille, c'est l'œil qui est le premier frappé, la vue d'une flèche sera bien plus efficace que le bruit d'une pièce d'artillerie[1]. »

A côté de ces *gentlemen* du Royaume-Uni, qui tirent l'arc dans les meilleures conditions possibles, les pauvres sauvages de l'Afrique et de l'Amérique feraient une triste figure, avec leurs flèches grossièrement taillées. Mais qu'importe la qualité de l'outil, si l'ouvrier s'en sert comme il faut ? Et ces habitants de la savane et de la forêt sont des artistes qui ont mille occasions de déployer leurs talents en paix comme en guerre. Ils ne se contentent pas de chasser à l'homme et à l'animal ; la pêche même n'est qu'une chasse pour eux, car ils pêchent à la flèche, ainsi qu'en d'autres pays on pêche à la ligne. Observez par

1. Haywarde, *Lives of three Norman Kings of England*. — London 1613, in-4°.

exemple les Yurucares, de Bolivie (Amérique Méridionale) ; — ils jettent sur la surface de l'eau de longues perches qu'ils assujettissent à l'aide de pieux, et sur ce pont tremblant ils s'avancent, armés de leurs arcs et de flèches qui ont 12 pieds de long. Quand ils ont frappé le poisson, ils l'attirent à eux facilement, grâce à la longueur de ces flèches.

Un voyageur américain, M. Gibbon[1], en remarqua plusieurs qui s'étaient postés de cette manière sur un lac : — l'un occupait le milieu, les deux autres se tenaient à chaque extrémité, de sorte que le poisson ne pouvait leur échapper. Quand un maladroit manque son coup, ce qui arrive rarement, il est hué par ses compagnons.

Dans le même hémisphère, en remontant vers le nord, on voit des Indiens pratiquer ce genre de pêche, mais en y mêlant à plaisir des difficultés, pour mieux faire ressortir leur adresse. Ils lancent leurs flèches à travers l'espace, dans une direction presque verticale; ils ont d'avance si bien calculé le vol du projectile dans l'air, ainsi que la marche du poisson dans l'eau, que la flèche retombe d'aplomb sur le gibier convoité.

Mais cette pêche a ses inconvénients, en ce que le chasseur est souvent frustré de sa proie. Le poisson fuit et se perd dans les profondeurs, emportant avec lui le trait qui l'a frappé. Un chasseur fanatique, Deyeux, poète à l'occasion, l'a dit dans une pièce de vers dont je citerai quelques fragments, bien que je ne la recommande pas comme un modèle de poésie :

> Sur tout rivage où l'onde est écumeuse,
> La chasse est triste, autant qu'infructueuse.
> Pour ce plaisir, vivent les Tourangeaux !
> On peut d'abord leur envier leurs eaux,
> Dont l'admirable et blanche transparence
> A du mercure usurpé l'apparence...

1. *Exploration of the Vallon of Amazon.* Washington, 1854, 2 vol. in-8.

En lisant ces vers du poème *la Chassomanie*[1], je me demandais si, par hasard, mes compatriotes chassaient le poisson, à l'heure qu'il est, selon le procédé des Indiens, avec l'arme chère à Philoctète et à Robin Hood. Il n'en est rien; pour cette opération, les fils du dix-neuvième siècle emploient tout simplement l'arme qu'ils ont entre les mains, l'arme contemporaine et banale, le fusil. Sachez donc, vous qui aimez la chasse, que si

> Dans l'eau claire et limpide,
> En côtoyant les bords d'un pas humide,
> Par le soleil qui dore les moissons,
> On aperçoit d'innombrables poissons,
> D'autres encor, puis cent, suivis de mille...

sachez que ce qu'il y a de mieux à faire, selon Deyeux, c'est de :

> . . . Tirer, s'ils ne sont trop à fond,
> Les gros à balle et les petits à plomb.

Mais il est des règles qu'il faut observer, sous peine de manquer sa proie. Comment les sauvages s'y prennent-ils avec leur arc? On ne le dit pas, mais, avec le fusil, c'est autre chose, car :

> . . . Sans compter une raison d'optique,
> Qui surabonde ici, quand on l'applique,
> On doit agir, en cette occasion,
> D'après les lois de la réfraction,

Donc,

> Si vous braquez le coup dessus la tête,
> En contre-haut, la faute est toujours faite :
> Le plomb, sur l'onde opère un ricochet

Que faut-il donc pour atteindre son but?

> Plongez le tir au-dessous de l'objet.
> Quant au moyen de graduer la baisse,

1. Paris, 1844, in-8.

La pêche au javelot.

> La profondeur où se trouve la pièce.
> Doit l'indiquer toujours en augmentant;
> Plus le poisson se tient profondément.

Mais, comme on ne saurait trop le répéter, quand on emploie ce procédé :

> . . . Il est rare autant que difficile,
> De les tirer d'une façon utile.

Aussi les habitants de la Touraine, qui sont de rusés compères, ont-ils recours à l'expédient que voici. Ils portent un fusil dont le canon est fort court, un fusil de poche ; le projectile consiste en une flèche, dans le corps de laquelle passe une corde, qui s'enroule en dehors autour d'une pelote que le chasseur tient à la main ; le coup part, le fil se déroule comme au dévidoir, et,

> Le javelot — il en sort comme il entre, —
> Passe au poisson la corde dans le ventre !

Et c'est ainsi que le pauvret, s'il avait quelques velléités de s'échapper, est ramené vers le rivage. Rendons hommage au génie de la civilisation européenne ! les Indiens n'auraient jamais imaginé cet expédient.

Quelques peuplades d'Afrique ont pourtant un système qui se rapproche de celui-là. Les nègres Kitsch, que le voyageur allemand Guillaume de Harnier eut occasion de voir, en parcourant le bassin supérieur du Nil, pêchent le poisson, non plus à coups de flèche, mais avec de longs javelots fixés à une corde que l'indigène tient à la main. Les embarcations que montent les Kitsch sont de petits canots longs et étroits, creusés dans un tronc d'arbre ; quelquefois les habitants d'une *shériba* (village) se réunissent pour faire la pêche en commun. On choisit un endroit propice, ordinairement un bras de rivière, aux

extrémités duquel on établit une palissade : la flottille se met en marche ; chaque esquif ne contient que deux hommes, dont l'un rame à l'arrière tandis que l'autre, debout à l'avant, brandit sa lance effilée, qu'il plonge à chaque instant dans l'eau, et qu'il retient au moyen de sa corde[1].

1. *Wilhelm von Harnier. Voyage au Nil supérieur.* — Darmstadt et Leipzig; 1866, in-f°. (En allemand.)

CHAPITRE X

LE JAVELOT DANS L'ANTIQUITÉ ET CHEZ LES ORIENTAUX

Le djérid, en Perse, en Turquie et en Arabie. — Ancien exercice des Turcs. — Le jet du javelot, chez les Grecs. — Achille et Hector. — Le *pilum* des Romains. — Commode et les Maures. — Le bouclier antique.

Le javelot, dont le jet a lieu avec la main seule, sans l'intermédiaire d'aucun instrument, a fait briller l'adresse de plusieurs peuples, soit dans l'antiquité, soit dans les temps modernes. Les Orientaux excellent, depuis des siècles, dans l'art de lancer le *djérid* ou *girid*. C'est un dard qui ressemble à un long roseau, fait d'un bois mince et dur. Quand ils chevauchent tranquillement, cette lance ornée de festons et de houppes s'élève perpendiculairement à leurs côtés. Mais lorsqu'ils se précipitent au galop, ils brandissent l'arme horizontalement au-dessus de leur tête, et, après lui avoir imprimé des vibrations saccadées, la projettent à de grandes distances. A peine le trait est-il parti, qu'ils courent de toute la vitesse de leurs chevaux et le rattrapent à la course, en se baissant, mais sans quitter la selle. Le djérid peut devenir une arme de guerre ; mais le plus souvent c'est un projectile inoffensif, qui ne sert que pour les joutes et les fantasias. Le *djérid-bas*, ou *jeu du djérid*, est le passe-temps favori des Persans, des Arabes et des Turcs, et leur plaît d'autant plus que c'est un exercice équestre, et que, par conséquent, il leur permet de déployer à la fois leur adresse

à décocher un trait et leur dextérité à conduire un cheval. On se divise en deux partis; quelquefois une mince barrière sépare les deux camps; mais d'ordinaire l'espace est libre, pour que les chevaux puissent se mouvoir à pleine carrière. Un groupe de douze ou quinze cavaliers se détache et vient au galop présenter la bataille à un nombre égal de combattants de l'autre parti.

La mêlée engagée avec ardeur, les javelots qui volent et se croisent à travers l'espace, les turbans de toute couleur qui s'agitent et se mêlent, les chevaux, les cris des cavaliers passant et repassant à toute bride, les uns sautant à bas de leurs coursiers pour ramasser le djérid, les autres se redressant au contraire pour saisir le trait qui vient sur eux, tout cela forme un spectacle plein d'animation et d'originalité. On en voit qui reprennent le javelot à terre sans descendre de cheval; en pleine course, ils plongent tout à coup sous le ventre du cheval, et se remettent aussitôt en équilibre, le djérid à la main; — on en voit même d'assez adroits pour rattraper au vol le djérid de leurs adversaires.

Chardin, le célèbre voyageur du dix-septième siècle, fut témoin de ces exercices, en plusieurs endroits de la Perse… « Parmi cette belle noblesse, dit-il à propos d'une joute à laquelle il assista, il y avait une quinzaine de jeunes Abyssins de dix-huit à vingt ans, qui excellaient en adresse à lancer le dard et le javelot, en dextérité à manier leurs chevaux ou en vitesse à la course. Ils ne mettaient jamais pied à terre pour ramasser des dards sur la lice, ni n'arrêtaient leurs chevaux pour cela; mais en pleine course, ils se jetaient sur le côté du cheval et ramassaient des dards avec une dextérité et une bonne grâce qui charmaient tout le monde[1]. »

[1] *Voyage du chevalier Chardin en Perse et autres lieux de l'Orient.* — Nouv. édit. par Langlès. Paris, 1811. 10 vol. in-8, t. III, p. 181-2.

Niebuhr, qui visita l'Arabie vers la fin du siècle dernier, vante l'adresse de l'émir de Lohéïa, qui savait, lancé au grand galop, ressaisir le djérid avant que le projectile tombât sur le sable : « On dit, ajoute le voyageur danois, qu'il ne jouait pas ainsi du bâton avec les gens de distinction; mais seulement avec ceux qu'il pouvait dédommager par un écu pour chaque coup reçu. » Niebuhr avoue pourtant que les Arabes ne sont pas aussi passionnés à ce jeu que les Turcs, on peut même dire que les Persans[1].

Autrefois les Turcs portaient toujours trois de ces javelots pendus dans un étui sur le côté droit de leurs chevaux, et dès la jeunesse on les formait par des exercices multipliés à manier et à lancer le djérid. Au début, on leur mettait dans la main un javelot de fer beaucoup plus lourd que l'instrument usuel; on leur assignait pour but un monceau de terre molle, et ils s'exerçaient au jet, le pouce gauche appuyé sur la ceinture, et les pieds placés sur la même ligne. Quand leur bras était fait à cette masse, on les armait d'un javelot de bois, moins pesant, mais plus lourd encore que les projectiles ordinaires, et ils devaient, du moins c'est Guer qui le dit[2], le lancer et le planter en terre deux mille fois de suite. Ces deux épreuves leur constituaient un brevet de capacité; aussi, dès qu'ils les avaient subies avec succès, on leur remettait le djérid, qui leur paraissait aussi léger qu'une plume, en comparaison des précédents. Tous les vendredis, au sortir de la mosquée, les grands de la cour s'assemblaient sur une grande place, à l'intérieur du sérail, pour lancer le djérid; — ils étaient là quelquefois un millier de joueurs. Le Grand Seigneur se mettait de la partie; et s'il avait le malheur de tou-

[1] Niebuhr. *Description de l'Arabie*. 1774, in-4°, p. 186.
[2] *Mœurs et usages des Turcs*. Paris, 1746, 2 vol. in-4°.

cher ou de blesser quelqu'un, il lui faisait remettre sur-le-champ, par son trésorier, qui l'accompagnait toujours dans cette promenade, une bourse qui contenait parfois jusqu'à 500 écus. Le chiffre du cadeau dépendait de la bonne ou de la mauvaise humeur du sultan.

L'usage de lancer le djérid remonte à l'antiquité. La langue grecque était très-riche en expressions pour désigner les formes diverses du javelot, si riche même que nous ne saisissons plus bien les nuances qui les séparaient.

Exercice du javelot dans un gymnase. — D'après un vase peint du musée du Louvre.

Le javelot était de la même famille que la lance, si même il ne formait pas avec elle un seul et même instrument. Le maniement de ce projectile, qui servait d'arme en même temps, faisait partie de l'éducation militaire, et l'on y formait les jeunes gens plus longuement et plus complètement qu'à d'autres exercices. Leur bras, déjà fortifié par l'usage de la balle et du disque, y puisait une force nouvelle, qui se manifestait, le jour du combat, soit dans l'attaque, soit dans la défense. Le jet du javelot

exerçait une influence salutaire sur les parties supérieures du corps; il développait le thorax et fortifiait les organes respiratoires chez ceux qui s'y adonnaient. A ce titre, il pouvait figurer dans la gymnastique médicale, au même titre que le disque, dont nous avons parlé plus haut, le disque recommandé par les médecins aux tempéraments pléthoriques et vertigineux. La position du corps, le mouvement des bras et des épaules, l'attitude de la tête, n'étaient pas, pour le jet du javelot, les mêmes que pour celui du disque. L'athlète qui se livrait à cet exercice se tenait raide, l'épaule droite un peu pliée en arrière à cause du

Étrusque se préparant à lancer le javelot par sa courroie.
Peinture d'un tombeau de Chiusu.

bras levé en l'air, — l'œil fixé sur un but lointain, le bras gauche tombant négligemment ou bien plié sous un angle insensible, les jambes placées comme pour le jet du disque, ordinairement le pied gauche en avant et le droit en arrière, se soulevant légèrement de terre au moment de l'action. La main levée à la hauteur de l'oreille droite

tenait le javelot horizontalement et le tournait en tous sens avant de le projeter au loin. Pour faciliter ces mouvements, qui assouplissaient la main et doublaient la force d'impulsion, on attachait quelquefois au manche du javelot, surtout dans les projectiles de guerre, une courroie de cuir que les Romains appelaient *amentum*. Quelques-uns prétendent que cet appendice donnait au jet non seulement plus de force, mais encore un plus grand degré de précision.

Le javelot, en tant qu'arme offensive, s'employait de trois manières. On le jetait à l'aide de catapultes ou d'autres machines de guerre. Secondement, on l'employait en guise de pique ou de lance; les habitants de l'île d'Eubée (aujourd'hui Négrepont) étaient renommés pour leur adresse à manier la pique. C'est en se servant du javelot selon cette méthode, qu'Achille tua Hector sous les murs de Troie; il lui plongea son arme près de la gorge, à l'endroit où l'os sépare le cou de l'épaule (*Iliade*, livre XXII). Le troisième procédé consistait à lancer au loin avec la main cette même arme qui, dans ce cas, redevenait projectile

Cavalier et fantassin thessaliens armés de javelots. — D'après une monnaie de la ville de Pélinna.

Les guerriers qui s'en servaient sous cette forme allaient au combat avec un double javelot; il est prudent, surtout à la guerre, d'avoir deux cordes à son arc. Les héros d'Homère ne s'avancent jamais dans la mêlée sans cette précaution; — quand ils ont choisi leur adversaire, ils dardent contre lui soit un seul trait, soit tous les deux

coup sur coup, et c'est seulement après cette décharge qu'ils entament avec le glaive la lutte corps à corps.

La comparaison des monuments antiques fait mieux comprendre qu'une longue dissertation la différence qui existait entre le javelot des Grecs et celui des Romains. Ce dernier était plus fort et plus épais. On l'appelait *pilum*, et les corps de troupes qui en étaient armés *pilani*. De même que le javelot des Grecs, il servait à la fois de lance et de trait; les soldats n'en portaient d'abord qu'un seul; sous le Bas-Empire, on leur en donna deux. L'arme était faite de cornouiller, — elle avait 2m,66 de long, — la pointe en fer, et de même longueur que le bois, descendait fort avant sur le corps de l'instrument.

Quelles prouesses accomplissait-on en lançant le javelot? c'est ce que nous apprend la vie de l'empereur Commode. Nous avons parlé de ses exploits en ce genre, à propos de son adresse à tirer de l'arc. On vantait les peuples de Mauritanie pour leur habileté dans l'art de jeter le javelot, et c'étaient eux qui, sous l'empire, donnaient des leçons aux Romains. Commode avait eu pour maîtres des gens de cette nation; mais l'écolier avait surpassé tous ses professeurs. Les Cadusiens ou Gèles, peuple féroce de la Médie, au sud-ouest de la mer Caspienne, passaient, après les Maures, pour les plus adroits à lancer un dard homicide.

Le guerrier antique, même celui qui savait le mieux manœuvrer la lance et le javelot, n'aurait pas encore été très assuré contre les chances redoutables de la guerre, s'il n'avait joint à cette science l'art de manier le bouclier. L'un était le complément indispensable de l'autre. De la manière dont le bouclier était tenu dépendait en grande partie le sort du combattant. Quand le trait partait de la main d'un Achille, d'un Ajax ou d'un Hector, il était difficile de s'en préserver; mais autrement le guerrier pou-

vait éviter le danger qui le menaçait, en se jetant de côté, quand le dard venait droit sur lui; — en se baissant et se couvrant de son bouclier, quand le dard était dirigé vers le haut, — enfin en se protégeant à l'aide de ce rempart mobile, tenu à distance du corps, en sorte que si le dard perçait le bouclier, il ne pouvait du moins pénétrer jusqu'à l'armure. C'est dans cette dernière attitude que les combattants marchaient à l'ennemi.

CHAPITRE XI

LE MYSTÉRIEUX BOOMARANG D'AUSTRALIE

Quel est cet instrument. — Les indigènes seuls savent s'en servir. — Maladresse des Européens. — Différentes manières de le lancer. — Ses propriétés singulières.

Les peuples de l'Afrique et de l'Océanie se servent encore aujourd'hui du javelot, en même temps que de l'arc; mais de tous les projectiles employés par les sauvages, il n'en est pas de plus curieux que le boomarang.

Le boomarang (prononcez boumarang) est un bâton courbé presque à angle droit, uni d'un côté, de l'autre légèrement bombé. Il faut qu'il soit d'un seul morceau, afin de ne pas se déformer; car, en perdant sa forme, il perd tous ses avantages.

Au premier abord, en n'y regardant pas de bien près, on dirait une épée de bois, rudement et grossièrement taillée. — Les premiers navigateurs s'y trompèrent. Leur erreur était excusable; le boomarang est, en effet, une arme de guerre; mais il sert également pour la chasse.

Ce qui fait l'intérêt et l'origine de cet instrument, c'est que, sous la main des indigènes, il décrit les courbes les plus bizarres, il exécute les évolutions les plus extraordinaires. Je dis : « dans la main des naturels, » car, soit ignorance, soit maladresse, les Européens n'ont jamais su s'en servir; ce projectile lancé par eux n'a produit aucun des résultats que d'ordinaire, et tout naturellement, on en

obtient en Australie. Autant vaudrait lancer un bâton ordinaire; le résultat serait le même.

Quand on veut se servir du boomarang, on le prend dans la main droite par une espèce de poignée, ménagée

Australien lançant son boomarang de guerre, d'après le commodore Wilkes.

à l'extrémité d'une des deux branches, et on le lance soit en l'air, à quelque distance du sol, comme on lancerait, par exemple, une faucille, soit à terre, comme un compas qu'un écolier jetterait par dépit à quelques pas de lui, les deux branches ouvertes.

Lorsque le coup a été dirigé contre terre, le projectile va frapper le sol à peu de distance de celui qui l'a lancé; puis, grâce à son inflexion et à l'élasticité que lui donne cette forme, il rebondit immédiatement, et ainsi plusieurs fois de suite, formant une succession de ricochets très nuisibles aux corps organiques ou inorganiques que le boomarang rencontre sur son passage. C'est, je suppose, de cette manière que l'emploient les indigènes quand ils chassent aux oiseaux de marais. On dit, en effet, que, lancé dans une troupe de canards sauvages, il y produit un désordre

extrême, et y sème la mort à chaque pas. Mais l'autre façon de lancer le boomarang ne doit pas être moins nuisible à ces volatiles et à leurs semblables.

Ce dernier procédé, plus curieux et beaucoup plus pratiqué que l'autre, consiste à lancer le boomarang contre un objet placé quelquefois à une grande distance, et à attendre tranquillement que le corps projeté, après avoir accompli son œuvre de destruction, revienne avec une orbite elliptique à son point de départ, ou du moins à quelques pas de là.

Le boomarang décrivant son ellipse.

Tout le monde comprendra la portée d'une pareille invention. Et quels avantages ne retirerait-on pas d'un tel système, s'il pouvait être appliqué à d'autres objets? Si les projectiles de guerre, après avoir tué ou mutilé l'ennemi, revenaient auprès de ceux qui les ont lancés, mais sans les blesser toutefois et d'une manière inoffensive, la guerre ne coûterait plus ce qu'elle a coûté par le passé. Cette économie viendrait fort à propos dans un temps où, par suite des progrès de l'artillerie, les engins destructeurs sont d'un prix exorbitant. N'a-t-on pas fabriqué en Angleterre pour des canons d'acier des boulets de même métal qui valaient 200 francs pièce? Un État se ruine à jeter à tort et à travers dans une bataille beaucoup de projectiles aussi coûteux. Mais, grâce au procédé des Australiens, l'État rentrerait dans ses frais, en même temps que les

boulets dans leurs canons. Avec un petit nombre de projectiles de gros calibre toujours les mêmes, on pourrait désormais entreprendre des guerres aussi longues et aussi meurtrières que celles d'autrefois. On serait quitte, après la campagne, pour faire un échange de boulets, de même qu'on fait des échanges de prisonniers; et l'on se consolerait facilement de l'absence de quelques enfants perdus, égarés pendant la bagarre. Après tout, un boulet ou deux de moins, ce n'est pas la mort d'un homme.

Mais ces temps heureux sont encore loin de nous. Le boomarang n'a pas dit son dernier mot. A peine quelques échantillons de cet instrument sont-ils parvenus en Europe; bien des gens ignorent jusqu'à son existence. Lorsqu'il sera mieux connu, quand les gens de science l'auront examiné avec attention, peut-être trouvera-t-on moyen de l'appliquer utilement. Toujours est-il que l'exemple du boomarang prouve victorieusement que les lois de la nature, même les plus simples, n'ont pas reçu chez les peuples civilisés toutes les applications dont elles sont susceptibles. Il est au moins original, sinon peu flatteur pour notre amour-propre, que la leçon vienne de l'Australie, de la Papouasie, — c'est-à-dire de contrées sans aucune civilisation indigène. Aussi se demande-t-on avec stupéfaction comment des sauvages polynésiens, ignorant les lois de la physique et de la balistique, ont pu concevoir l'idée d'un instrument si ingénieux, quoique si simple. C'est le hasard sans doute qui les a servis. Il est probable qu'un jour, à la chasse, un de ces Australiens, trouvant sous sa main un bâton recourbé, l'aura lancé contre un gibier de marais, et à sa grande surprise aura vu ce bâton revenir à ses côtés. Ce sauvage avait évidemment l'esprit observateur, et ce fait étrange l'aura frappé. Mais que d'essais n'a-t-il pas dû tenter avant d'arriver à un résultat satisfaisant

et d'avoir pu donner à son instrument la forme convenable !

Quoi qu'il en soit, les Australiens se servent de leur invention avec une adresse extraordinaire. Les voyageurs en racontent des traits incroyables. Ainsi, tel indigène lance le boomarang de la main droite, et le rattrape dans la main gauche, et réciproquement. Avec ce projectile, on atteint de la manière la plus précise des objets cachés par d'autres corps, par exemple des oiseaux et de petits animaux blottis derrière un arbre ou derrière une maison. Les objets plus rapprochés, on les atteint également par un certain coup de revers (*backstroke*), en ayant soin de jeter le boomarang sous un angle particulier. On a fait l'essai de le lancer autour du grand mât d'un navire, de manière à ce qu'il revînt, après un long trajet, tomber auprès du mât de beaupré. Le comble de l'adresse, c'est de frapper son ennemi avec un double boomarang ; on jette l'un à droite, l'autre à gauche ; le malheureux qui sert de but se trouve alors pris entre deux feux, c'est-à-dire entre deux bâtons qui décrivent, avant de l'atteindre, des évolutions excentriques ; — il échapperait difficilement à ce danger, s'il n'usait lui-même de ruse et d'adresse, et surtout s'il ne portait, pour se garantir, un bouclier d'une forme spéciale.

On pourrait calculer mathématiquement la courbe que décrit le boomarang. Le commodore Wilkes, qui commandait la célèbre expédition scientifique des États-Unis autour du monde, fit lui-même des expériences avec cet instrument, et, dans son grand ouvrage, il a tracé la figure des courbes décrites par le projectile quand on le lance sous des angles de 22, de 45 et de 65°. Le mouvement le plus singulier est celui qui s'accomplit sous l'angle 45°. Le vol du boomarang s'effectue alors en arrière ; l'individu qui le lance tourne le dos à l'objet qu'il veut frapper. — Le commodore Wilkes indique aussi la ligne

que suit le boomarang, lorsqu'il perd son mouvement rotatoire [1].

Mais en vertu de quel principe s'accomplit le phénomène? Les voyageurs qui ont visité l'Australie, et qui parlent du boomarang, n'en recherchent pas la cause, ou bien ne donnent de ce fait qu'une explication insuffisante, ou même confessent naïvement que la chose est incompréhensible. Volontiers, ils crieraient au prodige. Or, à l'époque où nous vivons, les prodiges sont passés de mode.

D'abord, d'où vient que le boomarang ne suit pas la ligne droite comme d'autres corps lancés de la même manière? Sa forme particulière en est cause. En effet, comme la ligne droite, dans laquelle la force de projection tend à l'entraîner, ne passe pas par le centre de gravité du corps, — centre qui se trouve en dehors de la masse, un peu plus près de la branche plus longue que de la branche plus courte de ce compas grossier et inégal, — il y a rotation continue autour de ce centre de gravité. La force avec laquelle le mouvement de rotation s'effectue est même si considérable, qu'elle diminue fort peu jusqu'à la chute définitive du corps. Ce dernier, grâce à sa surface plane, fend l'air aisément. Cet air le soutient et le porte pour ainsi dire; c'est ce qu'il est facile de vérifier. A-t-on, par exemple, lancé le boomarang un peu vers le haut, — ce qui souvent n'est qu'un mouvement involontaire, — on voit le corps monter considérablement en l'air. C'est peut-être ce phénomène qui a fait croire à certains voyageurs que le boomarang était lancé par les indigènes à une grande hauteur, tandis qu'on ne le jette, je crois, qu'à une faible distance du sol, et même presque terre à terre; — c'est sous l'influence de l'air qu'il prend ce degré d'as-

[1] *Narrative of the United States exploring expedition round the world.* — New-York. 1856, 5 vol. in-8.

cension. Mais, d'un autre côté, la force centrifuge exerce aussi son action ; — elle tend à entraîner la masse dans son orbite, ce qui fait décrire à l'instrument une ellipse, laquelle atteint son maximum de courbure au moment où le mouvement continu est arrêté par la résistance de l'air.

Ainsi s'expliquerait le retour du projectile au point de départ, après une longue excursion.

Et moi aussi, je reviens d'une laborieuse excursion, dans laquelle j'ai tâché de rester en haleine et d'y tenir avec moi le lecteur. Mais je m'aperçois que ma plume touche au terme de sa course. Que l'exemple du boomarang lui serve de leçon! Il s'arrête de lui-même, dès que son tour est achevé et son œuvre accomplie. Imitons cette sage conduite ; sachons nous arrêter à temps, après avoir rempli notre tâche aussi exactement que possible.

TABLE DES MATIÈRES

LIVRE PREMIER
FORCE

CHAPITRE I. — La Force physique dans l'antiquité. Les Athlètes célèbres. 3

La profession d'athlète chez les Grecs. — Les vainqueurs aux jeux publics — Les couronnes. — Le triomphe. — Le musée d'Olympie. — Milon de Crotone. — Polydamas de Thessalie. — Théagène. — Les empereurs Commode et Maximin.

CHAPITRE II. — La Lutte et les Lutteurs. 13

Les inventeurs de la lutte. — Hercule et Antée. — Thésée et Cercyon. — Deux espèces de lutte : la perpendiculaire et l'horizontale. — La lutte du bout des doigts. — Une description d'Homère. — A quelle époque les athlètes combattirent tout à fait nus. — Le *Pancrace*. — Onctions et frictions. — Le groupe des Lutteurs. — Les avantages de la lutte chez les anciens. — Les montagnards suisses.

CHAPITRE III. — Le pugilat chez les anciens. 29

Les Grecs, fanatiques du pugilat, malgré leur délicatesse. — D'où venaient les meilleurs pugilistes. — Diagoras et ses trois fils. — Les coups de *ceste*. — Le combat de Kreugas et de Damoxène. — Férocité d'un athlète. — Mélancomas et sa méthode artistique. — Glaucus. — Les enfants s'en mêlent. — Épigrammes de l'Anthologie.

CHAPITRE IV. — Les Discoboles ou Lanceurs de disque. . . . 39

Le disque ou palet. — N'était pas un jeu d'adresse. — Dangers de cet exercice. — Apollon, Zéphyr et Hyacinthe. — Le disque dans les temps héroïques. — Exagération du bon Homère. — Les attitudes du discobole. — La fameuse statue de Myron. — Les exercices des Suisses (canton d'Appenzell).

CHAPITRE V. — LA BOXE EN ANGLETERRE. HOMMES ET FEMMES... . 49

Le siècle de la philosophie et de la boxe. — La boxe protégée par l'aristocratie. — L'ami d'un prince du sang. — J. Broughton, le *Père de la Boxe*. — Les derniers jours d'un artiste. — Les champions de l'Angleterre. — Le gentilhomme du coup de poing. — Le bréviaire et le livre d'or des boxeurs. — Rupture de l'entente cordiale entre l'Amérique et l'Angleterre. — Nègre et blanc. — Le fameux Crib. — Un grand jour. — Ovations insensées. — Cook découvre la boxe en Polynésie. — Boxeuses anglaises.

CHAPITRE VI. — LUTTEURS ANGLAIS. TH. TOPHAM. 66

La lutte dans l'Angleterre contemporaine. — Clubs et meetings. — Les jeux des Écossais. — L'exercice du marteau. — Les lutteurs du Cornouailles et du Devonshire. — Un traité d'érudition sur le croc-en-jambe. — Le kick. — Sir Thomas Parkyns, magistrat et athlète au dix-huitième siècle. — Son originalité. — Th. Topham. — Sa force prodigieuse. — Ses expériences devant le physicien Désaguliers.

CHAPITRE VII. — JEUX A VENISE AU MOYEN AGE. 78

Hercule et Venise. — Jusqu'où peut descendre ou plutôt jusqu'où peut s'élever la politique. — La rivalité des Castellani et des Nicoloti. — La bataille du Jeudi gras. — Les *Forze d'Ercole*. — Une architecture en chair et en os.

CHAPITRE VIII. — SCANDERBERG ET LES TURCS. 85

Les gouressis ou lutteurs du Grand Turc, au quinzième siècle. — Scanderbeg et le géant scythe. — Les cavaliers persans. — Une bonne lame. — Hommes *tronçonnés* d'un coup de sabre.

CHAPITRE IX. — DE QUELQUES PERSONNAGES HISTORIQUES. . . . 90

L'électeur de Saxe, Auguste II. — Un fantôme allemand. — Ce qui tombe par terre n'est pas toujours ce qu'on a jeté par la fenêtre. — Les chambellans de l'empereur du Brésil. — Un bain pris à contre-cœur. — Maurice de Saxe. — Mademoiselle Gauthier, de la Comédie-Française. — Assiette roulée en cornet. — L'ancienne noblesse. — Le jeu du quintain. — Le manoir du comte de Foix. — La fête de Noël. — L'âne enlevé à la force du poignet. — L'homme après l'âne. — Le coup de Jarnac.

LIVRE II

ADRESSE DU CORPS

CHAPITRE I. — COURSE ET COUREURS DANS L'ANTIQUITÉ ET AU MOYEN AGE. 107

Utilité de la course dans les temps anciens. — Achille aux pieds légers. — Combien la course était tenue en honneur. — Les différentes espèces de

course. — Coureurs grecs et romains. — La rate. — Opinions des anciens sur son influence. — On cherche à la brûler ou à l'extirper. — Les peichs ou coureurs du Grand Turc. — Leur singulier accoutrement. — L'abbé Niquet. — Le coureur des Polignac.

CHAPITRE II. — Coureurs de la noblesse en Angleterre et ailleurs. Coureurs modernes. 121

La poste avant 1789. — Courir comme un Basque. — Les pays de montagnes et les pays de plaines. — Les laquais d'autrefois. — Coureurs anglais. — Un déjeuner dans une canne. — Coureurs de la noblesse en Autriche. — Fleurs et oripeaux. — Le zagal d'Espagne. — L'aristocratie écossaise. — L'homme-cheval. — Le duc de Queensbury et sa livrée. — Une enseigne de Londres. — Coureurs actuels. — L'escorte du roi de Saxe. — Un coureur à cheveux blancs. — Marcheurs infatigables. — Le capitaine Barclay et ses prouesses.

CHAPITRE III. — Courses de femmes. 133

Course de bergères en Wurtemberg. — Atalante.

CHAPITRE IV. — Le Saut et les Sauteurs dans l'antiquité. . . 139

Mécanisme du saut chez l'homme, — chez les animaux, — chez les insectes. — Le *père du saut*. — Les haltères. — Le jeu de l'outre graissée. — Un professeur dans l'art de sauter. — Lamentations d'un vieillard hindou.

CHAPITRE V. — Le Saut périlleux. Les Cubistes dans l'antiquité. 148

Le saut périlleux dans Homère, Platon et Xénophon. — Un banquet antique. — Exercice des cerceaux. — La danse des épées. — Le jeune Hippoclide d'Athènes. — Il manque un superbe mariage. — Pourquoi ?

CHAPITRE VI. — Archange Tuccaro, saltarin du roi de France Charles IX. 156

Tuccaro exerce d'abord en Allemagne. — Il passe au service de Charles IX. — Il lui donne des leçons dans l'art de sauter. — Quoi qu'en dise Aristote. — Le livre de Tuccaro. — A quoi Charles IX s'exerçait dans le silence du cabinet. — Adresse de ce prince pour tous les exercices du corps. — Séjour dans un château de la Touraine. — Où donc est passé Tuccaro ? — Méditations de l'artiste. — Son œuvre a failli périr.

CHAPITRE VII. — Les Cubistes modernes. 161

La foire Saint-Germain. — Une fête à Chantilly sous Louis XV. — Le *somerset* des Anglais. — Quel genre de danse exécuta la fille d'Hérodiade. — Traducteurs et artistes fantaisistes au moyen âge. — La cime des vieilles basiliques est profanée. — La cathédrale de Strasbourg. — Gœthe et le vertige. — Un chien fidèle. — L'héritière des Gowrie.

CHAPITRE VIII. — LES DANSEURS DE CORDE, DANS L'ANTIQUITÉ ET AU MOYEN AGE. 171

Fêtes de Bacchus. — Les variétés de la danse de corde. — Les plus habiles danseurs. — Médaille de Caracalla. — Une pièce de Térence. — Les éléphants sur la corde raide. — Funambules du Bas-Empire. — *Le Voleur* sous Charles V. — Le Génois sous Charles VI. — Entrées de souverains. — Danseurs de Venise. — Un funambule à cheval.

CHAPITRE IX. — LES DANSEURS DE CORDE (SUITE). 184

Éclipse et renaissance de la danse de corde. — Les Turcs en faveur. — Faux Turcs. — Hall favori de la cour de Charles II. — Rivalités d'artistes sous Louis XIV. — Les danseurs de la foire Saint-Germain. — Chez Nicolet. — L'Empire. — En Amérique. — Les sonneurs de cloches à Séville. — Les indigènes de Taïti.

CHAPITRE X. — LA COURSE DANS L'EAU, OU NATATION; SES HAUTS FAITS. 196

La natation dans l'antiquité. — Amour d'Héro et de Léandre. — Traversée de l'Hellespont. — Dissertation critique. — Lord Byron résout la question. — Ses talents comme nageur. — Son pari à Venise. — Importance de cet art chez les anciens. — Les femmes romaines. — Pantomimes aquatiques. — Flavius Josèphe.

CHAPITRE XI. — LES NAGEURS DE L'AMÉRIQUE ET DE L'OCÉANIE. . 208

Un combat à la nage, épisode de l'histoire de la Floride. — Les ébats des Taïtiens et des Taïtiennes, au temps de Cook.

CHAPITRE XII. — LES PLONGEURS. 220

Art du plongeur autrefois. — Scyllias et sa fille. — Antoine et Cléopâtre en Égypte. — Poisson salé pêché à la ligne. — D'où venait-il? — Les dieux marins de la mythologie ne sont que des plongeurs. — Glaucus et la nymphe. — De Charybde en Scylla. — Le plongeur de Sicile. — La ballade de Schiller. — La cloche à plongeur, connue du temps d'Aristote. — Le corps des plongeurs à Rome. — Les plongeurs dans les guerres antiques.

CHAPITRE XIII. — LES PLONGEURS GRECS ET SYRIENS. 229

La pêche des éponges sur les côtes de Syrie.

CHAPITRE XIV. — PATINS ET PATINEURS. 236

Quel est l'inventeur du patin? — Amusements des habitants de Londres. — Garcin, inventeur du patin à roulettes. — Amateurs allemands. — Le poëte Klopstock et son goût pour cet exercice. — Gœthe guérit ses peines de cœur en patinant. — Ce qu'il pense de cet art. — Le patin en Hollande, autrefois et aujourd'hui. — Courses de patineuses dans la Frise. — Régiment de patineurs scandinaves. — Riflemen anglais. — Épisode de l'hiver de 1806. — Caractères écrits sur la glace avec des patins. — Preuves de l'impossibilité de ce prétendu tour d'adresse.

TABLE DES MATIÈRES.

CHAPITRE XV. — Les Échasses. 251

Les échasses en faveur à la cour de Bourgogne. — Bataille d'échasses à Namur. — Un poème sur les échasses. — Les landes de Gascogne. — Traversée du Niagara.

LIVRE III.

ADRESSE DE L'ŒIL ET DE LA MAIN

CHAPITRE I. — La Fronde et son usage. 265

Les armes de jet, tenues par les anciens en médiocre estime. — Pourquoi. — La fronde dans l'Écriture sainte. — Les habitants des îles Baléares. — Comment on dressait les enfants à cet exercice. — Projectiles trouvés dans la plaine de Marathon. — Le frondeur de la colonne Trajane.

CHAPITRE II. — L'Arc dans l'Antiquité. Tir a l'Oiseau. . . . 270

L'arc d'Asie. — L'arc des Grecs, difficile à soulever et à manier. — Les prétendants de Pénélope. — Télémaque. — L'arme d'Ulysse. — Tireurs d'arc dans Homère. — Autres dans Virgile. — Le pauvre Aceste. — Une flèche qui prend feu dans les airs. — Ce qu'en pense Scarron.

CHAPITRE III. — Les peuples les plus célèbres pour le tir de l'arc . 277

Archers scythes. — Loi des Persés. — Cambyse tue un enfant pour montrer son adresse. — Les Parthes. — Ils ne combattaient que le jour. — Une flèche à l'adresse d'un œil. — Hirondelles abattues au vol. — L'arc chez les Romains. — Les cornes de l'empereur Domitien. — Commode et ses prouesses. — Trois flèches tirées à la fois d'un seul arc. — Les Grecs et les croisés. — Les Caboclos, au Brésil.

CHAPITRE IV. — L'Archer Robin Hood. 288

Sa naissance. — Ses frères d'armes. — Flèches lancées à un mille de distance. — Un épisode du roman d'*Ivanhoé*. — L'archer Locksley. — La baguette de saule. — La ballade d'Adam Bell. — William de Cloudesly et son adresse. — Robin Hood manque une fois le but. — Il passe à l'état de saint. — Tir de l'arc à cloche-pied.

CHAPITRE V. — Les Archers anglais. 299

L'arc en Angleterre. — Par qui fut-il importé? — L'arc long des conquérants. — Richard Cœur de Lion. — Une pelote d'aiguilles. — Le siège du château de Chalus. — Mort du roi Richard. — Qui l'a tué? — Les rois d'Angleterre. — La reine Victoria. — Les archers du pays de Galles. — Le centaure. — Flèches incendiaires. — Comparaison entre les anciens et les modernes. — L'ambassadeur turc à Londres. — Le musée de la Société des toxophiles.

CHAPITRE VI — L'Arc chez les Orientaux et chez les peuples
d'Amérique. 318

Les archers du Grand Turc. — Précautions pour ne pas tourner le dos à leur souverain. — Traversée des rivières. — Boulet de canon traversé par une flèche. — Les Indiens de la Floride. — Leur adresse et leur vigueur. — Expérience des Espagnols. — Un centaure. — Le jeu de l'épi de maïs.

CHAPITRE VII. — Guillaume Tell et la Légende de la pomme. . 345

L'arbalète. — Aventure de Guillaume Tell. — Silence des historiens du temps. — Le bailli Gessler est un mythe. — Mot de Voltaire. — Histoire de la pomme révoquée en doute par un Suisse. — Brochure brûlée par le bourreau. — Est-ce une tradition danoise? — Palnatoke accomplit le même coup d'adresse au dixième siècle. — Récit de l'histoire scandinave. — Examen critique de la légende. — Un curieux dicton. — Guillaume Tell a-t-il existé? — Ce qu'il faut en penser. — Cloudesly tire également sur la tête de son enfant. — C'est le troisième. — Le prénom de Guillaume. — Deux coups d'arbalète.

CHAPITRE VIII. — Le Fusil et le Pistolet. 330

Une balle qui s'égare. — La chasse à la torche dans les forêts d'Amérique. — Les tireurs de Kentucky. — Manière de moucher ou d'éteindre une chandelle, — d'enfoncer des clous, — de tuer par ricochet des écureuils. — Traits d'adresse exécutés avec le pistolet. — Un prince du Caucase. — Pièces d'argent trouées en l'air par des balles. — M. Adolphe d'Houdetot. — Sa rencontre sur les plages de l'Océan. — Le tir à cloche-pied.

CHAPITRE IX. — L'Arc et la Flèche au dix-neuvième siècle . . 343

L'arc redevient en faveur. — Le *Journal des tireurs d'arc.* — Les 500 compagnies de France. — Fête en 1854. — Renaissance de l'arc en Angleterre. — Curieuses réflexions d'un auteur anglais. — La pêche à coups de flèche. — Les Yurucares de Bolivie. — La pêche à coups de fusil, en Touraine. — Les nègres Kitsch, en Afrique.

CHAPITRE X. — Le Javelot dans l'antiquité et chez les Orientaux. 353

Le djérid, en Perse, en Turquie et en Arabie. — Anciens exercices des Turcs. — Le jet du javelot, chez les Grecs. — Achille et Hector. — Le *pilum* des Romains. — Commode et les Maures. — Le bouclier antique.

CHAPITRE XI. — Le mystérieux Boomarang d'Australie. . . . 361

Quel est cet instrument. — Les indigènes seuls savent s'en servir. — Maladresse des Européens. — Différentes manières de le lancer. — Ses propriétés singulières.

TABLE DES GRAVURES

Athlètes s'exerçant au javelot, au disque et au pugilat, au son de la flûte	4
Vainqueur à la lutte, accompagné d'un crieur	5
Hercule et Antée	14
Lutte avec le bout des doigts	16
Lutte perpendiculaire	17
Lutteurs	19
Lutteurs au pancrace	20
Lutteurs	24
Autre scène	24
Lutteurs se précipitant tête baissée	25
Lutteurs	25
Pugilistes et surveillants de la lutte dans un gymnase	30
Pugiliste se préparant à la lutte et se faisant frotter d'huile	31
Pugiliste armé du ceste	32
Lutte au pugilat	33
Statue antique	34
Luttes d'enfants	36
Pugiliste combattant	37
La statue du Discobole	45
Fêtes dans le canton d'Appenzell. — Suisses lançant de lourdes pierres	47
La boxe en Angleterre	57
Jeux écossais. — Lancement du marteau	69
Thomas Topham. — Expériences des tonneaux, à Derby, en 1741	73
Les Forze d'Ercole à Venise au moyen âge. — Exercice de deux factions rivales	81
Ernaulton d'Espagne chez le comte de Foix (1388)	99
Course antique à pied	109
Course armée	112
Course aux flambeaux	113
Course aux flambeaux	115

Peich, ou coureur du Grand Turc.	117
Coureur de l'aristocratie anglaise.	129
Course de bergères, en Wurtemberg.	135
Haltères.	142
Saut avec des haltères. Exercice dans un gymnase, au son de la flûte.	142
Saut avec des haltères, exécuté au-dessus de pointes aiguës.	143
Saut exécuté par-dessus des javelots.	143
Saut en hauteur.	144
Jeu de l'outre graissée.	144
Saut exécuté à l'aide d'un bâton.	145
Saut par-dessus un homme debout.	147
Cubiste.	149
Danseuse antique, faiseuse de tours.	150
Cubiste.	151
Cubiste.	152
Danseurs de corde représentés sur une médaille de Cyzique.	173
Funambule antique.	174
Funambule antique.	175
Danseur de corde, à Venise.	181
Sonneurs de cloches, à Séville.	193
Héro et Léandre.	198
Un combat à la nage, en Floride (1539).	213
Course de patineuses, en Frise.	243
Bataille d'échasses à Namur (dix-huitième siècle).	255
Fronde.	265
Frondeur représenté sur une monnaie d'Aspendus, en Pamphylie (Asie Mineure).	266
Exercice de l'arc chez les anciens.	272
Archer apprêtant son arc.	275
Les Cabôclos, au Brésil.	283
La reine Victoria, dans sa jeunesse, s'exerçant au tir de l'arc.	304
Archer anglais au moyen âge.	305
Archer français au moyen âge.	306
Flèches incendiaires.	307
La chasse à la torche, dans les forêts du Kentucky.	333
Pêche au javelot.	349
Exercice du javelot dans un gymnase.	356
Étrusque se préparant à lancer le javelot par sa courroie.	357
Cavalier et fantassin thessaliens armés de javelots.	358
Australien lançant son boomarang de guerre.	362
Le boomarang décrivant son ellipse.	363

14 882. — Typographie Lahure, rue de Fleurus, 9, à Paris.

LIBRAIRIE HACHETTE & Cie
BOULEVARD SAINT-GERMAIN, 79, A PARIS

LE

JOURNAL DE LA JEUNESSE

NOUVEAU RECUEIL HEBDOMADAIRE
TRÈS RICHEMENT ILLUSTRÉ
POUR LES ENFANTS DE 10 A 15 ANS

Les seize premières années (1873-1888),
formant trente-deux beaux volumes grand in-8°, sont en vente.

Ce nouveau recueil est une des lectures les plus attrayantes que l'on puisse mettre entre les mains de la jeunesse. Il contient des nouvelles, des contes, des biographies, des récits d'aventures et de voyages, des causeries sur l'histoire naturelle, la géographie, les arts et l'industrie, etc., par

Mmes S. BLANDY, COLOMB, GUSTAVE DEMOULIN, EMMA D'ERWIN,
ZÉNAÏDE FLEURIOT, ANDRÉ GÉRARD, JULIE GOURAUD, MARIE MARÉCHAL
L. MUSSAT, P. DE NANTEUIL, OUIDA, DE WITT NÉE GUIZOT,
MM. A. ASSOLLANT, DE LA BLANCHÈRE, LÉON CAHUN,
RICHARD CORTAMBERT, ERNEST DAUDET, DILLAYE, LOUIS ÉNAULT,
J. GIRARDIN, AIMÉ GIRON, AMÉDÉE GUILLEMIN, CH. JOLIET, ALBERT LÉVY,
ERNEST MENAULT, EUGÈNE MULLER, PAUL PELET, LOUIS ROUSSELET,
G. TISSANDIER, P. VINCENT, ETC.

et est

ILLUSTRÉ DE 9000 GRAVURES SUR BOIS

d'après les dessins de

É. BAYARD, BERTALL, BLANCHARD,
CAIN, CASTELLI, CATENACCI, CRAFTY, C. DELORT,
FAGUET, FÉRAT, FERDINANDUS, GILBERT,
GODEFROY DURAND, HUBERT-CLERGET, KAUFFMANN, LIX, A. MARIE
MESNEL, MOYNET, MYRBACH, A. DE NEUVILLE, PHILIPPOTEAUX,
POIRSON, PRANISHNIKOFF, RICHNER, RIOU,
RONJAT, SAHIB, TAYLOR, THÉROND,
TOFANI, TH. WEBER, E. ZIER.

CONDITIONS DE VENTE ET D'ABONNEMENT

LE JOURNAL DE LA JEUNESSE paraît le samedi de chaque semaine. Le prix du numéro, comprenant 16 pages grand in-8°, est de **40** centimes.

Les 52 numéros publiés dans une année forment deux volumes.

Prix de chaque volume, broché, **10** francs; cartonné en percaline rouge, tranches dorées, **13** francs.

Pour les abonnés, le prix de chaque volume du *Journal de la Jeunesse* est réduit à 5 francs broché.

PRIX DE L'ABONNEMENT
POUR PARIS ET LES DÉPARTEMENTS

> UN AN (2 volumes)............... **20** FRANCS
> SIX MOIS (1 volume)............. **10** —

Prix de l'abonnement pour les pays étrangers qui font partie de l'Union générale des postes : Un an, **22** fr.; six mois, **11** fr.

Les abonnements se prennent à partir du 1ᵉʳ décembre et du 1ᵉʳ juin de chaque année.

MON JOURNAL

SIXIÈME ANNÉE

NOUVEAU RECUEIL MENSUEL ILLUSTRÉ

POUR LES ENFANTS DE 5 A 10 ANS

PUBLIÉ SOUS LA DIRECTION DE

Mme Pauline KERGOMARD et de M. Charles DEFODON

CONDITIONS DE VENTE ET D'ABONNEMENT :

Il paraît un numéro le 15 de chaque mois depuis le 15 octobre 1881.

Prix de l'abonnement : Un an **1 fr. 80**; prix du numéro, **15 centimes**.

Les sept premières années de ce nouveau recueil orment sept beaux volumes grand in-8°, illustrés de nombreuses gravures. La première année est épuisée ; la huitième est en cours de publication.

Prix de l'année, brochée, **2 fr.** ; cartonnée en percaline avec fers spéciaux à froid, **2 fr. 50**.

Prix de l'emboîtage en percaline, pour les abonnés ou les acheteurs au numéro, **50 centimes**.

NOUVELLE COLLECTION ILLUSTRÉE
POUR LA JEUNESSE ET L'ENFANCE
1ʳᵉ SÉRIE, FORMAT IN-8° JÉSUS

Prix du volume : broché, 7 fr. ; cartonné, tranches dorées, 10 fr.

About (Ed.) : *Le roman d'un brave homme.* 1 vol. illustré de 52 compositions par Adrien Marie.

— *L'homme à l'oreille cassée.* 1 vol. illustré de 51 compositions par Eug. Courboin.

Cahun (L.) : *Les aventures du capitaine Magon.* 1 vol. illustré de 72 gravures d'après Philippoteaux.

— *La bannière bleue.* 1 vol. illustré de 73 gravures d'après Lix.

Deslys (Charles) : *L'héritage de Charlemagne.* 1 vol. illustré de 127 gravures d'après Zier.

Dillaye (Fr.) : *Les jeux de la jeunesse,* leur origine, leur histoire, avec l'indication des règles qui les régissent. 1 vol. illustré de 203 grav.

Du Camp (Maxime) : *La vertu en France.* 1 vol. illustré de gravures d'après Duez, Myrbach, Tofani et E. Zier.

Krafft (H.) : *Souvenirs de notre tour du monde.* 1 vol. avec 24 phototypies et 5 cartes.

Rousselet (Louis) : *Nos grandes écoles militaires et civiles.* 1 vol. illustré de gravures d'après A. Le Maistre, Fr. Régamey et P. Renouard.

Witt (Mᵐᵉ de), née Guizot : *Les femmes dans l'histoire.* 1 vol. avec 80 gravures.

2° SÉRIE, FORMAT IN-8° RAISIN

Prix du volume : broché, 4 fr. ; cartonné, tranches dorées, 6 fr.

Assollant (A.) : *Montluc le Rouge.* 2 vol. avec 107 grav. d'après Sahib.

— *Pendragon.* 1 vol. avec 42 gravures d'après C. Gilbert.

Blandy (Mᵐᵉ S.) : *Rouzétou.* 1 vol. illustré de 112 gravures d'après E. Zier.

Cahun (L.) : *Les pilotes d'Ango.* 1 vol. avec 45 gravures d'après Sahib.

— *Les mercenaires.* 1 vol. avec 54 gravures d'après P. Fritel.

Chéron de la Bruyère (Mᵐᵉ) : *La tante Derbier.* 1 vol. illustré de 50 gravures d'après Myrbach.

Colomb (Mᵐᵉ) : *Le violoneux de la sapinière.* 1 vol. avec 85 gravures d'après A. Marie.

Colomb (Mᵐᵉ) (suite) : *La fille de Carilès.* 1 vol. avec 96 grav. d'après A. Marie.

Ouvrage couronné par l'Académie française.

— *Deux mères.* 1 vol. avec 133 gravures d'après A. Marie.

— *Le bonheur de Françoise.* 1 vol. avec 112 grav. d'après A. Marie.

— *Chloris et Jeanneton.* 1 vol. avec 105 gravures d'après Sahib.

— *L'héritière de Vauclain.* 1 vol. avec 104 grav. d'après C. Delort.

— *Franchise.* 1 vol. avec 113 gravures d'après C. Delort.

— *Feu de paille.* 1 vol. avec 98 gravures d'après Tofani.

Colomb (Mme) (suite) : *Les étapes de Madeleine.* 1 vol. avec 105 grav. d'après Tofani.
— *Denis le tyran.* 1 vol. avec 115 gravures d'après Tofani.
— *Pour la muse.* 1 vol. avec 105 gravures d'après Tofani.
— *Pour la patrie.* 1 vol. avec 112 gravures d'après E. Zier.
— *Hervé Plémeur.* 1 vol. avec 112 gravures d'après E. Zier.
— *Jean l'innocent.* 1 vol. illustré de 112 gravures d'après Zier.
— *Danielle.* 1 vol. illustré de 112 gravures d'après Tofani.
— *Les révoltes de Sylvie.* 1 vol. avec 112 gravures d'après Tofani.
Cortambert (E.) : *Voyage pittoresque à travers le monde.* 1 vol. avec 81 gravures.
Cortambert et Deslys : *Le pays du soleil.* 1 vol. avec 35 gravures.
Daudet (E.) : *Robert Darnetal.* 1 vol. avec 81 grav. d'après Sahib.
Demoulin (Mme G.) : *Les animaux étranges.* 1 vol. avec 172 gravures.
Deslys (Ch.) : *Courage et dévouement.* Histoire de trois jeunes filles. 1 vol. avec 31 gravures d'après Lix et Gilbert.
— *L'Ami François.* 1 vol. avec 35 gr.
— *Nos Alpes,* avec 39 gravures d'après J. David.
— *La mère aux chats.* 1 vol. avec 50 gravures d'après H. David.
Dillaye (Fr.) : *La filleule de saint Louis.* 1 vol. avec 39 grav. d'après E. Zier.
Énault (L.) : *Le chien du capitaine.* 1 vol. avec 43 gravures d'après E. Riou.
Erwin (Mme E. d') : *Heur et malheur.* 1 vol. avec 50 gravures d'après H. Castelli.
Fath (G.) : *Le Paris des enfants.* 1 vol. avec 60 gravures d'après l'auteur.

Fleuriot (Mlle Z.) : *M. Nostradamus.* 1 vol. avec 36 gravures d'après A. Marie.
— *La petite duchesse.* 1 vol. avec 73 gravures d'après A. Marie.
— *Grandcœur.* 1 vol. avec 45 gravures d'après C. Delort.
— *Raoul Daubry,* chef de famille. 1 vol. avec 32 gravures d'après C. Delort.
— *Mandarine.* 1 vol avec 95 gravures d'après C. Delort.
— *Cadok.* 1 vol. avec 24 gravures d'après C. Gilbert.
— *Câline.* 1 vol. avec 102 grav. d'après G. Fraipont.
— *Feu et flamme.* 1 vol. avec 80 gravures d'après Tofani.
— *Le clan des têtes chaudes.* 1 vol. illustré de 65 gravures d'après Myrbach.
— *Au Galadoc.* 1 vol. illustré de 60 gravures d'après Zier.
— *Les premières pages.* 1 vol. avec 75 gravures d'après Adrien Marie.
Girardin (J.) : *Les braves gens.* 1 vol. avec 115 gravures d'après E. Bayard.
Ouvrage couronné par l'Académie française.
— *Nous autres.* 1 vol. avec 182 gravures d'après E. Bayard.
— *Fausse route.* 1 vol. avec 55 grav. d'après H. Castelli.
— *La toute petite.* 1 vol. avec 128 gravures d'après E. Bayard.
— *L'oncle Placide.* 1 vol. avec 139 gravures d'après A. Marie.
— *Le neveu de l'oncle Placide.* 3 vol. illustrés de 367 gravures d'après A. Marie, qui se vendent séparément.
— *Grand-père.* 1 vol. avec 91 gravures d'après C. Delort.
Ouvrage couronné par l'Académie française.

Girardin (J.) (suite) : *Maman.* 1 vol. avec 112 gravures d'après Tofani.
— *Le roman d'un cancre.* 1 vol. avec 119 gravures d'après Tofani.
— *Les millions de la tante Zézé.* 1 vol. avec 112 grav. d'après Tofani.
— *La famille Gaudry.* 1 vol. avec 112 gravures d'après Tofani.
— *Histoire d'un Berrichon.* 1 vol. avec 112 gravures d'après Tofani.
— *Le capitaine Bassinoire.* 1 vol. illustré de 119 gravures d'après Tofani.
— *Second violon.* 1 vol. illustré de 112 gravures d'après Tofani.
— *Le fils Valansé.* 1 vol. avec 112 gravures d'après Tofani.

Giron (Aimé) : *Les trois rois mages.* 1 vol. illustré de 60 gravures d'après Fraipont et Pranishnikoff.

Gouraud (M^{lle} J.) : *Cousine Marie.* 1 vol. avec 36 gravures d'après A. Marie.

Nanteuil (M^{me} P. de) : *Capitaine.* 1 vol. illustré de 72 gravures d'après Myrbach.
Ouvrage couronné par l'Académie française.
— *Le général Du Maine.* 1 vol. avec 70 gravures d'après Myrbach.

Rousselet (L.) : *Le charmeur de serpents.* 1 vol. avec 68 gravures d'après A. Marie.
— *Le fils du connétable.* 1 vol. avec 113 gravures d'après Pranishnikoff.
— *Les deux mousses.* 1 vol. avec 90 gravures d'après Sahib.
— *Le tambour du Royal-Auvergne.* 1 vol. avec 115 gravures d'après Poirson.
— *La peau du tigre.* 1 vol. avec 102 gravures d'après Bellecroix et Tofani.

Saintine : *La nature et ses trois règnes, ou la mère Gigogne et ses trois filles.* 1 vol. avec 171 gravures d'après Foulquier et Faguet.
— *La mythologie du Rhin et les contes de la mère-grand.* 1 vol. avec 160 gravures d'après G. Doré.

Tissot et Améro : *Aventures de trois fugitifs en Sibérie.* 1 vol. avec 72 gravures d'après Pranishnikoff.

Tom Brown, scènes de la vie de collège en Angleterre. Imité de l'anglais par J. Girardin. 1 vol. avec 69 grav. d'après G. Durand.

Witt (M^{me} de), née Guizot : *Scènes historiques.* 1^{re} série. 1 vol. avec 18 gravures d'après E. Bayard.
— *Scènes historiques.* 2^e série. 1 vol. avec 28 gravures d'après A. Marie.
— *Lutin et démon.* 1 vol. avec 36 gravures d'après Pranishnikoff et E. Zier.
— *Normands et Normandes.* 1 vol. avec 70 gravures d'après E. Zier.
— *Un jardin suspendu.* 1 vol. avec 39 gravures d'après C. Gilbert.
— *Notre-Dame Guesclin.* 1 vol. avec 70 gravures d'après E. Zier.
— *Une sœur.* 1 vol. avec 65 gravures d'après E. Bayard.
— *Légendes et récits pour la jeunesse.* 1 vol. avec 18 gravures d'après Philippoteaux.
— *Un nid.* 1 vol. avec 63 gravures d'après Ferdinandus.
— *Un patriote au quatorzième siècle.* 1 vol. illustré de gravures d'après E. Zier.

BIBLIOTHÈQUE DES PETITS ENFANTS
DE 4 A 8 ANS
FORMAT GRAND IN-16
CHAQUE VOLUME, BROCHÉ, 2 FR. 25
CARTONNÉ EN PERCALINE BLEUE, TRANCHES DORÉES, 3 FR. 50
Ces volumes sont imprimés en gros caractères.

Cheron de la Bruyère (M^{me}): *Contes à Pépée*. 1 vol. avec 24 gravures d'après Grivaz.
— *Plaisirs et aventures*. 1 vol. avec 30 gravures d'après Jeanniot.
— *La perruque du grand-père*. 1 vol. illustré de 30 gravures d'après Tofani.
— *Les enfants de Boisfleuri*. 1 vol. illustré de 30 gravures d'après Semechini.
— *Les vacances à Trouville*. 1 vol. avec 40 gravures d'après Tofani.
Colomb (M^{me}): *Les infortunes de Chouchou*. 1 vol. avec 48 gravures d'après Riou.
Desgranges (Guillemette): *Le chemin du collège*. 1 vol. illustré de 30 gravures d'après Tofani.
Duporteau (M^{me}): *Petits récits*. 1 vol. avec 28 gravures d'après Tofani.
Erwin (M^{me} E. d'): *Un été à la campagne*. 1 vol. avec 39 gravures d'après Sahib.
Favre: *L'épreuve de Georges*. 1 vol. avec 44 gravures d'après Geoffroy.
Franck (M^{me} E.): *Causeries d'une grand'mère*. 1 vol. avec 72 gravures d'après C. Delort.
Fresneau (M^{me}), née de Ségur: *Une année du petit Joseph*. Imité de l'anglais. 1 vol. avec 67 gravures d'après Jeanniot.
Girardin (J.): *Quand j'étais petit garçon*. 1 vol. avec 52 gravures d'après Ferdinandus.
— *Dans notre classe*. 1 vol. avec 26 gravures d'après Jeanniot.
Le Roy (M^{me} F.): *L'aventure de Petit Paul*. 1 vol. illustré de 45 gravures, d'après Ferdinandus.

Molesworth (M^{rs}): *Les aventures de M. Baby*, traduit de l'anglais par M^{me} de Witt. 1 vol. avec 12 gravures d'après W. Crane.
Pape-Carpantier (M^{me}): *Nouvelles histoires et leçons de choses*. 1 vol. avec 42 gravures d'après Semechini.
Surville (André): *Les grandes vacances*. 1 vol. avec 30 gravures d'après Semechini.
— *Les amis de Berthe*. 1 vol. avec 30 gravures d'après Ferdinandus.
— *La petite Givonnette*. 1 vol. illustré de 34 gravures d'après Grigny.
— *Fleur des champs*. 1 vol. illustré de 32 gravures d'après Zier.
— *La vieille maison du grand père*. 1 vol. avec 34 gravures d'après Zier.
Witt (M^{me} de), née Guizot: *Histoire de deux petits frères*. 1 vol. avec 45 grav. d'après Tofani.
— *Sur la plage*. 1 vol. avec 55 gravures, d'après Ferdinandus.
— *Par monts et par vaux*. 1 vol. avec 54 grav. d'après Ferdinandus.
— *Vieux amis*. 1 vol. avec 60 gravures d'après Ferdinandus.
— *En pleins champs*. 1 vol. avec 45 gravures d'après Gilbert.
— *Petite*. 1 vol. avec 56 gravures d'après Tofani.
— *A la montagne*. 1 vol. illustré de 5 gravures d'après Ferdinandus.
— *Deux tout petits*. 1 vol. illustré de 32 gravures d'après Ferdinandus.
— *Au-dessus du lac*. 1 vol. avec 44 gravures.

BIBLIOTHÈQUE ROSE ILLUSTRÉE

FORMAT IN-16

CHAQUE VOLUME, BROCHÉ, 2 FR. 25

CARTONNÉ EN PERCALINE ROUGE, TRANCHES DORÉES, 3 FR. 50

Ire SÉRIE, POUR LES ENFANTS DE 4 A 8 ANS

Anonyme : *Chien et chat*, traduit de l'anglais. 1 vol. avec 45 gravures d'après E. Bayard.
— *Douze histoires pour les enfants de quatre à huit ans*, par une mère de famille. 1 vol. avec 8 gravures d'après Bertall.
— *Les enfants d'aujourd'hui*, par le même auteur. 1 vol. avec 40 gravures d'après Bertall.
Carraud (Mme) : *Historiettes véritables*, pour les enfants de quatre à huit ans. 1 vol. avec 94 gravures d'après G. Fath.
Fath (G.) : *La sagesse des enfants*, proverbes. 1 vol. avec 100 gravures d'après l'auteur.
Laroque (Mme) : *Grands et petits*. 1 vol. avec 61 gravures d'après Bertall.
Marcel (Mme J.) : *Histoire d'un cheval de bois*. 1 vol. avec 20 gravures d'après E. Bayard.

Pape-Carpantier (Mme) : *Histoire et leçons de choses pour les enfants*. 1 vol. avec 85 gravures d'après Bertall.
Ouvrage couronné par l'Académie française.
Perrault, MMmes d'Aulnoy et Leprince de Beaumont : *Contes de fées*. 1 vol. avec 65 gravures d'après Bertall et Forest.
Porchat (J.) : *Contes merveilleux*. 1 vol. avec 21 gravures d'après Bertall.
Schmid (le chanoine) : *190 contes pour les enfants*, traduit de l'allemand par André Van Hasselt. 1 vol. avec 29 gravures d'après Bertall.
Ségur (Mme la comtesse de) : *Nouveaux contes de fées*. 1 vol. avec 46 gravures d'après Gustave Doré et H. Didier.

IIe SÉRIE, POUR LES ENFANTS DE 8 A 14 ANS

Achard (A.) : *Histoire de mes amis*. 1 vol. avec 25 gravures d'après Bellecroix.
Alcott (Miss) : *Sous les lilas*, traduit de l'anglais par Mme S. Lepage. 1 vol. avec 23 gravures.

Andersen : *Contes choisis*, traduits du danois par Soldi. 1 vol. avec 40 gravures d'après Bertall.
Anonyme : *Les fêtes d'enfants*, scènes et dialogues. 1 vol. avec 41 gravures d'après Foulquier.

Assollant (A.). *Les aventures merveilleuses mais authentiques du capitaine Corcoran.* 2 vol. avec 50 gravures, d'après A. de Neuville.

Barrau (Th.) : *Amour filial.* 1 vol. avec 41 gravures d'après Ferogio.

Bawr (M^me de) : *Nouveaux contes.* 1 vol. avec 40 grav. d'après Bertall.
Ouvrage couronné par l'Académie française.

Beleze : *Jeux des adolescents.* 1 vol. avec 140 gravures.

Berquin : *Choix de petits drames et de contes.* 1 vol. avec 36 gravures d'après Foulquier, etc.

Berthet (E.) : *L'enfant des bois.* 1 vol. avec 61 gravures.
— *La petite Chailloux.* 1 vol. illustré de 41 gravures d'après E. Bayard et G. Fraipont.

Blanchère (De la) : *Les aventures de la Ramée.* 1 vol. avec 36 gravures d'après E. Forest.
— *Oncle Tobie le pêcheur.* 1 vol. avec 80 gravures d'après Foulquier et Mesnel.

Boiteau (P.): *Légendes recueillies ou composées pour les enfants.* 1 vol. avec 42 gravures d'après Bertall.

Carpentier (M^lle E.): *La maison du bon Dieu.* 1 vol. avec 58 gravures d'après Riou.
— *Sauvons-le !* 1 vol. avec 60 gravures d'après Riou.
— *Le secret du docteur,* ou la maison fermée. 1 vol. avec 43 gravures d'après P. Girardet.
— *La tour du preux.* 1 vol. avec 59 gravures d'après Tofani.
— *Pierre le Tors.* 1 vol. avec 64 gravures d'après Zier.

Carraud (M^me Z.): *La petite Jeanne, ou le devoir.* 1 vol. avec 21 gravures d'après Forest.
Ouvrage couronné par l'Académie française.

Carraud (M^me Z.) (suite) : *Les goûters de la grand'mère.* 1 vol. avec 18 gravures d'après E. Bayard.
— *Les métamorphoses d'une goutte d'eau.* 1 vol. avec 50 gravures d'après E. Bayard.

Castillon (A.) : *Les récréations physiques.* 1 vol. avec 36 gravures d'après Castelli.
— *Les récréations chimiques,* faisant suite au précédent. 1 vol. avec 34 gravures d'après H. Castelli.

Cazin (M^me J.) : *Les petits montagnards.* 1 vol. avec 51 gravures d'après G. Vuillier.
— *Un drame dans la montagne.* 1 vol. avec 33 grav. d'après G. Vuillier.
— *Histoire d'un pauvre petit.* 1 vol. avec 40 gravures d'après Tofani.
— *L'enfant des Alpes.* 1 vol. avec 33 gravures d'après Tofani.
— *Perlette.* 1 vol. illustré de 54 gravures d'après MYRBACH.
— *Les saltimbanques.* 1 vol. avec 66 gravures d'après Girardet.
— *Le petit chevrier.* 1 vol. illustré de 39 gravures d'après VUILLIER.

Chabreul (M^me de) : *Jeux et exercices des jeunes filles.* 1 vol. avec 62 gravures d'après Fath, et la musique des rondes.

Colet (M^me L.) : *Enfances célèbres.* 1 vol. avec 57 grav. d'après Foulquier.

Contes anglais, traduit par M^me de Witt. 1 vol. avec 43 gravures d'après Morin.

Deslys (Ch.) : *Grand'maman.* 1 vol. avec 29 gravures d'après E. Zier.

Edgeworth (Miss) : *Contes de l'adolescence,* traduits par A. Le François. 1 vol. avec 42 gravures d'après Morin.
— *Contes de l'enfance,* traduits par le même. 1 vol. avec 26 gravures d'après Foulquier.

Edgeworth (Miss) (suite) : *Demain*, suivi de *Mourad le malheureux*, contes traduits par H. Jousselin. 1 vol. avec 55 grav. d'après Bertall.

Fath (G.) : *Bernard, la gloire de son village*. 1 vol. avec 56 gravures d'après M^{me} G. Fath.

Fénelon : *Fables*. 1 vol. avec 29 grav. d'après Forest et É. Bayard.

Fleuriot (M^{lle}) : *Le petit chef de famille*. 1 vol. avec 57 gravures d'après H. Castelli.

— *Plus tard, ou le jeune chef de famille*. 1 vol. avec 60 gravures d'après É. Bayard.

— *L'enfant gâté*. 1 vol. avec 48 gravures d'après Ferdinandus.

— *Tranquille et Tourbillon*. 1 vol. avec 45 grav. d'après C. Delort.

— *Cadette*. 1 vol. avec 52 gravures d'après Tofani.

— *En congé*. 1 vol. avec 61 gravures d'après Ad. Marie.

— *Bigarette*. 1 vol. avec 48 gravures d'après Ad. Marie.

— *Bouche-en-Cœur*. 1 vol. avec 45 gravures d'après Tofani.

— *Gildas l'intraitable*, 1 vol. avec 56 gravures d'après E. Zier.

— *Parisiens et Montagnards*. 1 vol. avec 49 gravures d'après E. Zier.

Foë (de) : *La vie et les aventures de Robinson Crusoé*, traduit de l'anglais. 1 vol. avec 40 gravures.

Fonvielle (W. de) : *Néridah*. 2 vol. avec 45 gravures d'après Sahib.

Fresneau (M^{me}), née de Ségur : *Comme les grands!* 1 vol. illustré de 46 gravures d'après Ed. Zier.

— *Thérèse à Saint-Domingue*. 1 vol. avec 49 gravures d'après Tofani.

Genlis (M^{me} de) : *Contes moraux*. 1 v. avec 40 grav. d'après Foulquier, etc.

Gérard (A.) : *Petite Rose. — Grande Jeanne*. 1 vol. avec 28 gravures d'après Gilbert.

Girardin (J.) : *La disparition du grand Krause*. 1 vol. avec 70 gravures d'après Kauffmann.

Giron (A.) : *Ces pauvres petits*. 1 vol. avec 22 gravures d'après B. Nouvel.

Gouraud (M^{lle} J.) : *Les enfants de la ferme*. 1 vol. avec 59 grav. d'après É. Bayard.

— *Le livre de maman*. 1 vol. avec 68 grav. d'après É. Bayard.

— *Cécile, ou la petite sœur*. 1 vol. avec 26 grav. d'après Desandré.

— *Lettres de deux poupées*. 1 vol. avec 59 gravures d'après Olivier.

— *Le petit colporteur*. 1 vol. avec 27 grav. d'après A. de Neuville.

— *Les mémoires d'un petit garçon*. 1 vol. avec 86 gravures d'après É. Bayard.

— *Les mémoires d'un caniche*. 1 vol. avec 75 gravures d'après É. Bayard.

— *L'enfant du guide*. 1 vol. avec 60 gravures d'après É. Bayard.

— *Petite et grande*. 1 vol. avec 48 gravures d'après É. Bayard.

— *Les quatre pièces d'or*. 1 vol. avec 54 gravures d'après É. Bayard.

— *Les deux enfants de Saint-Domingue*. 1 vol. avec 54 gravures d'après É. Bayard.

— *La petite maîtresse de maison*. 1 vol. avec 37 grav. d'après Marie.

— *Les filles du professeur*. 1 vol. avec 36 grav. d'après Kauffmann.

— *La famille Harel*. 1 vol. avec 44 gravures d'après Valnay.

— *Aller et retour*. 1 vol. avec 40 gravures d'après Ferdinandus.

— *Les petits voisins*. 1 vol. avec 39 gravures d'après C. Gilbert.

— *Chez grand'mère*. 1 vol. avec 98 gravures d'après Tofani.

— *Le petit bonhomme*. 1 vol. avec 45 grav. d'après A. Ferdinandus.

Gouraud (Mlle J.) (suite) : *Le vieux château.* 1 vol. avec 28 gravures d'après E. Zier.
— *Pierrot.* 1 vol. avec 31 gravures d'après E. Zier.
— *Minette.* 1 vol. illustré de 52 gravures d'après Tofani.
— *Quand je serai grande!* 1 vol. avec 60 gravures d'après Ferdinandus.

Grimm (les frères) : *Contes choisis,* traduits par Ford. Baudry. 1 vol. avec 40 gravures d'après Bertall.

Hauff : *La caravane,* traduit par A. Talon. 1 vol. avec 40 gravures d'après Bertall.
— *L'auberge du Spessart,* traduit par A. Talon. 1 vol. avec 61 gravures d'après Bertall.

Hawthorne : *Le livre des merveilles,* traduit de l'anglais par L. Rabillon. 2 vol. avec 40 gravures d'après Bertall.

Hébel et Karl Simrock : *Contes allemands,* traduits par M. Martin. 1 vol. avec 27 grav. d'après Bertall.

Johnson (R. B.) : *Dans l'extrême Far West,* traduit de l'anglais par A. Talandier. 1 vol. avec 20 gravures d'après A. Marie.

Marcel (Mme J.) : *L'école buissonnière.* 1 vol. avec 20 gravures d'après A. Marie.
— *Le bon frère.* 1 vol. avec 21 gravures d'après E. Bayard.
— *Les petits vagabonds.* 1 vol. avec 25 gravures d'après É. Bayard.
— *Histoire d'une grand'mère et de son petit-fils.* 1 vol. avec 36 gravures d'après C. Delort.
— *Daniel.* 1 vol. avec 45 gravures d'après Gilbert.
— *Le frère et la sœur.* 1 vol. avec 45 gravures d'après E. Zier.
— *Un bon gros pataud.* 1 vol. avec 45 gravures d'après Jeanniot.

Maréchal (Mlle M.) : *La dette de Ben-Aïssa.* 1 vol. avec 20 gravures d'après Bertall.
— *Nos petits camarades.* 1 vol. avec 18 gravures d'après E. Bayard et H. Castelli, etc.
— *La maison modèle.* 1 vol. avec 42 gravures d'après Sahib.

Marmier (X.) : *L'arbre de Noël.* 1 vol. avec 68 grav. d'après Bertall.

Martignat (Mlle de) : *Les vacances d'Élisabeth.* 1 vol. avec 36 gravures d'après Kauffmann.
— *L'oncle Boni.* 1 vol. avec 42 gravures d'après Gilbert.
— *Ginette.* 1 vol. avec 50 gravures d'après Tofani.
— *Le manoir d'Yolan.* 1 vol. avec 56 gravures d'après Tofani.
— *Le pupille du général.* 1 vol. avec 40 gravures d'après Tofani.
— *L'héritière de Maurivèze.* 1 vol. avec 39 grav. d'après Poirson.
— *Une vaillante enfant.* 1 vol. avec 43 gravures par Tofani.
— *Une petite-nièce d'Amérique.* 1 vol. avec 43 gravures d'après Tofani.
— *La petite fille du vieux Thémi.* 1 vol. illustré de 42 gravures d'après Tofani.

Mayne-Reid (le capitaine) : *Les chasseurs de girafes,* traduit de l'anglais par H. Vattemare. 1 vol. avec 10 grav. d'après A. de Neuville.
— *A fond de cale,* traduit par Mme H. Loreau. 1 vol. avec 12 gravures.
— *A la mer!* traduit par Mme H. Loreau. 1 vol. avec 12 gravures.
— *Bruin, ou les chasseurs d'ours,* traduit par A. Letellier. 1 vol. avec 8 grandes gravures.
— *Les chasseurs de plantes,* traduit par Mme H. Loreau. 1 vol. avec 29 gravures.

Mayne-Reid (le capitaine) (suite) : *Les exilés dans la forêt*, traduit par M^me H. Loreau. 1 vol. avec 12 gravures.
— *L'habitation du désert*, traduit par A. Le François. 1 vol. avec 24 grav.
— *Les grimpeurs de rochers*, traduit par M^me H. Loreau. 1 vol. avec 20 gravures.
— *Les peuples étranges*, traduit par M^me H. Loreau. 1 vol. avec 24 grav.
— *Les vacances des jeunes Boërs*, traduit par M^me H. Loreau. 1 vol. avec 12 gravures.
— *Les veillées de chasse*, traduit par H.-B. Révoil. 1 vol. avec 43 gravures d'après Freeman.
— *La chasse au Léviathan*, traduit par J. Girardin. 1 vol. avec 51 gravures d'après A. Ferdinandus et Th. Weber.
— *Les naufragés de la Calypso*. 1 vol. traduit par M^me GUSTAVE DEMOULIN et illustré de 55 gravures d'après PRANISHNIKOFF.

Muller (E.) : *Robinsonnette*. 1 vol. avec 22 gravures d'après Lix.

Ouida : *Le petit comte*. 1 vol. avec 34 gravures d'après G. Vullier, Tofani, etc.

Peyronny (M^me de), née d'Isle : *Deux cœurs dévoués*. 1 vol. avec 53 gravures d'après J. Devaux.

Pitray (M^me de) : *Les enfants des Tuileries*. 1 vol. avec 29 gravures d'après É. Bayard.
— *Les débuts du gros Philéas*. 1 vol. avec 57 grav. d'après H. Castelli.
— *Le château de la Pétaudière*. 1 vol. avec 78 grav. d'après A. Marie.
— *Le fils du maquignon*. 1 vol. avec 65 gravures d'après Riou.
— *Petit monstre et poule mouillée*. 1 vol. avec 66 grav. par E. Girardet.
— *Robin des Bois*. 1 vol. illustré de 40 gravures d'après Sirouy.

Rendu (V.) : *Mœurs pittoresques des insectes*. 1 vol. avec 49 grav.

Rostoptchine (M^me la comtesse) : *Belle, Sage et Bonne*. 1 vol. avec 39 gravures d'après Ferdinandus.

Sandras (M^me) : *Mémoires d'un lapin blanc*. 1 vol. avec 20 gravures d'après E. Bayard.

Sannois (M^lle la comtesse de) : *Les soirées à la maison*. 1 vol. avec 42 gravures d'après É. Bayard.

Ségur (M^me la comtesse de) : *Après la pluie, le beau temps*. 1 vol. avec 128 grav. d'après É. Bayard.
— *Comédies et proverbes*. 1 vol. avec 60 gravures d'après É. Bayard.
— *Diloy le chemineau*. 1 vol. avec 90 gravures d'après H. Castelli.
— *François le bossu*. 1 vol. avec 114 gravures d'après É. Bayard.
— *Jean qui grogne et Jean qui rit*. 1 vol. avec 70 grav. d'après Castelli.
— *La fortune de Gaspard*. 1 vol. avec 52 gravures d'après Gerlier.
— *La sœur de Gribouille*. 1 vol. avec 72 grav. d'après H. Castelli.
— *Pauvre Blaise!* 1 vol. avec 65 gravures d'après H. Castelli.
— *Quel amour d'enfant!* 1 vol. avec 79 gravures d'après É. Bayard.
— *Un bon petit diable*. 1 vol. avec 100 gravures d'après H. Castelli.
— *Le mauvais génie*. 1 vol. avec 90 gravures d'après É. Bayard.
— *L'auberge de l'ange gardien*. 1 vol. avec 75 grav. d'après Foulquier.
— *Le général Dourakine*. 1 vol. avec 100 gravures d'après É. Bayard.
— *Les bons enfants*. 1 vol. avec 70 gravures d'après Ferogio.
— *Les deux nigauds*. 1 vol. avec 76 gravures d'après H. Castelli.
— *Les malheurs de Sophie*. 1 vol. avec 48 grav. d'après H. Castelli.

Ségur (M^{me} la comtesse de) (suite) :
Les petites filles modèles. 1 vol. avec
21 gravures d'après Bertall.
— *Les vacances.* 1 vol. avec 36 gravures d'après Bertall.
— *Mémoires d'un âne.* 1 vol. avec 75 grav. d'après H. Castelli.

Stolz (M^{me} de) : *La maison roulante.*
1 vol. avec 20 grav. sur bois d'après É. Bayard.
— *Le trésor de Nanette.* 1 vol. avec 24 gravures d'après É. Bayard.
— *Blanche et noire.* 1 vol. avec 54 gravures d'après É. Bayard.
— *Par-dessus la haie.* 1 vol. avec 56 gravures d'après A. Marie.
— *Les poches de mon oncle.* 1 vol. avec 20 gravures d'après Bertall.
— *Les vacances d'un grand-père.* 1 vol. avec 40 gravures d'après G. Delafosse.
— *Quatorze jours de bonheur.* 1 vol. avec 45 gravures d'après Bertall.
— *Le vieux de la forêt.* 1 vol. avec 32 gravures d'après Sahib.
— *Le secret de Laurent.* 1 vol. avec 32 gravures d'après Sahib.
— *Les deux reines.* 1 vol. avec 32 gravures d'après Delort.
— *Les mésaventures de Mlle Thérèse.* 1 vol. avec 29 grav. d'après Charles.
— *Les frères de lait.* 1 vol. avec 42 gravures d'après E. Zier.

Stolz (M^{me} de) (suite): *Magali.* 1 vol. avec 36 gravures d'après Tofani.
— *La maison blanche.* 1 vol. avec 35 gravures d'après Tofani.
— *Les deux André.* 1 vol. avec 45 gravures d'après Tofani.
— *Deux tantes.* 1 vol. avec 43 gravures d'après Tofani.
— *Violence et bonté.* 1 vol. avec 36 gravures par Tofani.
— *L'embarras du choix.* 1 v. illustré de 36 gravures d'après Tofani.

Swift : *Voyages de Gulliver*, traduit et abrégé à l'usage des enfants. 1 vol. avec 57 gravures d'après Delafosse.

Taulier : *Les deux petits Robinsons de la Grande-Chartreuse.* 1 vol. avec 69 gravures d'après É. Bayard et Hubert Clerget.

Tournier : *Les premiers chants,* poésies à l'usage de la jeunesse, 1 vol. avec 20 gravures d'après Gustave Roux.

Vimont (Ch.) : *Histoire d'un navire.* 1 vol. avec 40 gravures d'après Alex. Vimont.

Witt (M^{me} de), née Guizot : *Enfants et parents.* 1 vol. avec 34 gravures d'après A. de Neuville.
— *La petite-fille aux grand'mères.* 1 vol. avec 36 grav. d'après Beau.
— *En quarantaine.* 1 vol. avec 48 gravures d'après Ferdinandus.

III^e SÉRIE, POUR LES ENFANTS ADOLESCENTS

ET POUVANT FORMER UNE BIBLIOTHÈQUE POUR LES JEUNES FILLES DE 14 A 18 ANS

VOYAGES

Agassiz (M. et M^{me}) : *Voyage au Brésil*, traduit et abrégé par J. Belin de Launay. 1 vol. avec 16 gravures et 1 carte.

Aunet (M^{me} d') : *Voyage d'une femme au Spitzberg.* 1 vol. avec 34 gravures.

Baines : *Voyages dans le sud-ouest de l'Afrique*, traduit et abrégé par J. Belin de Launay. 1 vol. avec 22 gravures et 1 carte.

Baker: *Le lac Albert N'yanza*. Nouveau voyage aux sources du Nil, abrégé par Belin de Launay. 1 vol. avec 16 gravures et 1 carte.

Baldwin: *Du Natal au Zambèze (1861-1865)*. Récits de chasses, abrégés par J. Belin de Launay. 1 vol. avec 24 gravures et 1 carte.

Burton (le capitaine): *Voyages à la Mecque, aux grands lacs d'Afrique et chez les Mormons*, abrégé par J. Belin de Launay. 1 vol. avec 12 gravures et 3 cartes.

Catlin: *La vie chez les Indiens*, traduit de l'anglais. 1 vol. avec 25 gravures.

Fonvielle (W. de): *Le glaçon du Polaris*, aventures du capitaine Tyson. 1 vol. avec 19 gravures et 1 carte.

Hayes (Dr): *La mer libre du pôle*, traduit par F. de Lanoye, et abrégé par J. Belin de Launay. 1 vol. avec 14 gravures et 1 carte.

Hervé et de **Lanoye**: *Voyages dans les glaces du pôle arctique*. 1 vol. avec 40 gravures.

Lanoye (F. de): *Le Nil et ses sources*. 1 vol. avec 32 gravures et des cartes.
— *La Sibérie*. 1 vol. avec 48 gravures d'après Lebreton, etc.
— *Les grandes scènes de la nature*. 1 vol. avec 40 gravures.
— *La mer polaire*, voyage de l'Érèbe et de la Terreur, et expédition à la recherche de Franklin. 1 vol. avec 29 gravures et des cartes.
— *Ramsès le Grand, ou l'Égypte il y a trois mille trois cents ans*. 1 vol. avec 39 gravures d'après Lancelot, E. Bayard, etc.

Livingstone: *Explorations dans l'Afrique australe*, abrégé par J. Belin de Launay. 1 vol. avec 20 gravures et 1 carte.

Livingstone (suite): *Dernier journal*, abrégé par J. Belin de Launay. 1 vol. avec 16 grav. et 1 carte.

Mage (L.): *Voyage dans le Soudan occidental*, abrégé par J. Belin de Launay. 1 vol. avec 16 gravures et 1 carte.

Milton et **Cheadle**: *Voyage de l'Atlantique au Pacifique*, traduit et abrégé par J. Belin de Launay. 1 vol. avec 16 gravures et 2 cartes.

Mouhot (Ch.): *Voyage dans le royaume de Siam, le Cambodge et le Laos*. 1 vol. avec 28 gravures et 1 carte.

Palgrave (W. G.): *Une année dans l'Arabie centrale*, traduit et abrégé par J. Belin de Launay. 1 vol. avec 12 gravures, 1 portrait et 1 carte.

Pfeiffer (Mme): *Voyages autour du monde*, abrégé par J. Belin de Launay. 1 vol. avec 16 gravures et 1 carte.

Piotrowski: *Souvenirs d'un Sibérien*. 1 vol. avec 10 gravures d'après A. Marie.

Schweinfurth (Dr): *Au cœur de l'Afrique (1866-1871)*. Traduit par Mme H. Loreau, et abrégé par J. Belin de Launay. 1 vol. avec 16 gravures et 1 carte.

Speke: *Les sources du Nil*, édition abrégée par J. Belin de Launay. 1 vol. avec 24 gravures et 3 cartes.

Stanley: *Comment j'ai retrouvé Livingstone*, traduit par Mme Loreau, et abrégé par J. Belin de Launay. 1 vol. avec 16 gravures et 1 carte.

Vambéry: *Voyages d'un faux derviche dans l'Asie centrale*, traduit par E. D. Forgues, et abrégé par J. Belin de Launay. 1 vol. avec 18 gravures et une carte.

HISTOIRE

Le loyal serviteur : *Histoire du gentil seigneur de Bayard*, revue et abrégée, à l'usage de la jeunesse, par Alph. Feillet. 1 vol. avec 36 gravures d'après P. Sellier.

Monnier (M.) : *Pompéi et les Pompéiens*. Édition à l'usage de la jeunesse. 1 vol. avec 25 gravures d'après Thérond.

Plutarque : *Vie des Grecs illustres*, édition abrégée par A. Feillet. 1 vol. avec 53 gravures d'après P. Sellier.

— *Vie des Romains illustres*, édition abrégée par A. Feillet. 1 vol. avec 69 gravures d'après P. Sellier.

Retz (Le cardinal de) : *Mémoires* abrégés par A. Feillet. 1 vol. avec 35 gravures d'après Gilbert, etc.

LITTÉRATURE

Bernardin de Saint-Pierre : *Œuvres choisies*. 1 vol. avec 12 gravures d'après É. Bayard.

Cervantès : *Don Quichotte de la Manche*. 1 vol. avec 64 gravures d'après Bertall et Forest.

Homère : *L'Iliade et l'Odyssée*, traduites par P. Giguet et abrégées par Alph. Feillet. 1 vol. avec 33 gravures d'après Olivier.

Le Sage : *Aventures de Gil Blas*, édition destinée à l'adolescence. 1 vol. avec 50 gravures d'après Leroux.

Mac-Intosch (Miss) : *Contes américains*, traduits par M^{me} Dionis. 2 vol. avec 50 gravures d'après É. Bayard.

Maistre (X. de) : *Œuvres choisies*. 1 vol. avec 15 gravures d'après É. Bayard.

Molière : *Œuvres choisies*, abrégées, à l'usage de la jeunesse. 2 vol. avec 22 gravures d'après Hillemacher.

Virgile : *Œuvres choisies*, traduites et abrégées à l'usage de la jeunesse, par Th. Barrau. 1 vol. avec 20 gravures d'après P. Sellier.

PETITE BIBLIOTHÈQUE DE LA FAMILLE

FORMAT PETIT IN-12

A 2 FRANCS LE VOLUME

LA RELIURE EN PERCALINE GRIS PERLE, TRANCHES ROUGES,
SE PAYE EN SUS, 50 C.

Fleuriot (M^{lle} Z.) : *Tombée du nid.* 1 vol.

— *Raoul Daubry, chef de famille;* 2^e édit. 1 vol.

— *L'héritier de Kerguignon;* 3^e édit. 1 vol.

— *Réséda;* 9^e édit. 1 vol.

— *Ces bons Rosaëc!* 1 vol.

— *La vie en famille;* 8^e édit. 1 vol.

— *Le cœur et la tête.* 1 vol.

— *Au Galadoc.* 1 vol.

— *De trop.* 1 vol.

— *Le théâtre chez soi, comédies et proverbes.* 1 vol.

Fleuriot Kérinou : *De fil en aiguille.* 1 vol.

Girardin (J.) : *Le locataire des demoiselles Rocher.* 1 vol.

Girardin (J.) : *Les épreuves d'Étienne.* 1 vol.

— *Les théories du docteur Wurtz.* 1 vol.

— *Miss Sans-Cœur;* 2^e édit. 1 vol.

— *Les braves gens.* 1 vol.

Marcel (M^{me} J.) : *Le Clos-Chantereine.* 1 vol.

Wiele (M^{me} Van de) : *Filleul du roi !* 1 vol.

Witt (M^{me} de), née Guizot : *Tout simplement;* 2^e édition. 1 vol.

— *Reine et maîtresse.* 1 vol.

— *Un héritage.* 1 vol.

— *Ceux qui nous aiment et ceux que nous aimons.* 1 vol.

— *Sous tous les cieux.* 1 vol.

D'autres volumes sont en préparation.